U0039079

周亮 编著

夹道綠槐阴重

武林古版画

下册

江苏美术出版社

**图书在版编目（CIP）数据**

武林古版画：全2册 / 周亮编著. --南京：江苏
美术出版社，2013.7
ISBN 978-7-5344-5849-1

Ⅰ.①武… Ⅱ.①周… Ⅲ.①版画-作品集-中国-
古代 Ⅳ.①J227

中国版本图书馆CIP数据核字（2013）第181363号

出 品 人　周海歌

责任编辑　方立松　毛晓剑
装帧设计　杨　鑫　孔文伟
责任监印　贲　炜

出版发行　凤凰出版传媒股份有限公司
　　　　　江苏美术出版社（南京市中央路165号　邮编：210009）
出版社网址　http：//www.jsmscbs.com.cn
经　　销　凤凰出版传媒股份有限公司
制　　版　江苏凤凰制版有限公司
印　　刷　江苏凤凰新华印务有限公司
开　　本　889mm×1 194mm　1/16
总 印 张　62.5
字　　数　1560千
版　　次　2013年7月第1版　2013年7月第1次印刷
标准书号　ISBN 978-7-5344-5849-1
总 定 价　680.00元（全套共2册）

营销部电话 025-68155667 68155632 营销部地址 南京市中央路165号5楼
江苏美术出版社图书凡印装错误可向承印厂调换

# 目录

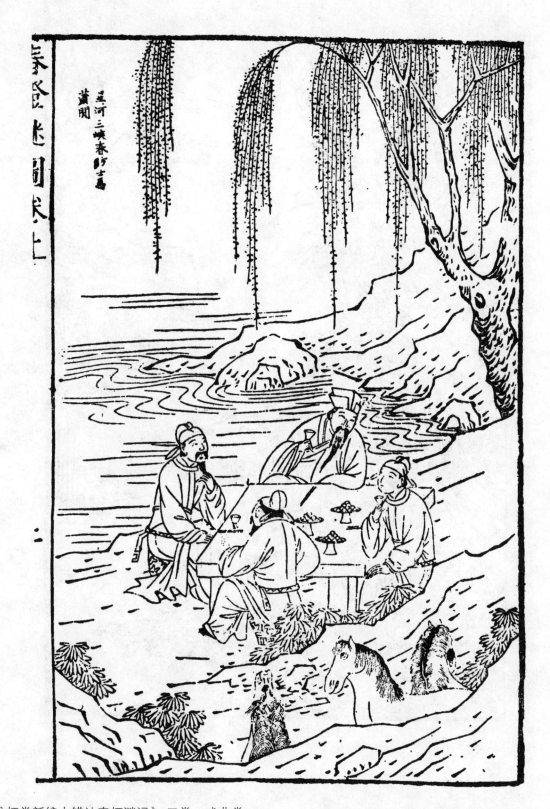

《咏怀堂新编十错认春灯谜记》 二卷　戏曲类

明阮大铖撰，张修绘。
明崇祯六年（1633）刊本。
傅惜华藏。

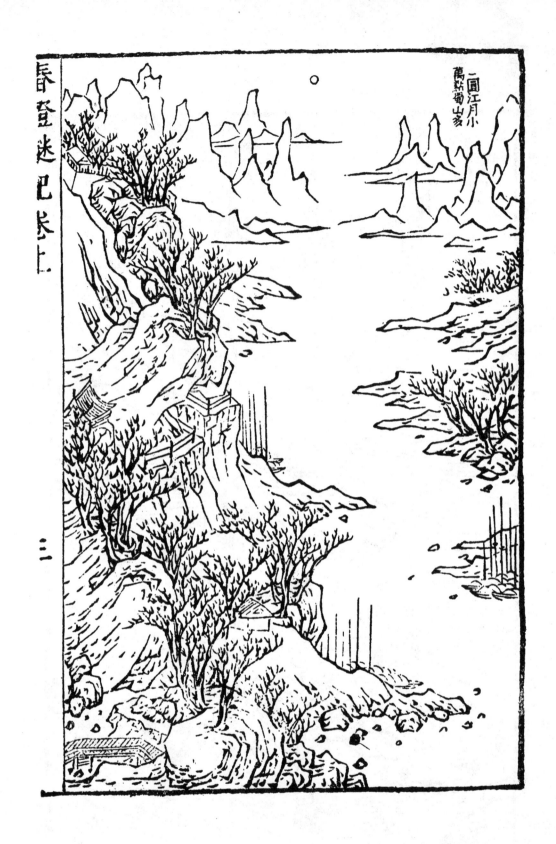

图单面版式，20×14cm。

阮大铖，字集之，号圆海，又号百子山樵，安徽怀宁人。能自度曲，所作传奇有《燕子笺》、《春灯谜》、《牟尼合》、《双金榜》四种。

《春灯谜》一名《十错认》，演宇文彦与韦影娘爱情故事。两人因猜灯谜而相识，彼此唱和。后宇蒙受冤入狱、展开波澜，二人之间发生了十次误会，一旦误会俱解，便成了夫妇。文学史评为音律谐美、不下《燕子笺》而故事离奇过之。

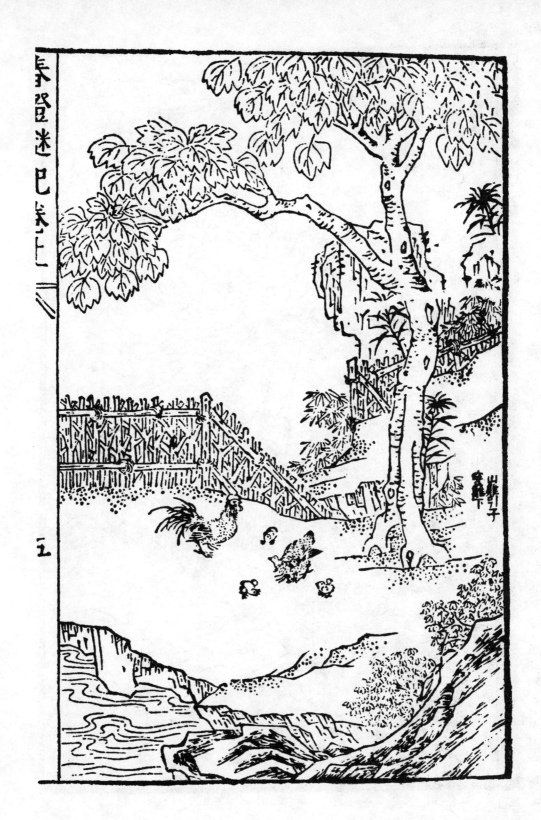

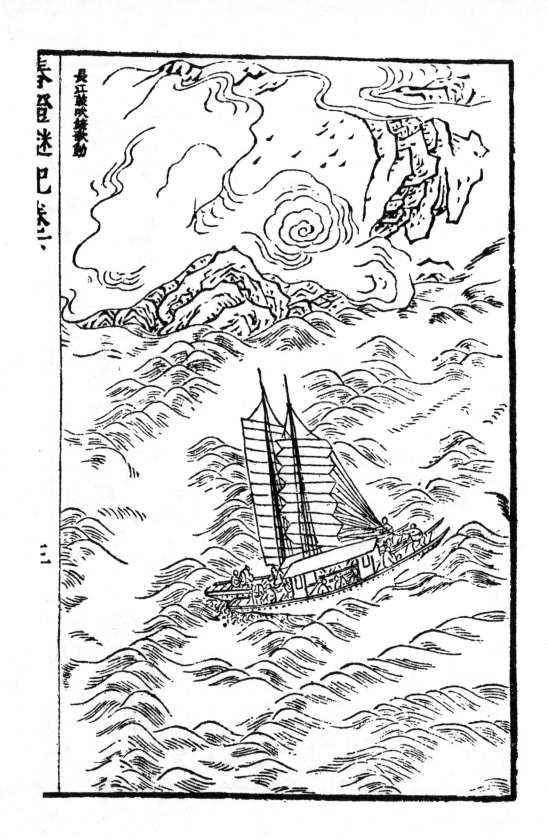

長江萬吠箭歌動

長子双巳迷巳巳

二二

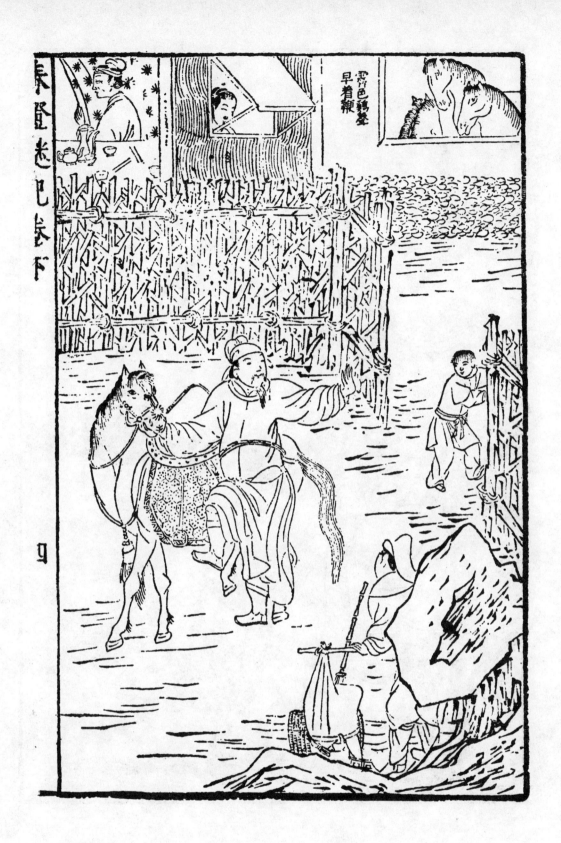

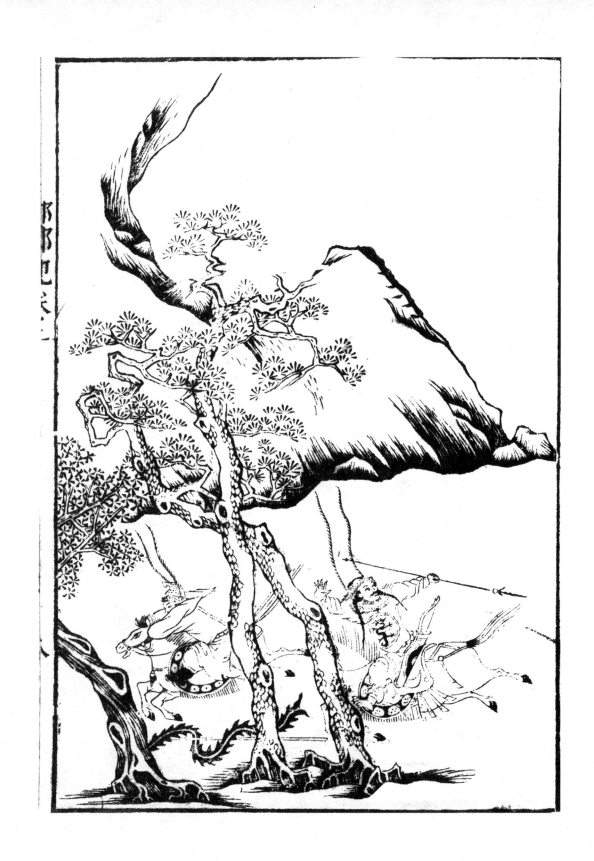

《柳浪馆评玉茗堂邯郸记》二卷　三十出　戏曲类

明汤显祖撰，柳浪馆批评。
明末（约1628前后）苏杭刊本。
日本大谷大学藏。
图四幅，双面版式，20×28.4cm。

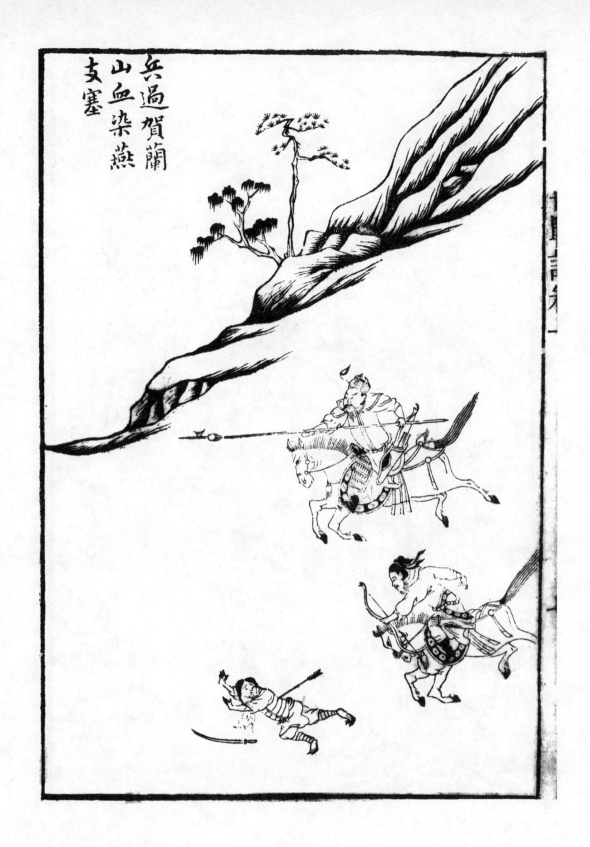

兵过贺兰
山血染燕
支塞

正文首题书名，下钤"吴趋里人"（白文）及"冶园老生"（朱文）印。

作风与《异梦记》、《红梅记》相似。

此剧演吕洞宾下凡寻找有仙缘之人，至邯郸道中小店，遇见卢生。时店宅正炊煮黄粱为食，吕洞宾以仙枕引卢生
入梦，卢生入枕穴中，遂往历种种人生变化：得妻崔氏名门，凿河，征蕃俱成大功，正平步青云却为政敌陷害，
一家性命几乎不保，远谪岭南崖州。后政敌诬陷之事败露，复召还朝，极得荣宠。为相二十年，封赵国公，有子
四人，俱得官，一门荣华无与伦比。八十有余，一病而逝，却梦醒于邯郸道小店之中，店主所煮之黄粱尚未熟。
卢生经洞宾点化，大悟得道，随八仙同游仙境。

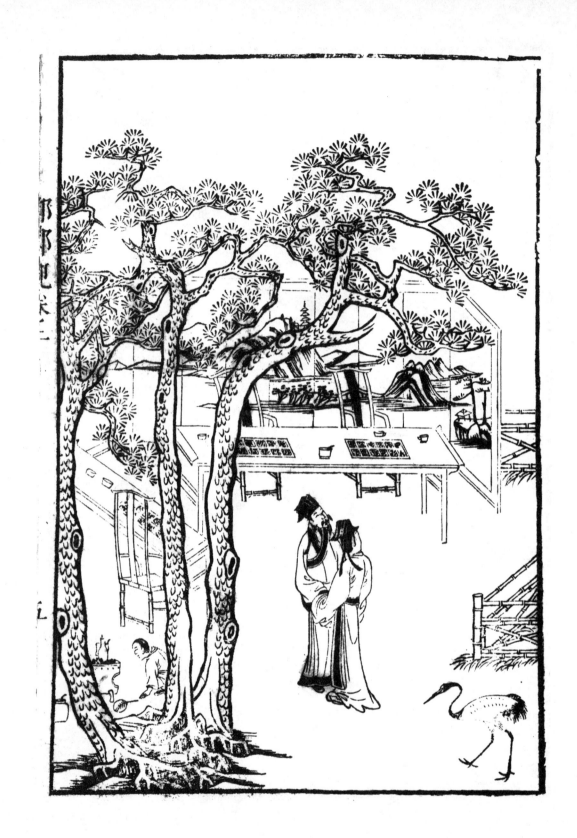

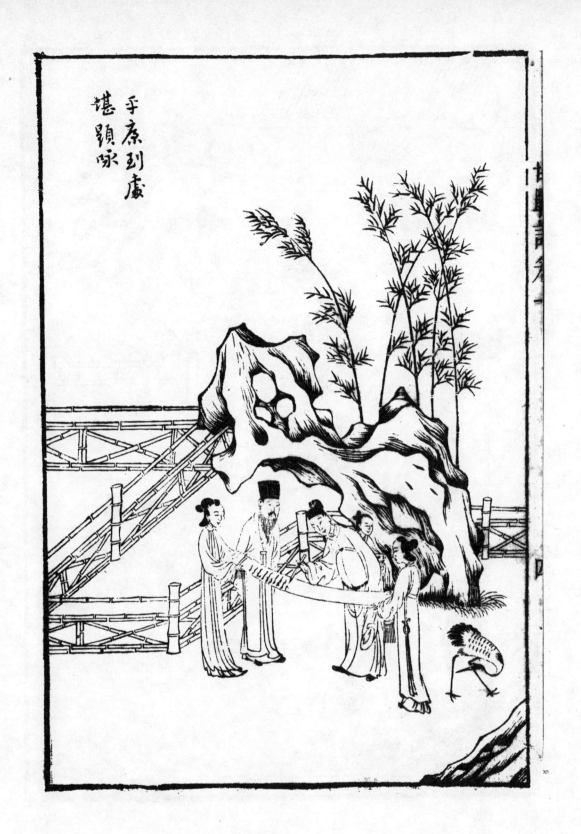

平原到處
湛題詠

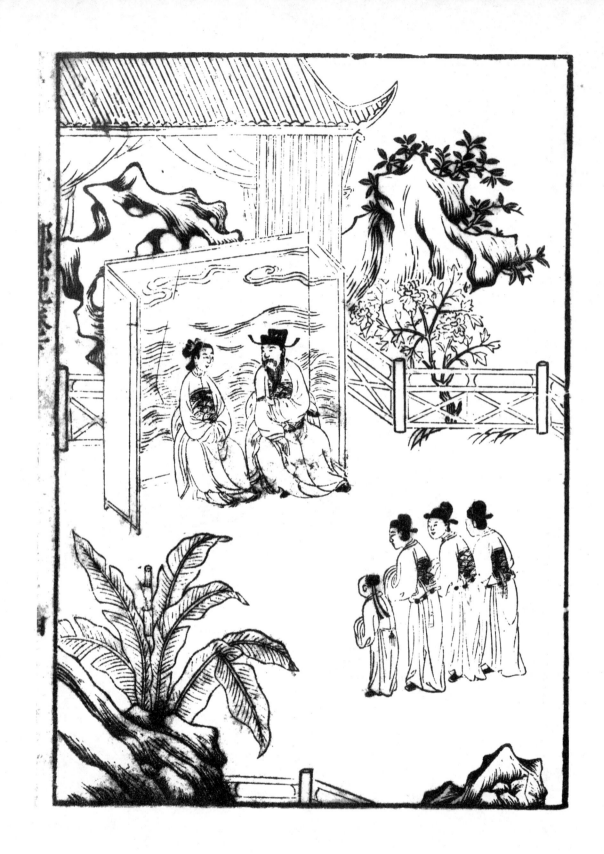

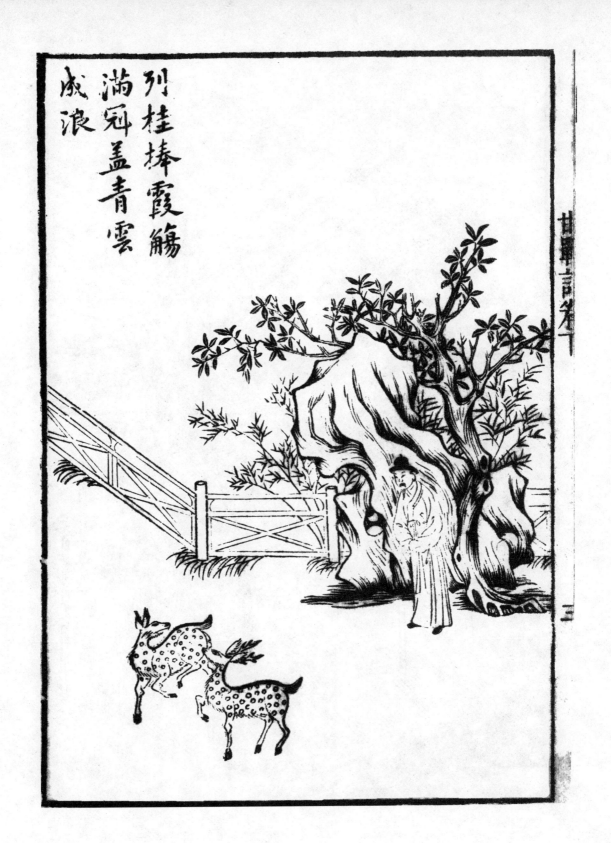

列桂捧霞艑
滿冠蓋青雲
成浪

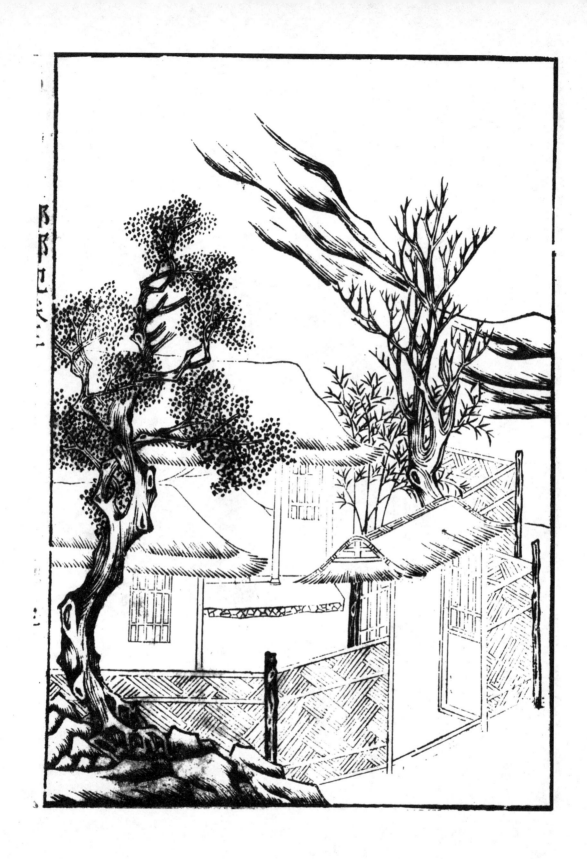

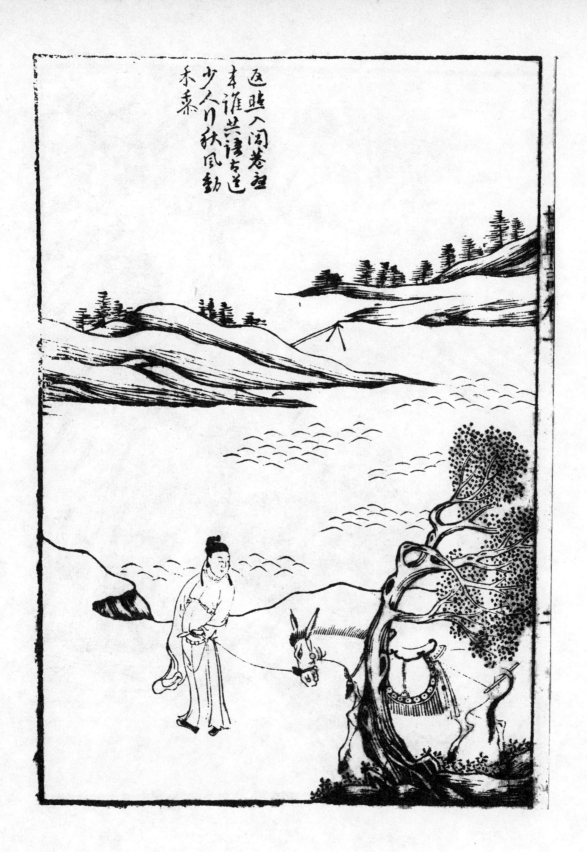

返照入閭巷
憂來誰共語
古道少人行
秋風動禾黍

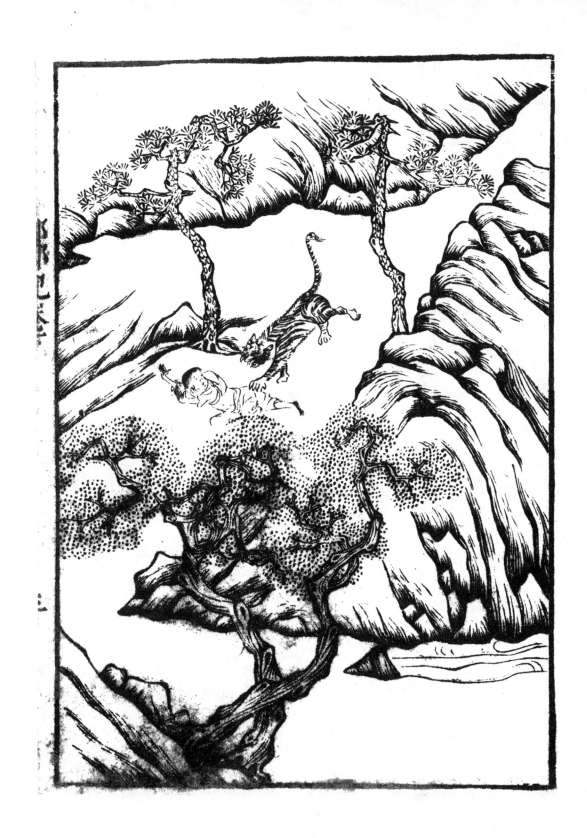

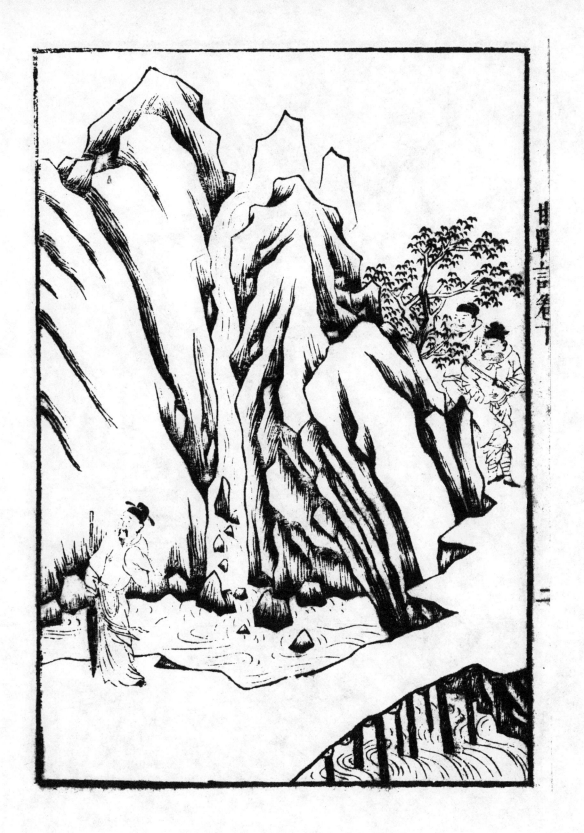

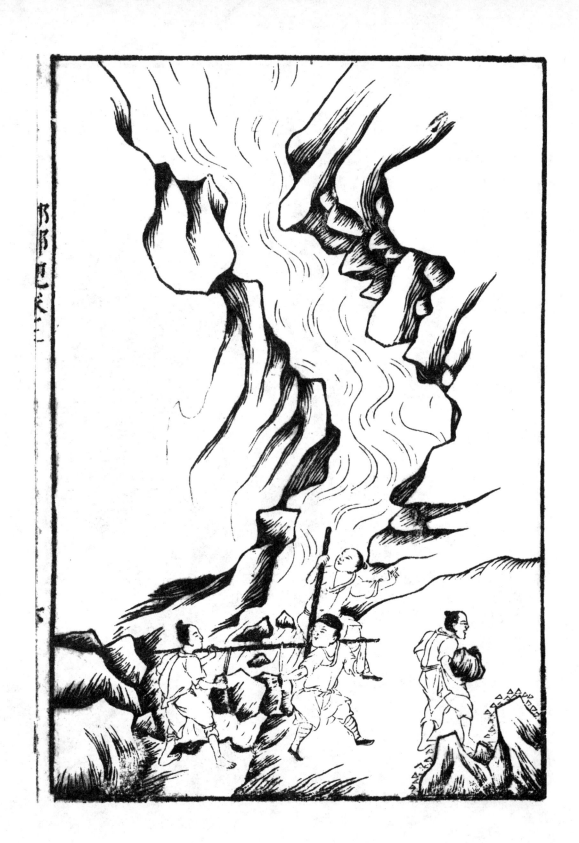

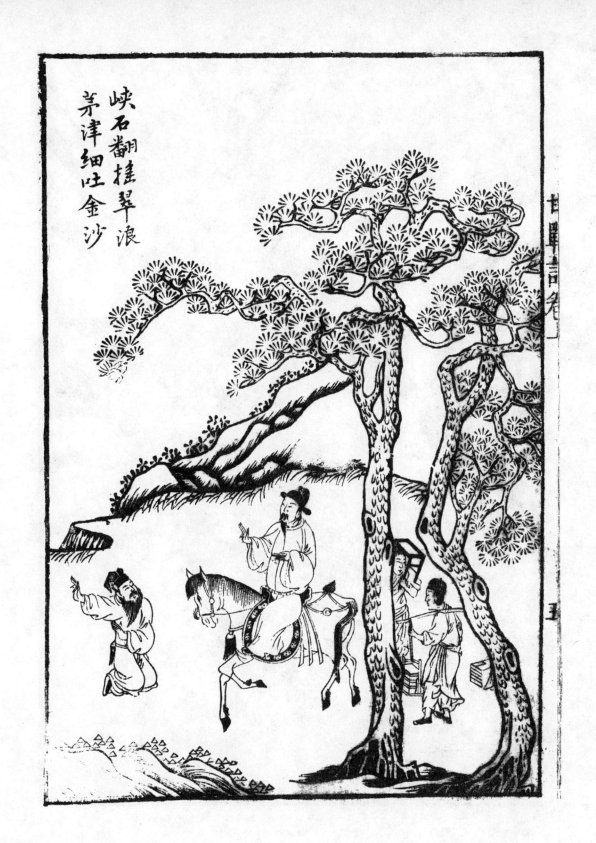

峡石翻揺翠浪
菁津細吐金沙

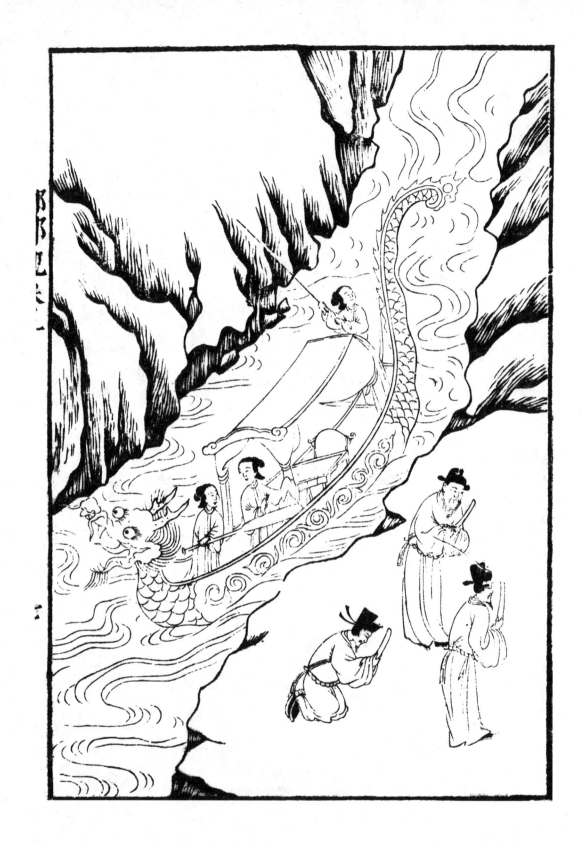

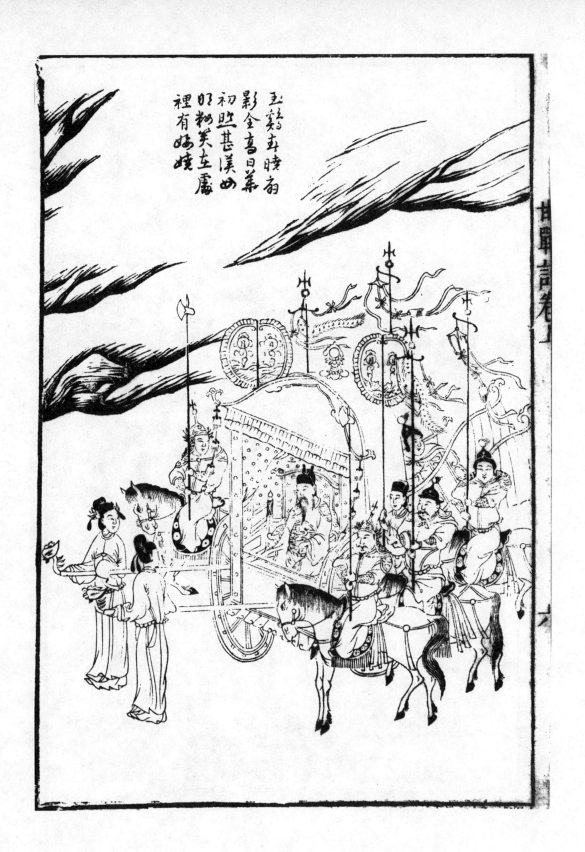

玉鸞声晓雨
影金高日暮
初照甚溪山
明粉笑左属
裡有娇娆

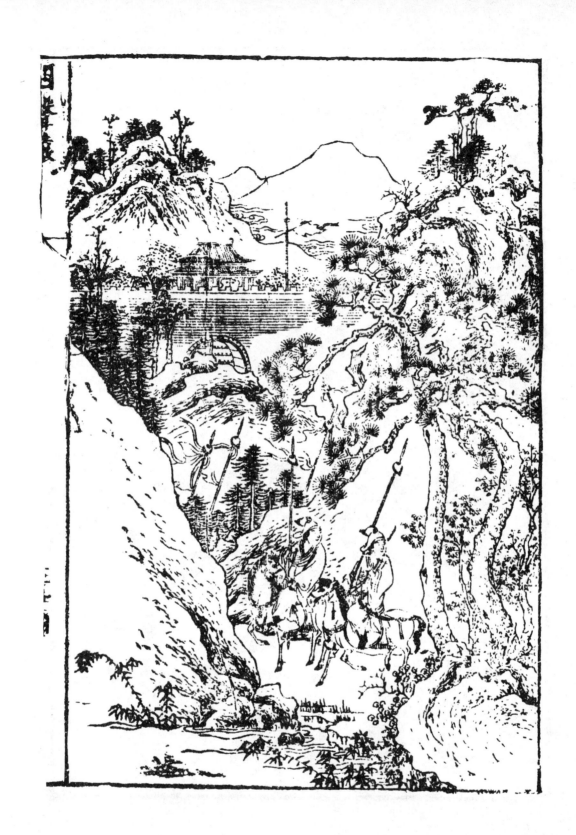

《四声猿》四种 戏曲类

明徐渭撰，沈钟狱、李延谟（告辰）校。
明崇祯年间李延谟（告辰）延阁刊本。
上海图书馆、国家图书馆藏。

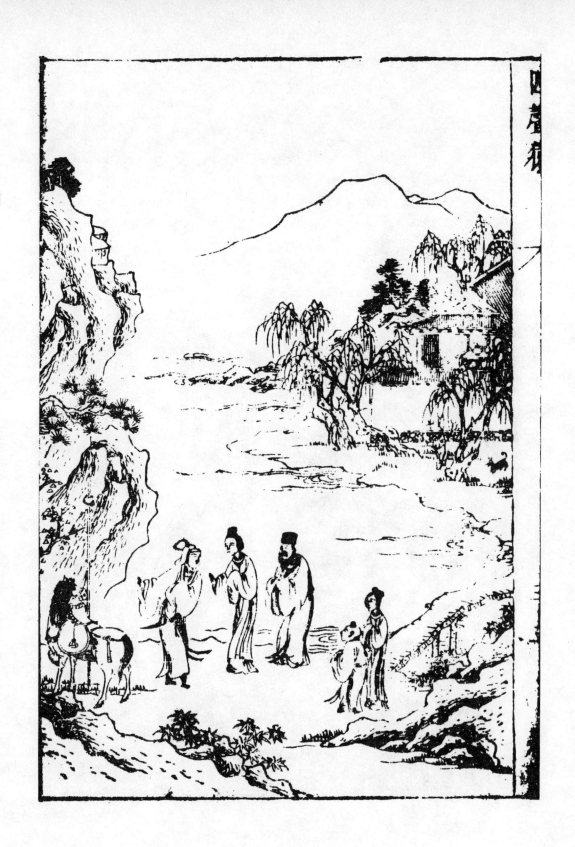

图四幅，双面版式，21.2×28cm。

《四声猿》尚有水月居绘图本、《徐文长全集》本、黄伯符刻图本，插图均精工。

延阁刻本有多种，主人李延谟即李告辰，山阴人。

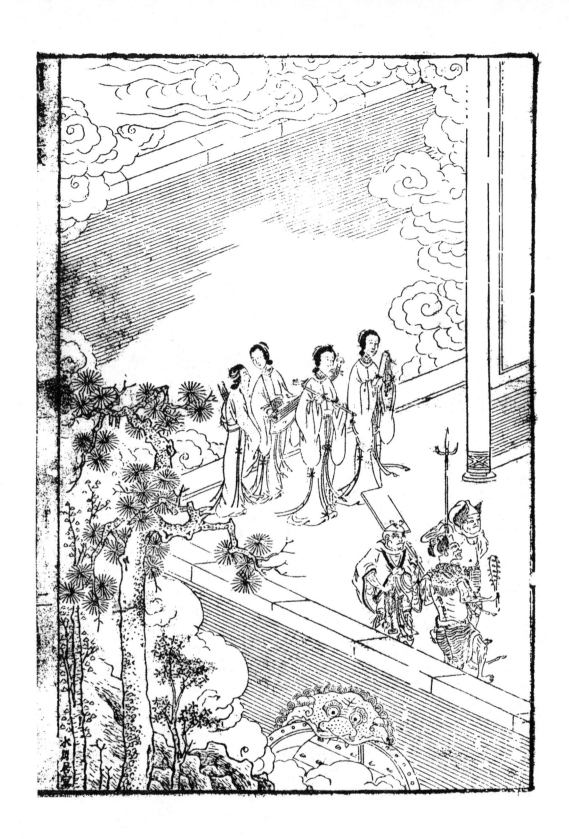

《四声猿》不分卷　四种　戏曲类

明天池生（徐渭）撰，水月居绘，征道人评。
明末九宜斋刊本。
上海图书馆、台湾、日本内阁文库藏。
图四幅，双面版式。

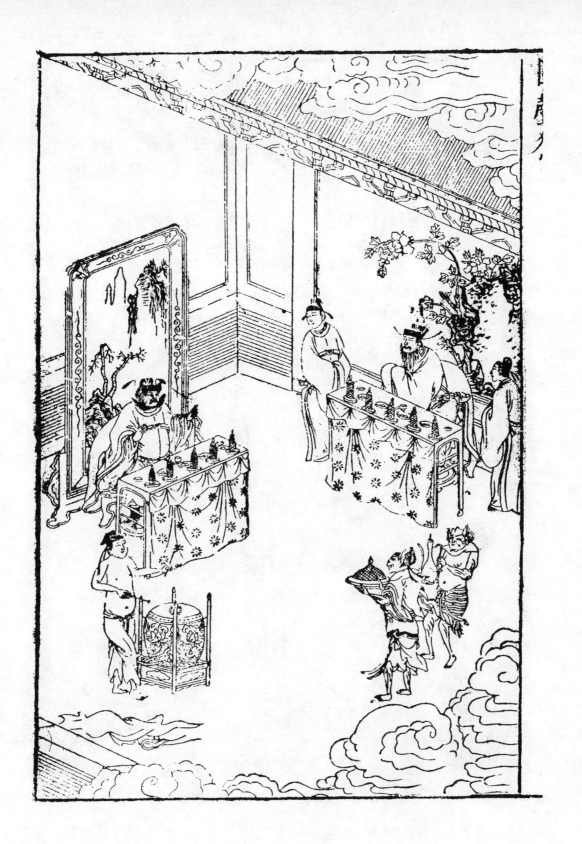

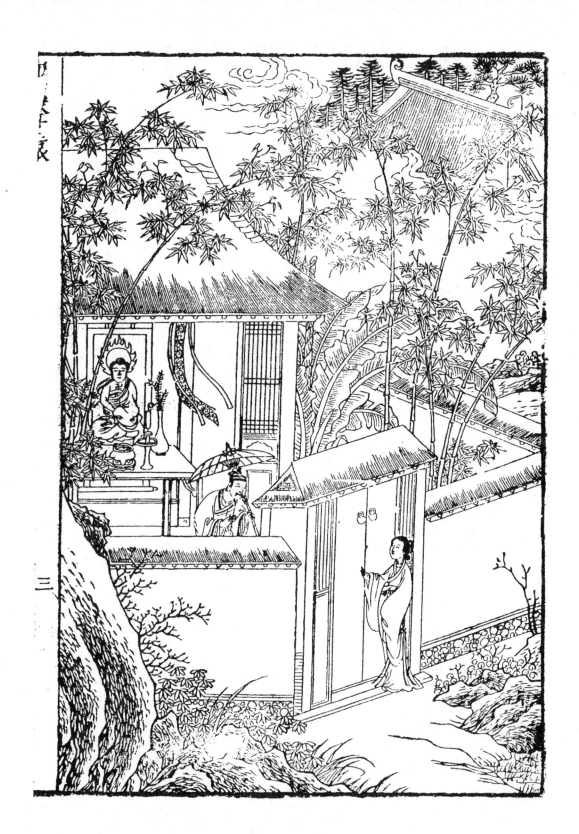

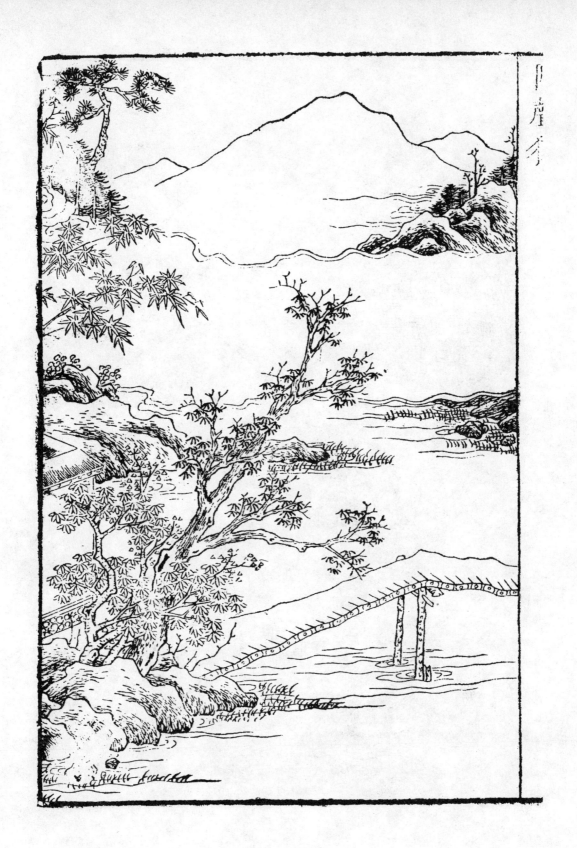

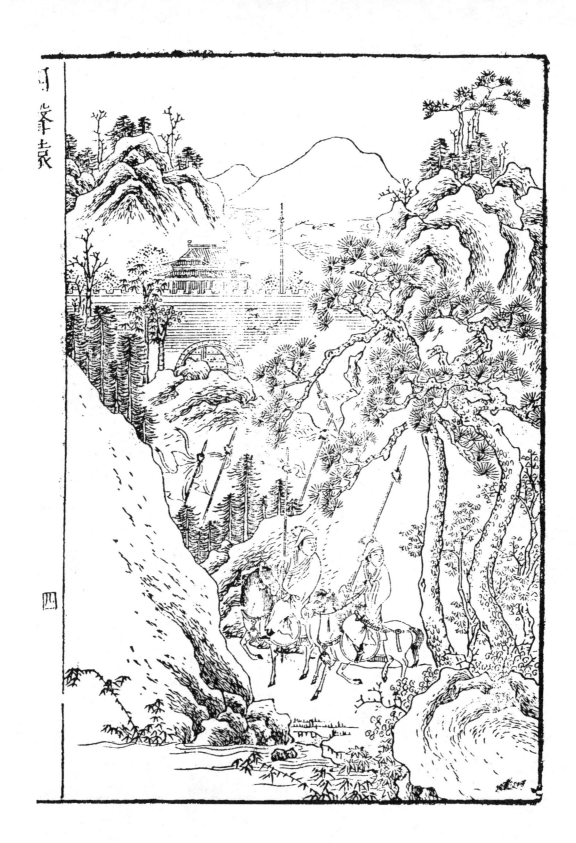

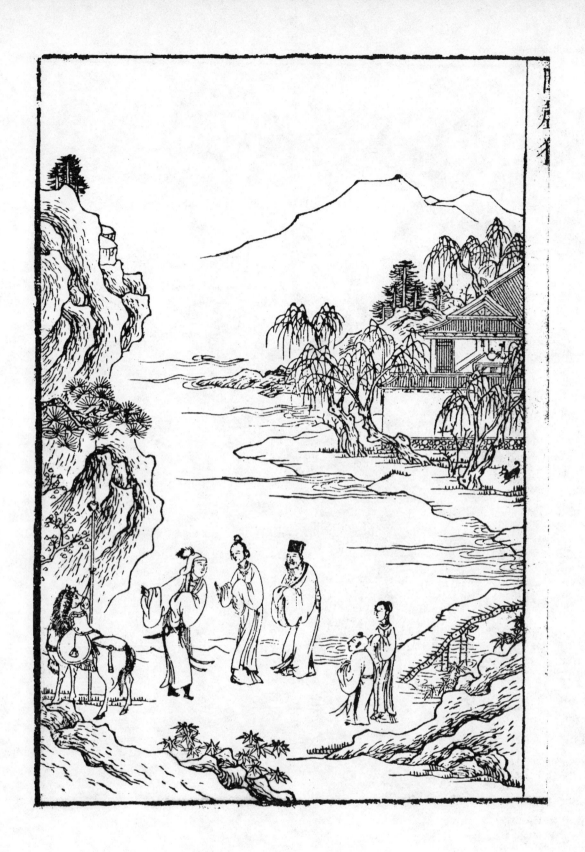

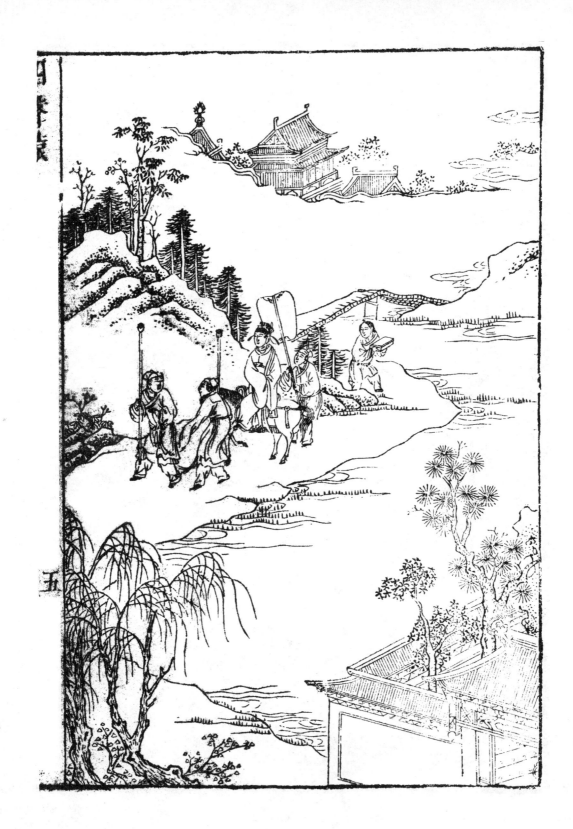

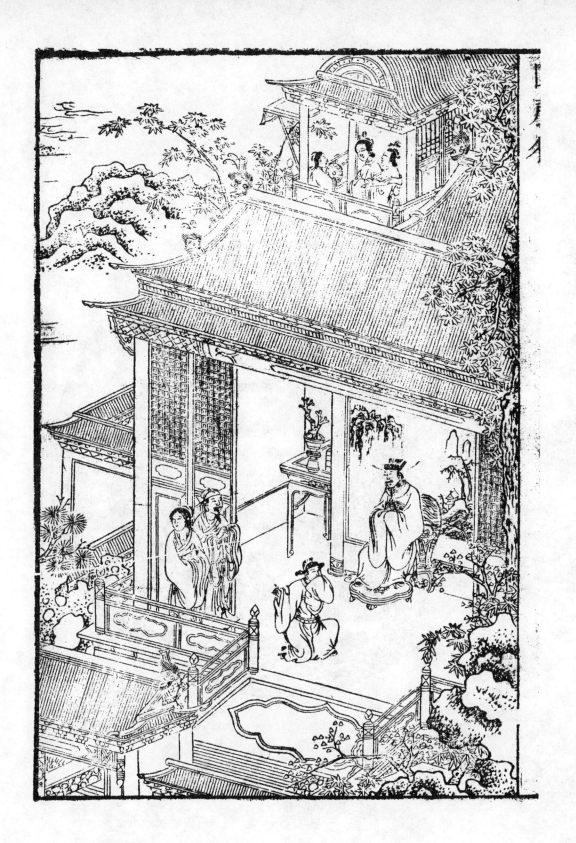

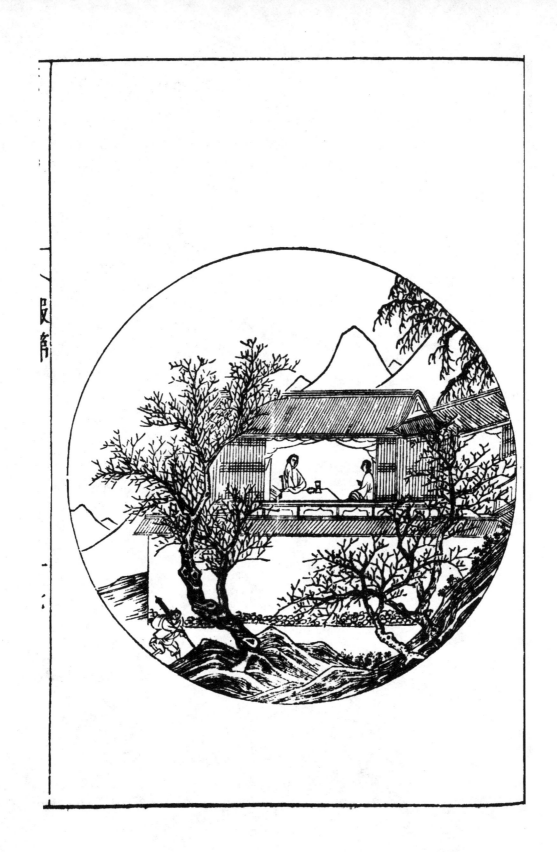

《北西厢》 五卷　戏曲类

元王实甫撰。
陈洪绶等绘，项南洲刻。
明崇祯年间山阴延阁李告辰刊本。
西谛、上海图书馆等藏。

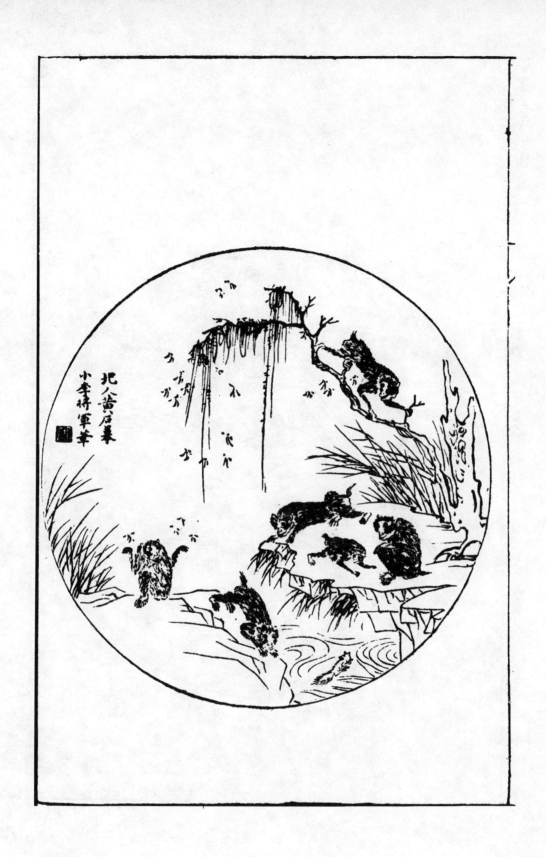

图分正副，各二十幅，单面、月光型，20×14cm。

副图中刊署单期、李告辰、蓝瑛、关思、诸允锡、董玄宰、陈洪绶等人。首一幅莺莺像，陈洪绶绘，项南洲刻。
绘刻极为精致。

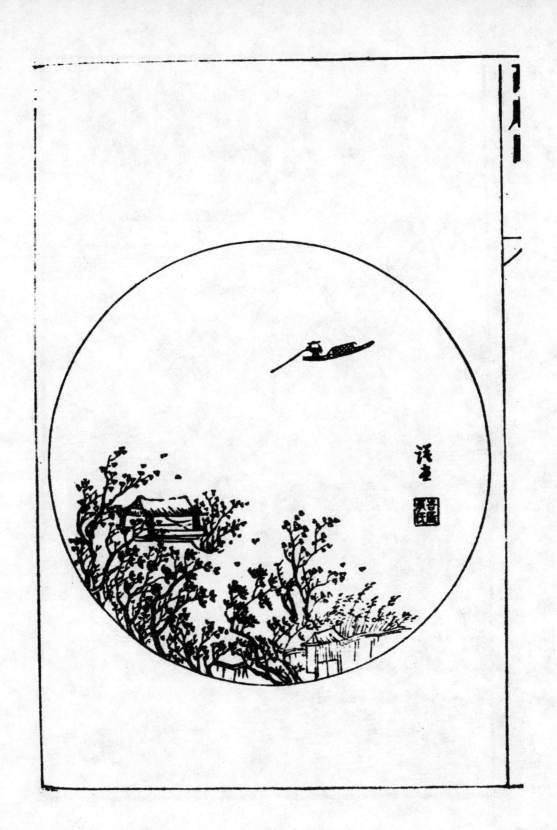

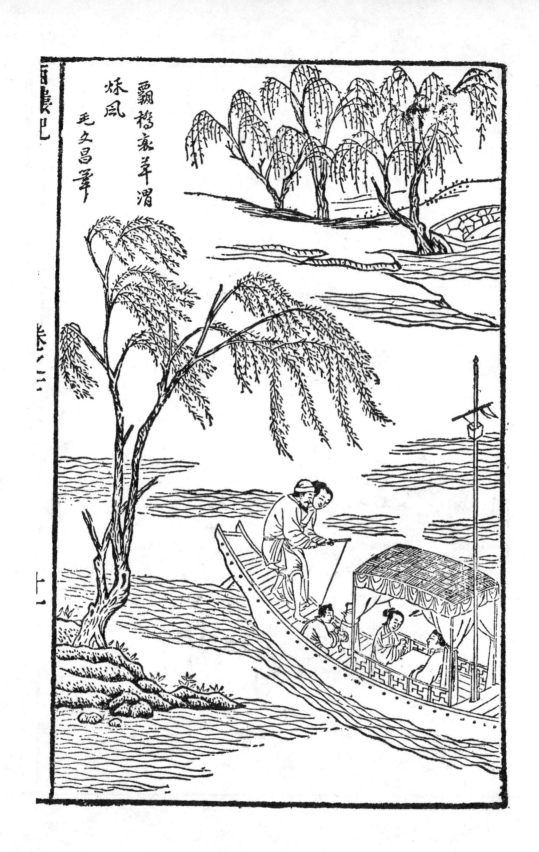

《临川玉茗堂批评西楼记》（别题《西楼梦》）二卷　四册　戏曲类

清袁于令撰，毛文昌、熊莲泉绘。
明崇祯年间刊本。

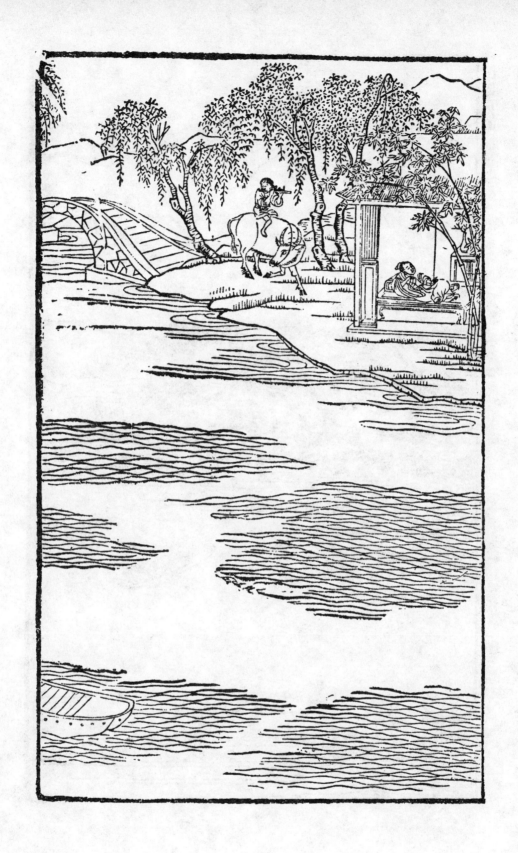

图双面版式。

此剧演书生于鹃因词曲为媒而与妓女穆素徽相爱，于父将穆素徽赶到杭州。相国公子买穆为妾，穆素徽坚执不从而受苦百端。后于鹃考中状元，与穆重圆。

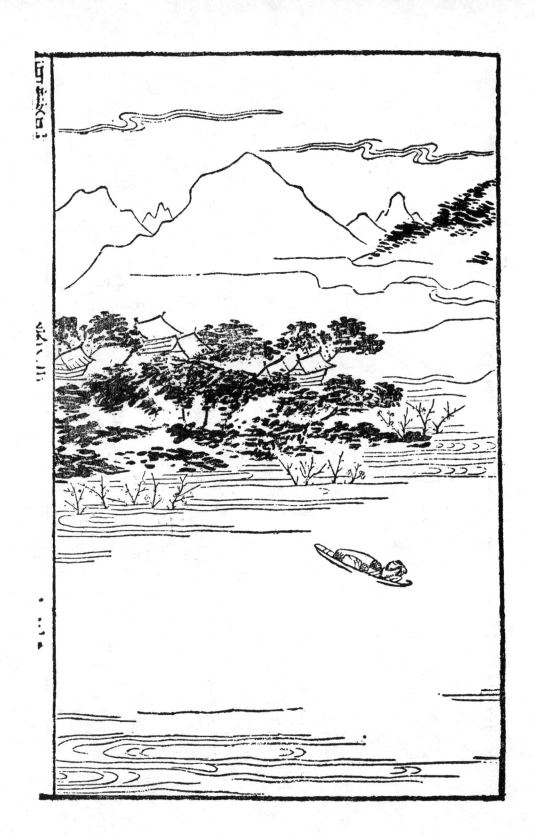

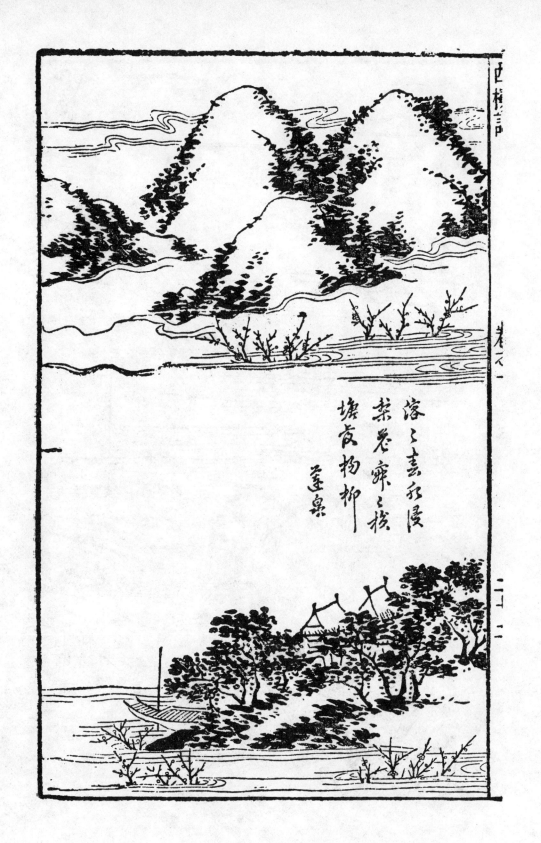

溶溶春水浸
梨花寒食枝
塘皮楊柳

蓬泉

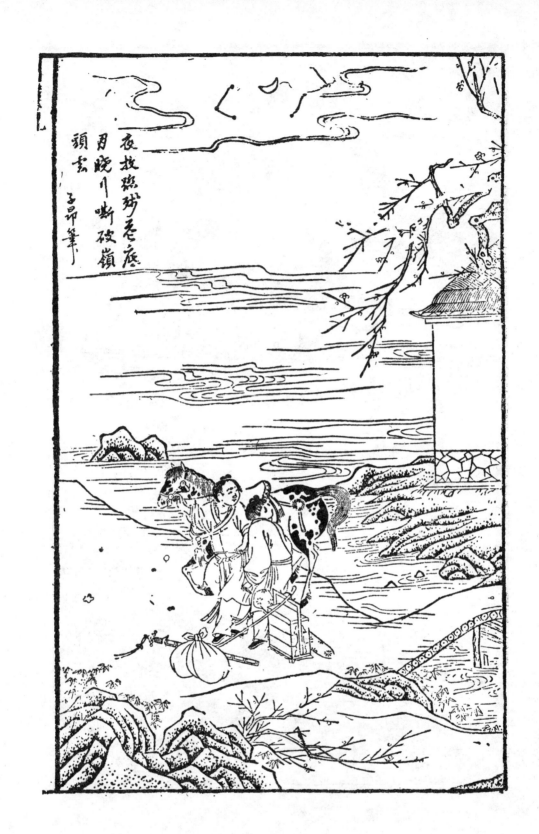

夜投歌珊舊岩底
月曉川嘶破嶺
頭雲
子昂筆

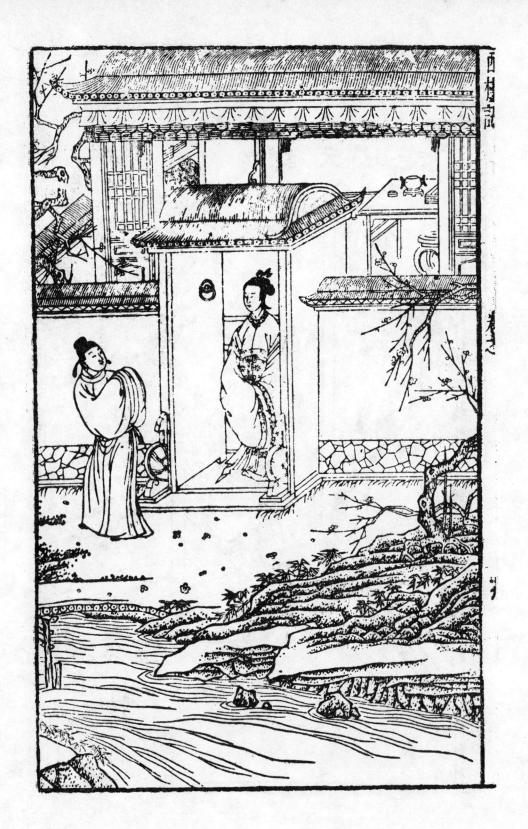

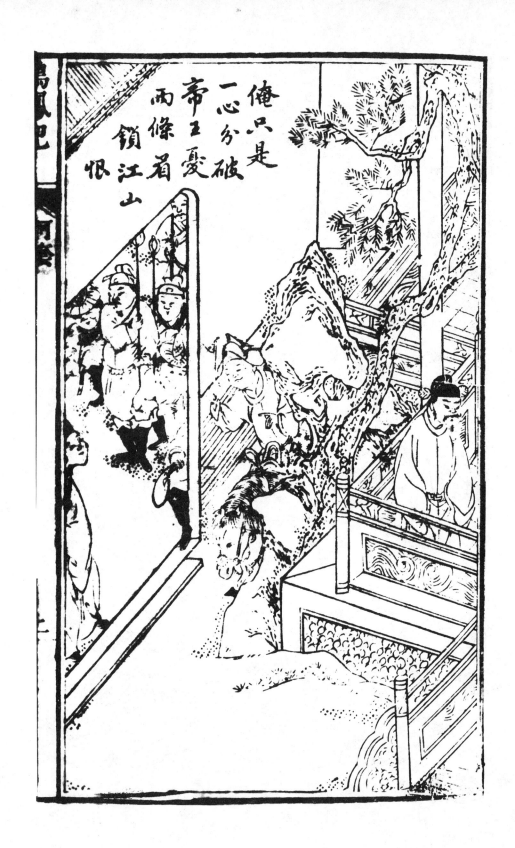

《宝晋斋鸣凤记》 残存二册　戏曲类

传王世祯撰。
明读书坊版。
图双面版式。

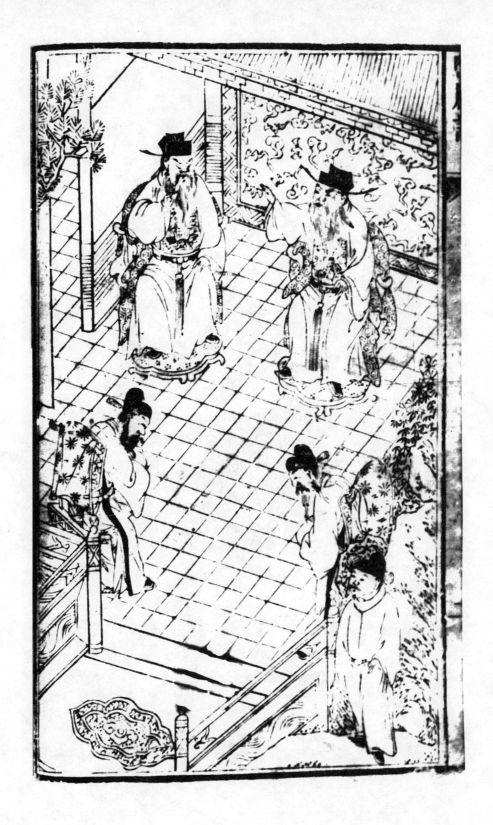

封面题"精镌古本鸣凤记"、"读书坊梓"。版心刊记"□□□□鸣凤记",末下末题"汤海若先生批评鸣凤记络"。

此剧演明嘉靖朝忠奸斗争事。登场人物甚多,事极复杂,大略为奸相严嵩父子专政误国,忠臣夏言、曾铣忤之遇害,杨继盛上疏弹劾,亦入狱而斩于东市,杨妻随夫殉节。有新科进士邹应龙、林润等人,心念忠臣之节义,于朝中力争,被外放,立功回朝,与孙丕扬同劾严嵩,嵩终罢官。归里后,林润又得里民屡告严世藩之罪状,因查缉之,嵩父子终于伏法。

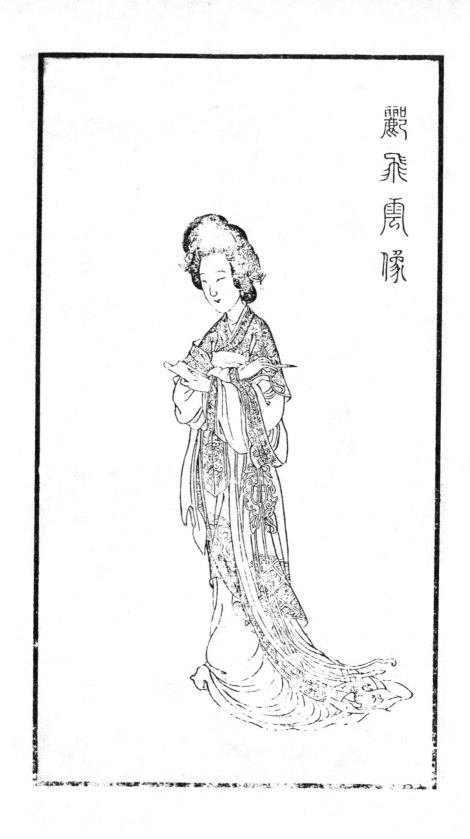

《怀远堂批点燕子笺》二卷　二册　戏曲类

明阮大铖撰，陆武清绘，项南洲刻。
明崇祯年间刊本。
美国哈佛大学、浙江图书馆藏。
图十六幅，单面版式，20×12cm。

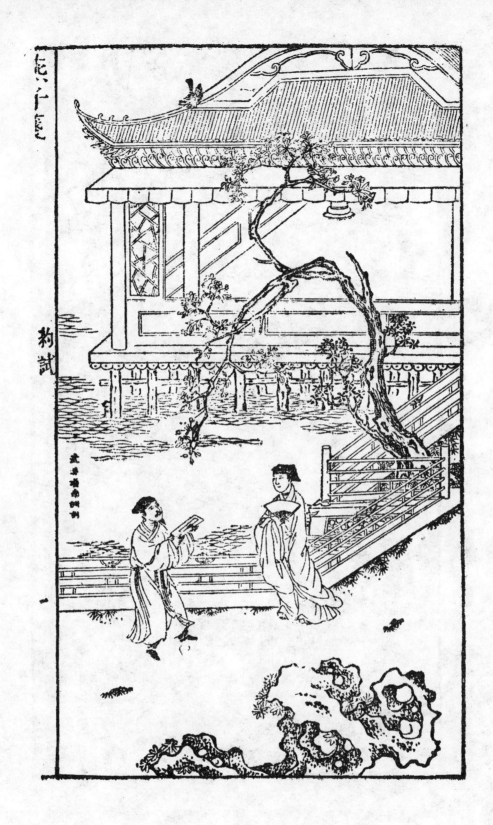

所附"华行云像"和"郦飞云像"，华服盛装，甚为精丽。本专辑别有《雪咏堂批点燕子笺》，图为圆型，亦精美。

剧作者阮大铖（1587—1644），字集之，号园海，别署石巢，百子山樵，安徽怀宁人。作有传奇两种，别种为《春灯谜记》，插图为张修所绘。

此剧演霍都梁和华行云相恋爱事。后因误取了少女郦飞云的画像，以此因缘。又因燕子衔去诗笺之巧遇，都梁遂也爱上了郦飞云。剧情波折，波澜叠起。

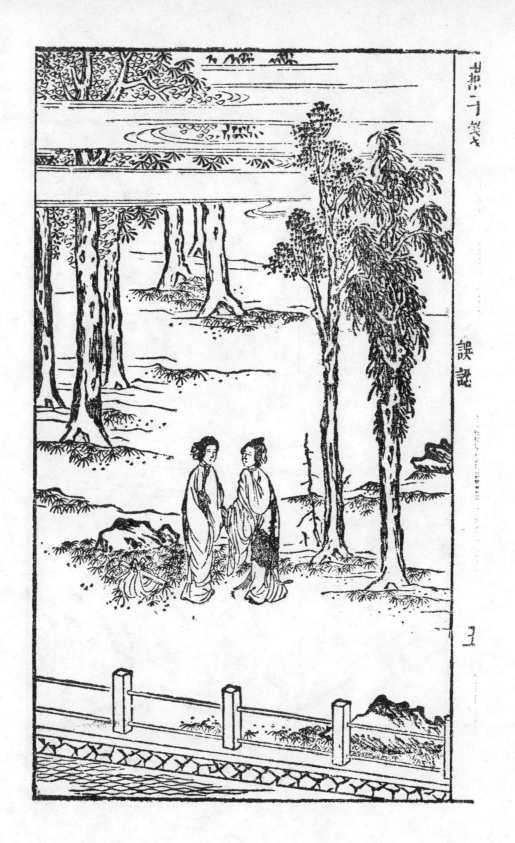

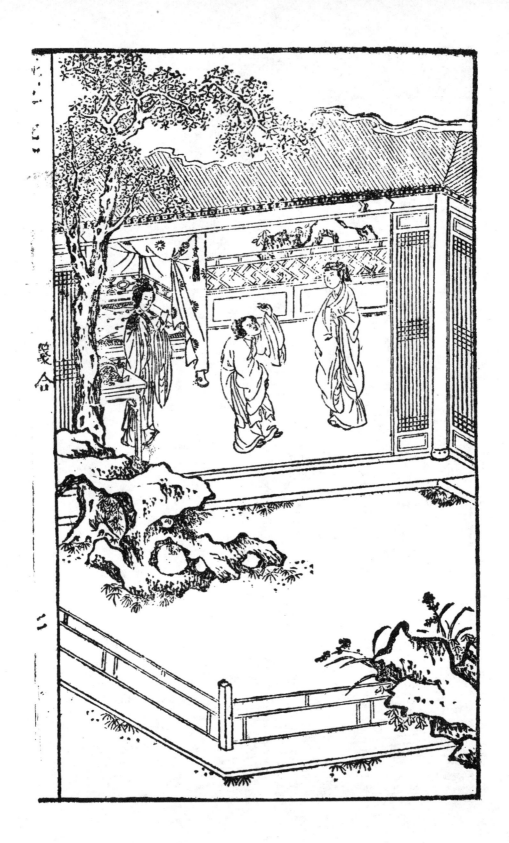

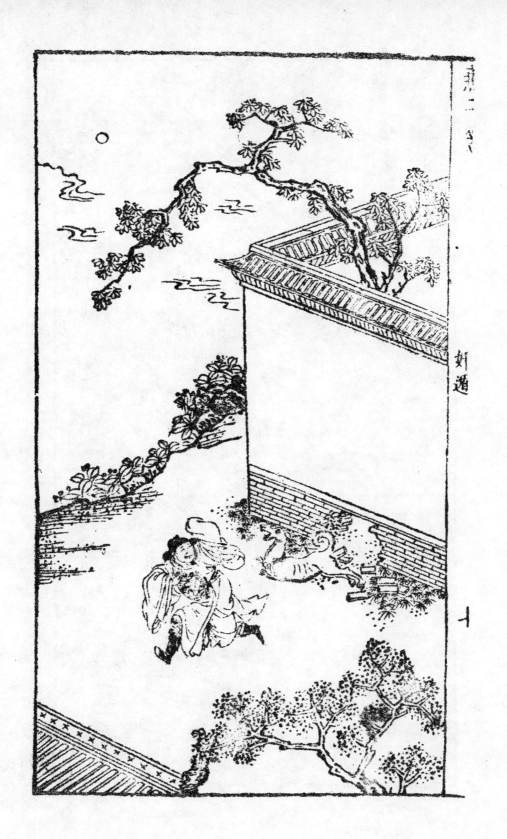

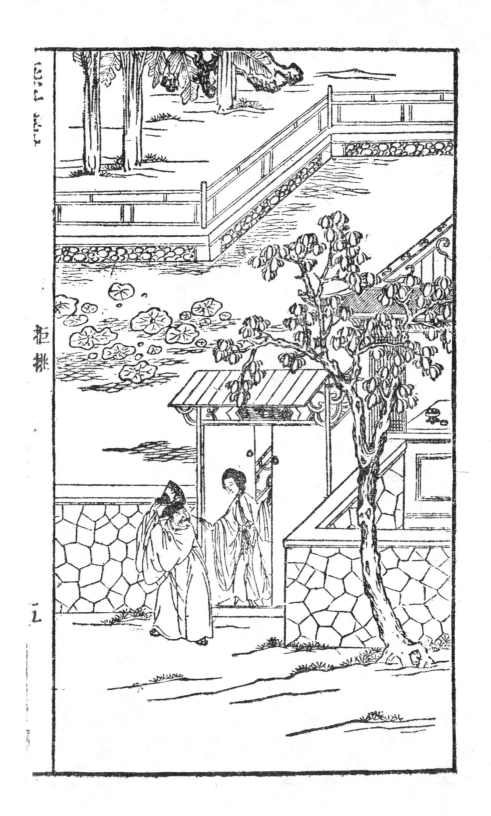

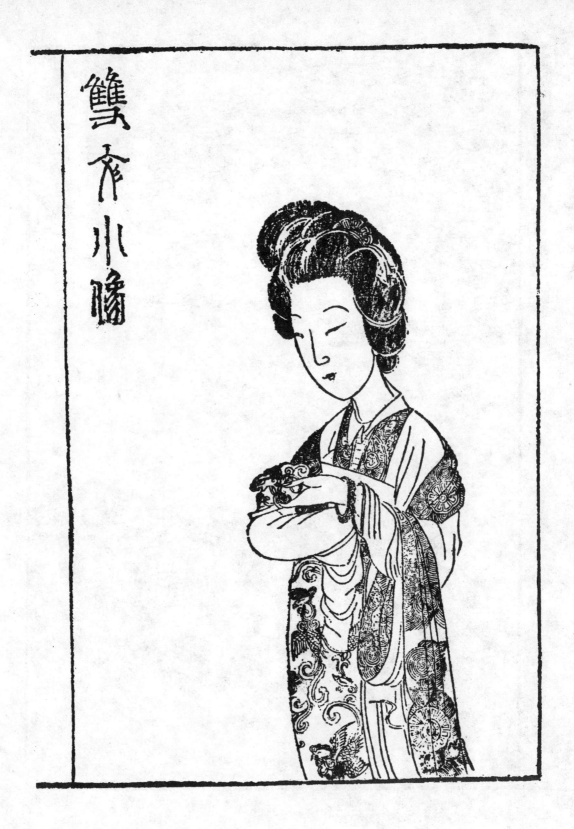

雙文小隙

《李卓吾先生批点西厢记真本》二卷　戏曲类

元王实甫撰，关汉卿续，李贽评，陈洪绶、魏先、陆榮、陆玺、孙鼎、高尚友、任世沛、仇英等绘，项南洲刻。
明崇祯年间刊本。
傅惜华、西谛等著藏，版本稍有不同。
单面图一幅，双面图二十幅，单面尺寸20.5×13.5cm。

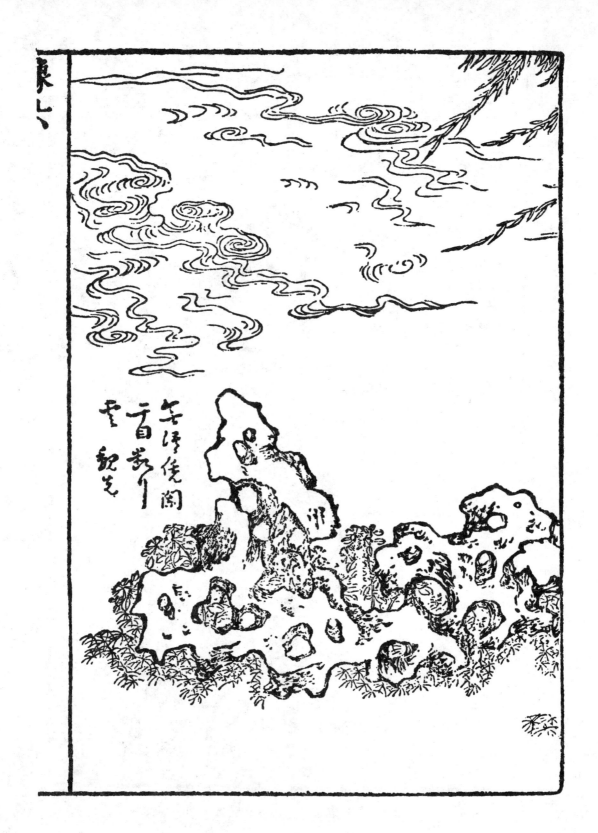

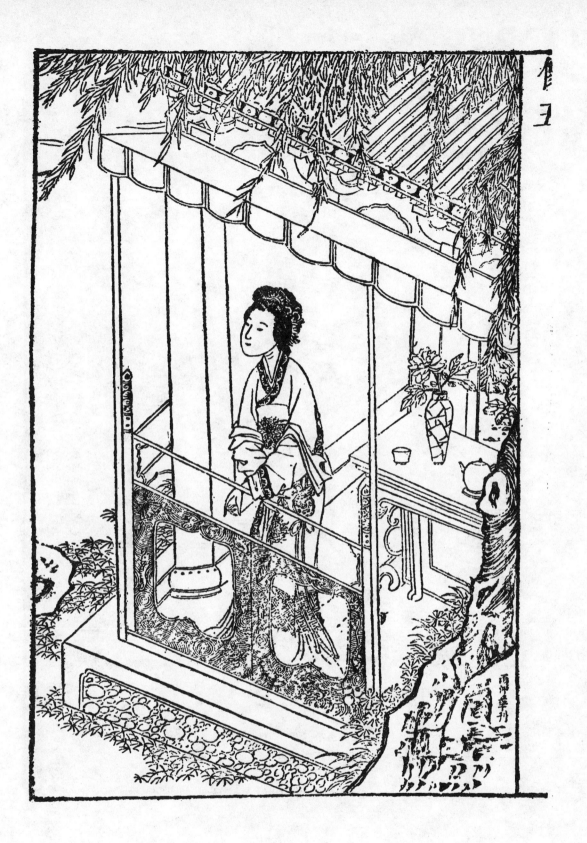

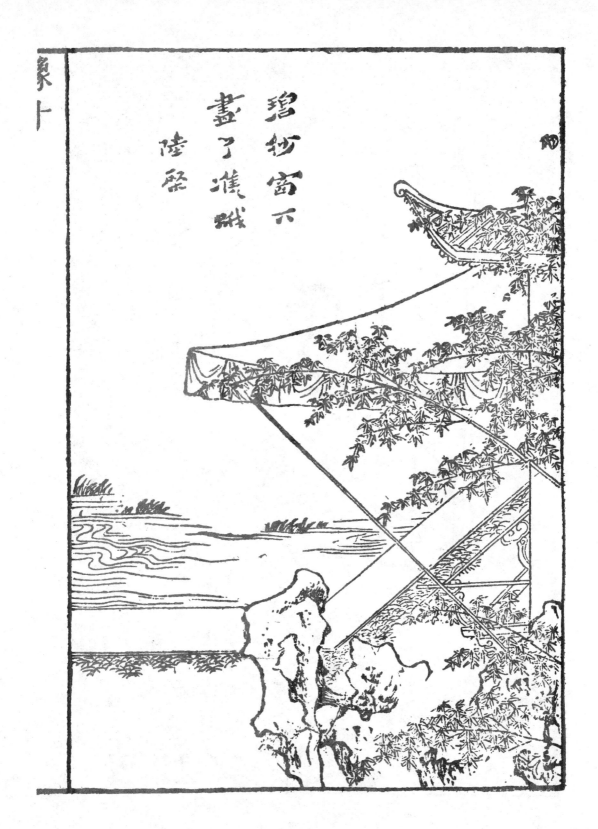

碧紗窗下
畫了湖城
陸梁

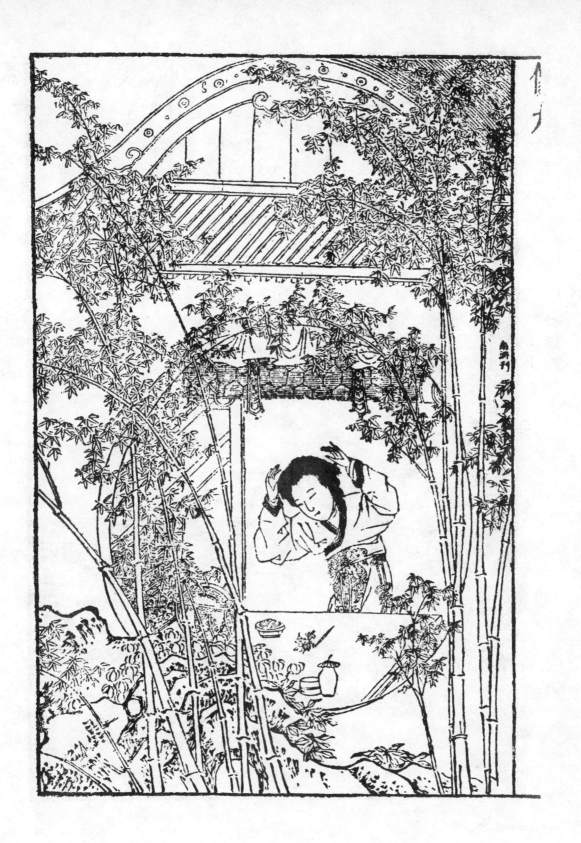

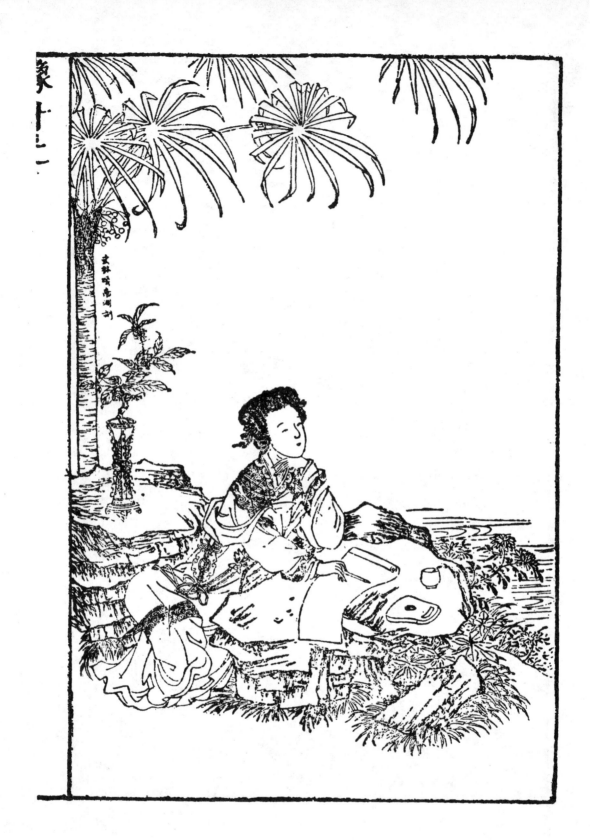

一箇筆下寫
幽情　陸寅

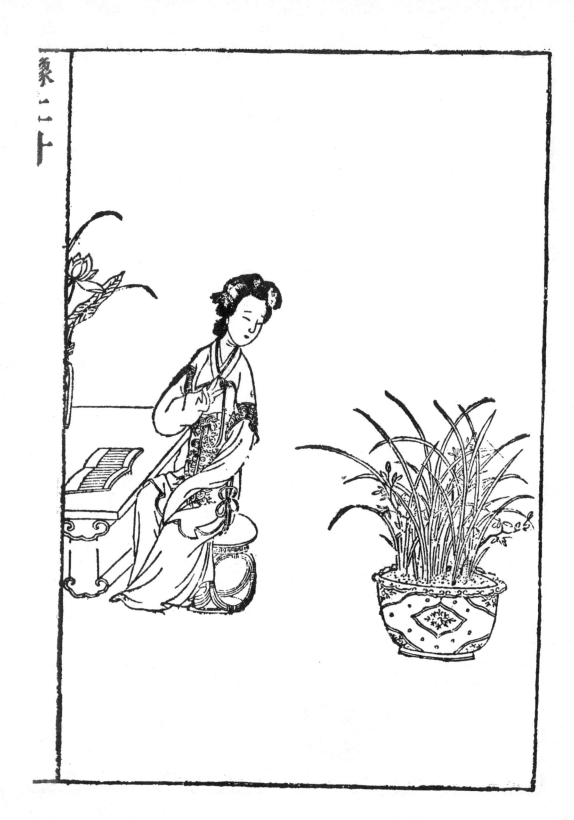

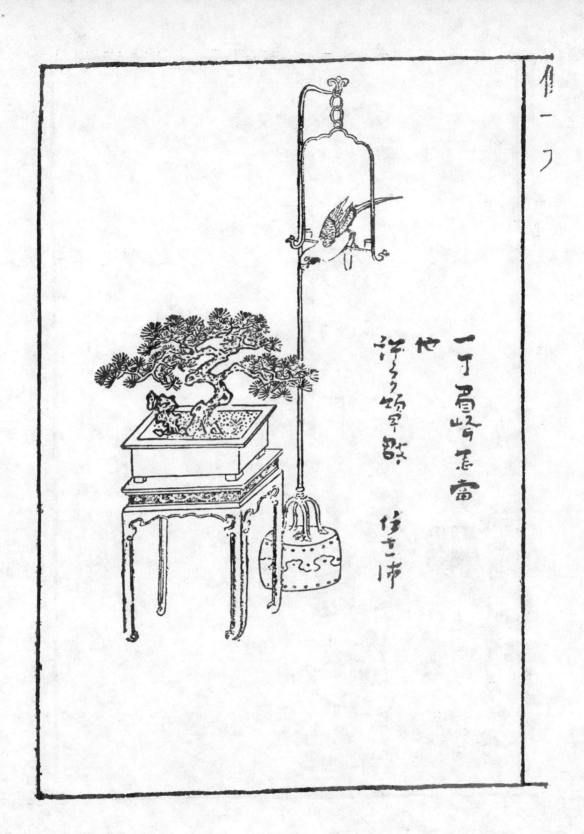

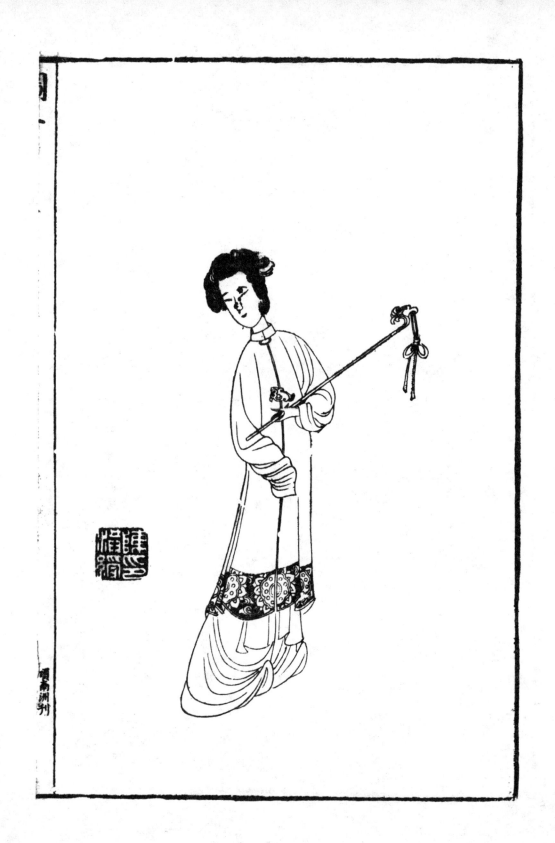

《新镌节义鸳鸯冢娇红记》二卷　戏曲类

明孟称舜撰，陈洪绶评并绘，刘启胤订，项南洲刻。
明崇祯十二年（1639）刊本。
日本京都大学文学部藏。

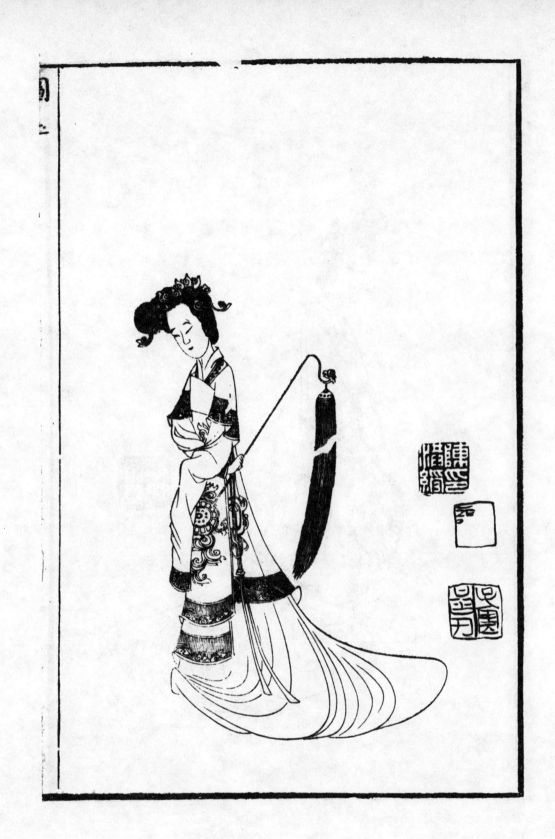

图单面版式，20×13cm。

画面构图简洁，不用背景，人物形象顾盼有神，衣纹花饰均极为讲究，形体感很强，为人物绣像图之佳作。

此剧演王通判之女娇娘与申纯相爱之悲剧。娇红者指剧中娇娘与飞红二女子，申纯所眷爱唯娇娘，飞红后成王通判妾。

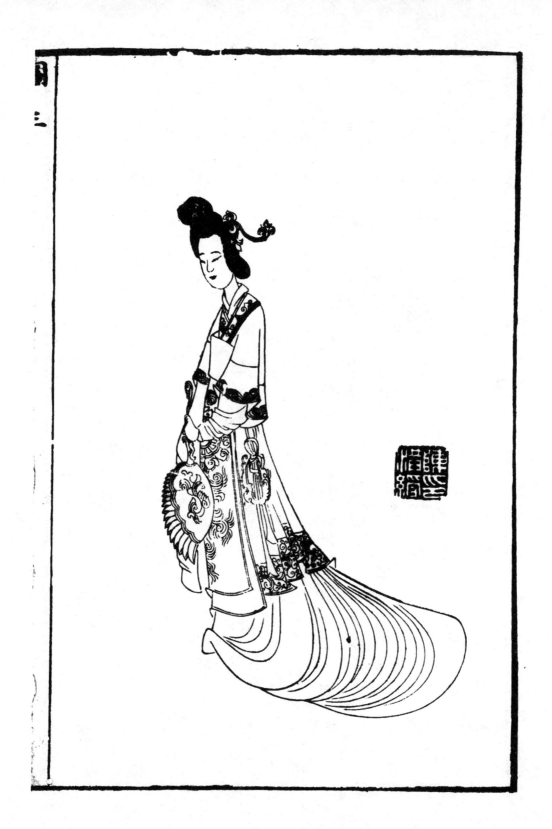

《雪韵堂批点燕子笺》二卷　四册　戏曲类

明阮大铖撰。
明崇祯年间刊本。
西谛、复旦大学、北京大学藏。
图月光型版式，20.4×13.6cm。

雙文小像
象一

《张深之先生正北西厢秘本》五卷 戏曲类

元王实甫撰，关汉卿续，张道浚评校，明张深之、陈洪绶绘，项南洲刻。
明崇祯十二年（1639）刊本。
傅惜华、国家图书馆、浙江博物馆藏。
单面图版"双文小像"一幅，其余五幅为双面版式，单面尺寸20×12.5cm。

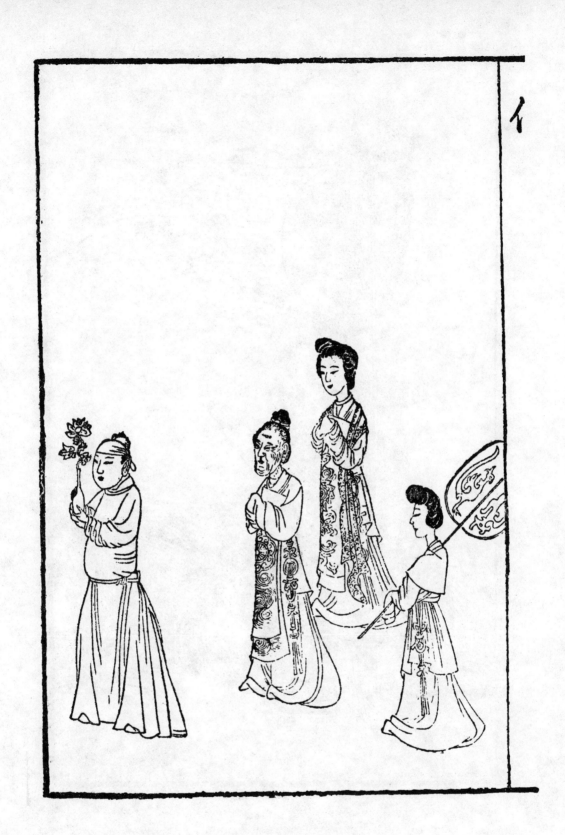

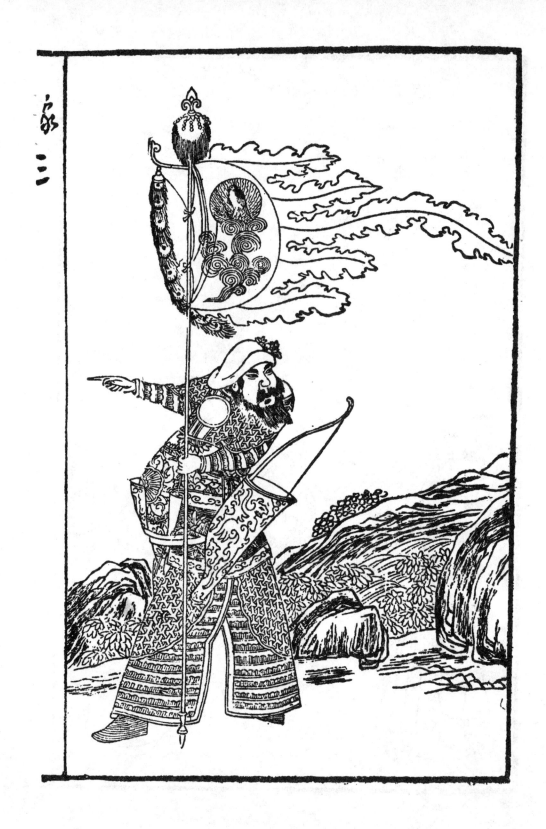

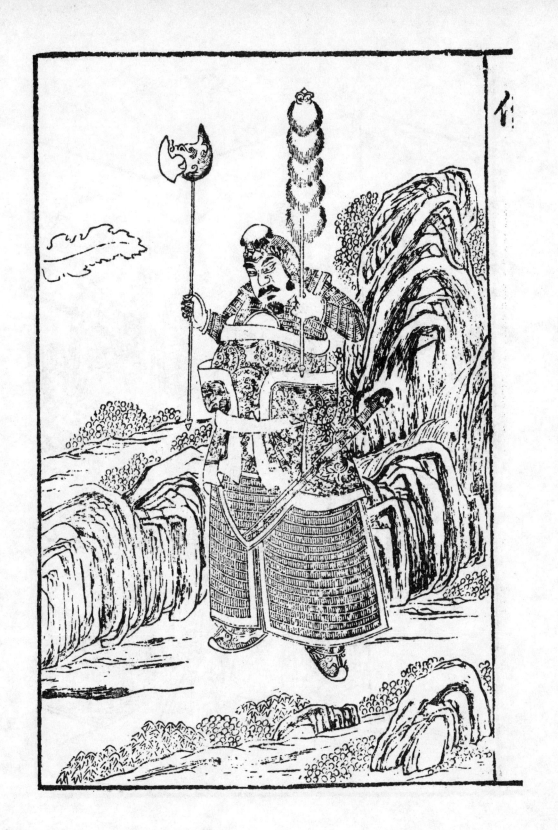

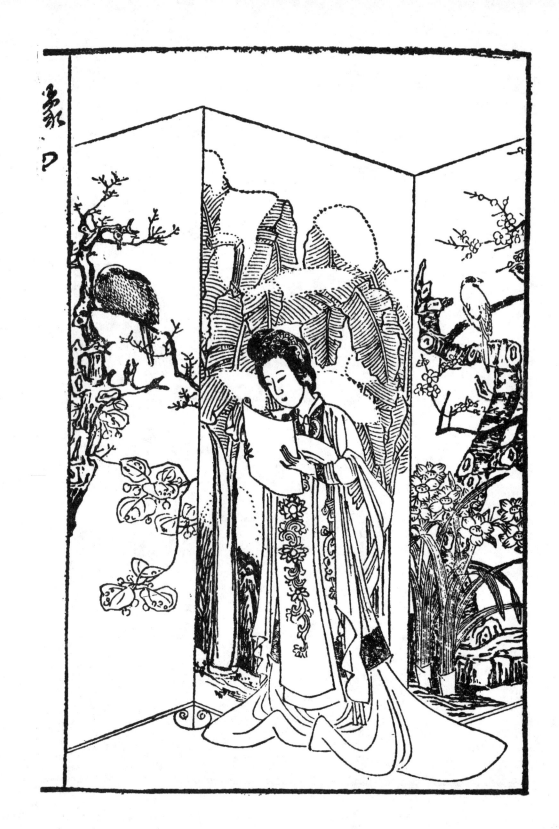

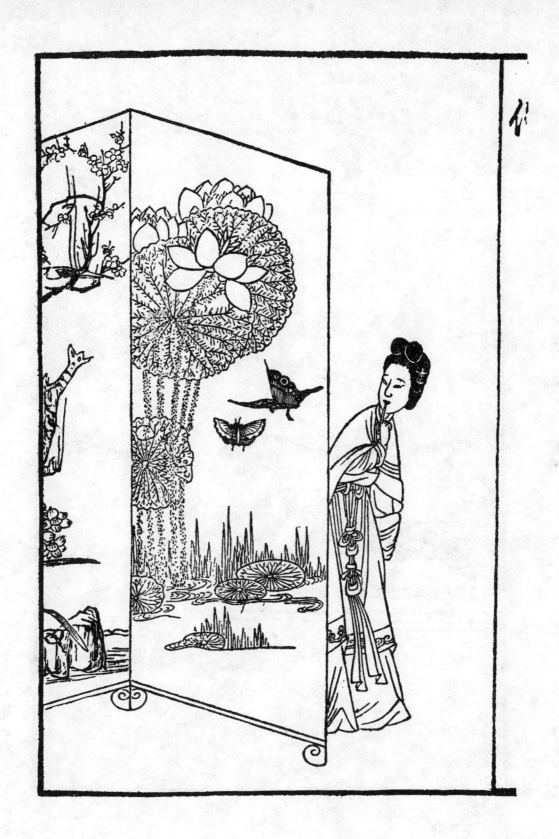

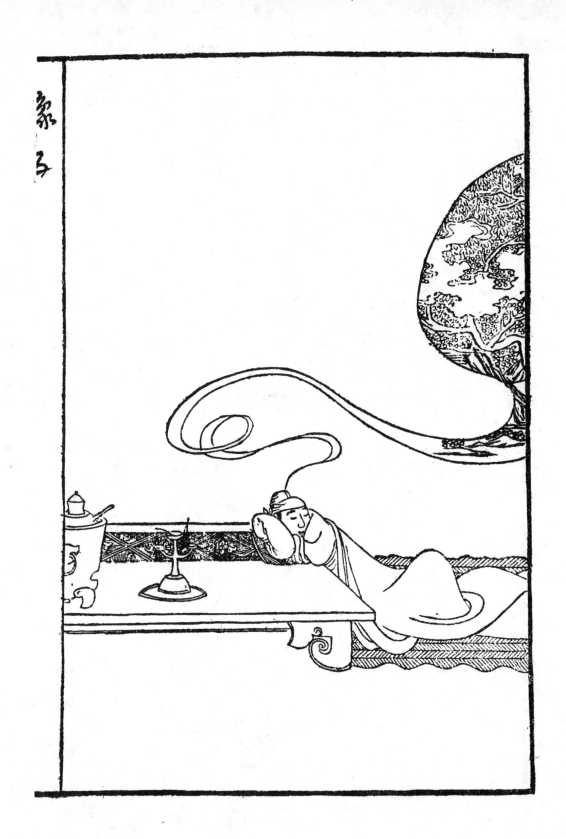

象子

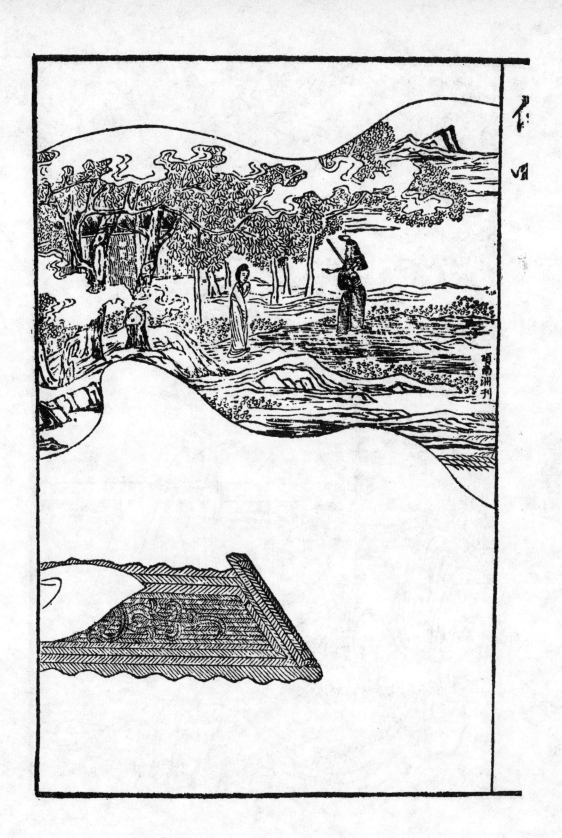

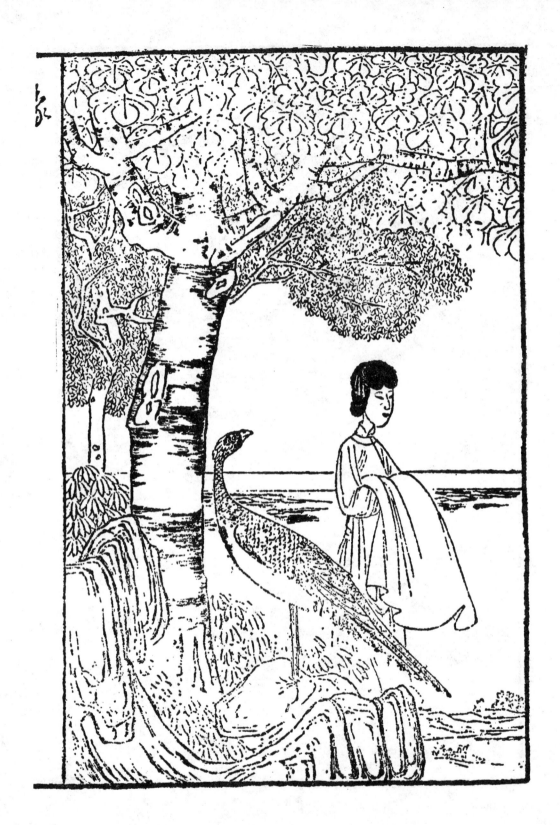

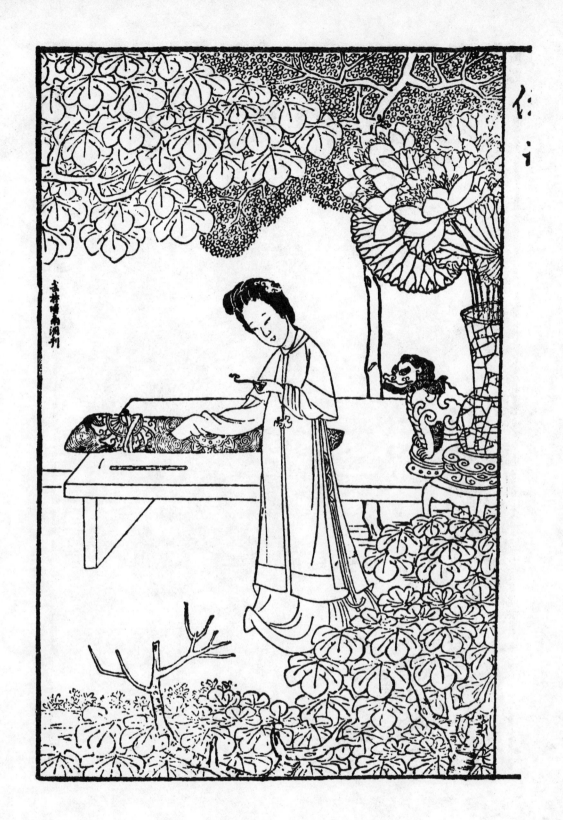

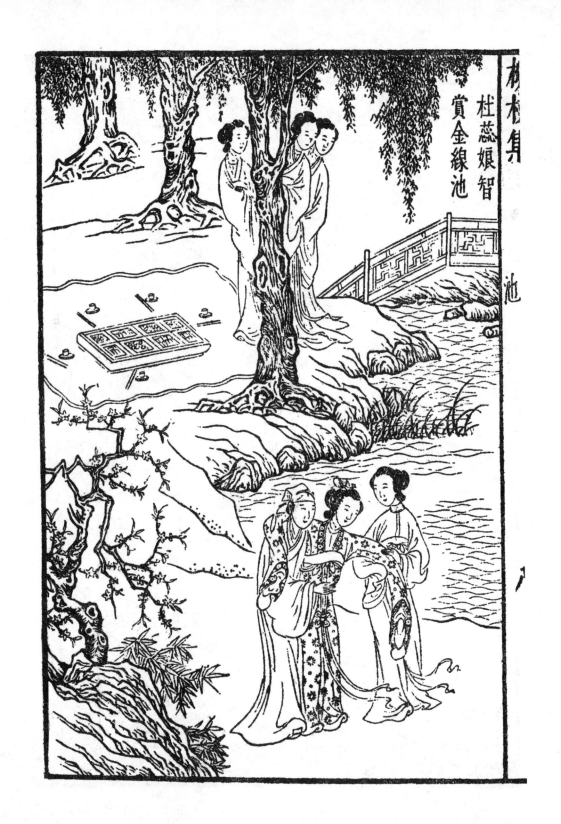

柳枝集

杜蕊娘智
賞金線池

池

《古今名剧合选》 不分卷　五十六种　戏曲类

明孟称舜编。

《柳枝集》，每剧两幅插图，共五十二幅，单面版式，20×14cm。明崇祯六年（1633）山荫刊《古今名剧合选》本。

《酹江集》，每剧两幅插图，共六十幅，单面版式，20×14cm。明崇祯七年（1634）山荫刊《古今名剧合选》本。

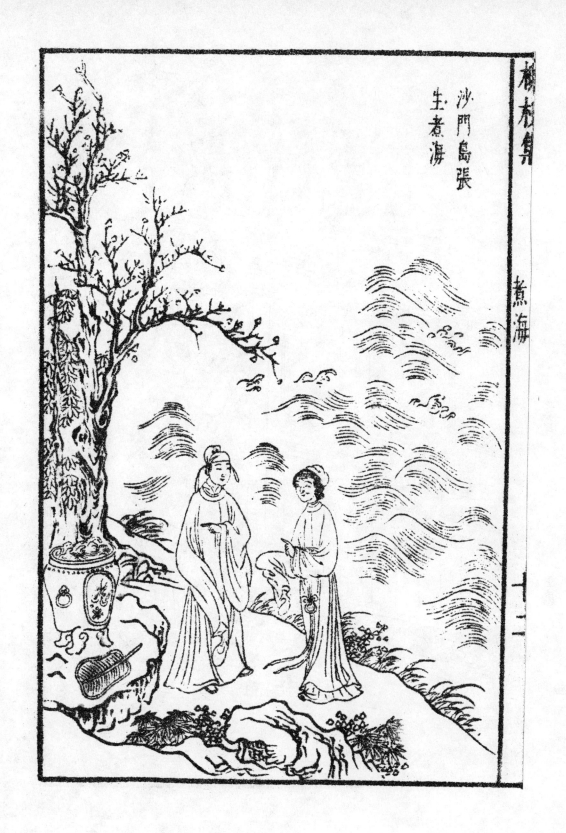

沙門島張
生煮海

柳枝集

煮海

十二

孟称舜，字子若，浙江山阴人，剧作家，其所编选元明杂剧《柳》、《酹》，合称《古今名剧选》。作风与《元曲选》类似，并属上乘之作。

《新镌古今名剧柳枝集》，选辑元明两代杂剧作品如《翰林风月》、《青衫泪》、《金钱记》、《对玉梳》、《小桃红》等二十六种，

《新镌古今名剧酹江集》选元明杂剧如《汉宫秋》、《梧桐雨》、《铁拐李》、《赵氏孤儿》、《仗义疏财》、《郁轮袍》等三十种。

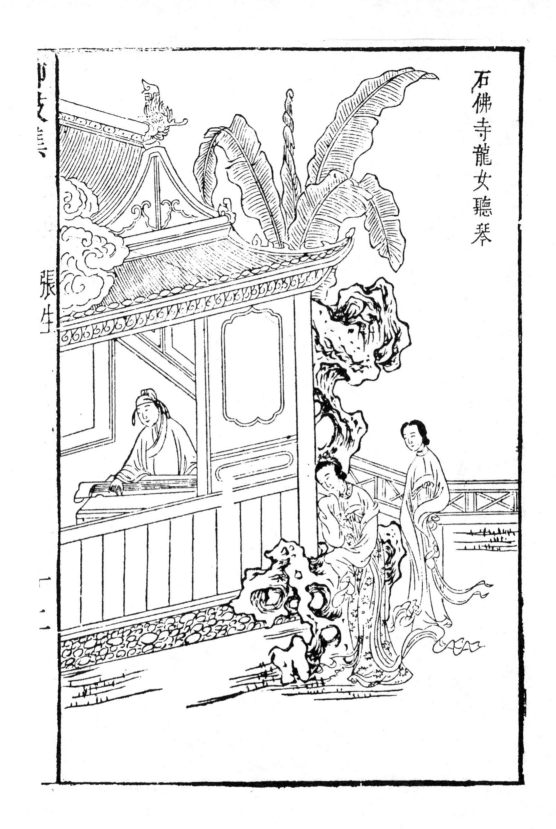

石佛寺龍女聽琴

張生

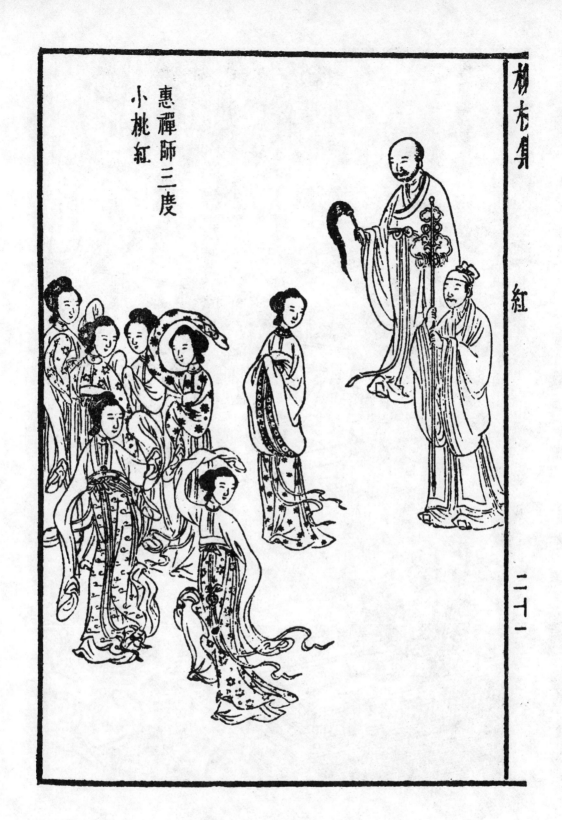

惠禪師三度
小桃紅

紅

二十一

楊

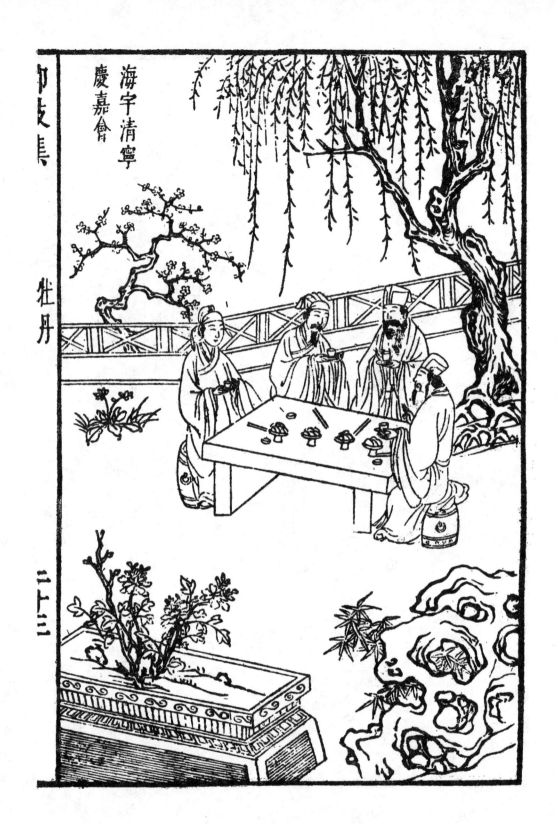

海宇清寧
慶嘉會

牡丹

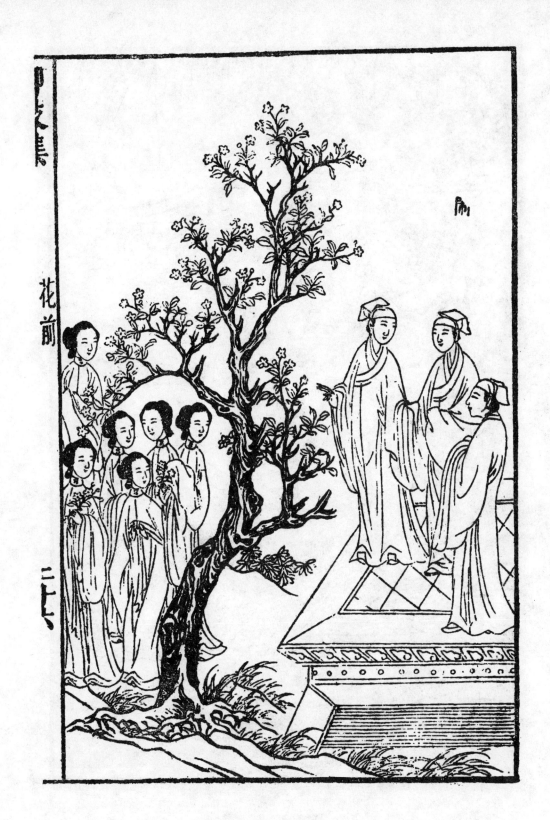

花前

二七

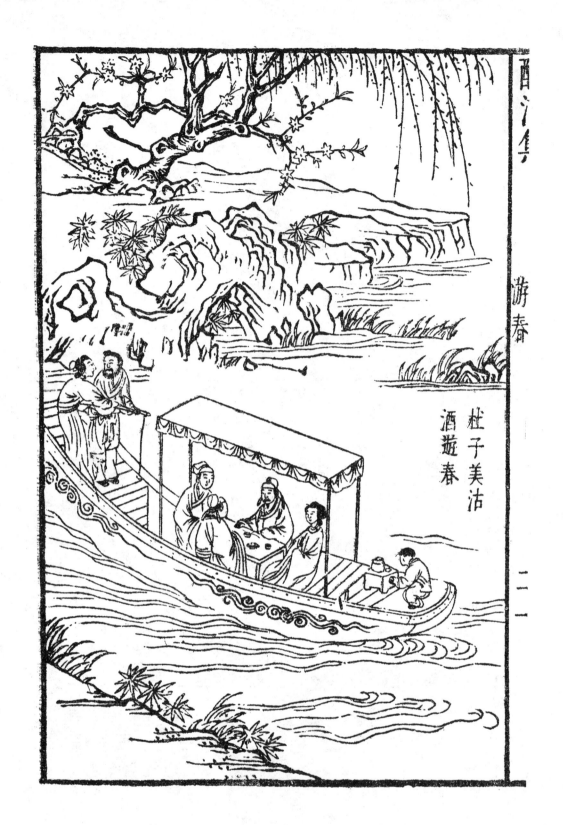

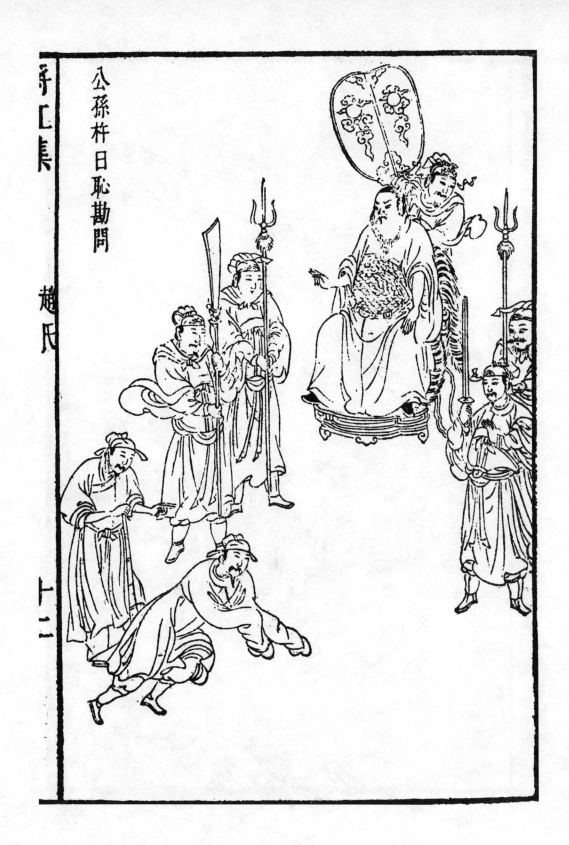

公孫杵臼恥勘問

義烈記

趙氏

十二

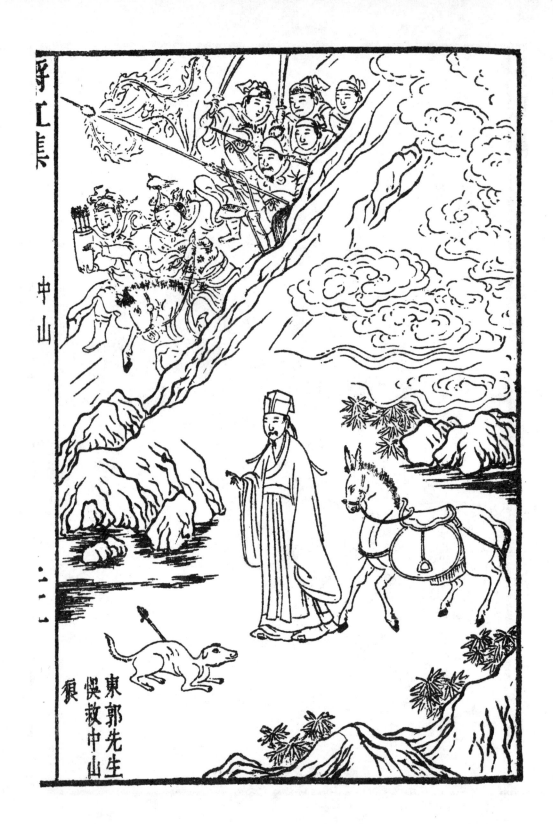

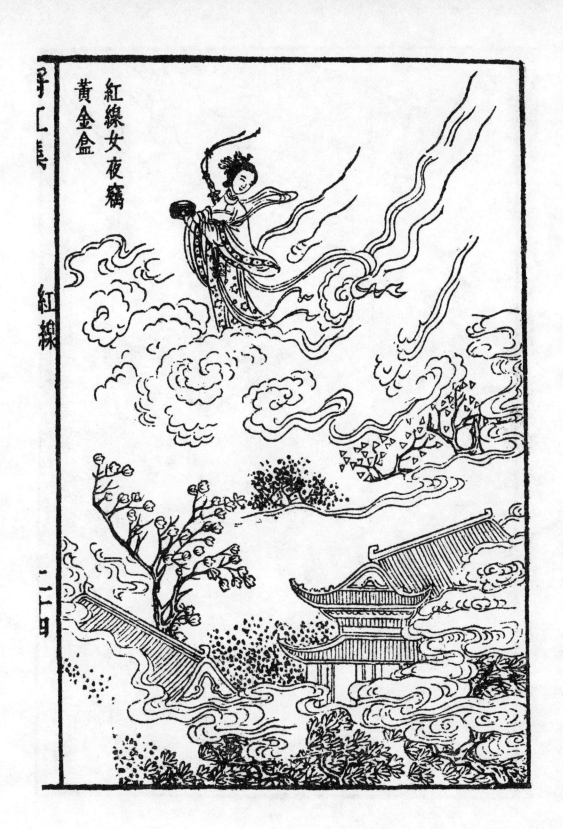

紅線女夜竊
黃金盒

紅線

二二g

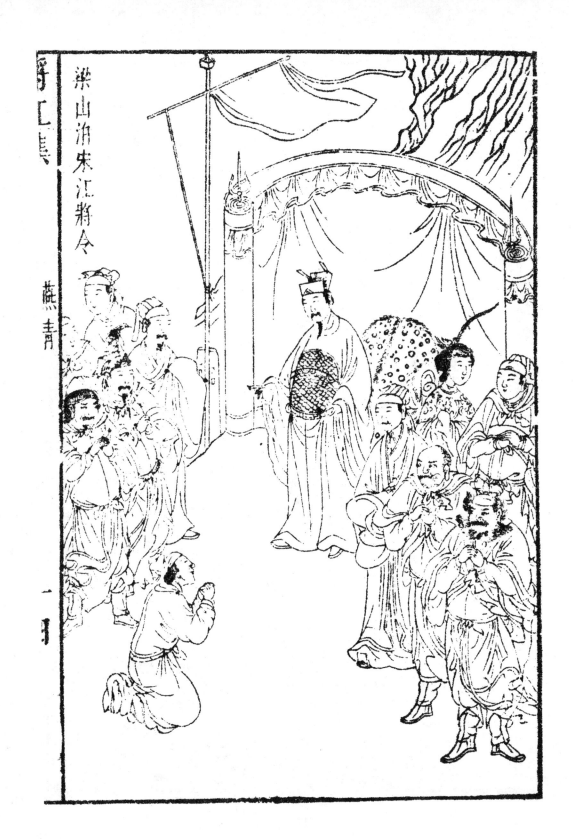

燕青

梁山泊朱江將令

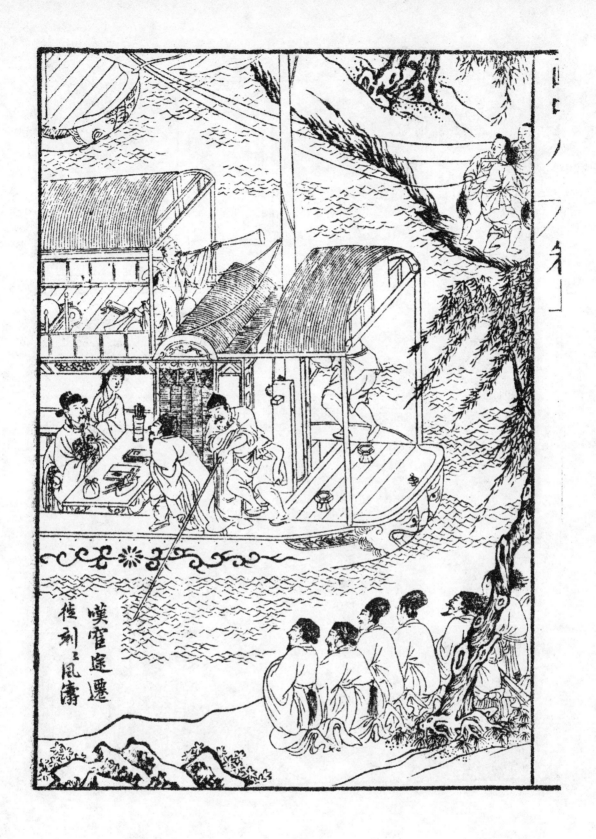

《粲花斋五种曲》 戏曲类

明粲花斋主人吴炳编次，画隐先生评。
明崇祯年间刊《粲花斋五种曲》本。
日本宫内厅书陵部藏，不全。
图单面版式，20×14cm。

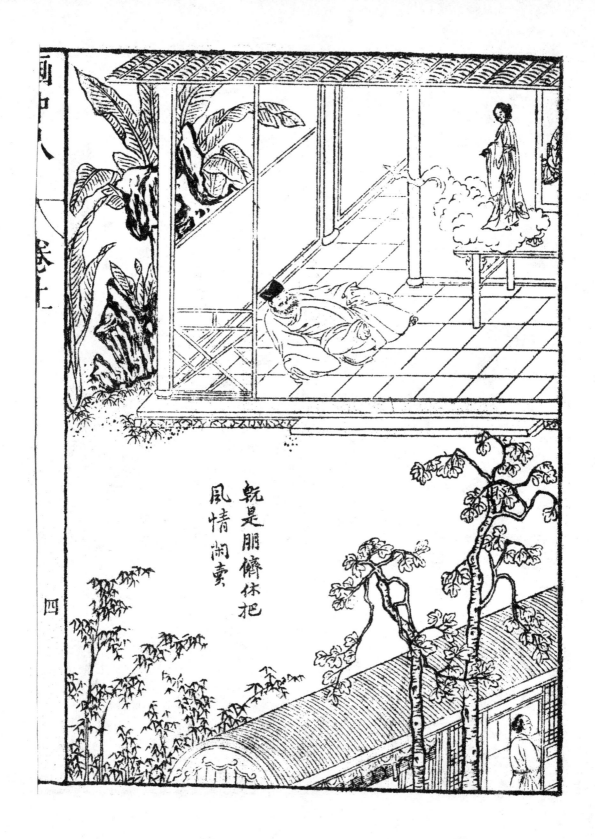

版画风格与《白雪斋五种曲》相仿佛，未见绘镌人刊署。

剧作者吴炳，字石渠，别署粲花主人，江苏宜兴人，明万历末进士，崇祯中，历官江西提学副使，永明王擢为兵部侍郎，兼东阁大学士。著有《粲花斋五种曲》传世。其中《绿牡丹》、《疗妒羹》、《画中人》三种有金陵两衡堂刊《粲花斋五种曲》本。别有《画中人》、《西园记》、《情邮记》有明崇祯年间刊原刊单行本。观此图与金陵版画迥然不同，观其作风与《白雪斋五种曲》插图无异，白雪斋本《诗赋盟》插图为项南洲刻，此本当刊于杭州。

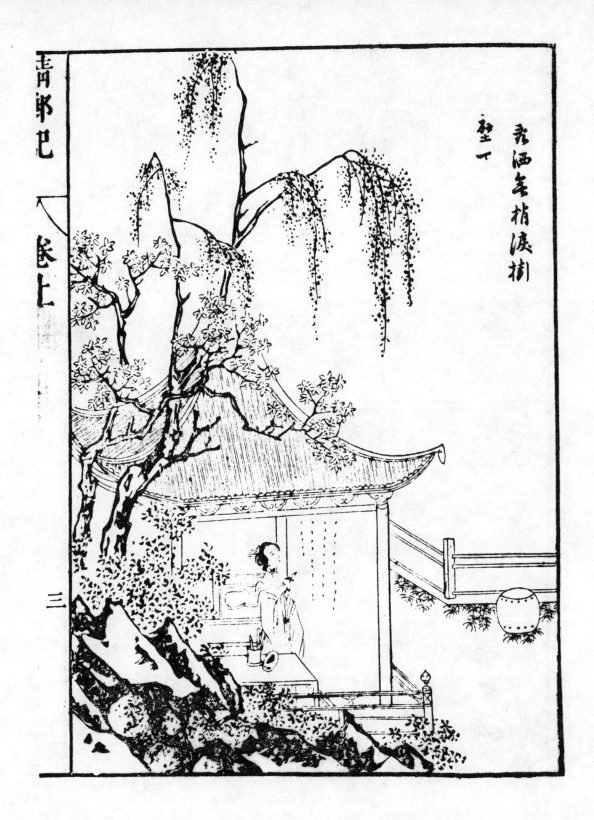

《画中人传奇》二卷，演书生庚启，得华阳真人所赠美女图，并嘱向画呼名七次日，庚遵嘱呼名，美女果自画中下来，与他成婚。次女原是刺史郑之玄之女琼枝之魂，魂与庚相会后，真身即死去，尸柩寄在再生寺内。庚启上京应试，与琼枝魂再逢，乃到寺内开棺，使之复生。

《情邮记》又《情邮传奇》二卷，崇祯二年（或三年）刊。演书生刘干初路过黄河驿站，题诗壁上。有通判王仁之女慧娘，随父北上，途径驿站，深爱此诗，援笔和之，诗成半首，其母促行而止。不久又有女子贾紫箫路过，将慧娘之诗补足。后刘干初再过此驿，看见诗句，到处寻访和诗两女子，终与她们相见，结为婚姻。

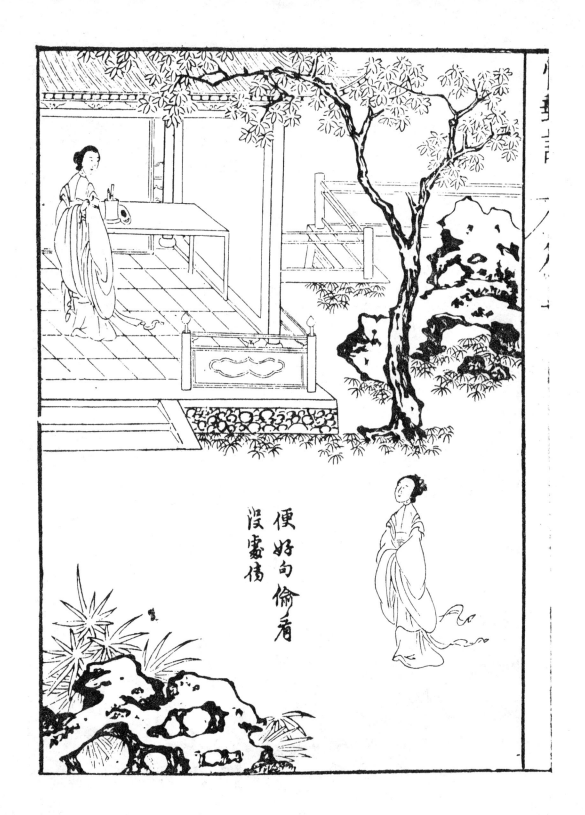

便好句偷看
沒雲傷

《绿牡丹》演柳希潜、车本高、顾粲三人争娶翰林沉重之女沈婉娥，沉重令三人以绿牡丹为题各作诗一首。柳请馆师谢英代笔，车请妹车静芳代笔，仅顾自作。车静芳见谢诗后甚爱，但又恐非柳所作，遂请柳重作；沉重父女也疑有弊，请车、柳二人面试，作伪之事始被发现。后乡试时，谢英、顾粲两人高中，遂与车静芳、沈婉娥成婚。

《西园记》演赵玉英、王玉真两女同居赵家花园内。书生张继华误认王玉真为赵玉英，赵病故后假托王玉真之名和张相会。后来张与张玉真结婚，相见时反以为是赵玉英的鬼魂，经多人解释，又由赵玉英鬼魂出来相见，说明真相，张才释疑。

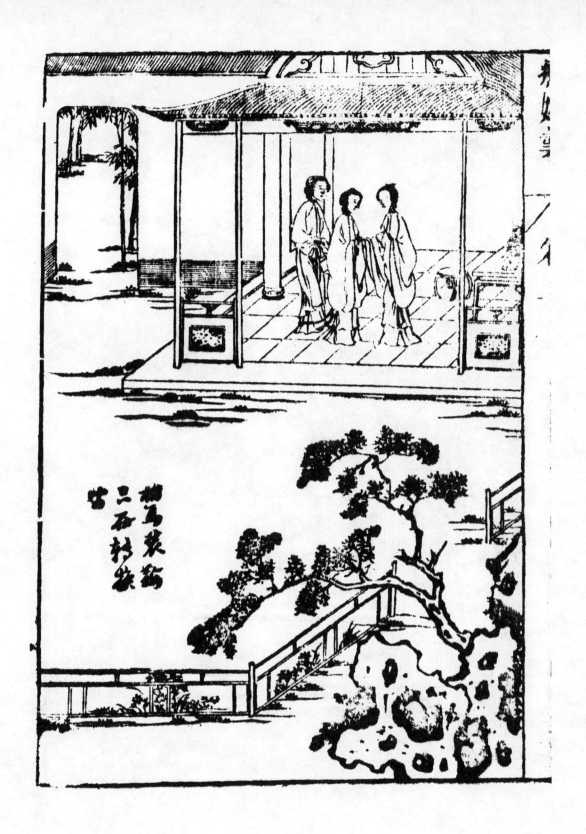

《疗妒羹记》演才女乔小青被卖于褚大郎为妾，为褚妻苗氏所妒，先禁闭于园中，后移置西湖孤山下。小青抑郁病死，得医者韩向宸医治，死而复生。最后小青为杨器妻颜氏所爱，得嫁与杨器为妾。

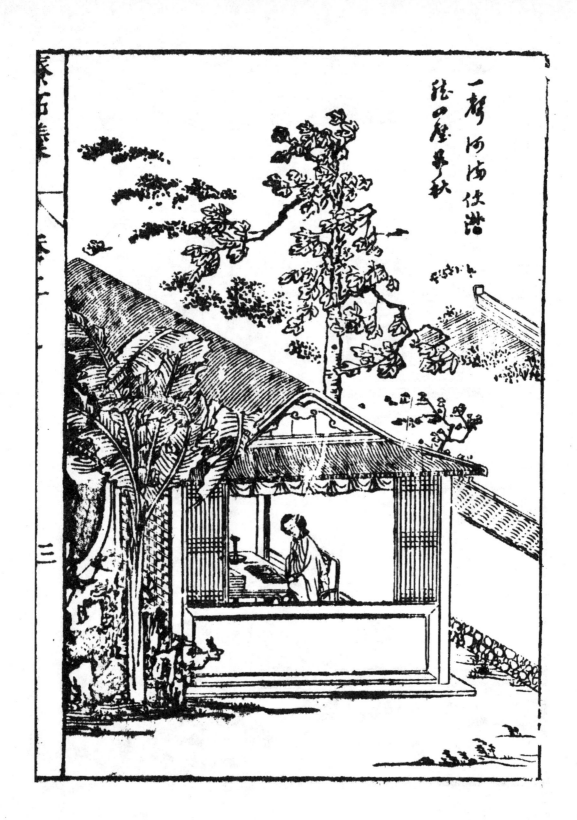

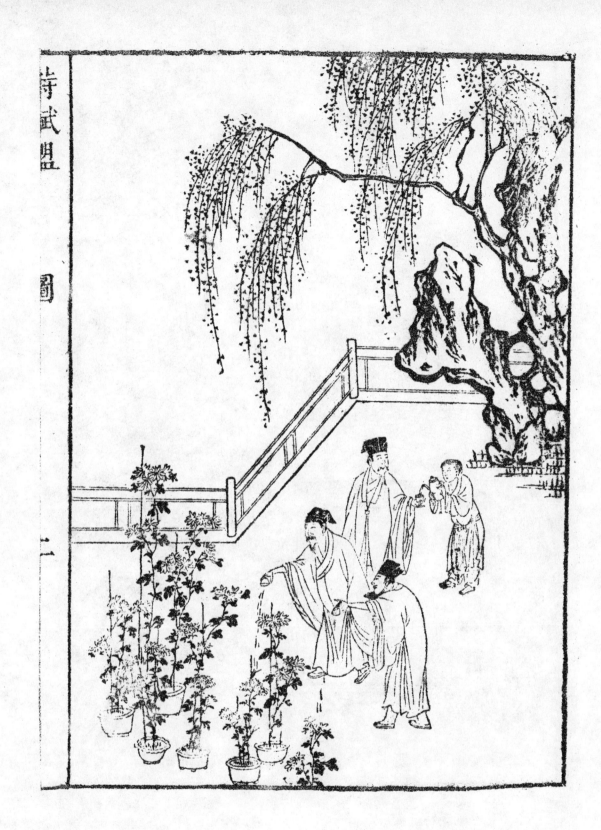

《白雪斋五种曲》戏曲类

明孟称舜编，明西湖居士王元寿撰，集艳主人校，项南洲刻。
明崇祯年间刊本。
图单面版式，19×14cm。

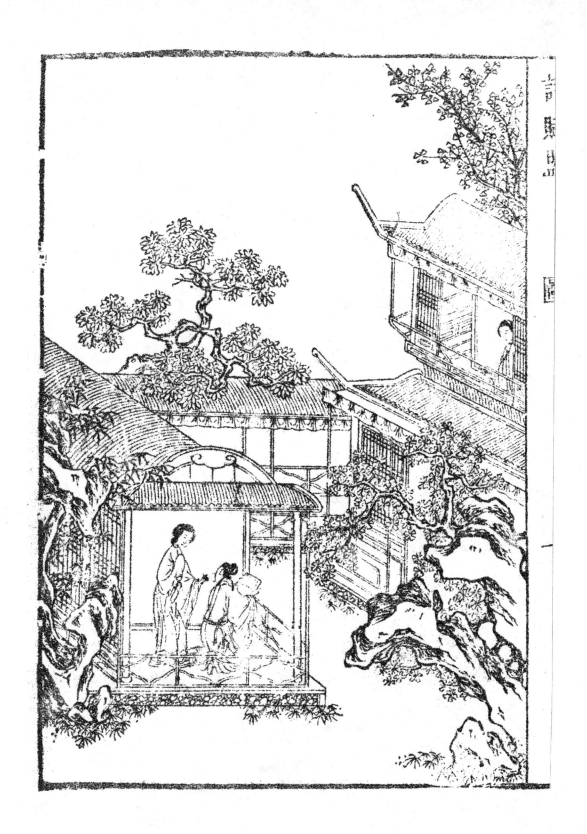

金陵两衡堂曾摹刻此五种曲，图不如武林本精丽。

《白雪斋五种曲》即：

《诗赋盟传奇》二卷，三十六出。此本图中刊有项南洲刻图字。故疑白雪斋五种曲插图皆出自项南洲手。

《灵犀锦传奇》二卷，三十六出。

《金钿盒传奇》二卷，三十二出。演北宋崇宁年间宣邑进士权次卿，偶购得苏州女子徐妩英与白留哥的婚约凭证紫细合，借此冒名骗得妩英为妻的故事。

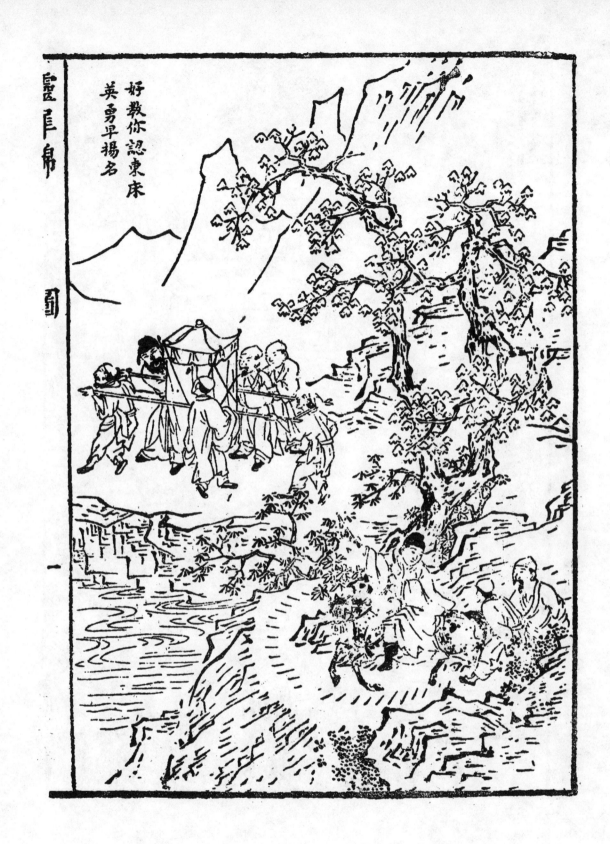

《郁轮袍传奇》二卷，三十二出。明王衡撰。演唐歧王请诗人王维到九公主处弹奏琵琶，许以状元及第相酬，被王维拒绝。有王推者闻讯，冒王维名去弹奏了一曲"郁轮袍"，并因此中了状元。主考宋璟复查试卷，又取王维为第一，黜落王推。王推脑羞成怒，竟诬告王维受歧王庇护而中魁，于是王维也被黜落。最后歧王前来揭穿真相，但王维已识破科场内幕，不肯再接受状元而回辋川隐居。

《明月环传奇》二卷，二册，三十二出。

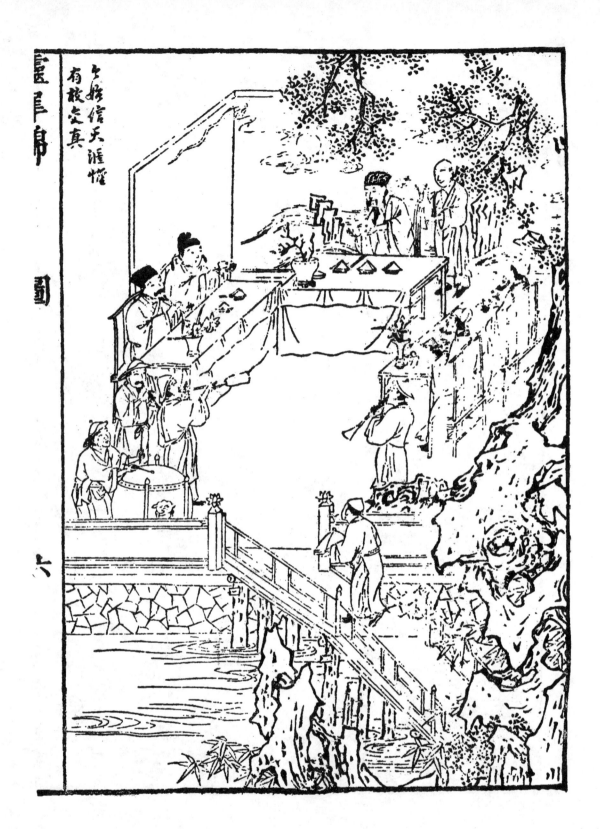

午卸信天涯憶
有故定真

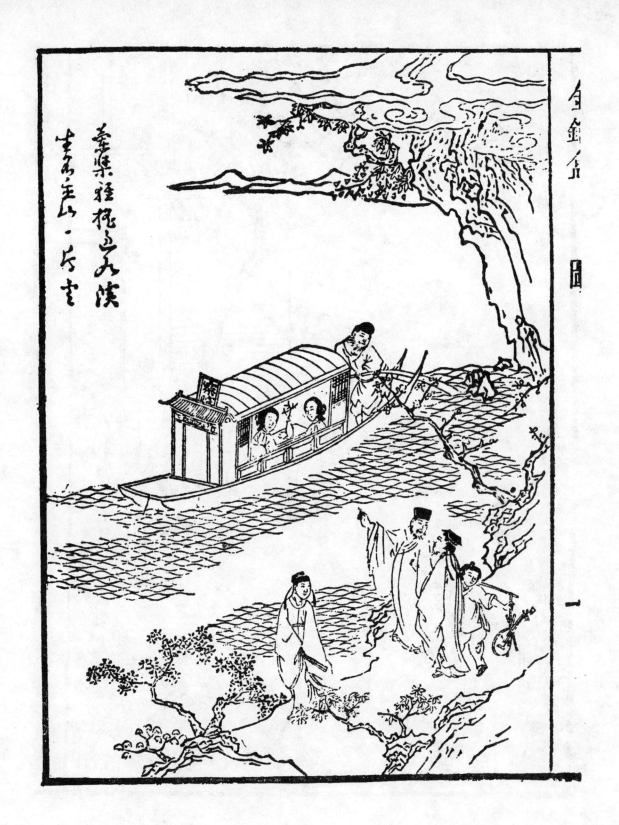

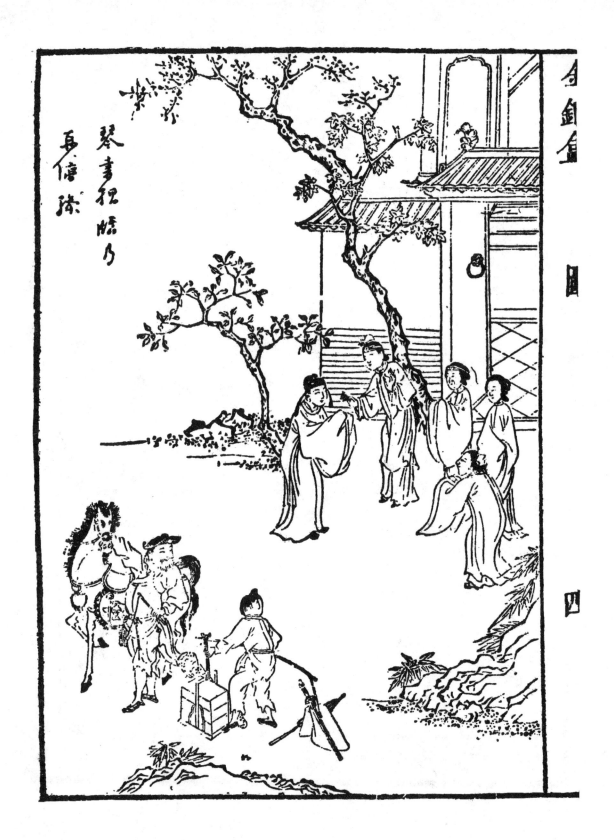

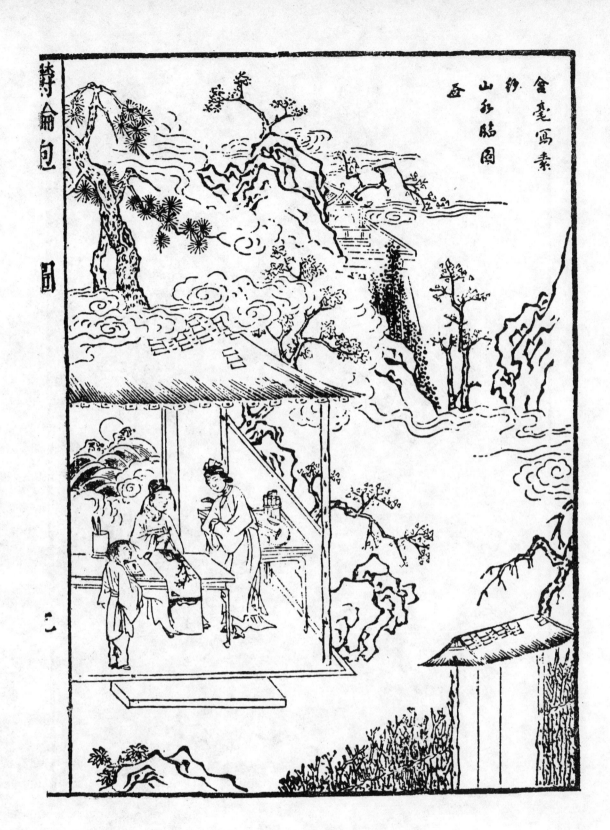

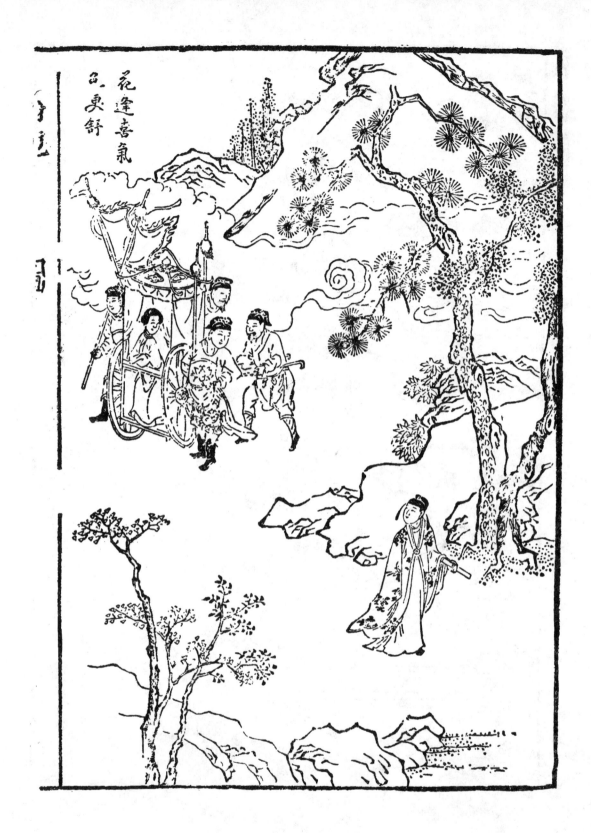

花逢喜氣
色更舒

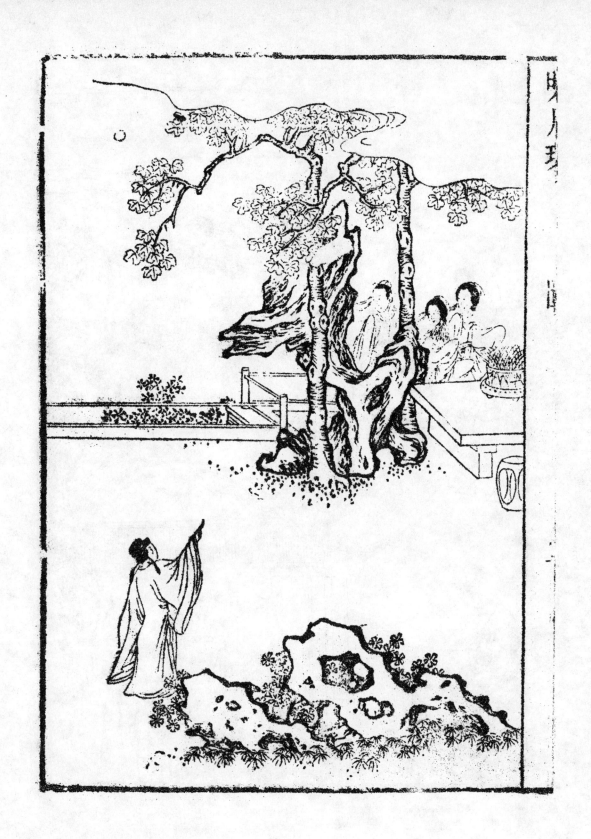

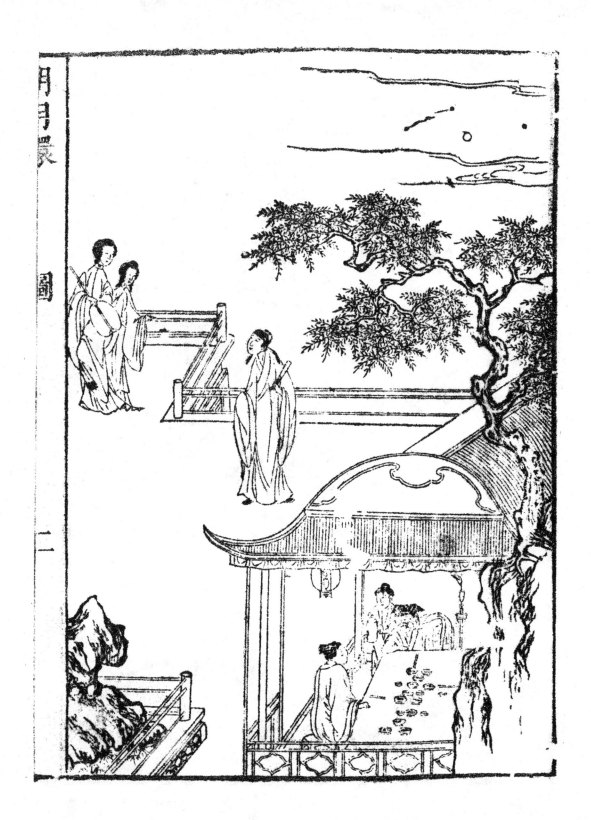

月明晨　圖　二

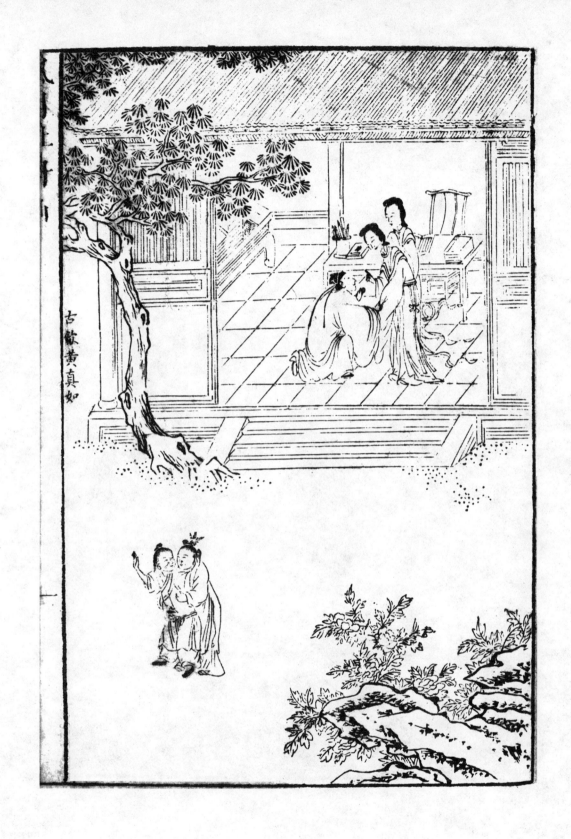

《盛明杂剧二集》三十卷（种）　图一卷　十二册　戏曲类

西湖主福次居主人（明沈泰）辑，徐翙评词，古歙黄真如刻。
明崇祯二年（1629）刊本。
日本大阪大学、浙江图书馆藏。

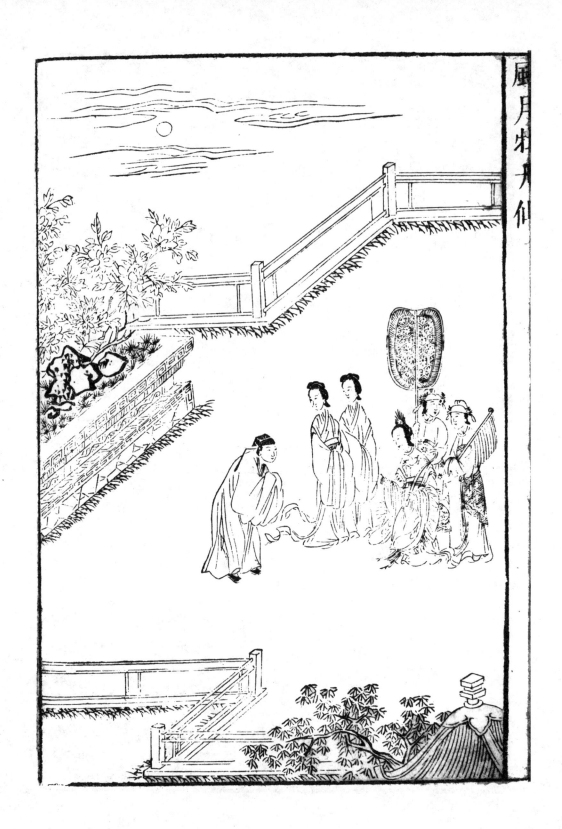

图六十幅，单面版式，20.5×13.5cm。

第一图刊署"古歙黄真如刻"。

刻工黄真如，黄谱缺载，当为歙县虬村黄氏出所生的后代。

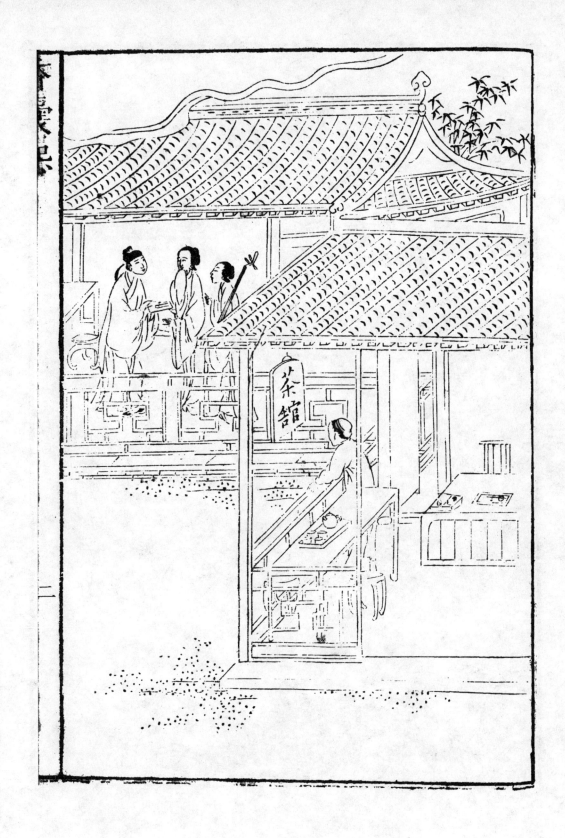

此书收三十一位作家，包括徐渭、康海、王九思、孟称舜、冯惟敏等人的杂剧六十种（初、二集各收三十种），大都是明代嘉靖以后的作品。

此本尚有初集三十种，亦沈泰编。至清初有三集行世，书名标作《杂剧新编》，编者已非沈氏，为后续本，图中刊有钱谷（磬石）绘图，鲍承勋刻，似刊于苏州。

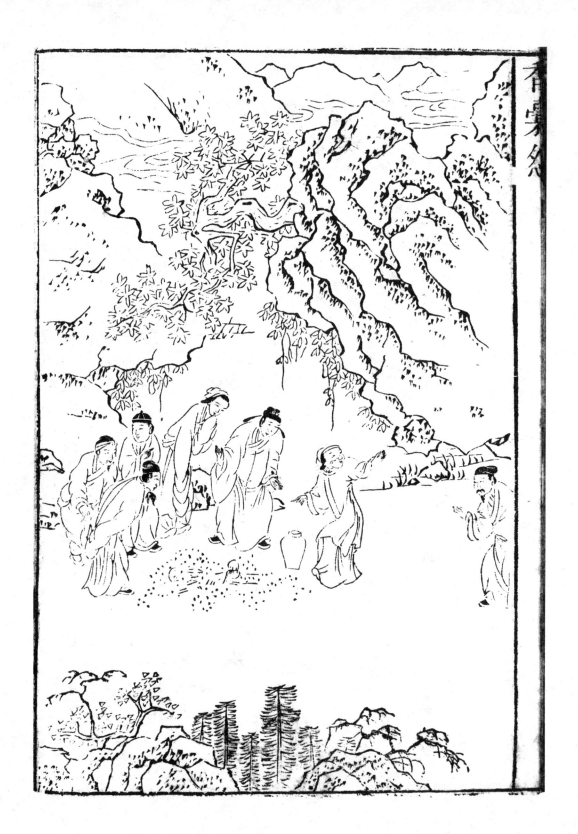

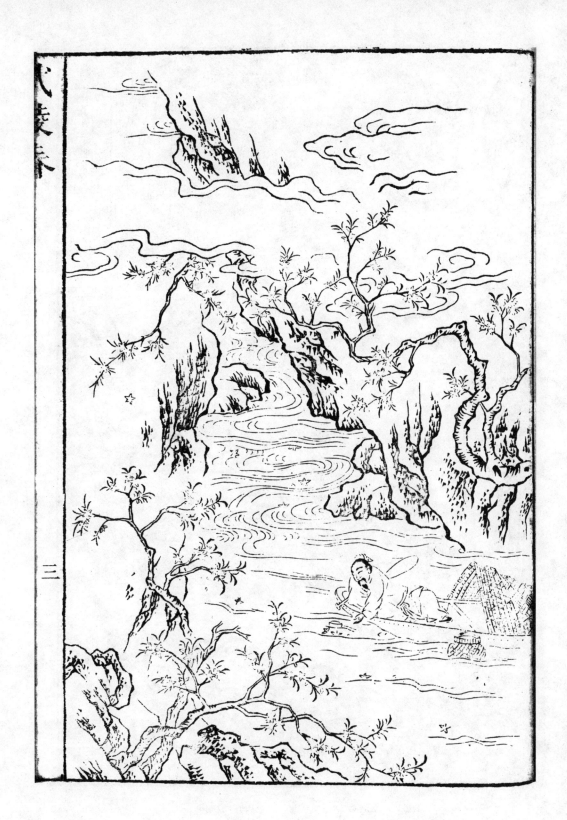

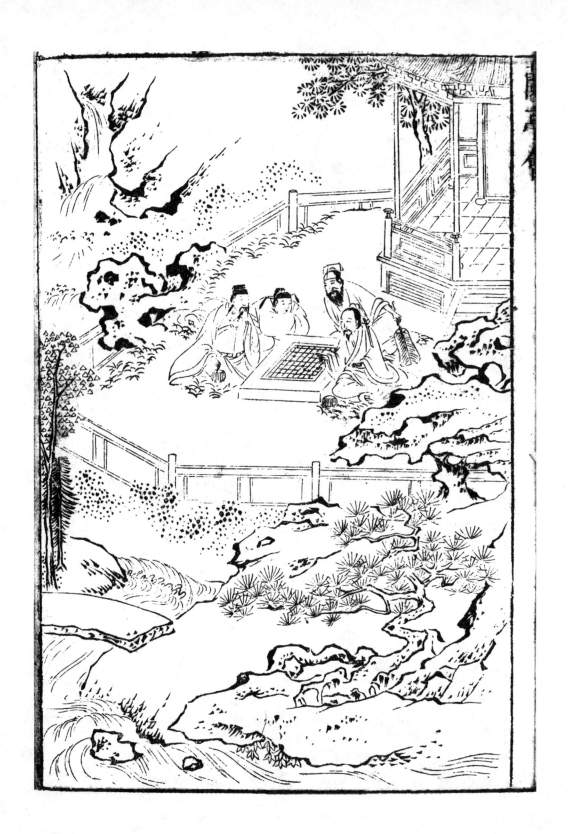

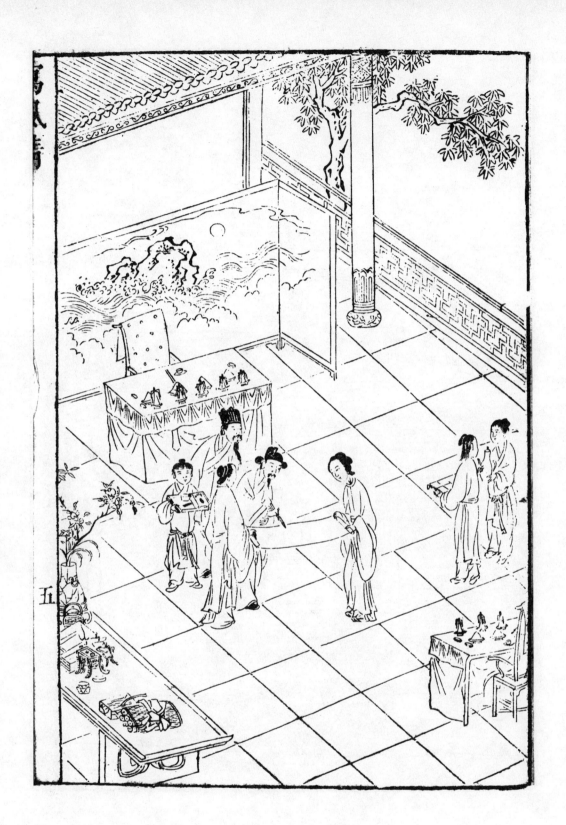

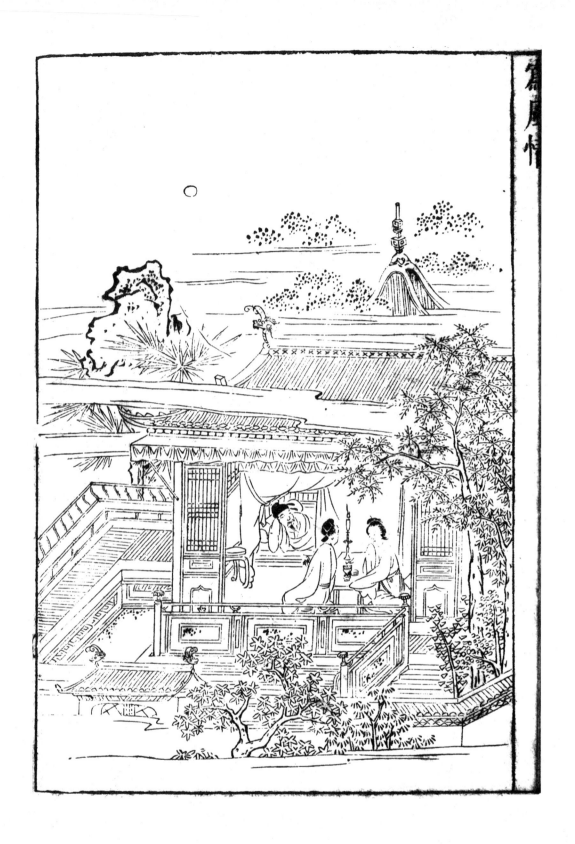

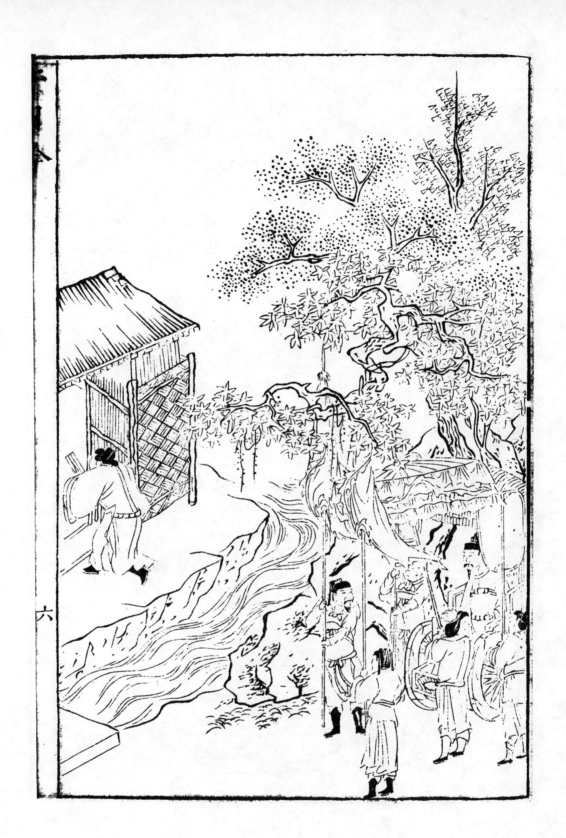

六

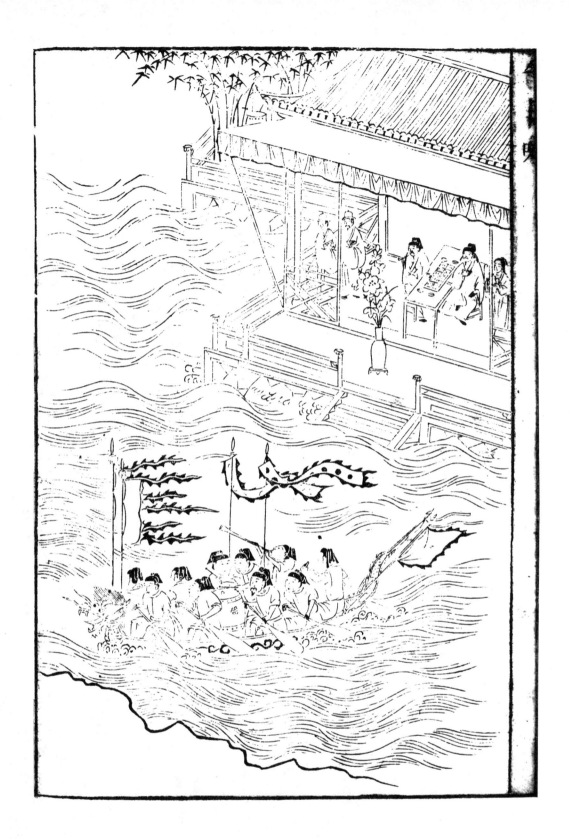

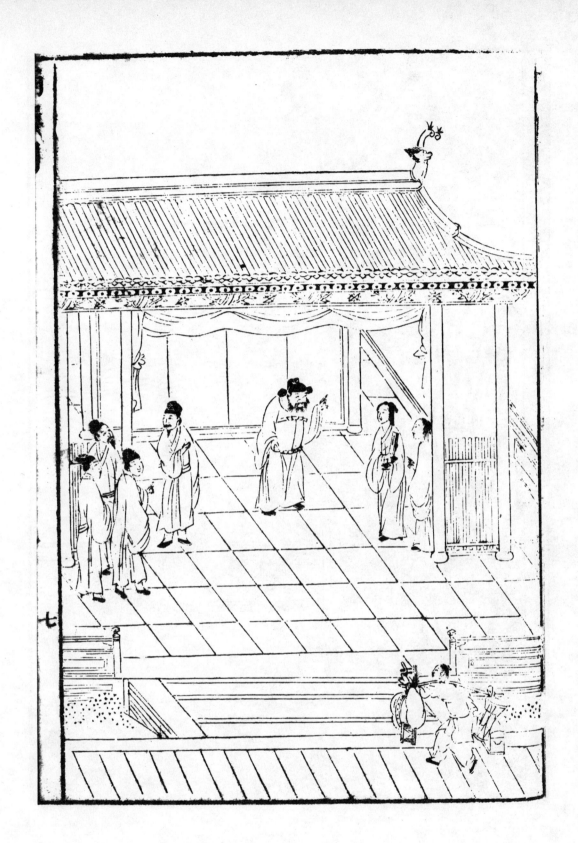

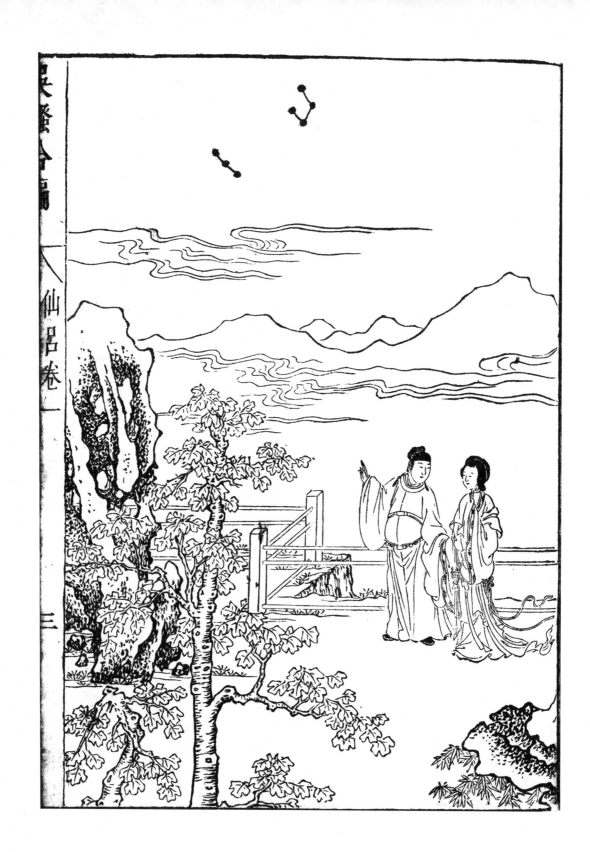

《白雪斋选订乐府吴骚合编》 四卷　词曲类

明张楚叔原选，张旭初重订，古歙汪成甫、洪国良，武林项南洲同刻。
明崇祯十年（1673）刊本。
国家图书馆、西谛、上海图书馆、浙江图书馆、日本内阁文库藏。

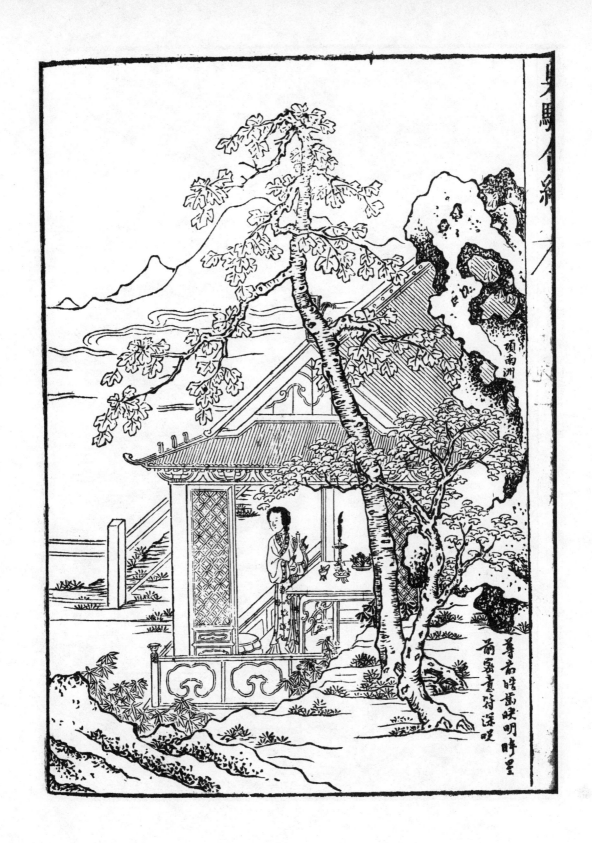

图二十二幅，双面版式，19.9×27.4cm。

白雪斋是晚明杭州人张师龄的室名。

此本插图幅幅精丽无比，别有吴郡绿荫堂翻刻本。

《吴骚集》，明张琦、王穉登编，明万历四十二年刊本；《吴骚二集》，张琦、王辉编，明万历四十四年刊本；

《合编》最后，插图最精，雅曲绮丽，柔情绵绵，幅幅佳作。该书是一部选本精密的散曲集，共收套数200多篇，

小令40多首，除11套北曲外，主要为南曲。散曲专录幽期欢会、惜别伤离的男女爱情之作。"吴骚"即指昆曲。

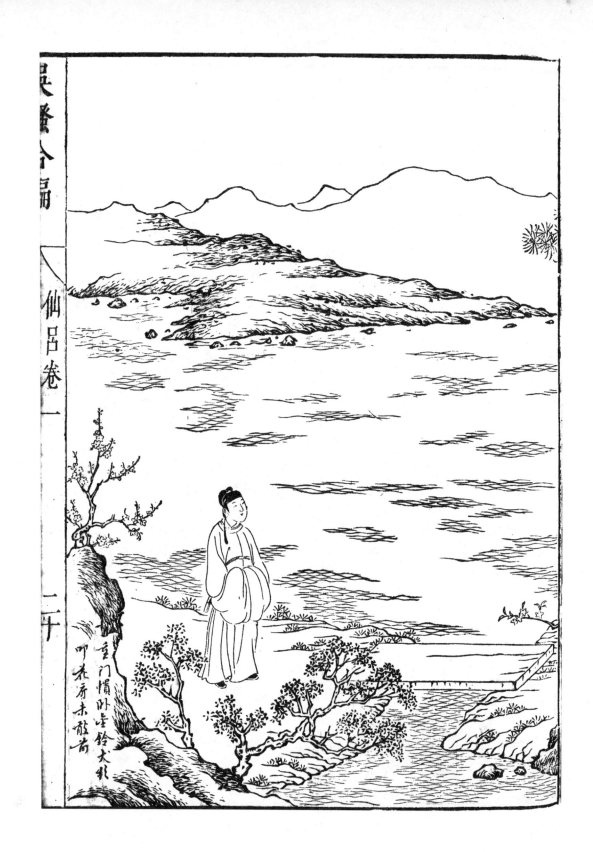

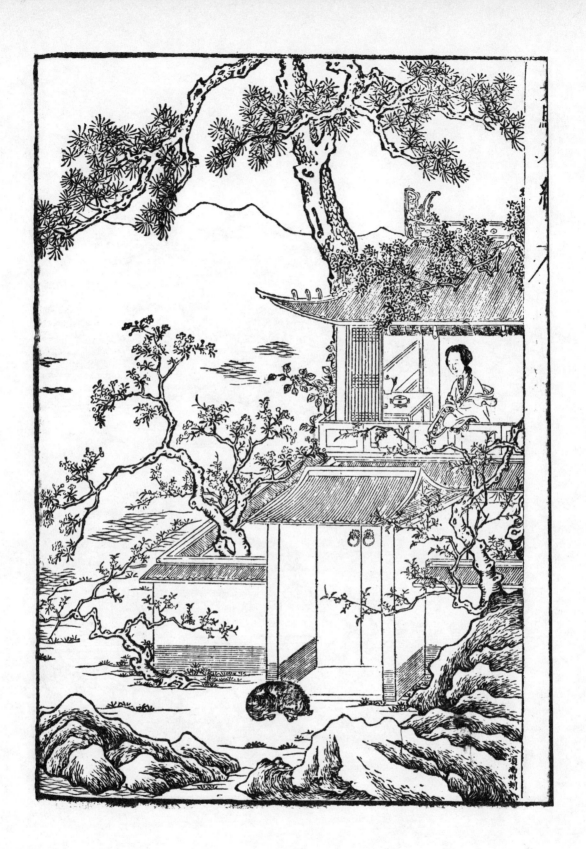

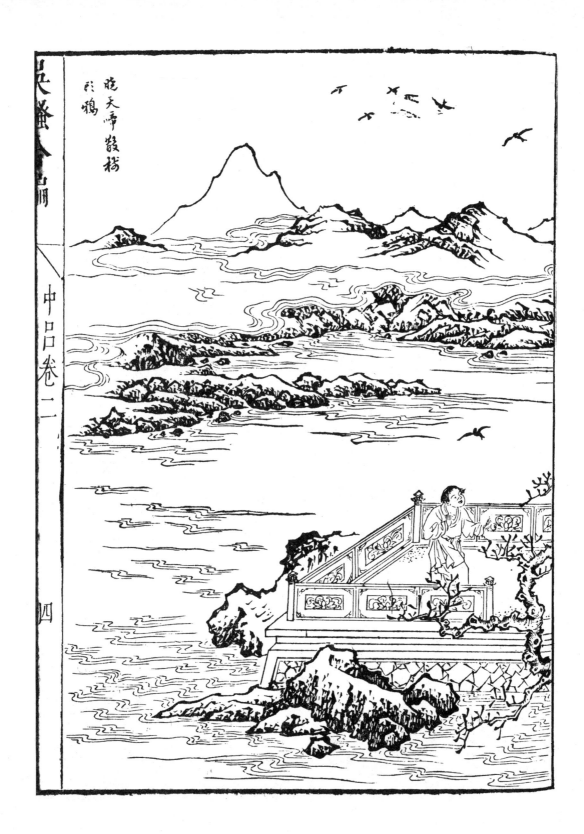

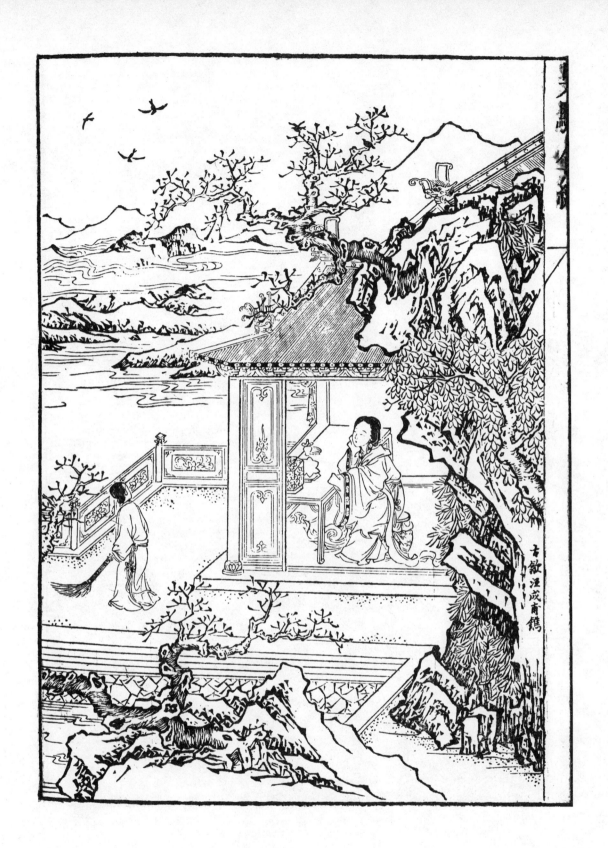

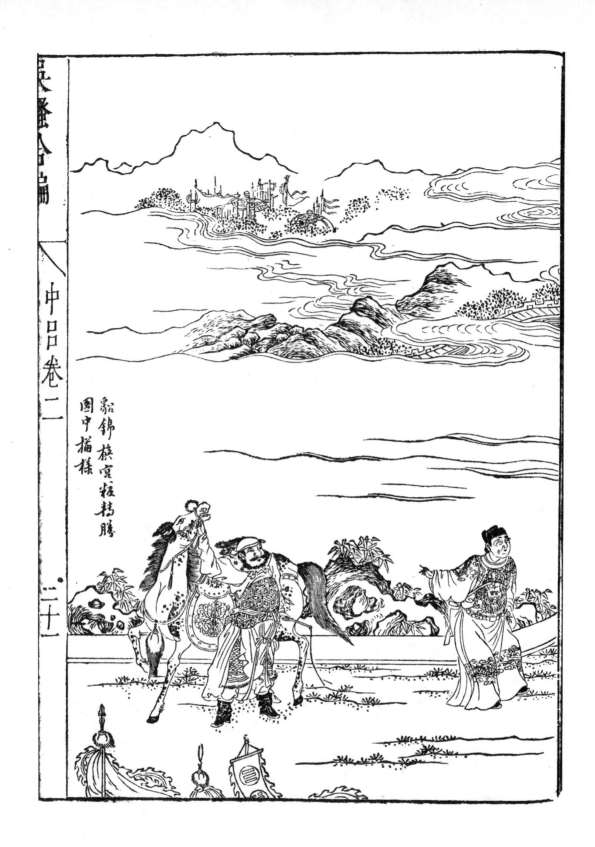

貌錦橫窗妝梳勝
圖中描樣

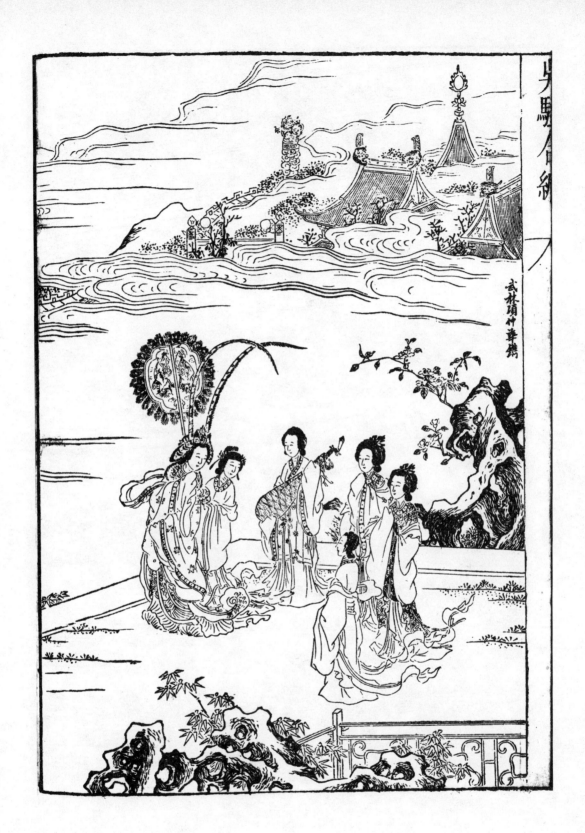

武林項仲華鐫

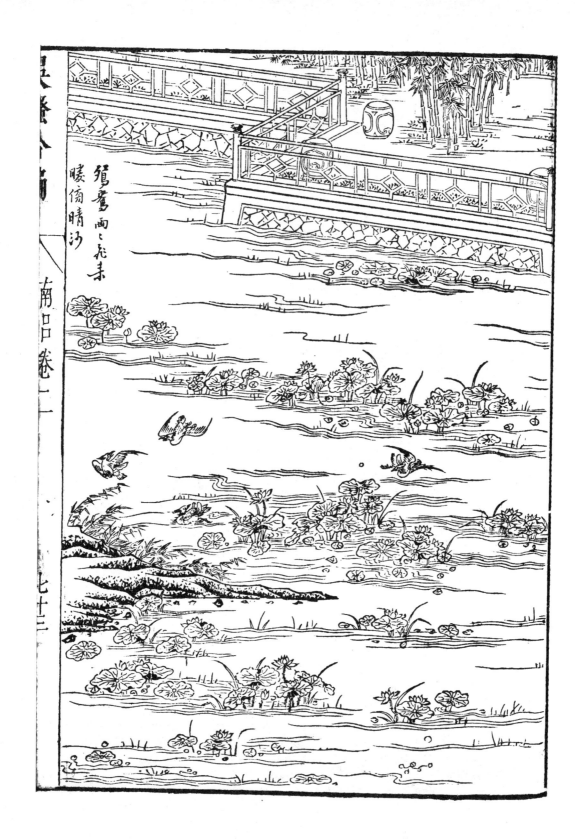

鸳鸯雨上花未
暖傍晴汀

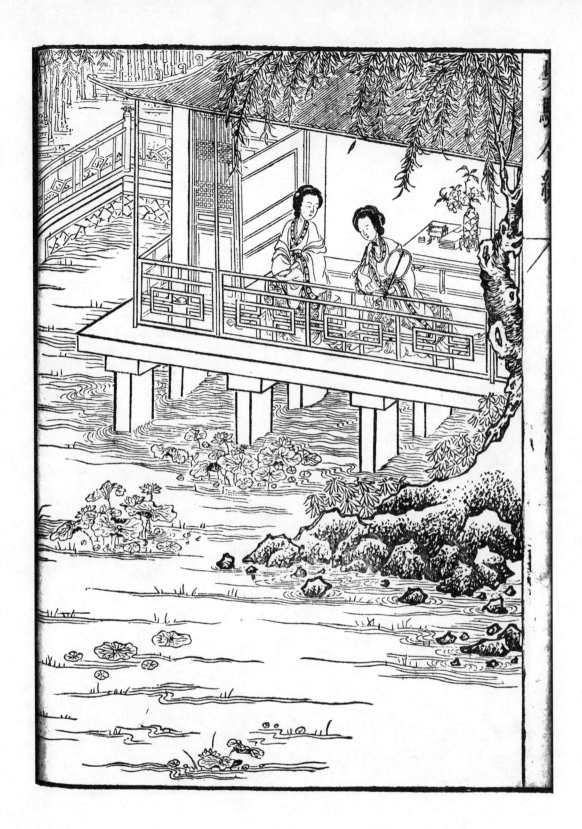

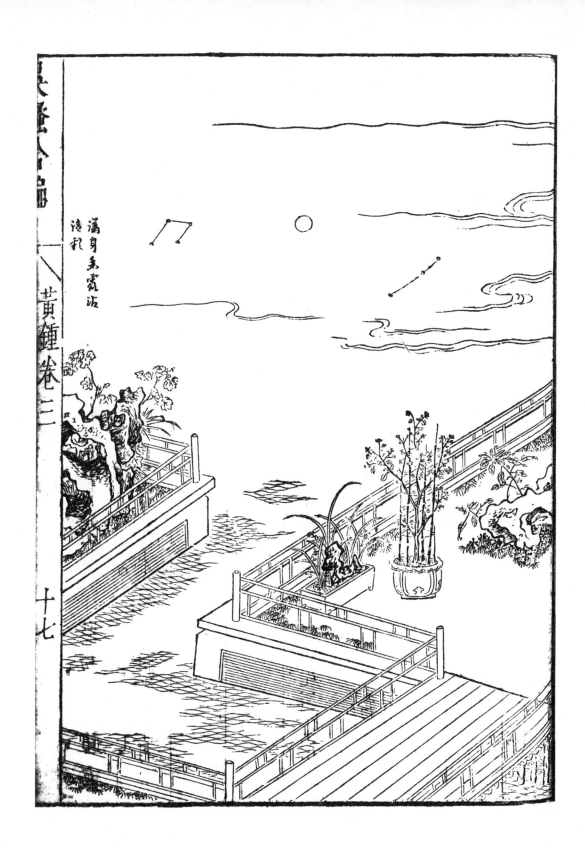

滿身多寶涴
演乳

黃鍾卷三

十七

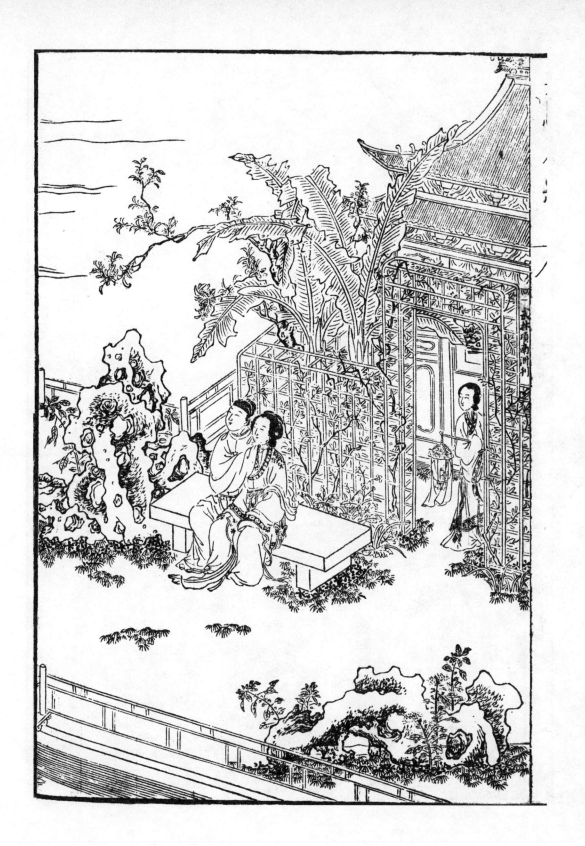

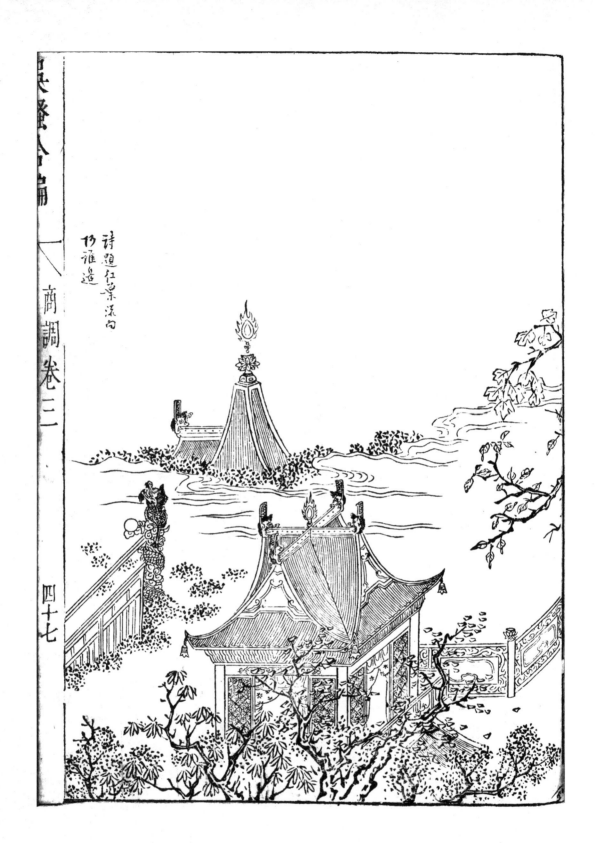

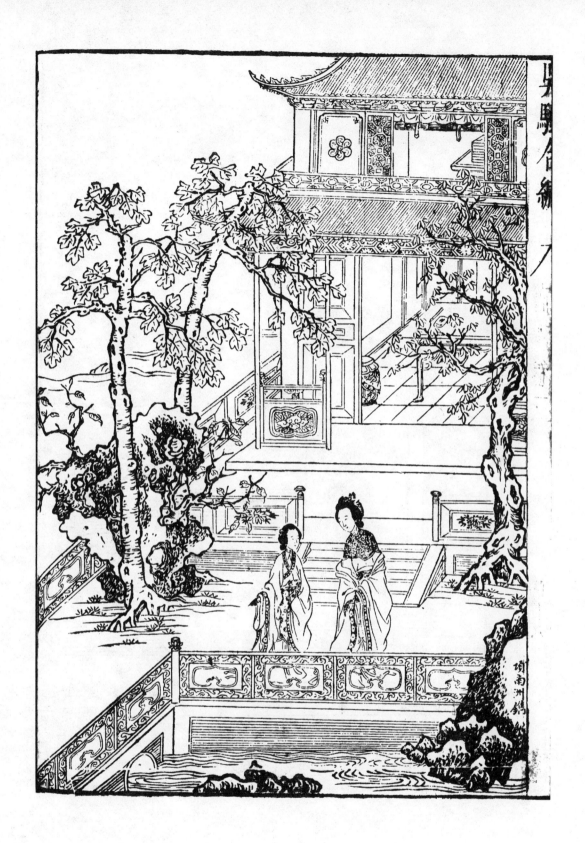

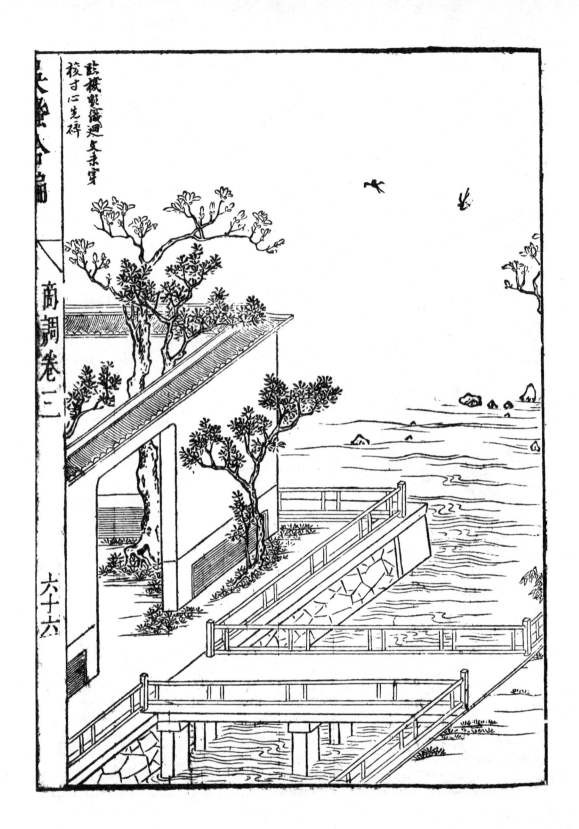

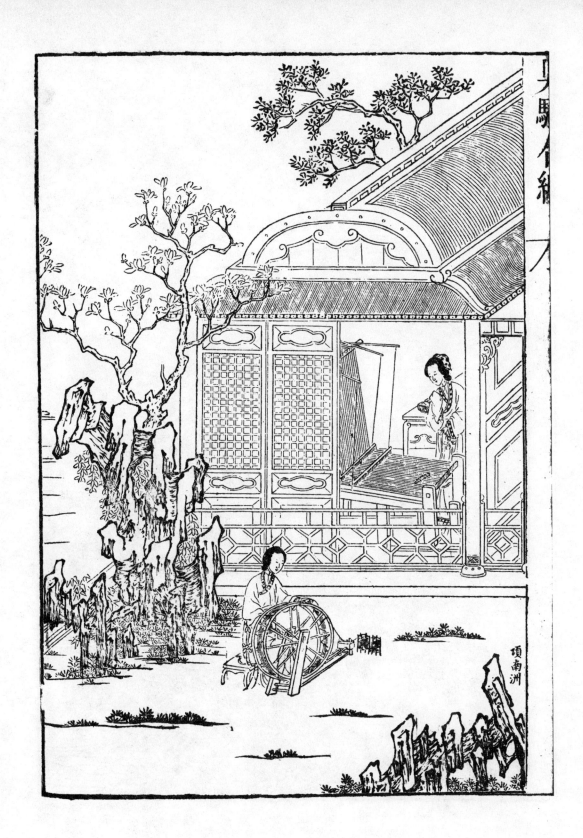

項南洲

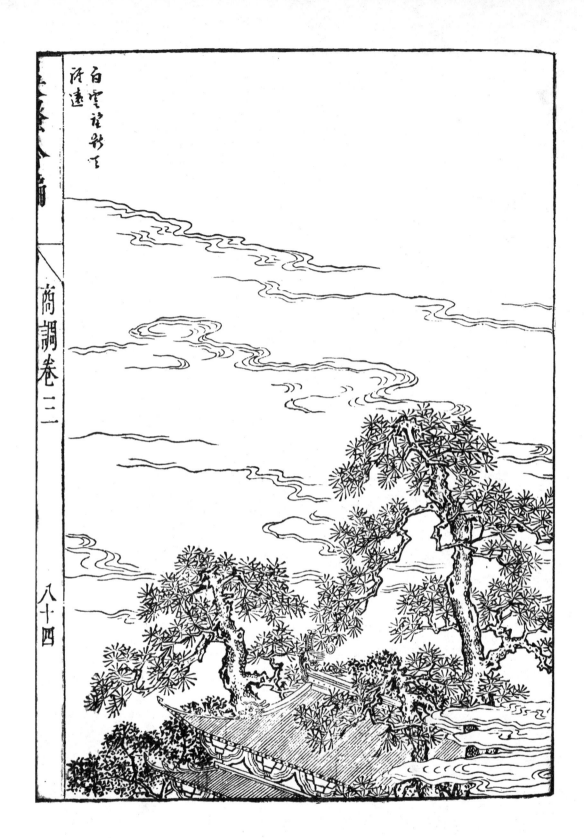

白雲謹新玉
遙遠

商調卷二二

八十四

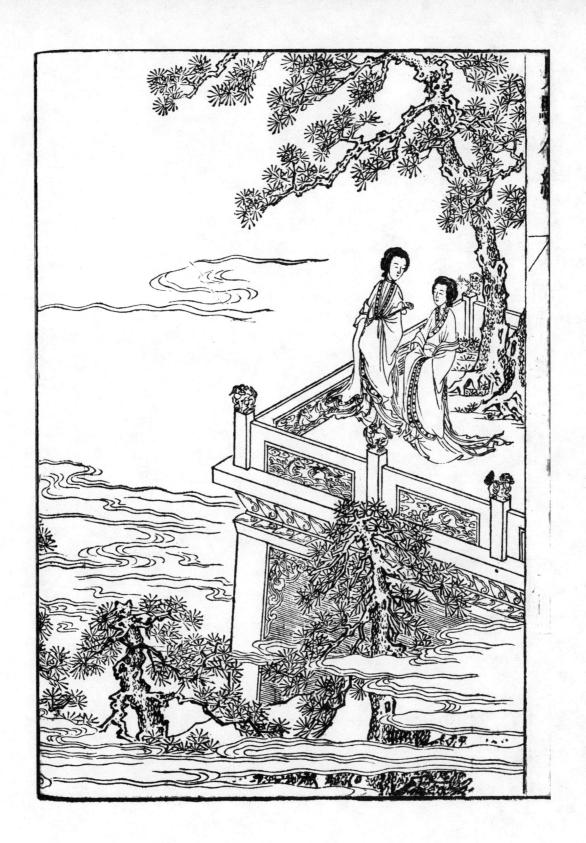

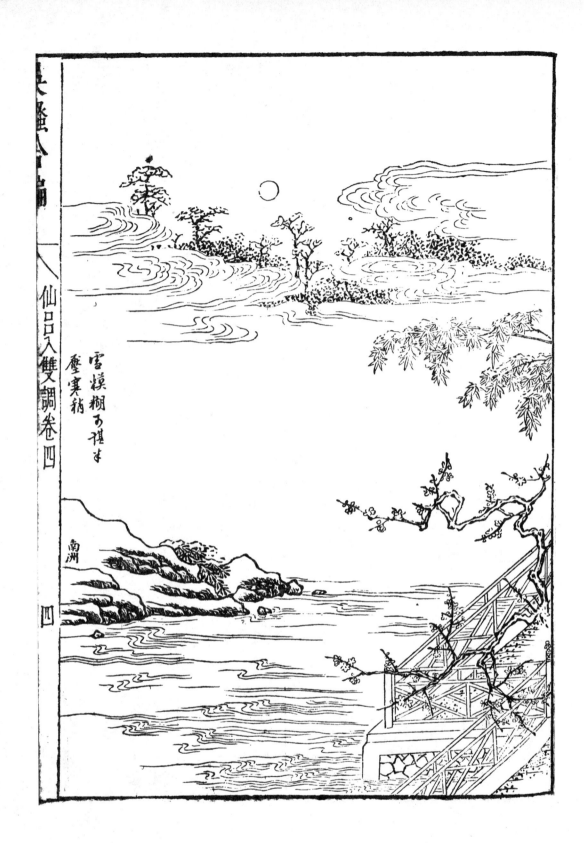

仙呂入雙調卷四

雪幌糊石祺す
塵寒翁

南洲

四

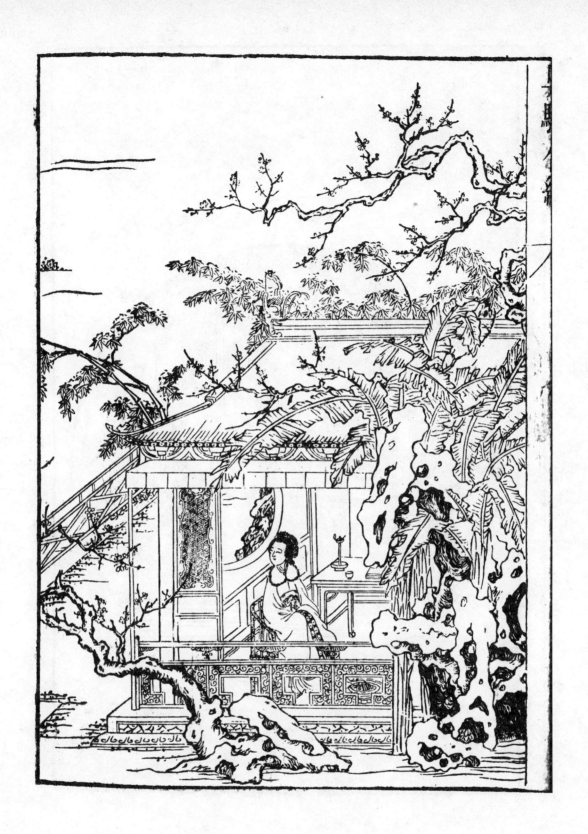

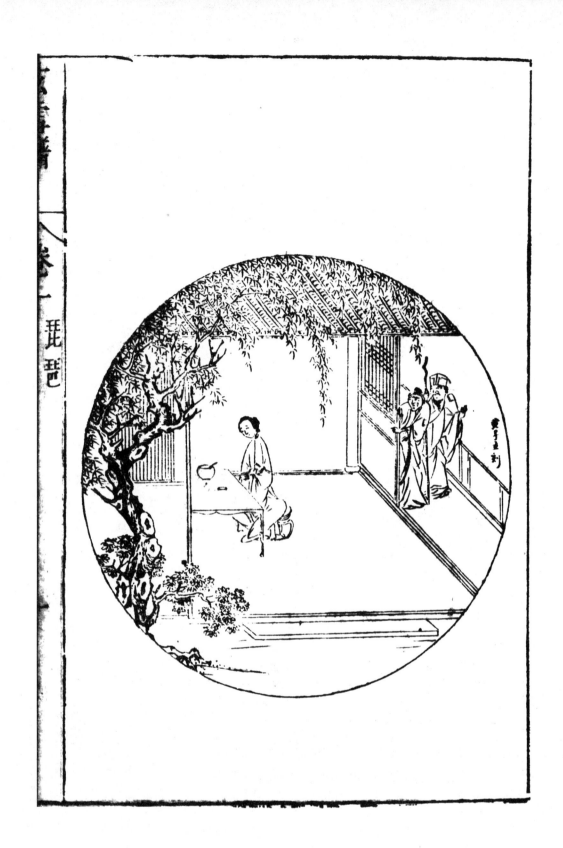

《新刻锈像评点玄雪谱》 四卷 曲选类

题明锄兰忍人选辑，媚花香史批评，仇英画，黄子立刻。
明崇祯年间（约1640）武林刊本。
日本内阁文库藏。
图月光型版式，前正后副图，25×13.8cm。

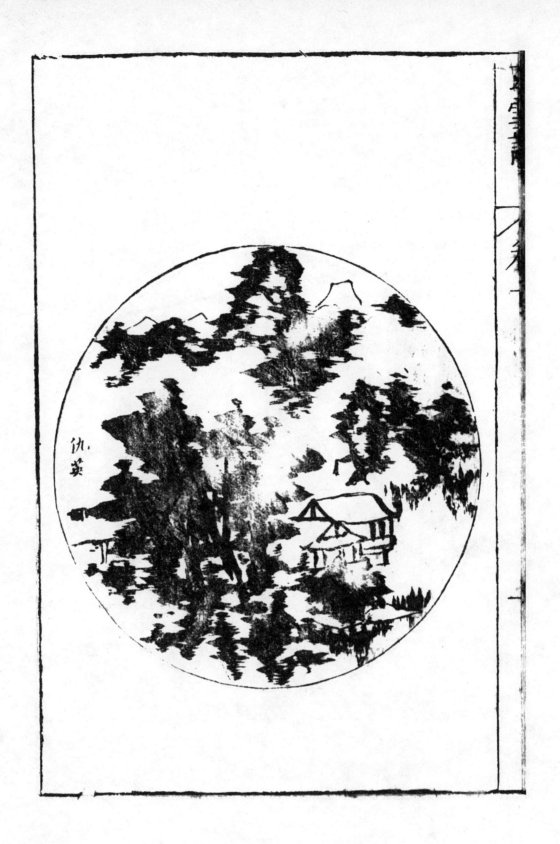

副图中署画家有周之冕、仇英、李流芳、（戴）文进、周东村、沈周、（文）征明、谢时臣、赵左、唐寅、（陈）道复、钱贡等二十六人。

正图中刊“黄子立刻”者有多处，绘刻精美，其插图可与延阁李吉辰版《北西厢记》比美。

此书为戏曲选集，收《琵琶记》中《糟糠》、《再仪婚》、《描容》、《扫松》，《西厢记》中《游佛殿》、《听琴》、《送别》，《望湖亭》中《丑叹》、《不乱》、《判归》，《东郭记》中《出哇》、《窥姨》、《登垄》等十三个单出。

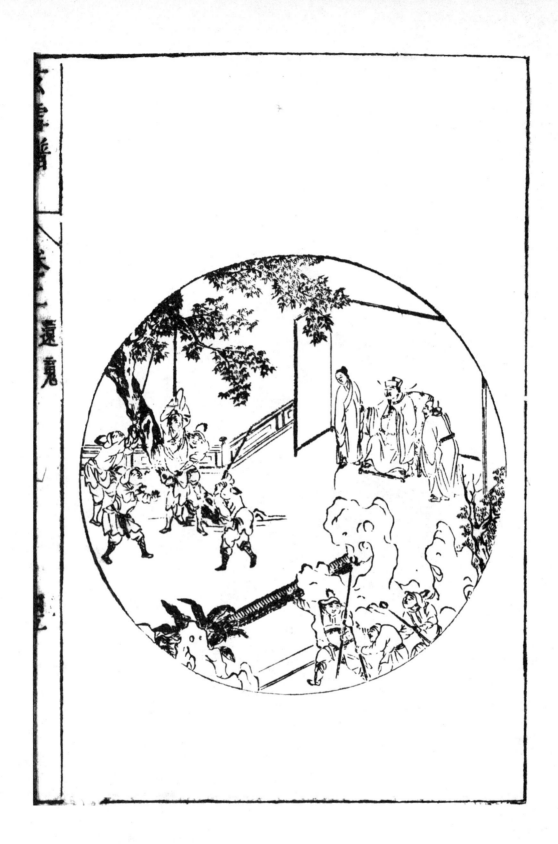

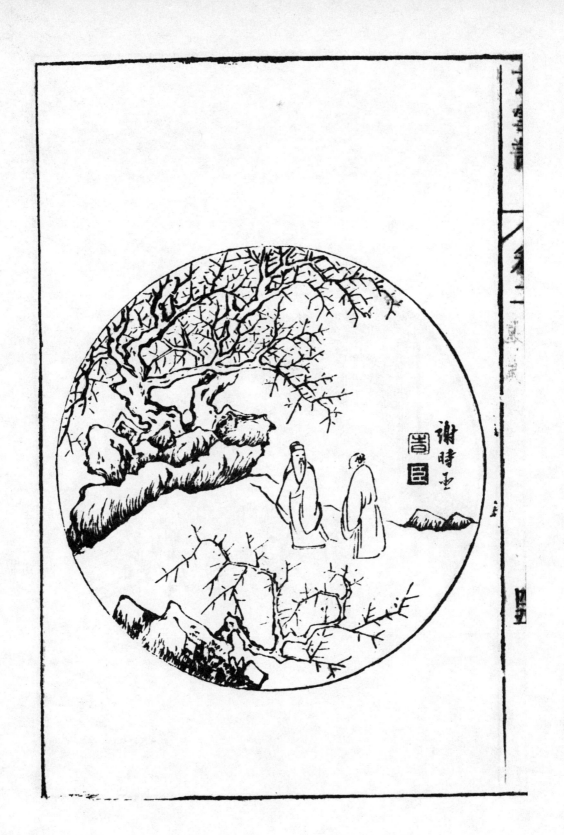

謝時臣

昔臣

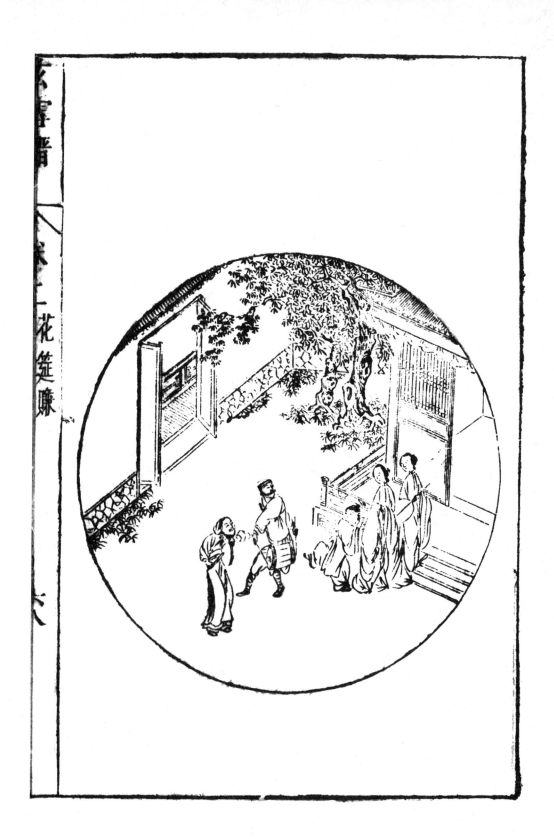

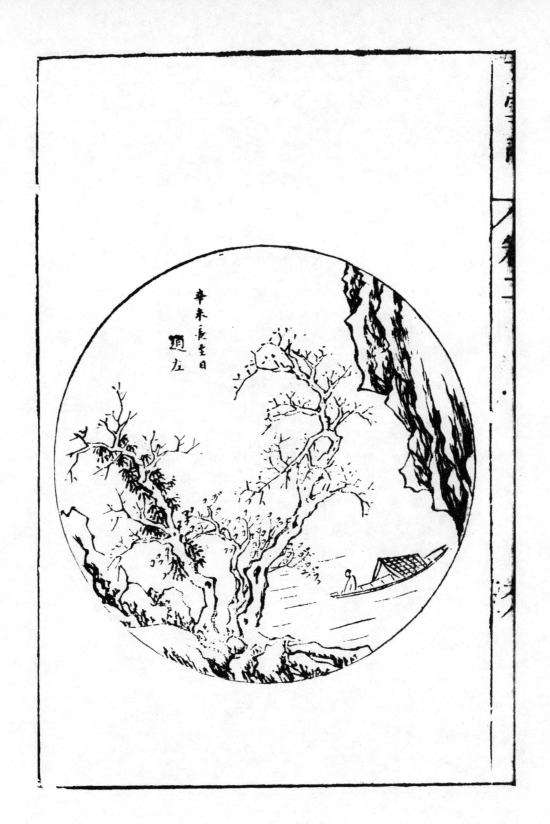

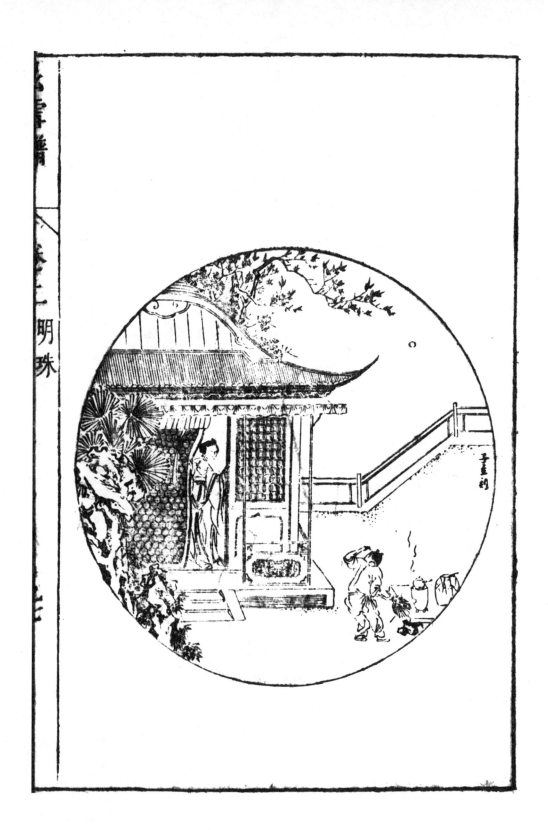

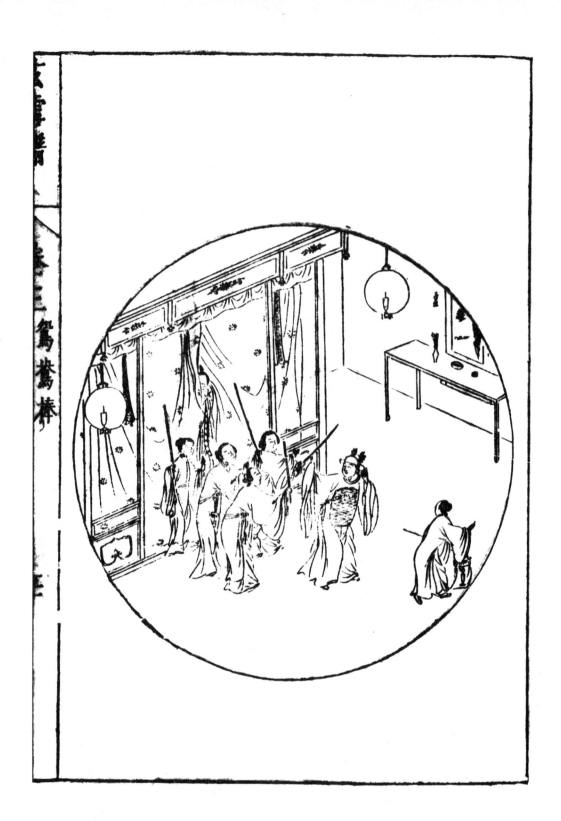

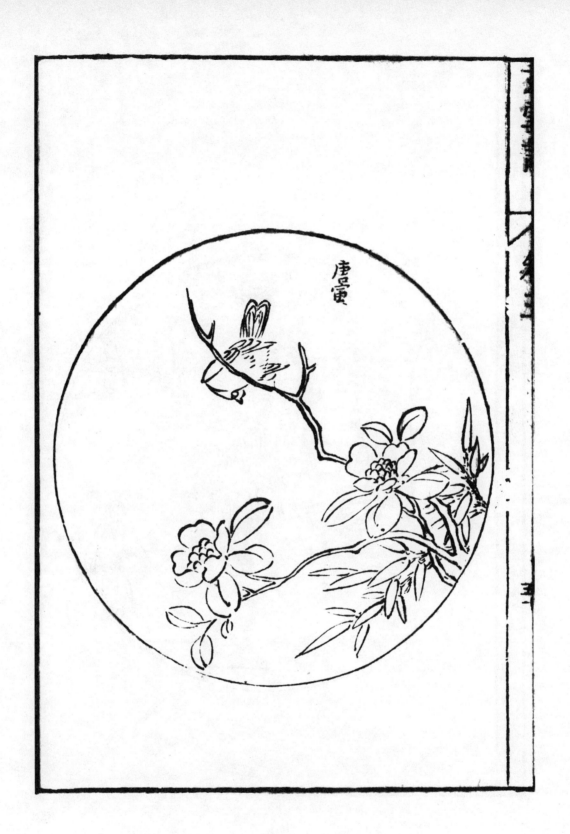

唐寅

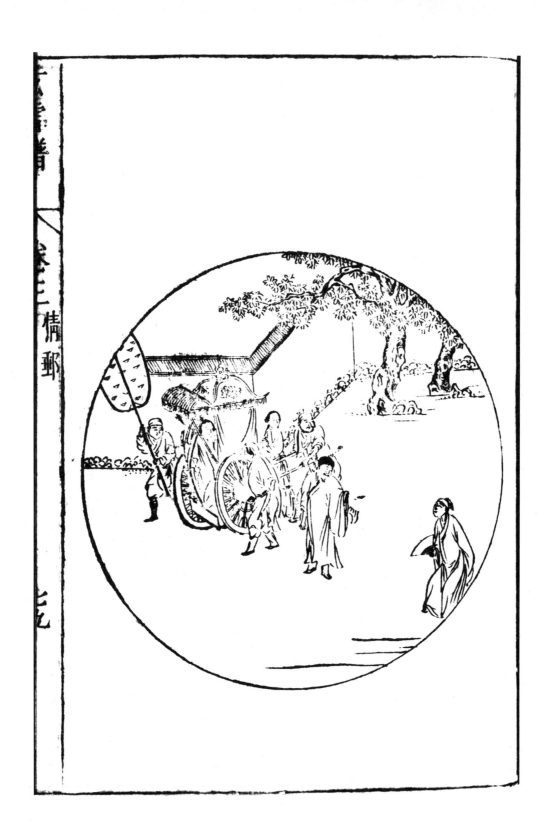

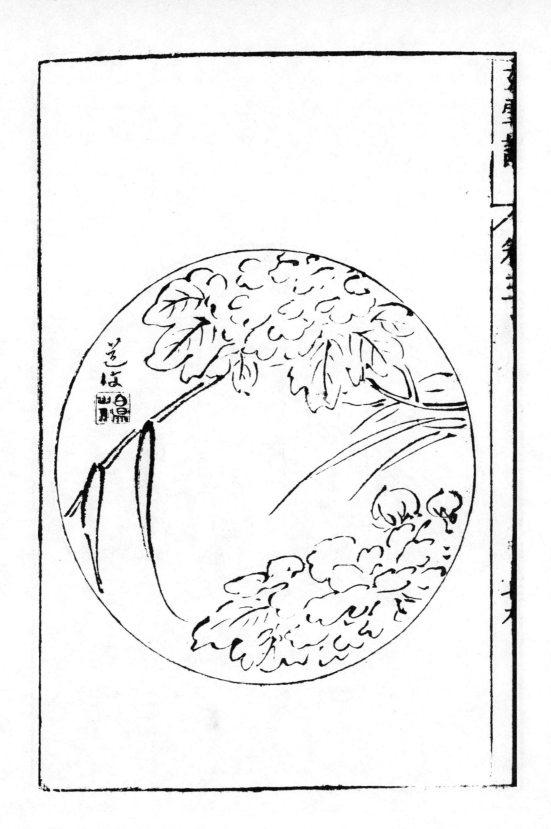

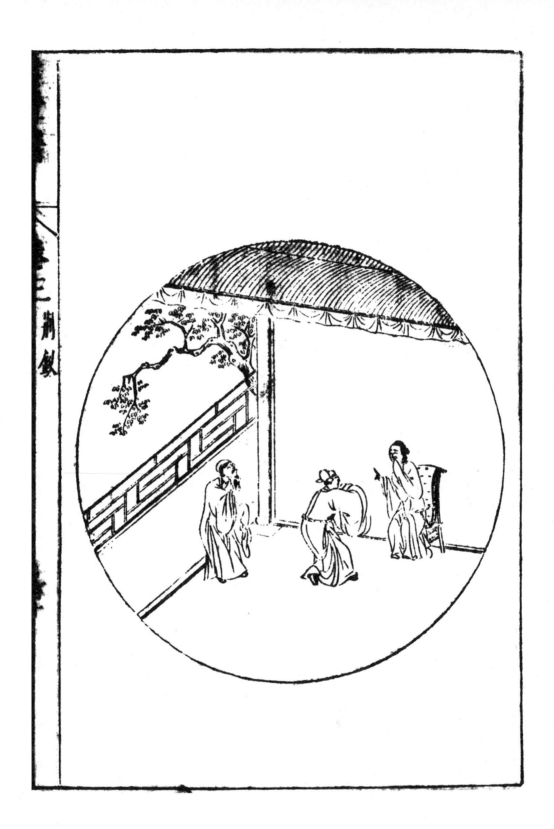

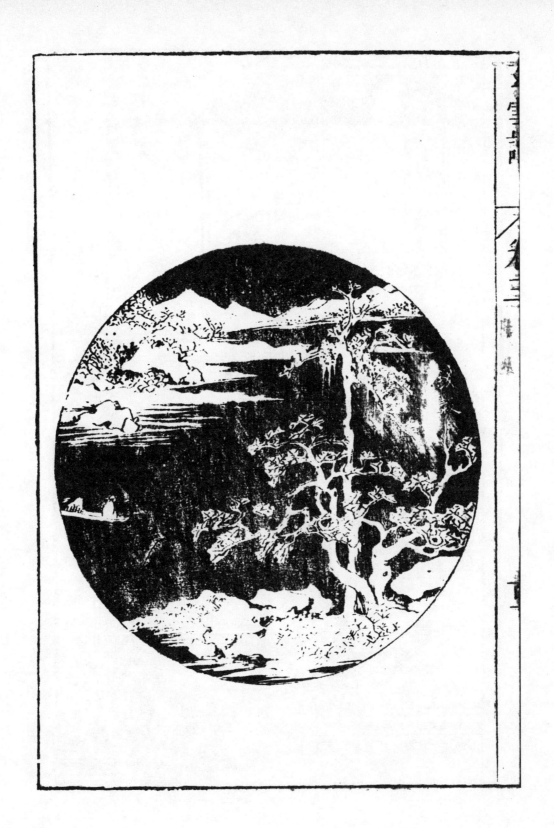

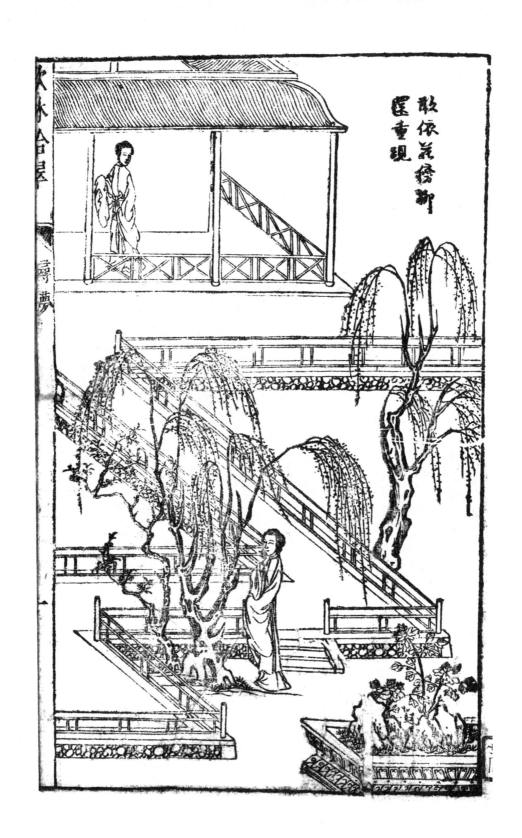

《新镌歌林拾翠》 六卷　戏曲类

明粲花斋主人（吴炳）撰辑，西湖漫史点评。
明崇祯年间刊本。
浙江图书馆藏。

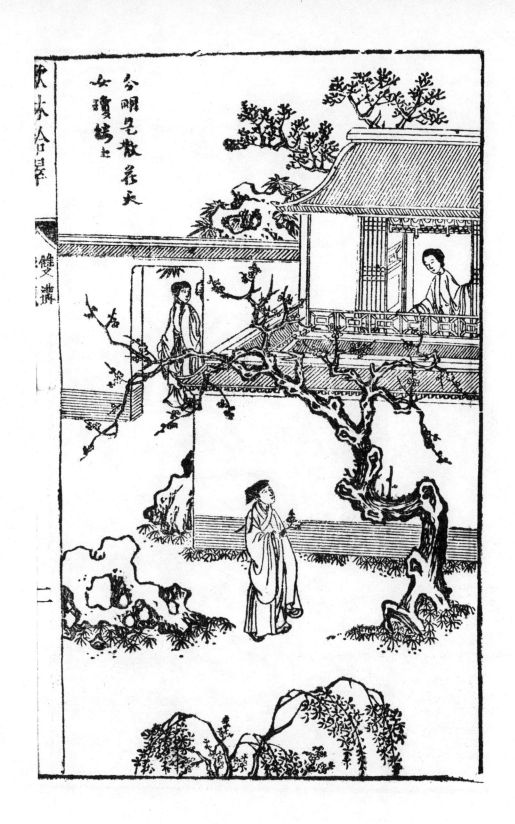

图单面版式，19.8×11.1cm。

内封面刊"精绘出像点评（上横）、新镌汇选昆调（右）、歌林拾翠（中大字）、竹轩主人谨识"（左小字）三行。首有"友乌主人何约书并撰叙"。

此为戏曲选集散出，选还魂、明珠、幽闺等四十二种散曲。此为初集，别有二集，然插图风格颇不相类，此为武林刊本，绘图亦精，惜为后印本。

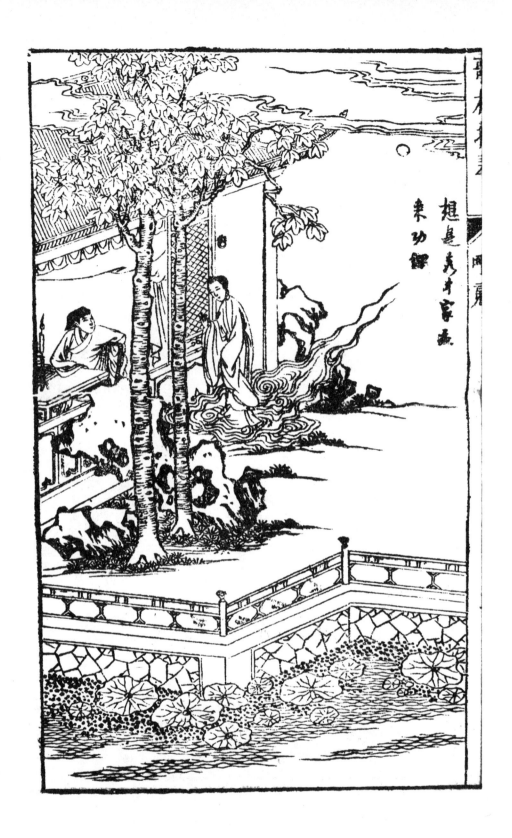

想是美才家畫

來功譯

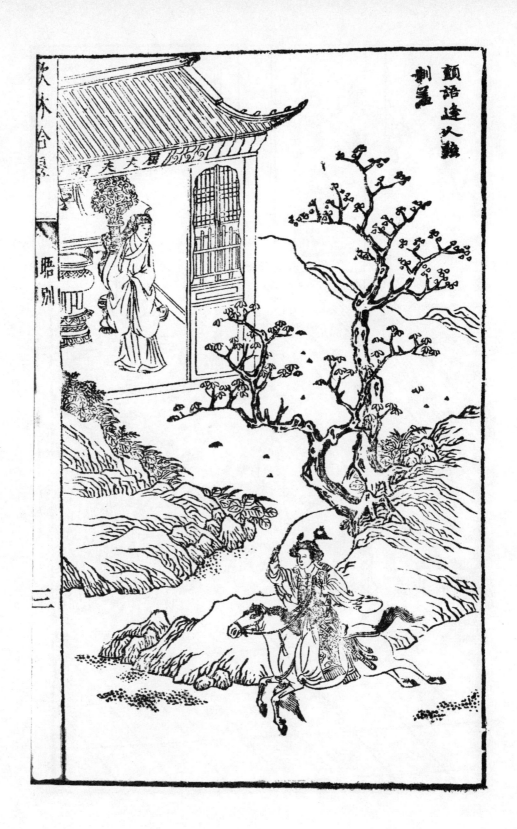

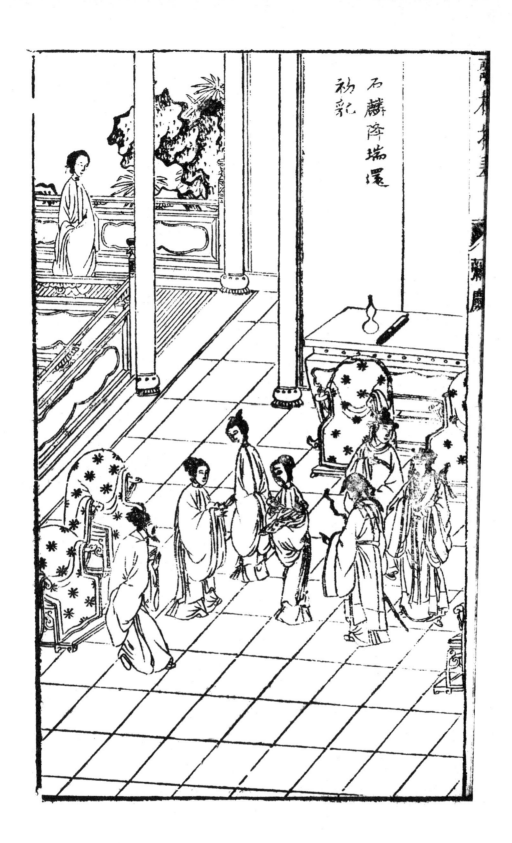

石麟降瑞還
初乳

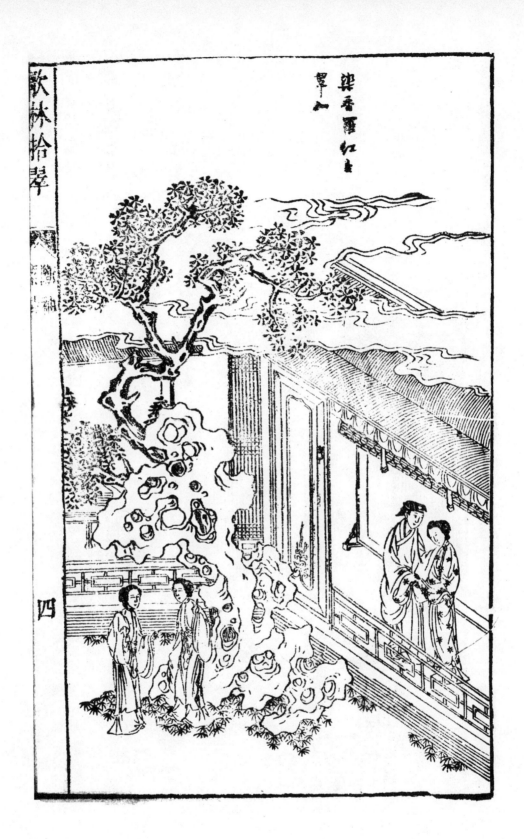

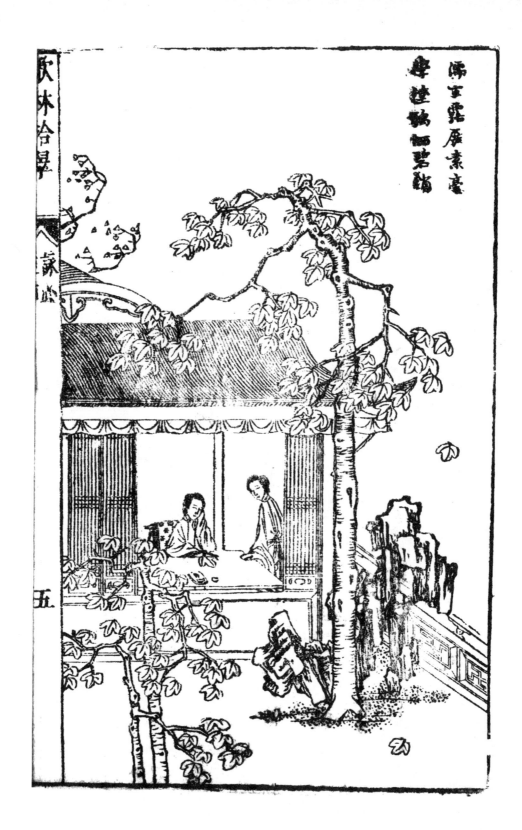

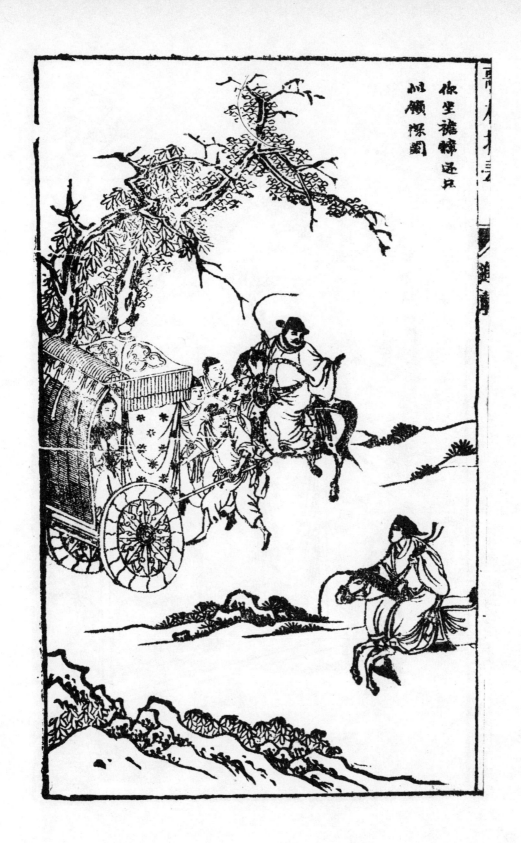

你坐锦裀逆旅
姐领探图

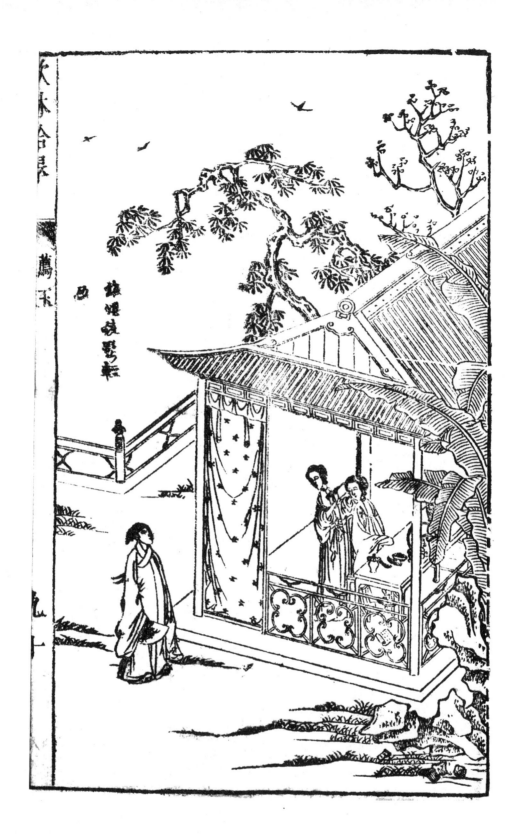

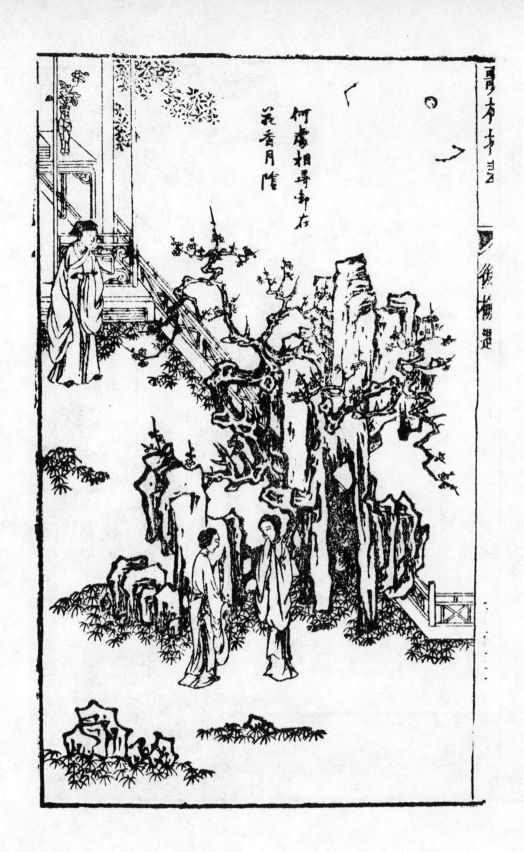

何處相尋御在
花香月階

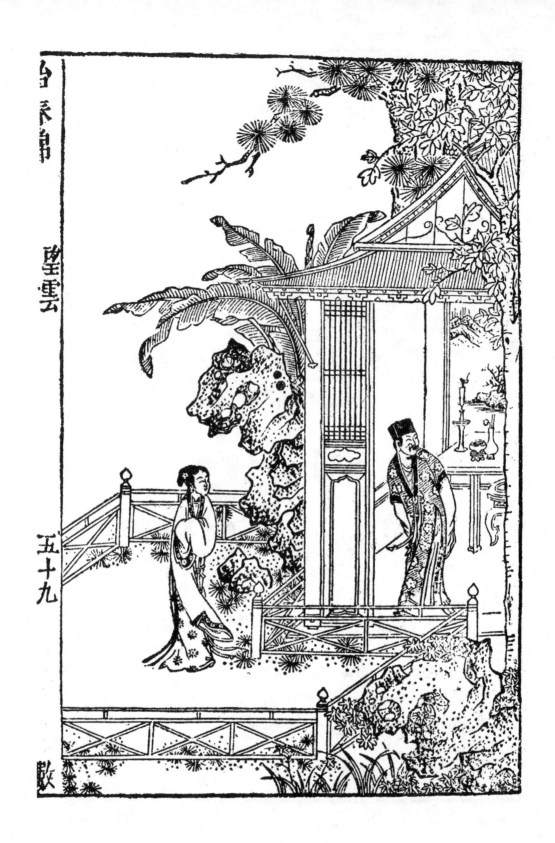

《新刻（镌）出像点板缠头百练》，别题《怡春锦》，合称《缠头百练怡春锦》六卷，戏曲类

明题冲和居士辑，洪国良刻。
明崇祯年间刊本。
傅惜华等藏。

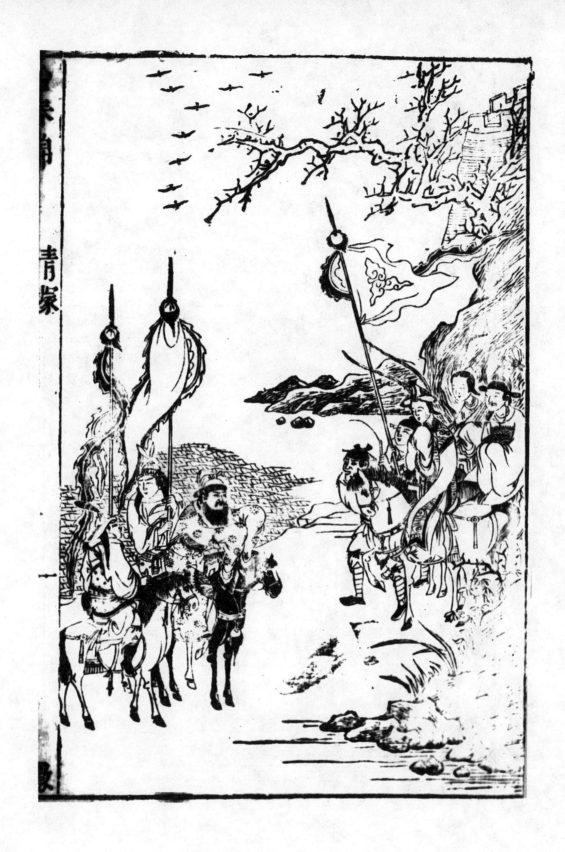

图单面版式，21.5×13.5cm。

此书为戏曲、散曲选集，分别标为《幽期写照礼集》、《南音独步乐集》、《名流清剧射集》、《弦索元音御集》、《新词清赏书集》、《弋阳雅调数集》，即礼、乐、射、御、书、数六集。《新词清赏书集》所收为散曲，礼、乐、射、御四集收南剧四十五种，《弋阳雅调数集》收十四剧，每剧一出。

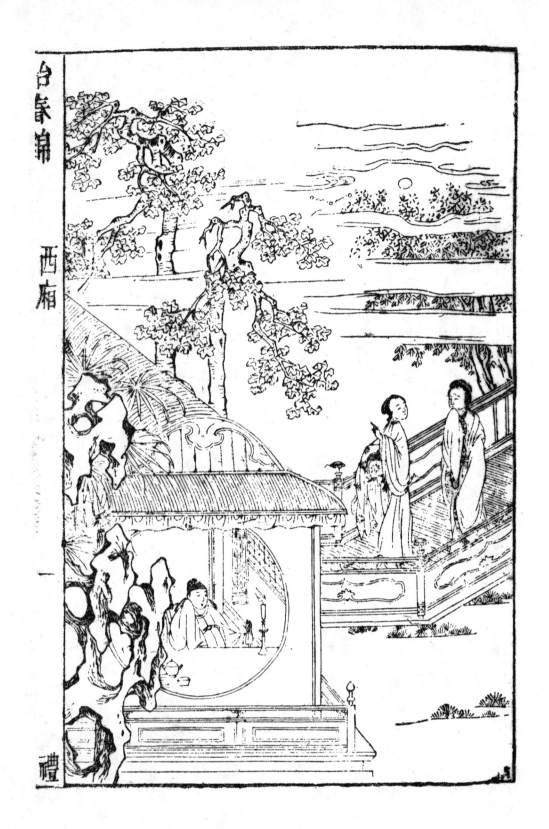

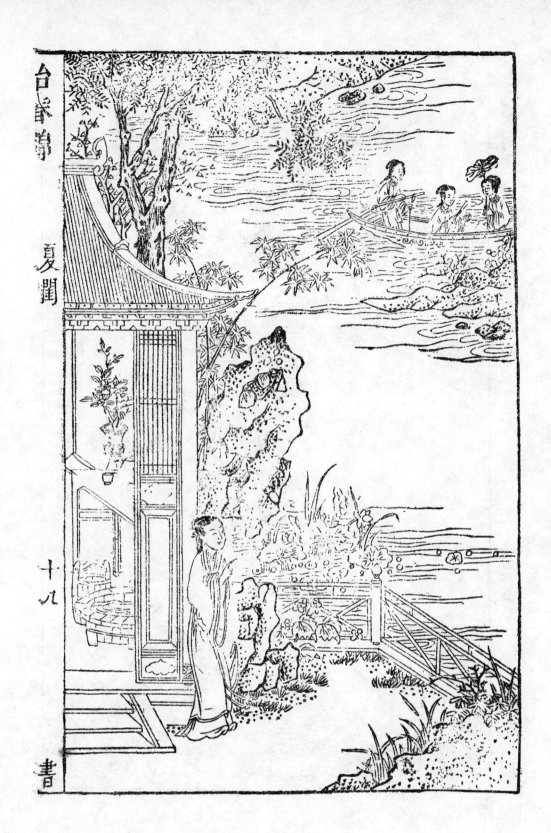

台峯□

夏閏

十八

書

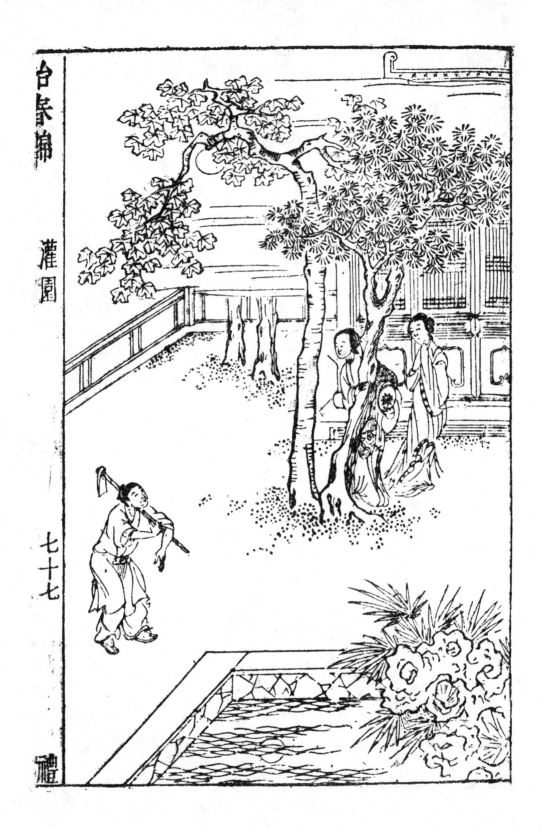

台臬婦

灌園

七十七

禮

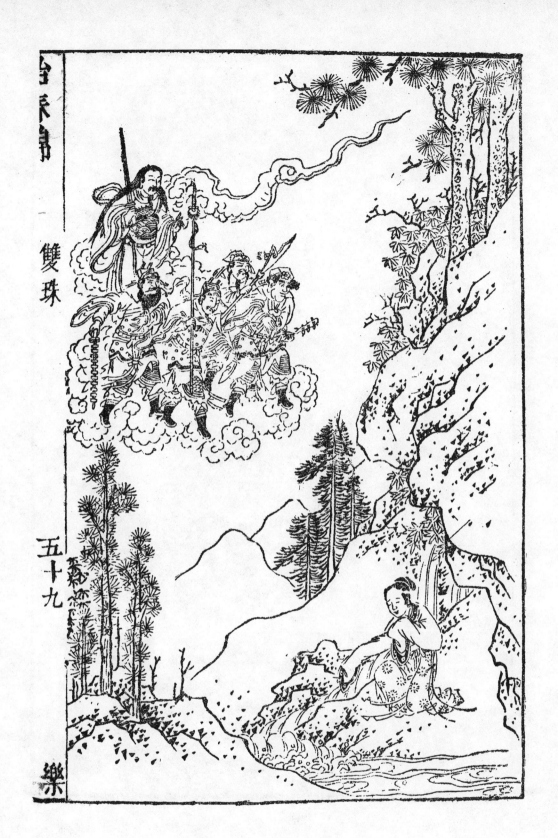

全家全事

雙珠

五十九

樂

《楚辞述注》 五卷　文学类

萧山黄象玉、象彝、象霖同校，陈洪绶绘。
明崇祯十一年（1638）萧山来氏刊本。
浙江图书馆等藏。

图十二幅，单面版式，19×13cm。

内封面题书名"陈章侯绣像楚辞"。

此本绘有东皇泰乙、云中君、湘夫人、大司命、少司命、东君、河伯、山鬼、国殇、礼魂及屈子行吟等，每图后面绘者手书题名。所画想象力丰富。《屈子行吟》一图，成功地塑造了屈原的庄严形象，为历史上重要的作品。

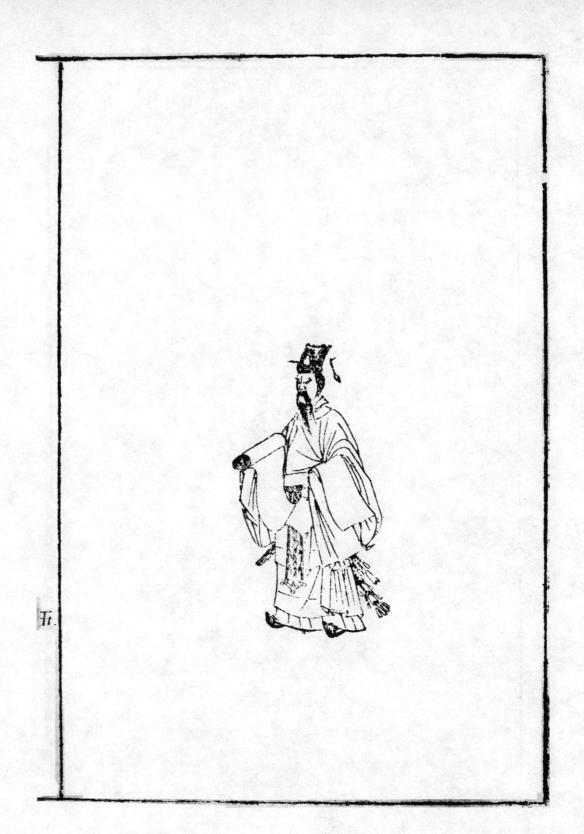

五.

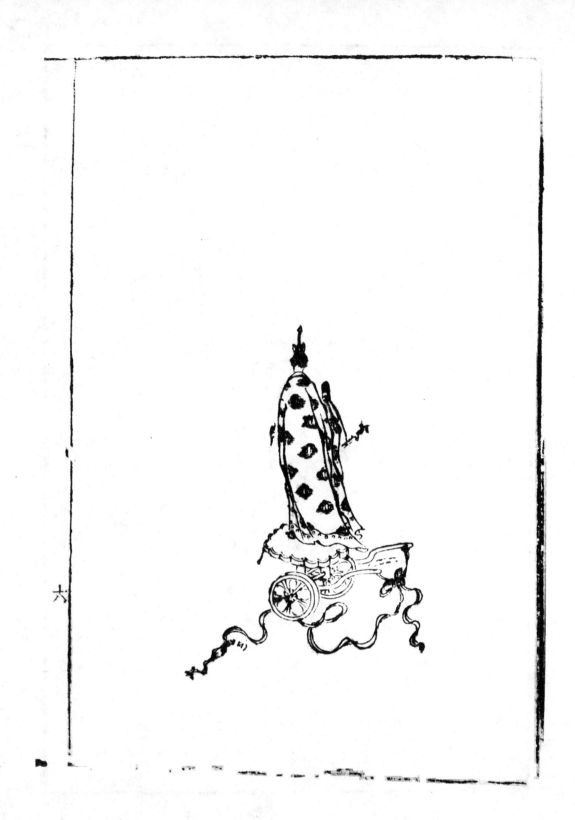

六

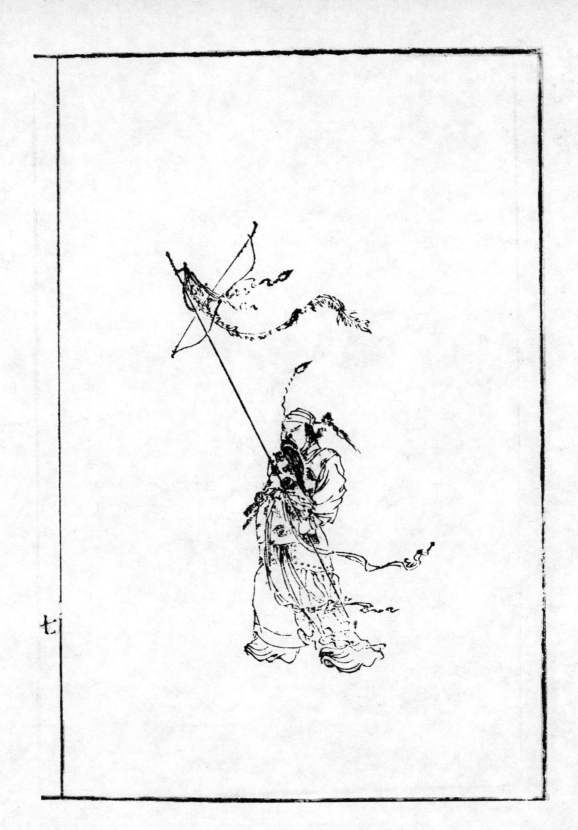

七

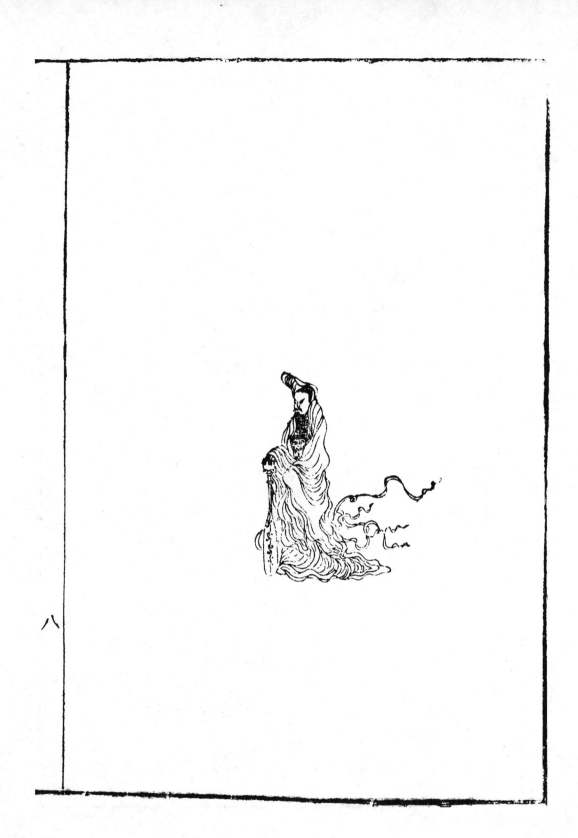

八

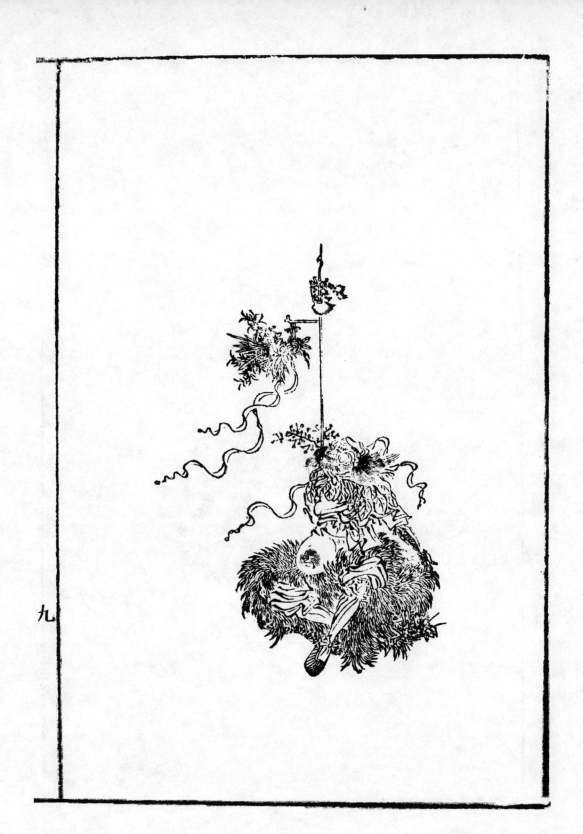

九

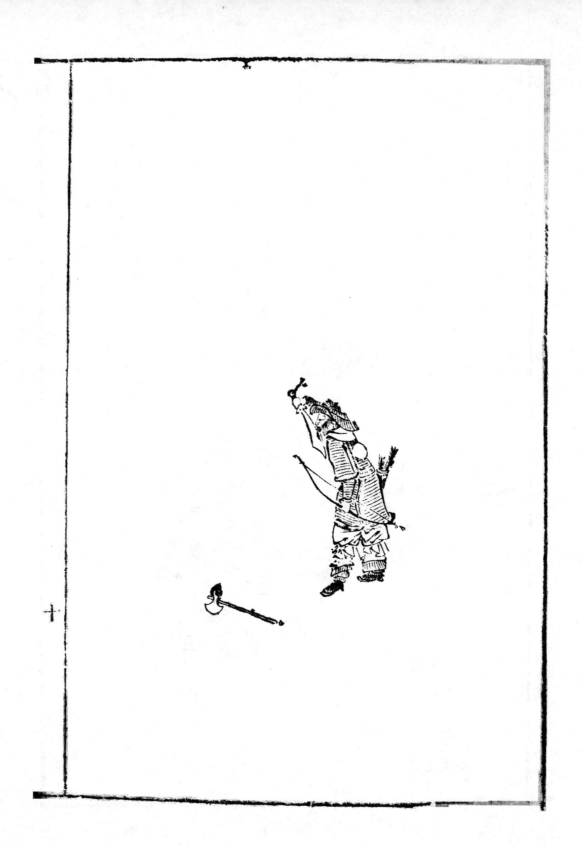

十二

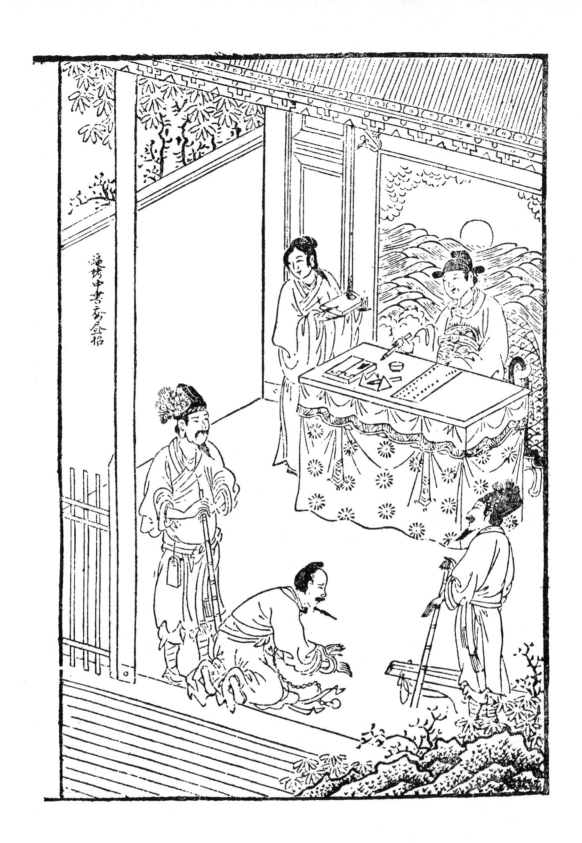

《峥霄馆评定出像通俗演义魏忠贤小说斥奸书》二十卷　四十回　小说类

明吴越草莽臣撰。
明崇祯元年（1628）刊本。
北京大学藏。
图四十幅，单面版式，20.9×13.8cm。

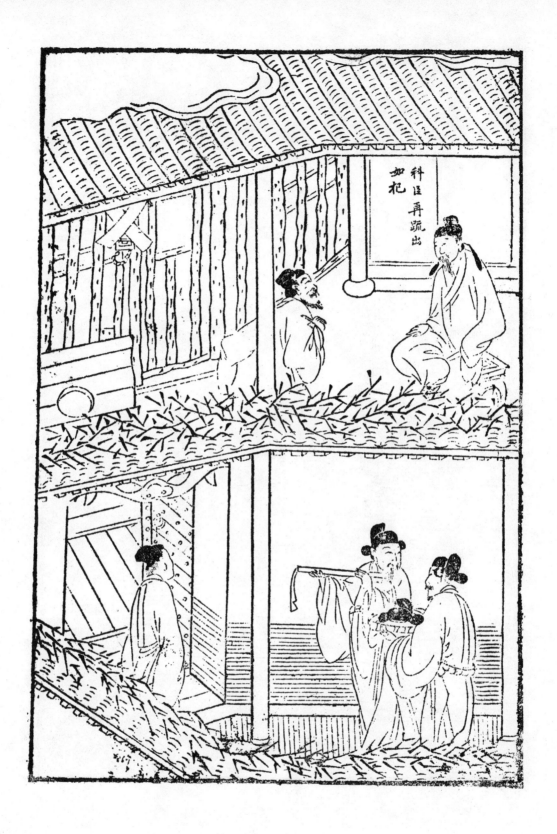

科臣再疏出
如杷

吴越草莽臣即陆云龙，亦即峥霄馆主人，字雨侯，浙江钱塘诸生。
此书为历史演义小说。书写魏忠贤自出身、入宫、受宠，到结党营私，擅专朝政、诬陷忠良、荼毒生民、纵欲挥霍的种种罪恶，大都以历史事实作依据。从万历十六七年起，到崇祯元年止，每回均标出事件发生的时间。而其叙述故事、演义情节，多小说家笔法，书中人物跃然纸上。此书崇祯元年刊行于世，距魏忠贤事终不及一年时间，可知亦是一部反映现实颇为及时的"时事小说"。

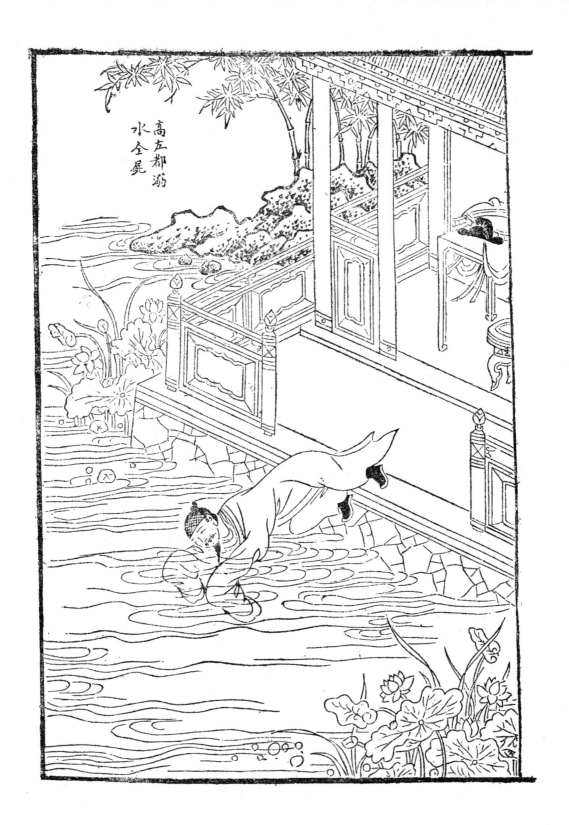

高左都溺
水全屍

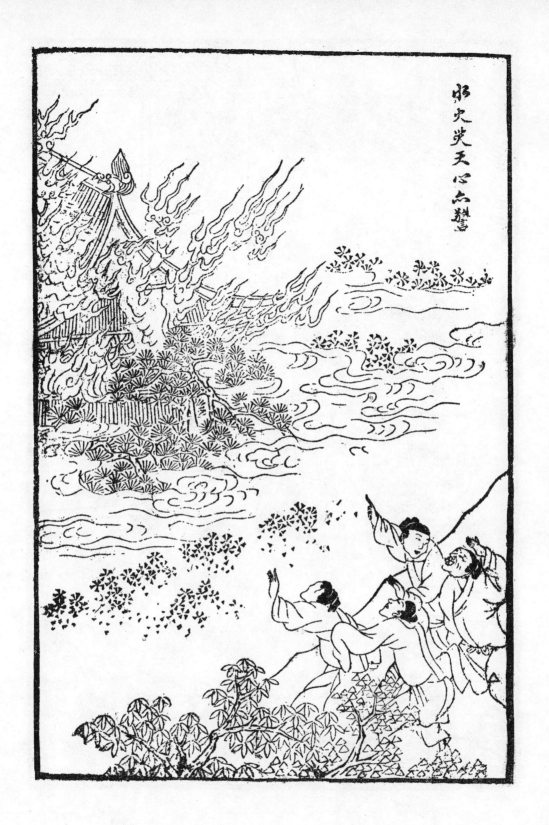

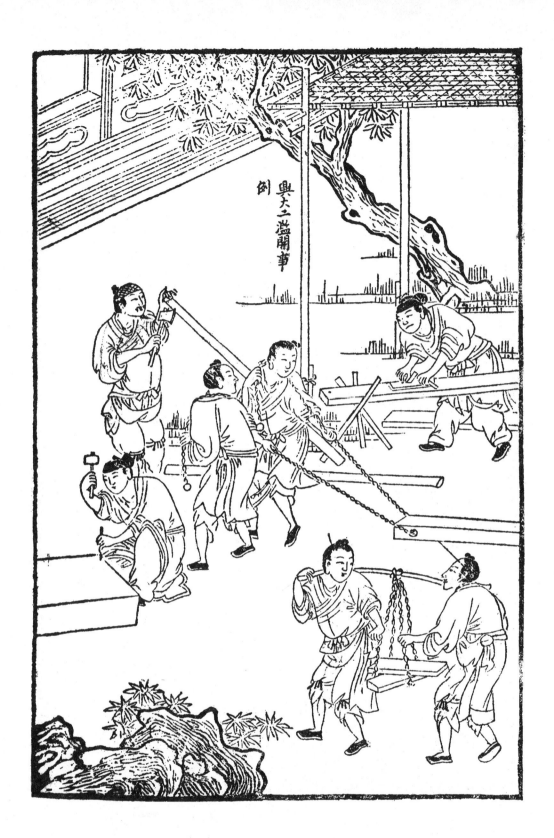

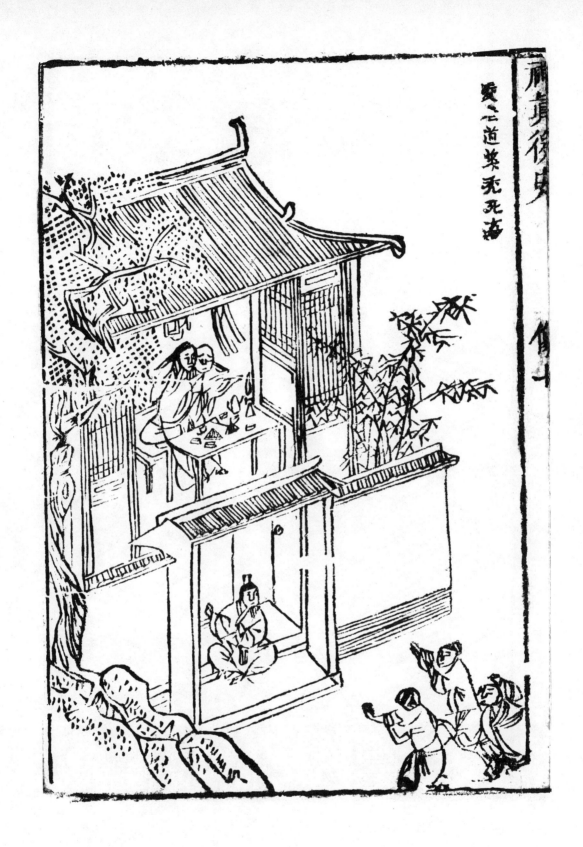

《新镌批评出像通俗演义禅真后史》 十集　六十回　十六册　小说类

署"清溪道人编次，冲和居士评校"。
明崇祯二年（1629）钱塘金衙序刊本。
浙江省图书馆藏。

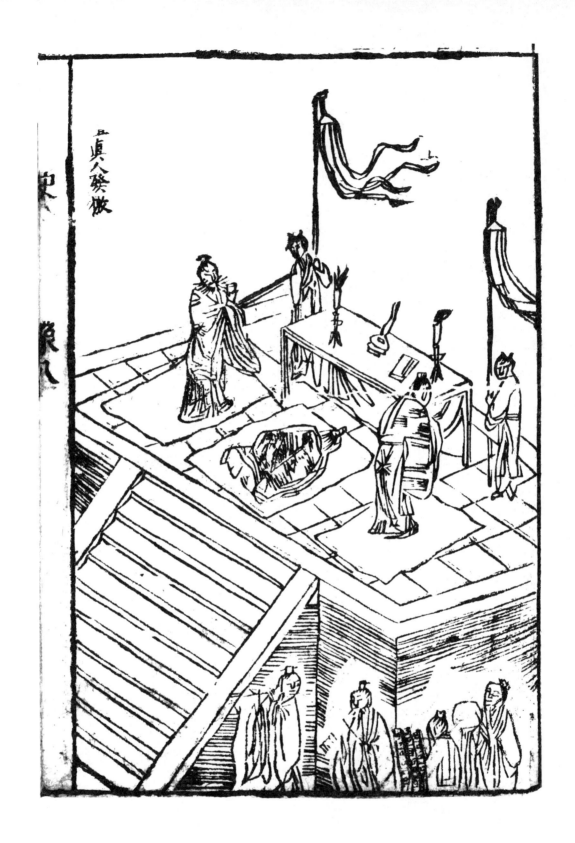

内封面刊："禅真后史"（中），"青溪道人批评演义"（右），"用公词志，识者鉴之"（左上），"钱塘金
衙梓"（左下）。卷首有"崇祯己巳兰盆日翠娱阁主人题"之禅真后史序。

图四十幅，单面版式，20×12cm。

小说接《禅真逸史》，写云薛举在卢溪州托生为瞿琰，被林澹然转世而成的老僧上门化缘后带走，授以各种本领
以便护国救民。后因立功而被封为东部司理，继续仗义行侠，救民疾苦。后吞服老僧所赐的四粒金丸，乃大彻大
悟，白日飞升而去。

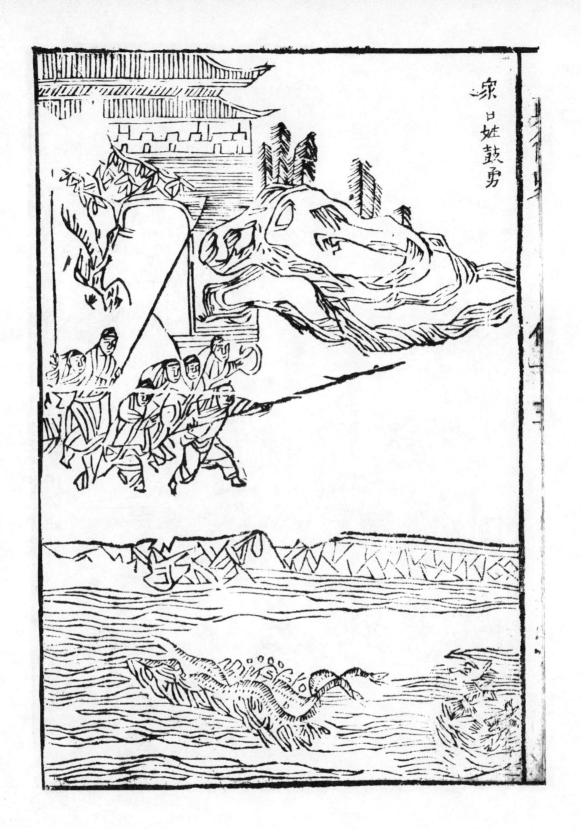

众百姓鼓勇

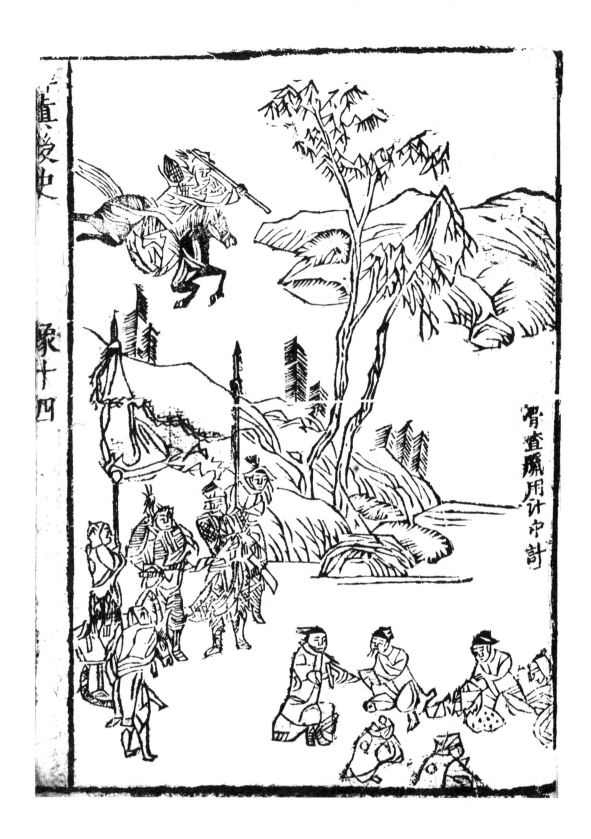

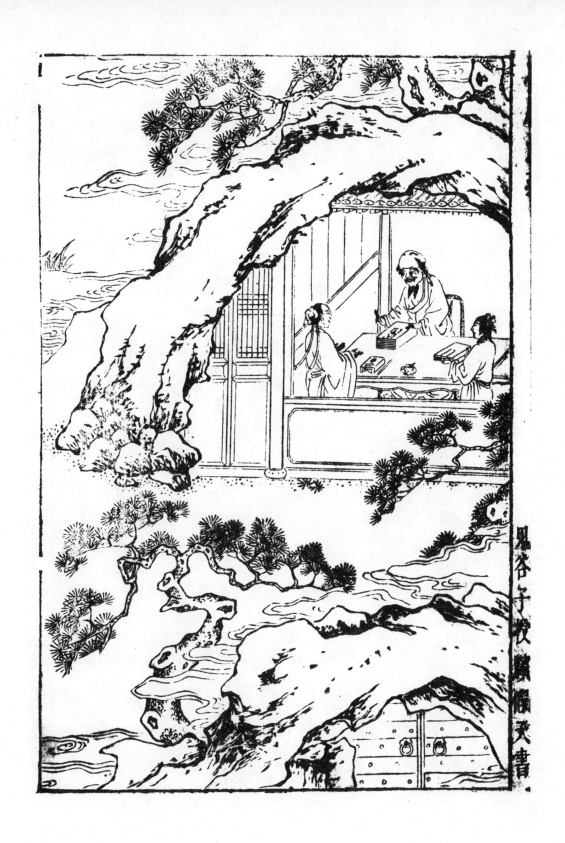

《新镌孙庞斗志演义》 二十卷　小说类

明吴门啸客述撰，项南洲刻。
明崇祯九年（1639）刊本。
日本内阁文库藏。

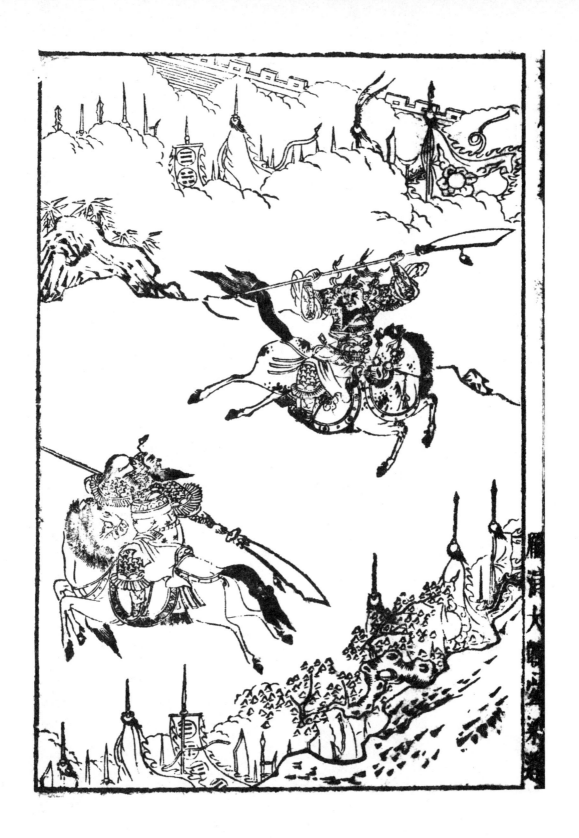

图四十幅，单面版式。

前有望古主人序及署"崇祯丙子新秋七月七日戴民主人书于抱珠山房"。

本书叙孙膑与庞涓的恩恩怨怨之事。孙膑是齐国人，吴国大将孙武的后代。他少年时与庞涓同师于著名高人鬼谷子。庞涓为魏惠王将军，因忌妒孙膑才能，将其骗至魏国，施以膑刑(割去膝盖骨)，故称孙膑。后为齐使者秘密带回齐国，经将军田忌举荐，被齐威王重用为军师。在齐、魏争雄具有决定意义的桂陵之战、马陵之战中，孙膑指挥齐军两次击败魏军，迫庞涓自杀，使齐国成为强国之一。孙膑功成身退，隐居山林。

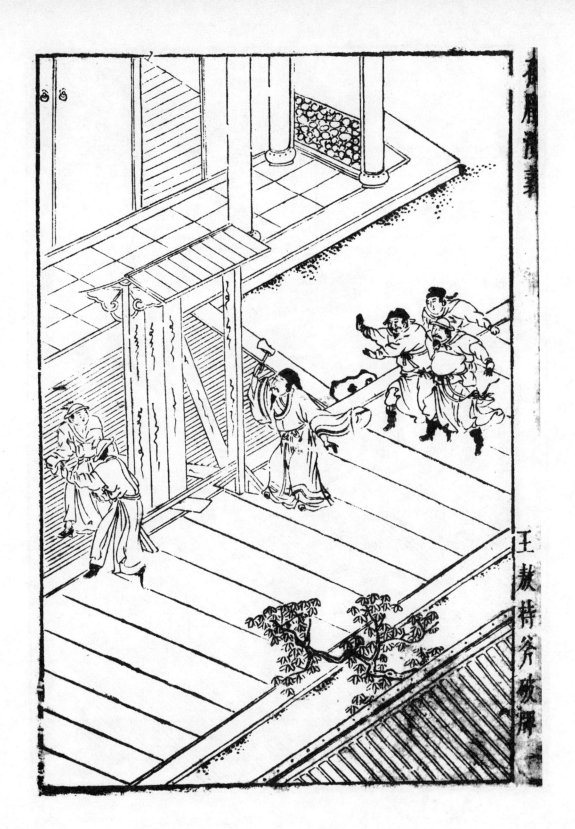

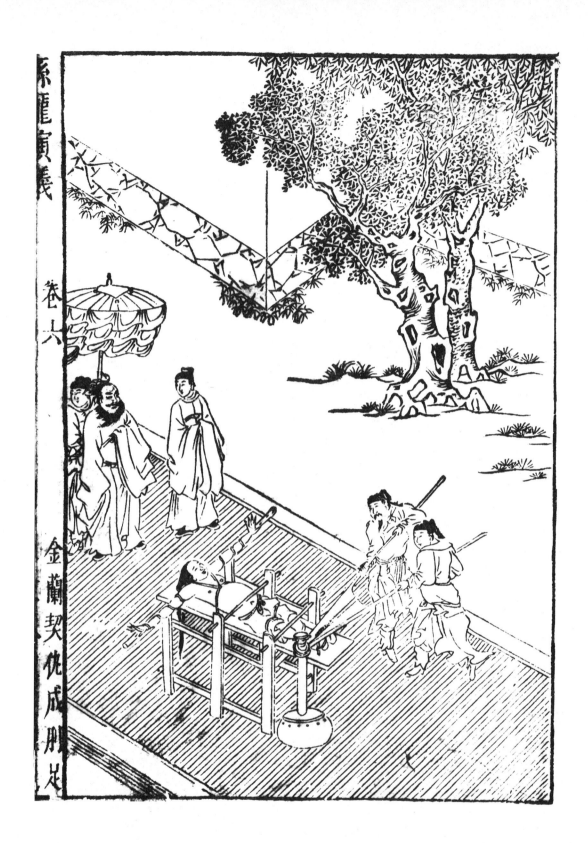

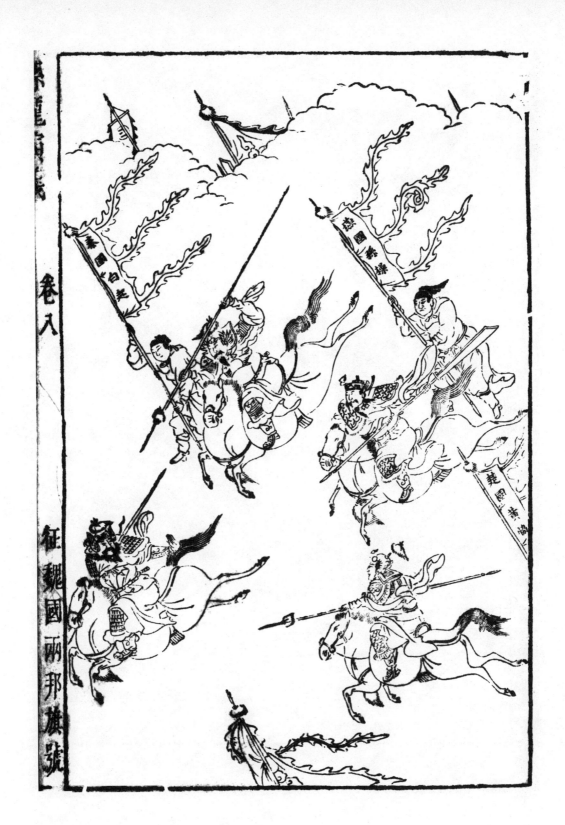

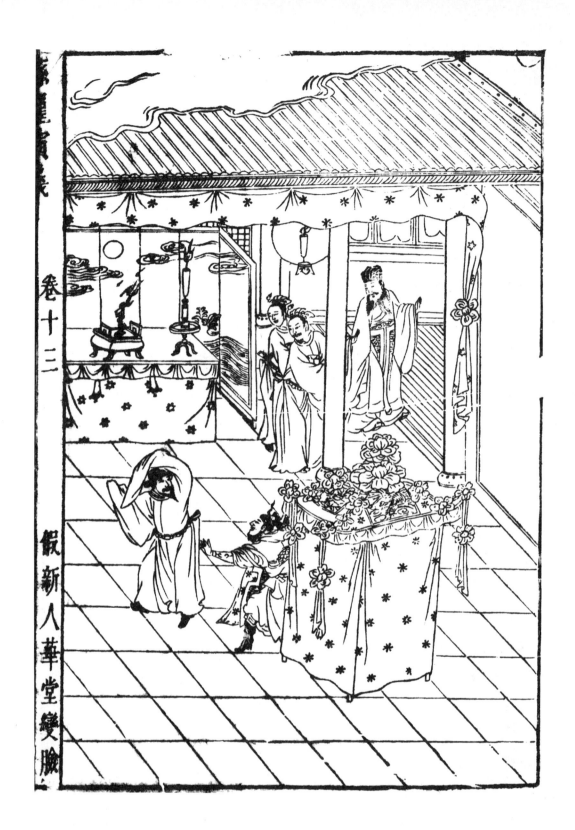

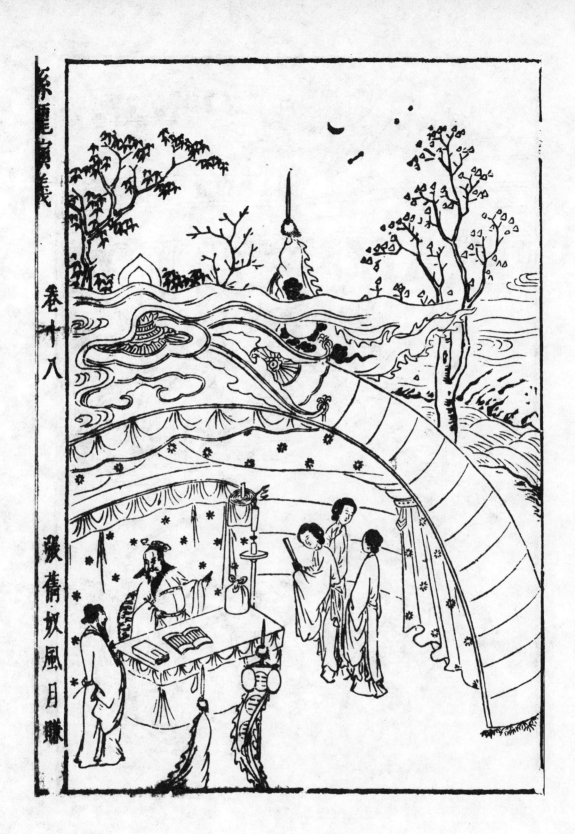

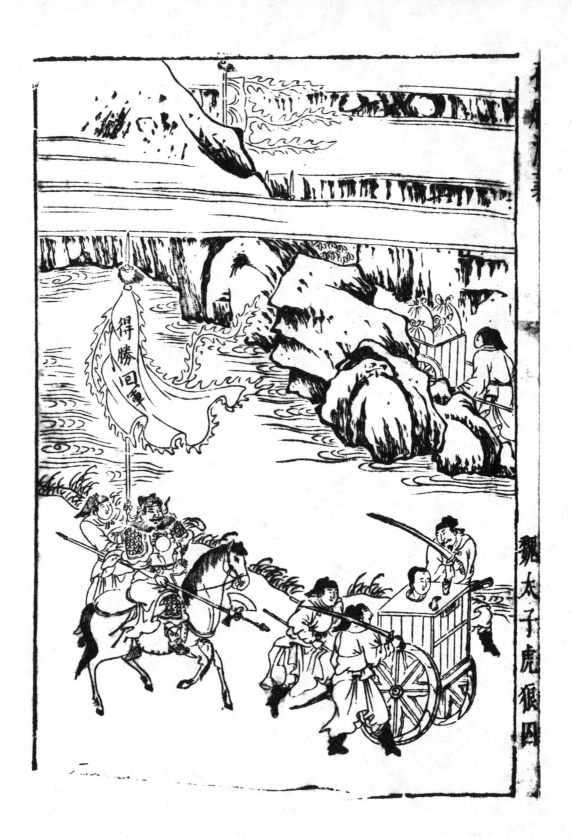

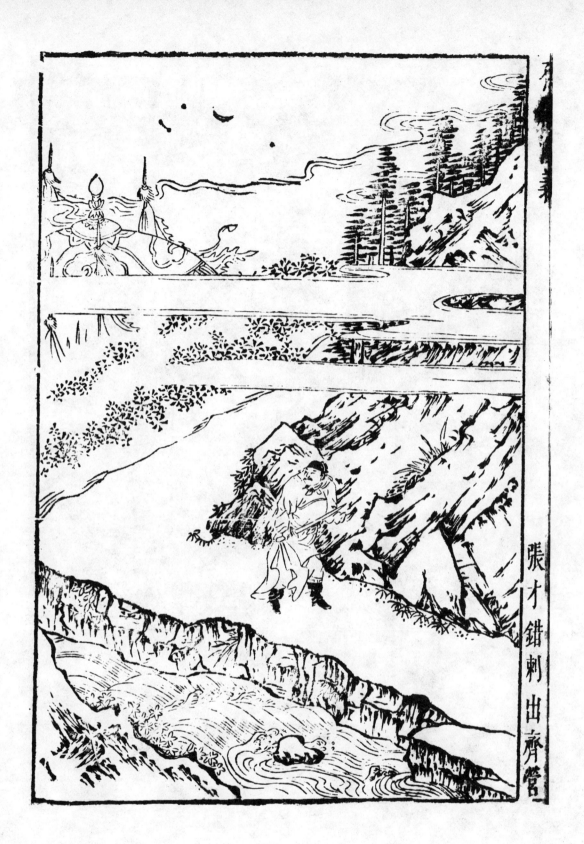

張才錯剌出齊營

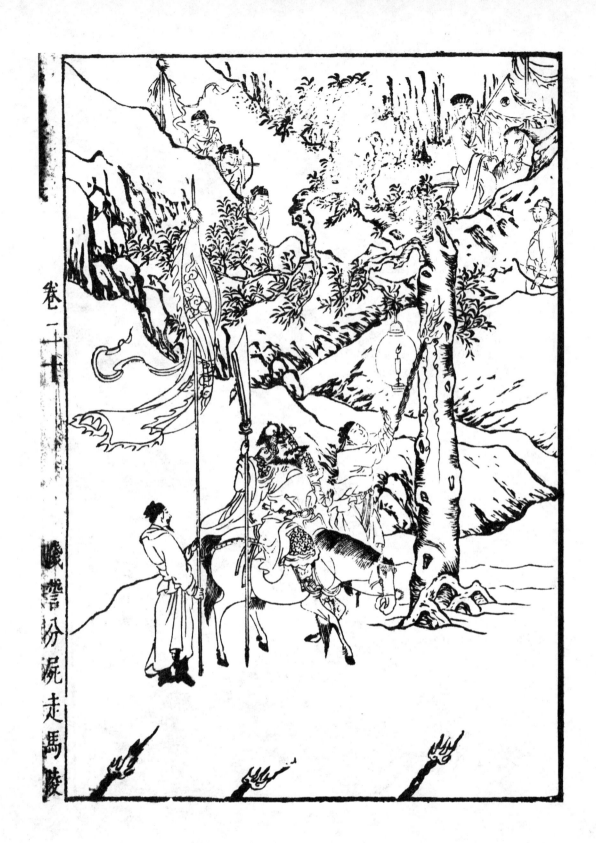

卷二十　　啖警粉屍走馬陵

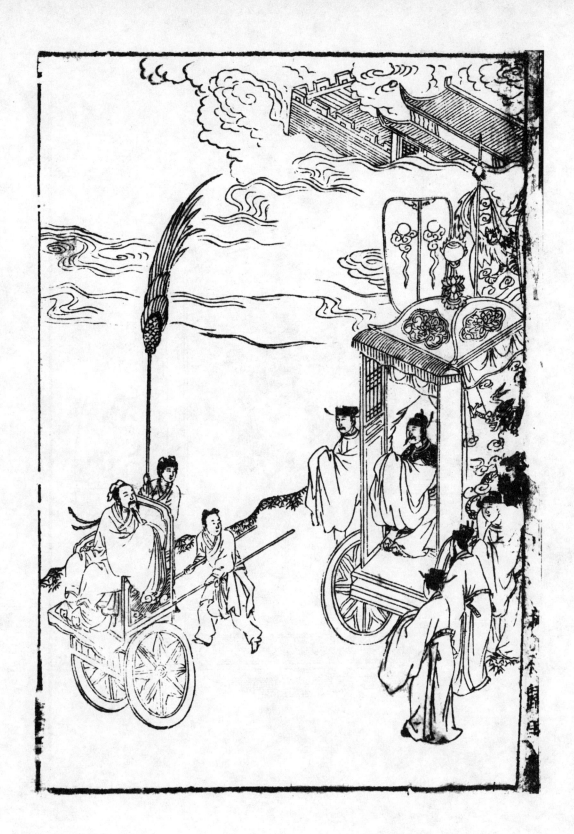

《苏门啸》十二卷　十三册　小说类

明付一臣撰，陆武清绘，洪国良刻。
明崇祯十五年（1642）敲月斋刊本。
日本东京大学藏。

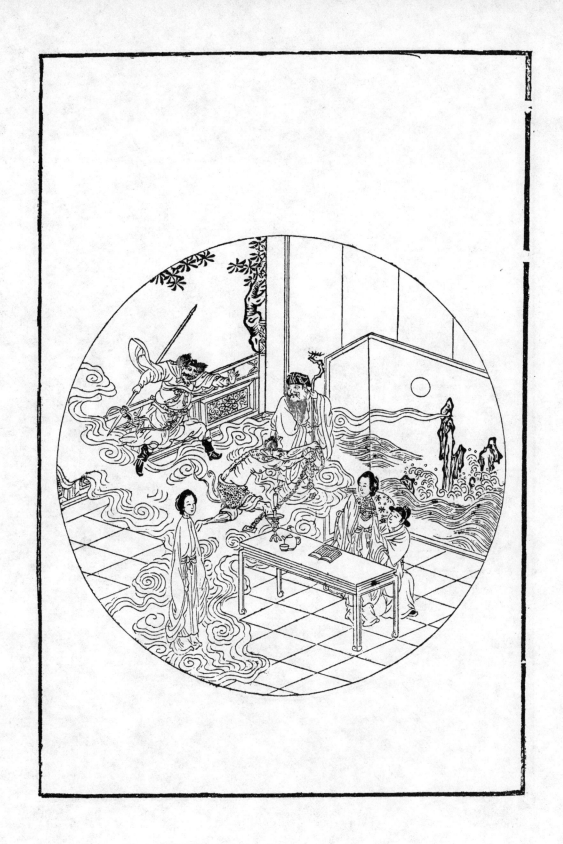

每卷首附前后正副图各一页，月光型版式。

画家陆武清，绘有《四书人物演义》、《孙庞斗智演义》、《燕子笺》等书插图。

此书包括《买笑局金》、《卖情扎囤》、《没头疑案》、《截舌公招》、《智赚还珠》、《错调合璧》、《贤翁激婿》、《生死冤报》、《义妾存孤》、《人鬼夫妻》、《蟾蜍佳偶》、《钿盒奇姻》等十二个杂剧。大都取材于《二刻拍案惊奇》，写当时都市生活中的所谓"奇闻异事"。

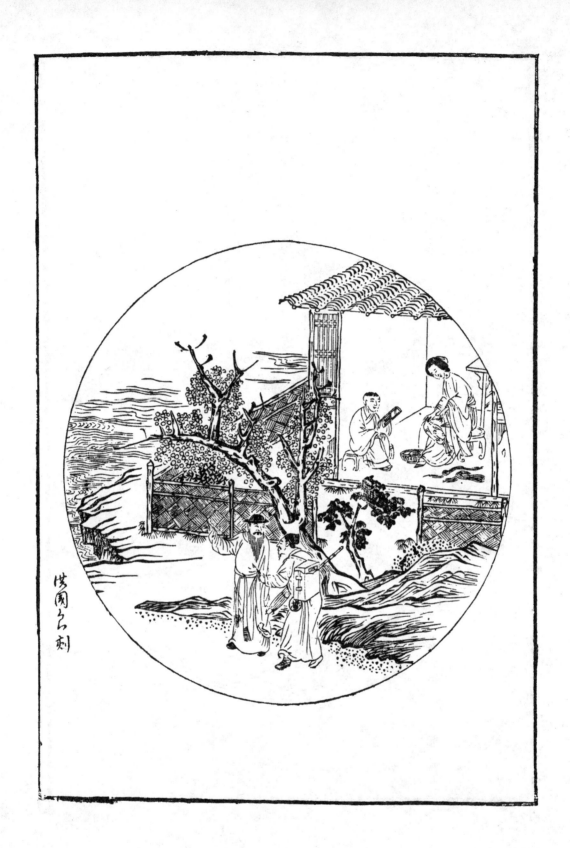

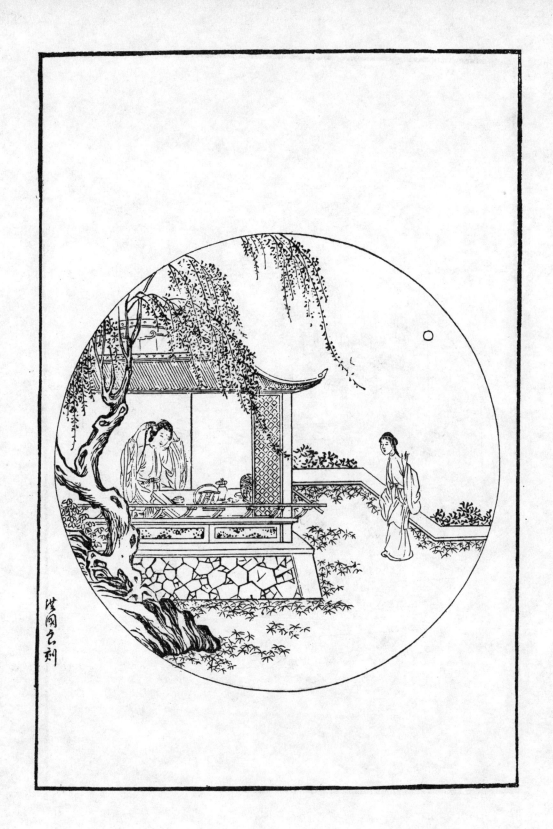

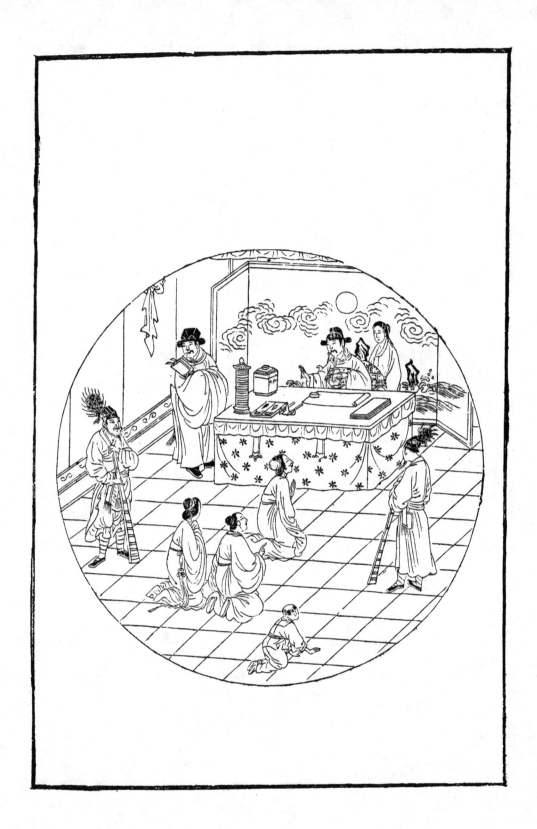

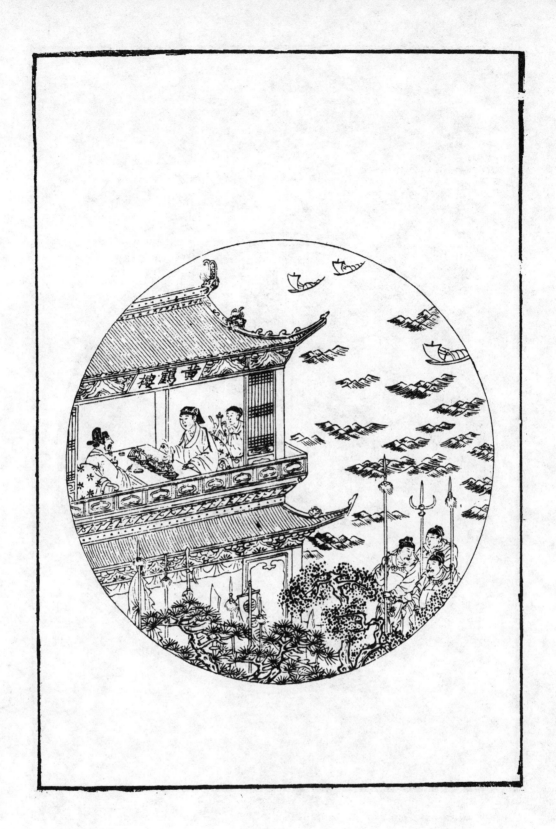

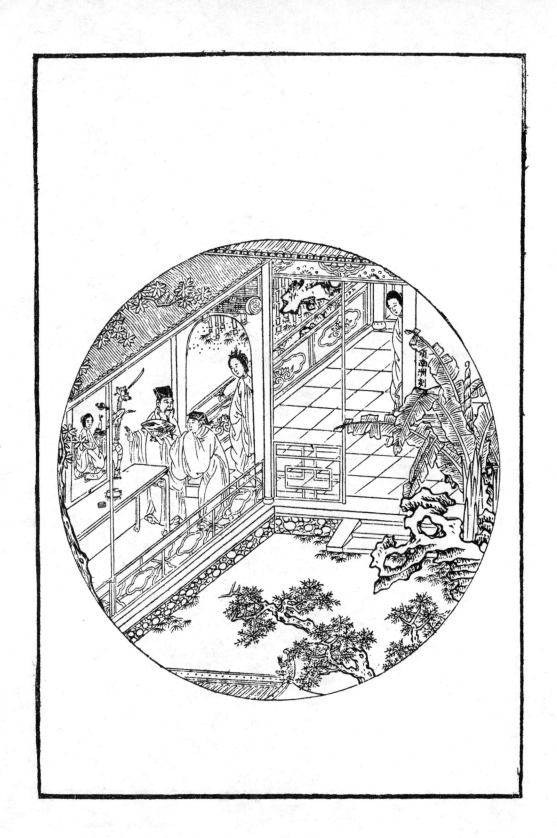

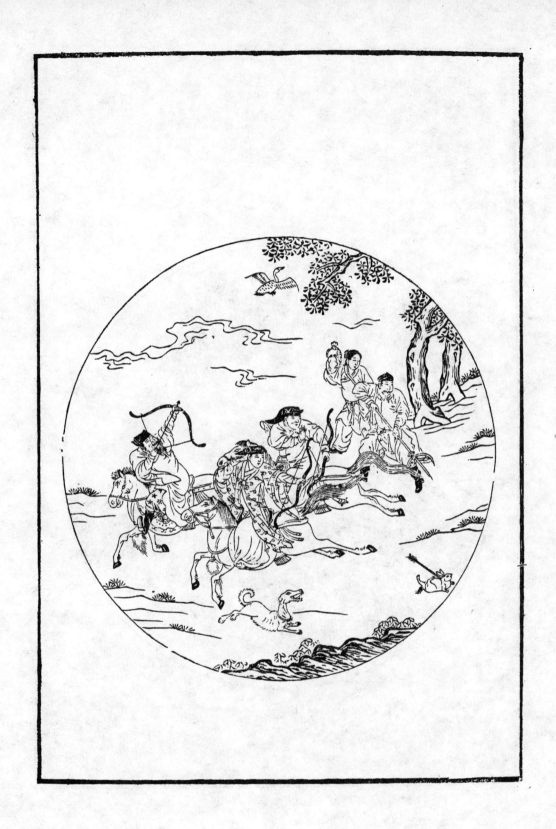

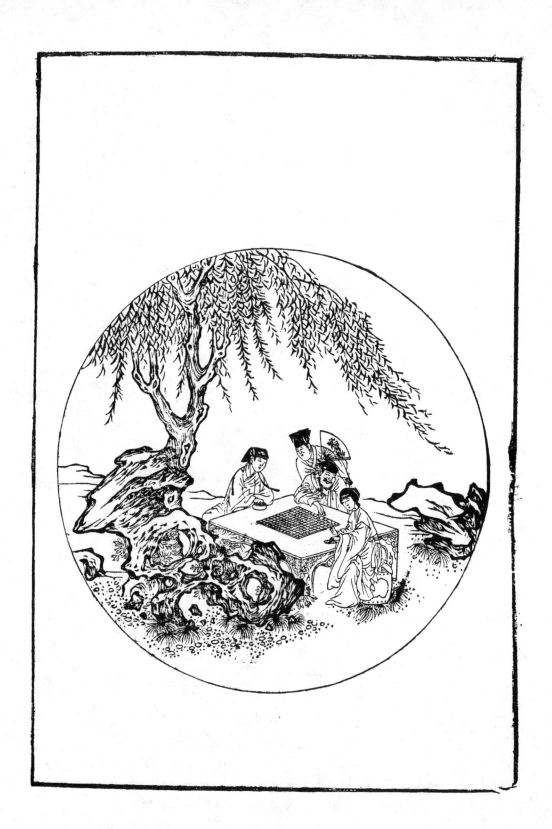

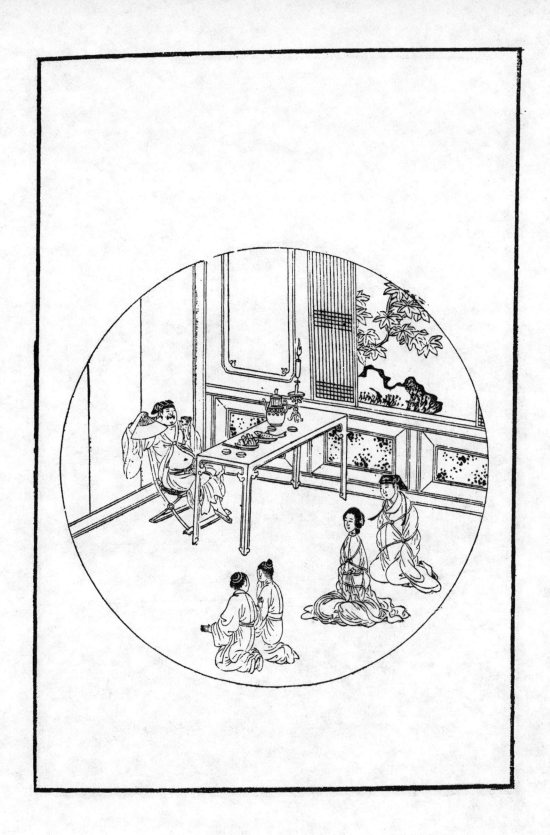

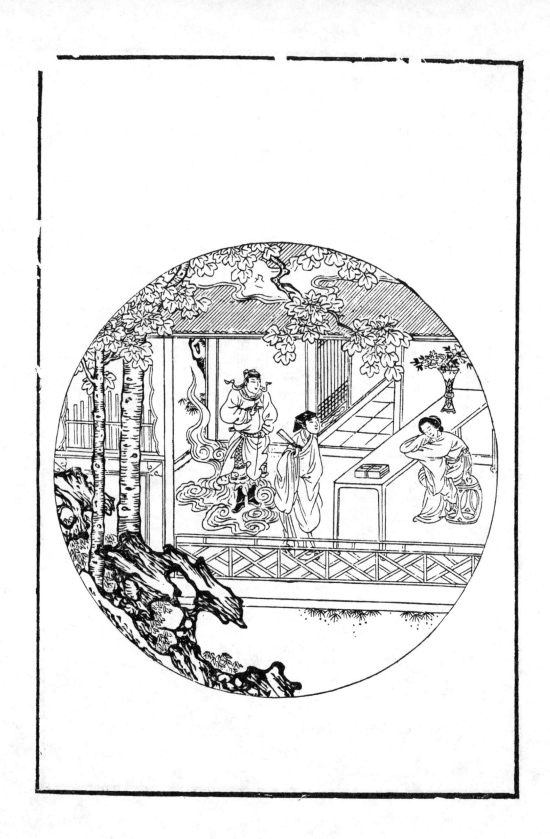

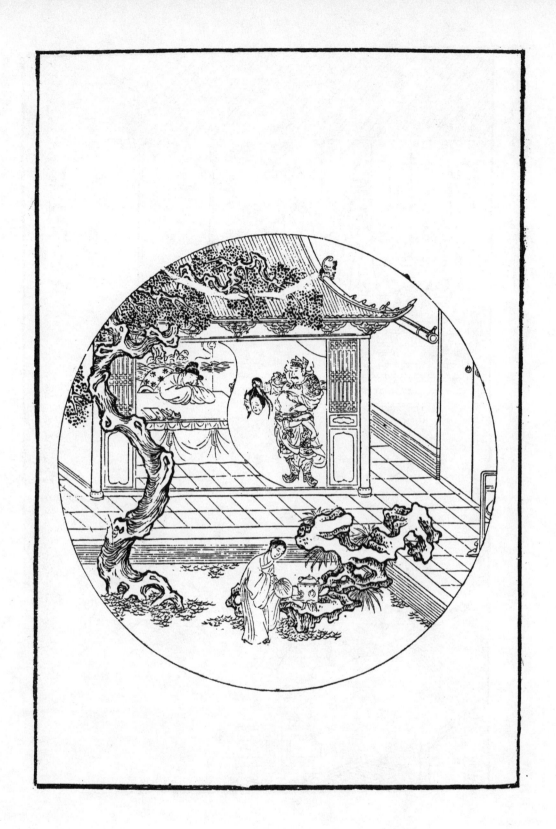

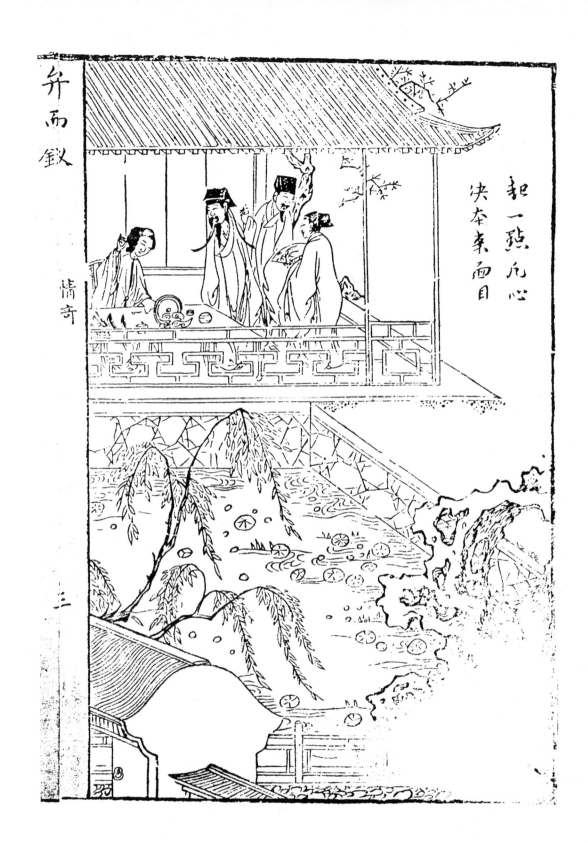

弁而釵

情奇

三

把一点凡心
决本来面目

《笔耕山房弁而钗》 四集 二十回 小说类

醉西湖心月主人著，奈何天主人呵呵道人评，陆玺绘。
明崇祯年间笔耕山房刊本。
安徽图书馆、西谛、日本内阁文库藏。

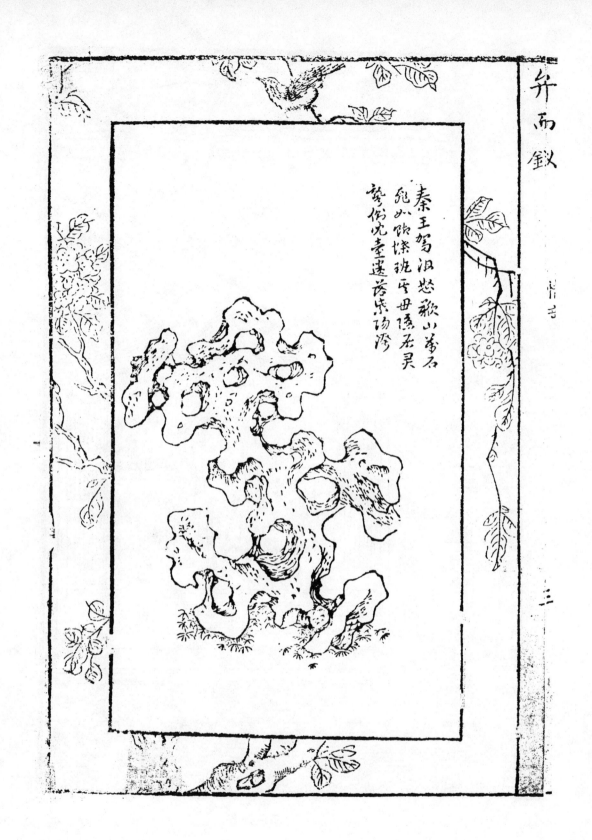

秦王駕汭怒歌山峯石
絕似鵂慄挑雪毋係吞吳
褧俗況臺速蕃朵陽汵

情壹

三

图分正副，单面版式，19.7×13.5cm。

《弁而钗》副图中镌"陆玺"印，陆玺为明末武林插图名手，尚绘有《西厢记真本》插图。

此书分《情贞记》、《情侠记》、《情烈记》、《情奇记》四记，属言情小说类，每集五回，分别演一故事。

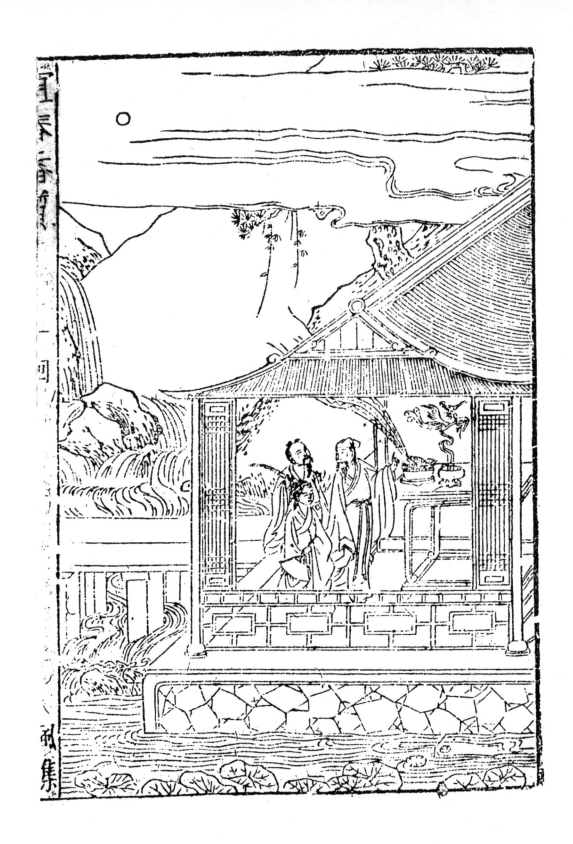

《笔耕山房宜春香质》四集　二十回　小说类

题"醉西湖心月主人者著,且笑广笑蓉僻者评,般若天不不山人参",陆玺绘。
明末(约1640前后)武林刊本。
日本天理大学藏。

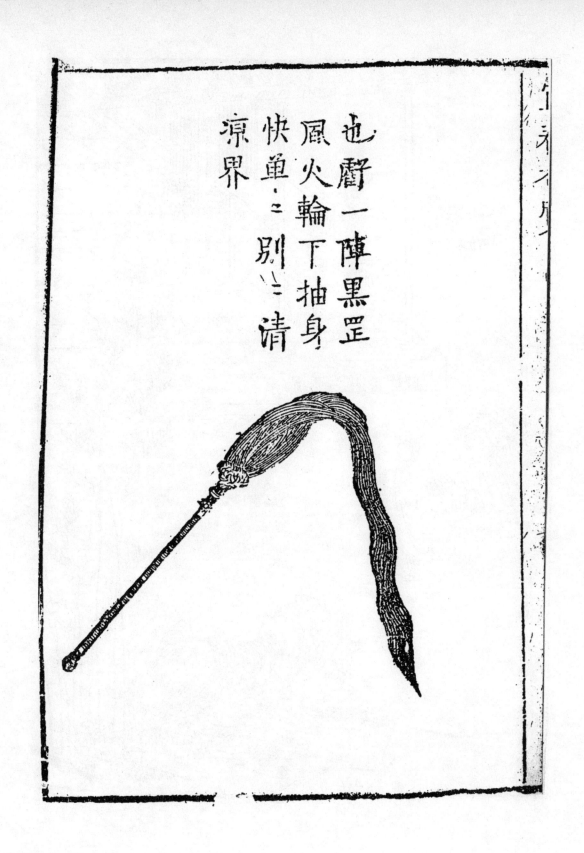

也靜一陣黑罡
風火輪下抽身
快單之別之
涼界清

图分正副，单面版式。
书分四集（风、花、雪、月），每集五回，计二十回，与《笔耕山房弁而钗》为姊妹书。

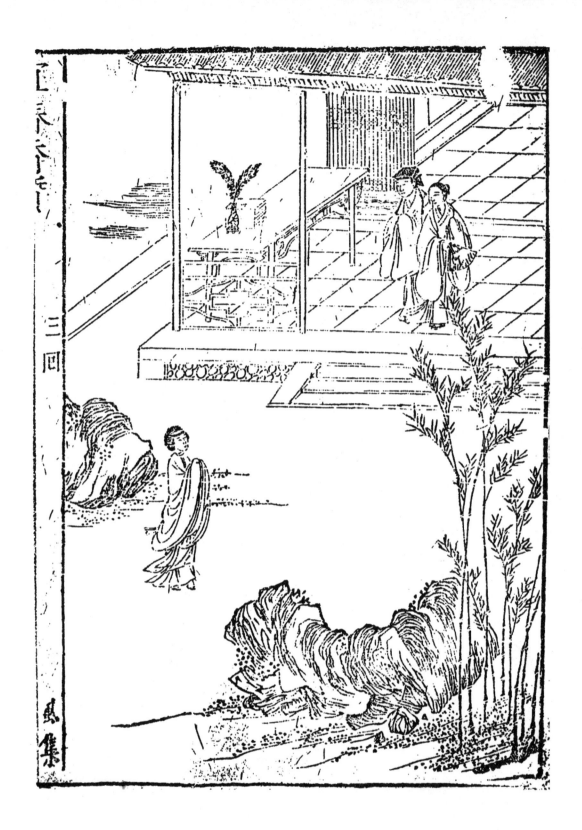

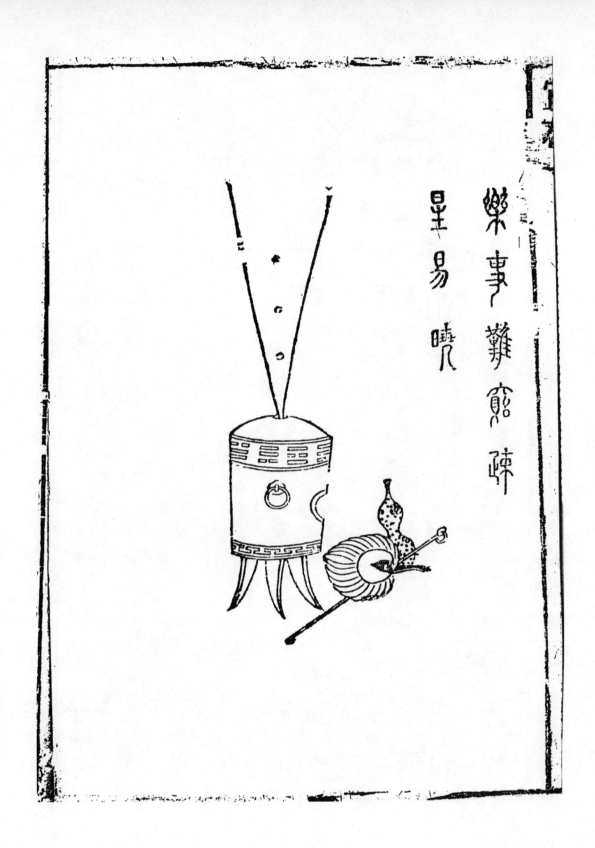

樂事難齊疎

星易曉尺

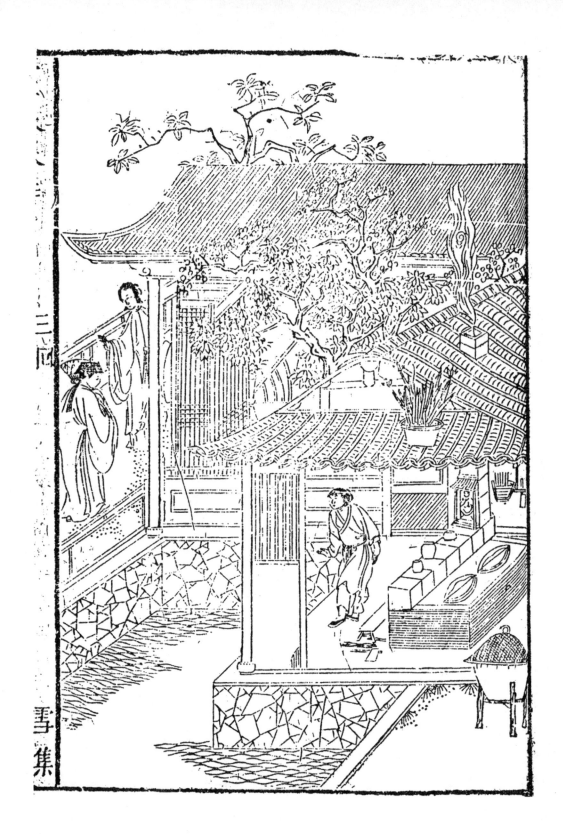

主乎丹心焰
爍水今日報
恩還故卿

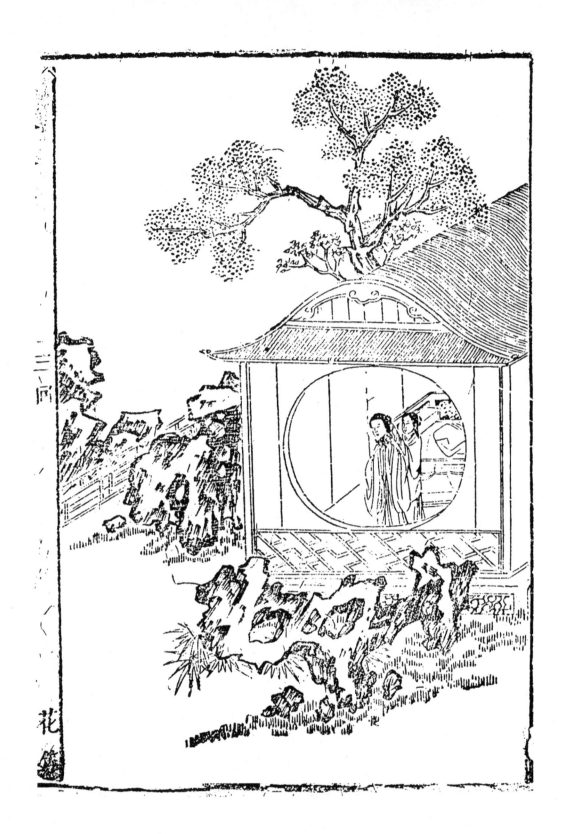

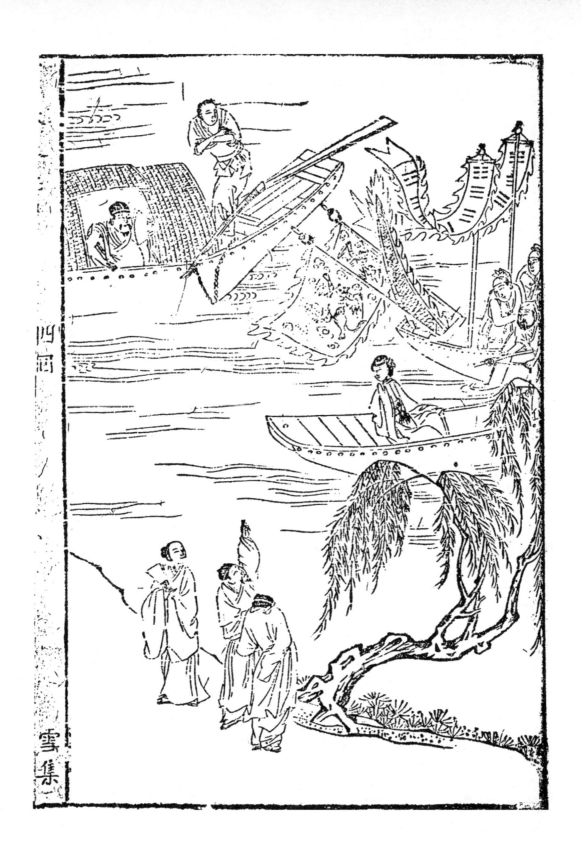

四窗

雪集

謾言四海皆兄弟

漫 昝 骨 給
豈 昆 肉 眼
四 弟 而 看
貪狼

骨肉而今冷眼看

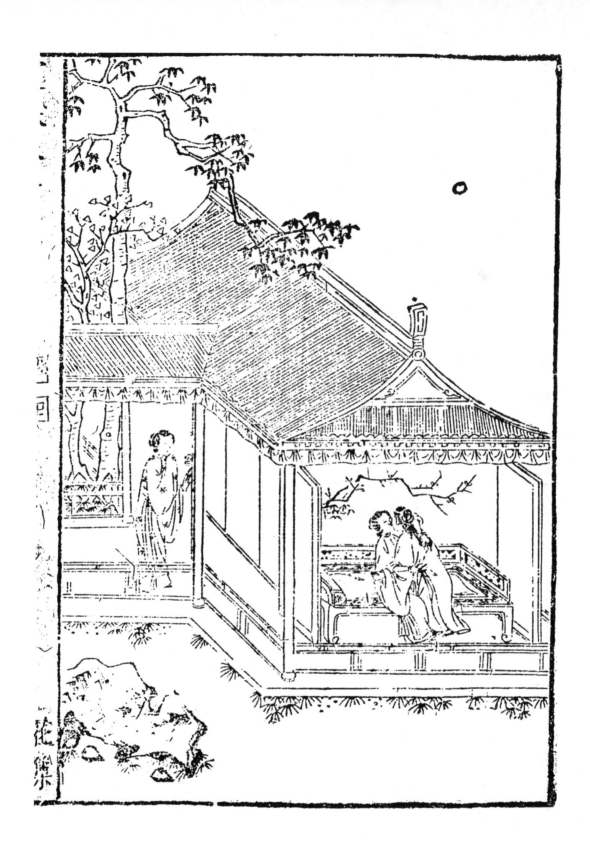

怎敢褻瀆
一个更咲

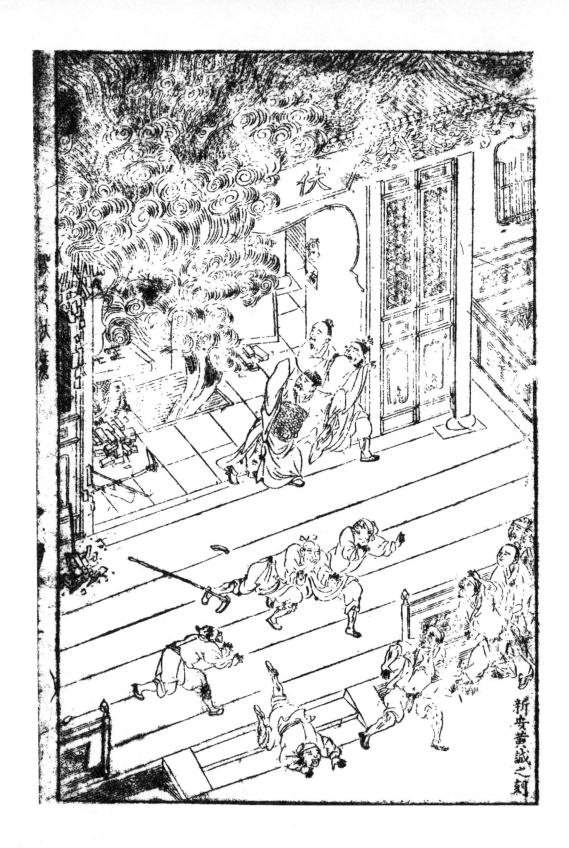

《忠义水浒传》

明施耐庵撰。
新安黄诚之、刘启先刻。
明崇祯年间刊本。

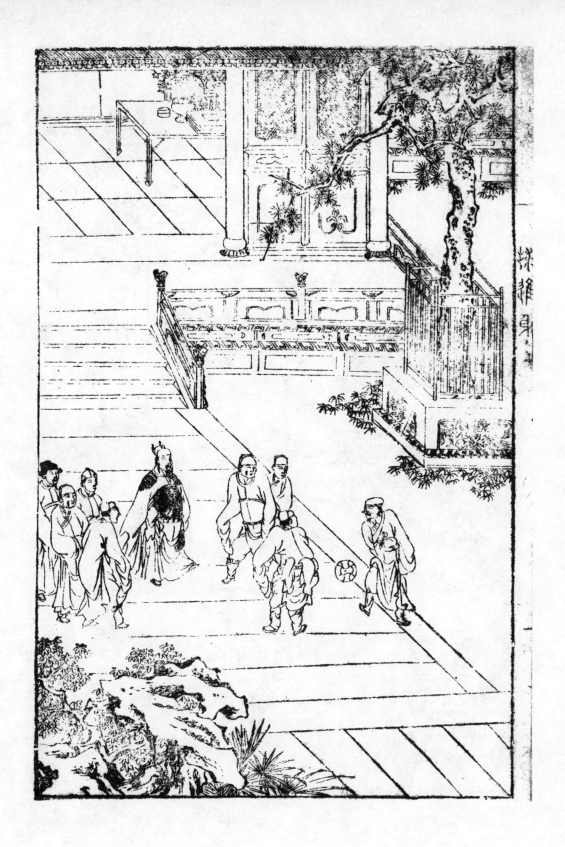

单面版式，篆文图目。

此本绘刻精致，人物众多，场面庞大，一些图版由于构图运用得当，显得层次分明。此本出现不久便有刘君裕翻刻，袁无涯刊本《忠义水浒全书》，并增加了部分图版，接着又有刘君裕刻，三多斋刊本《忠义水浒全书》问世，图版亦据前本翻刻，唯将篆文图目易为楷书。清康熙芥子园刊《李卓吾评忠义水浒传》，刻工为黄诚之、刘启先，并增加了白南轩，可见《水浒传》在当时武林版画的影响。

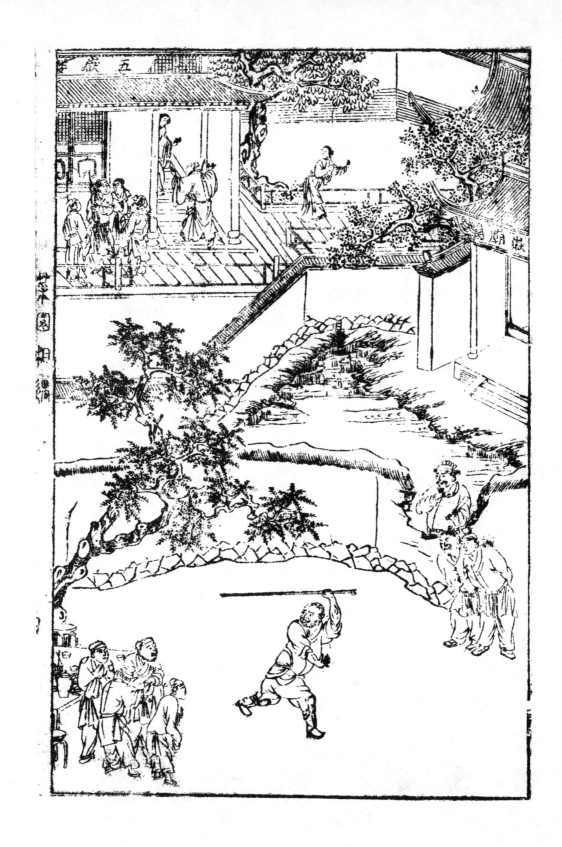

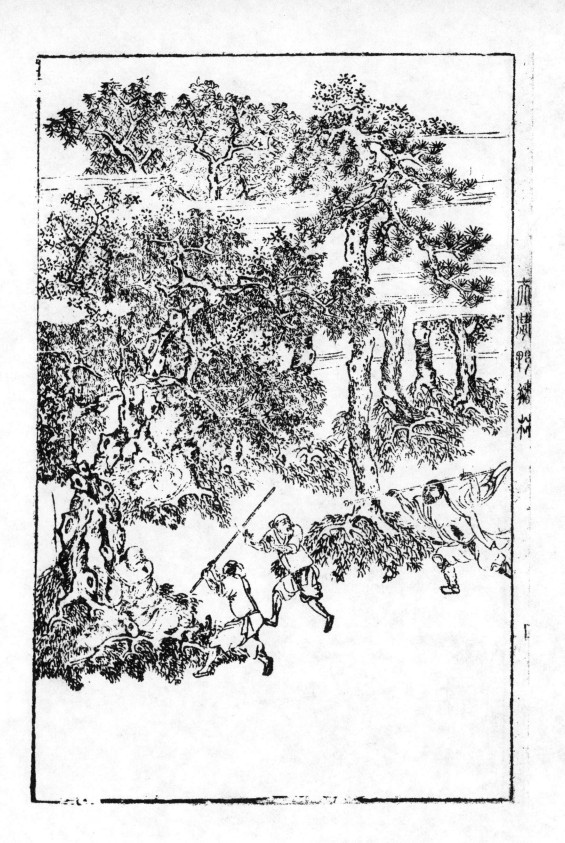

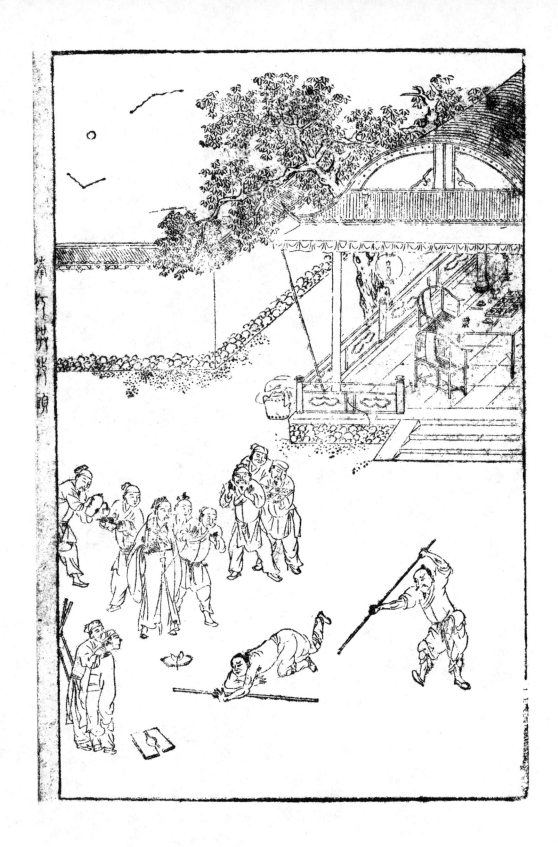

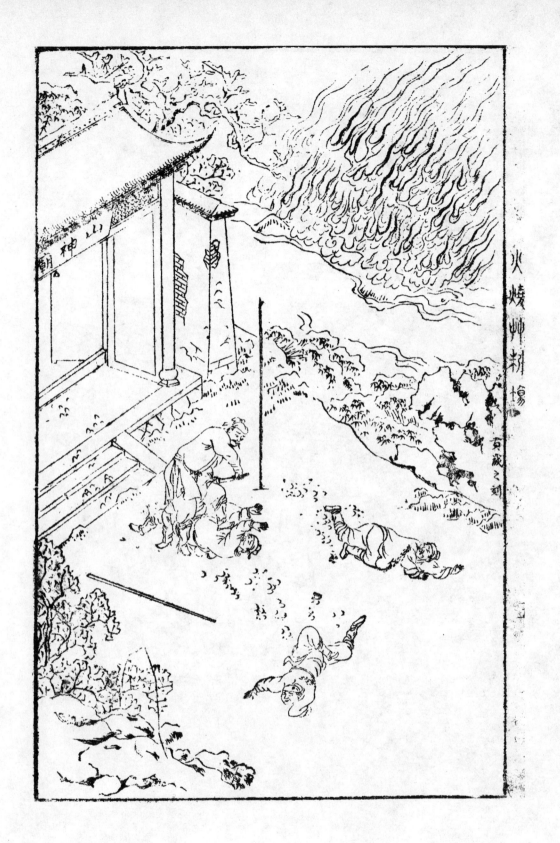

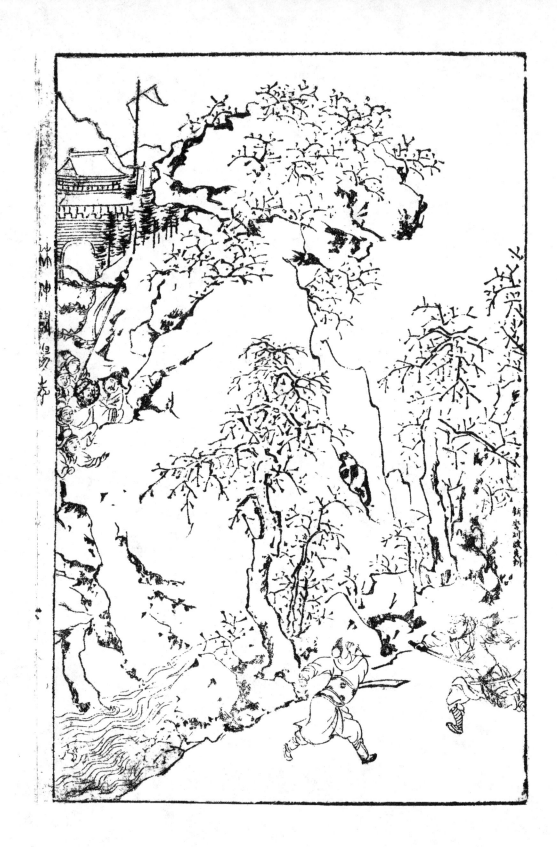

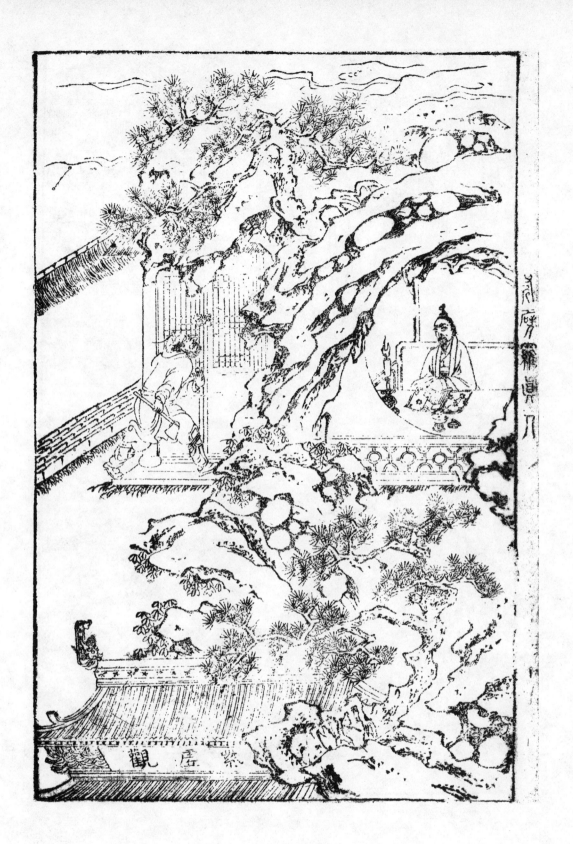

紫虛觀

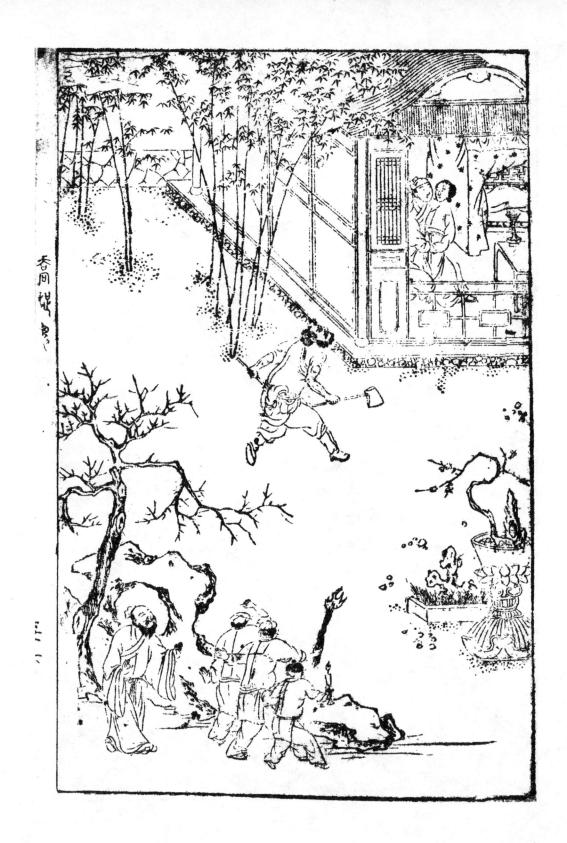

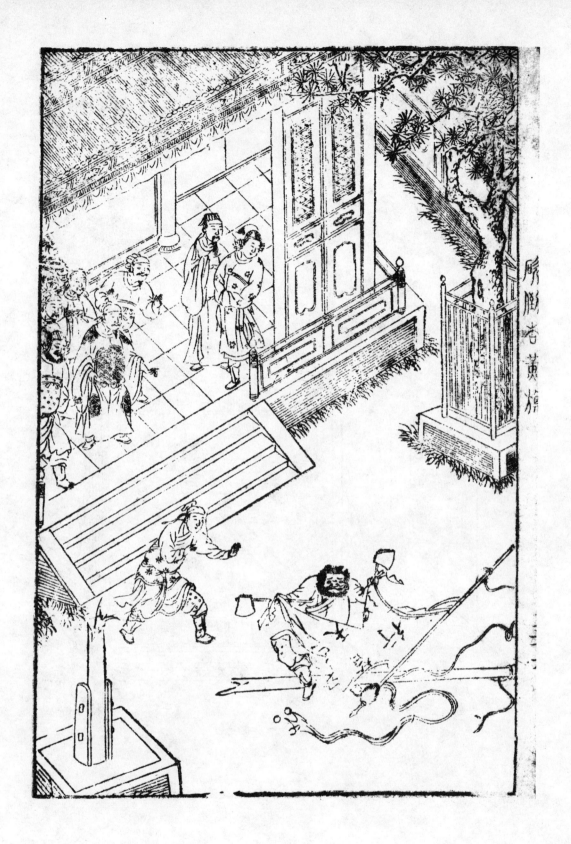

胸胳卷黃榜

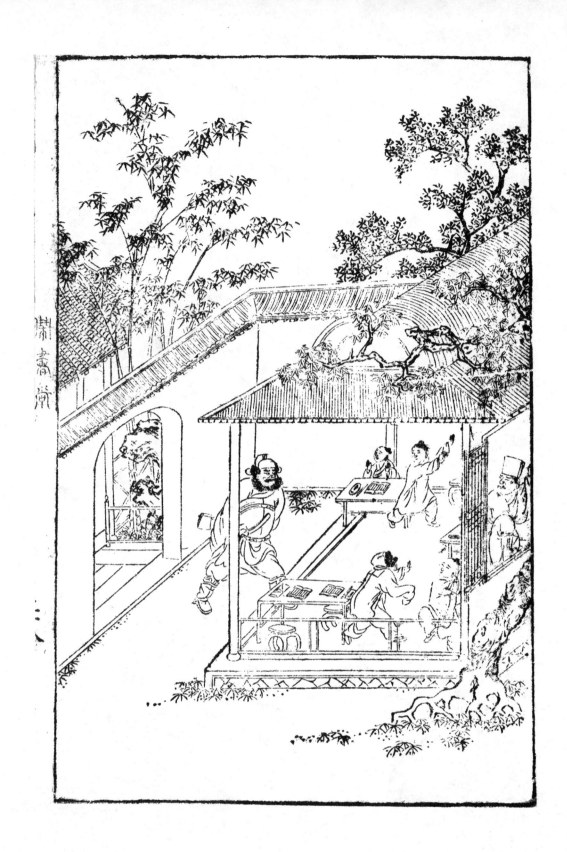

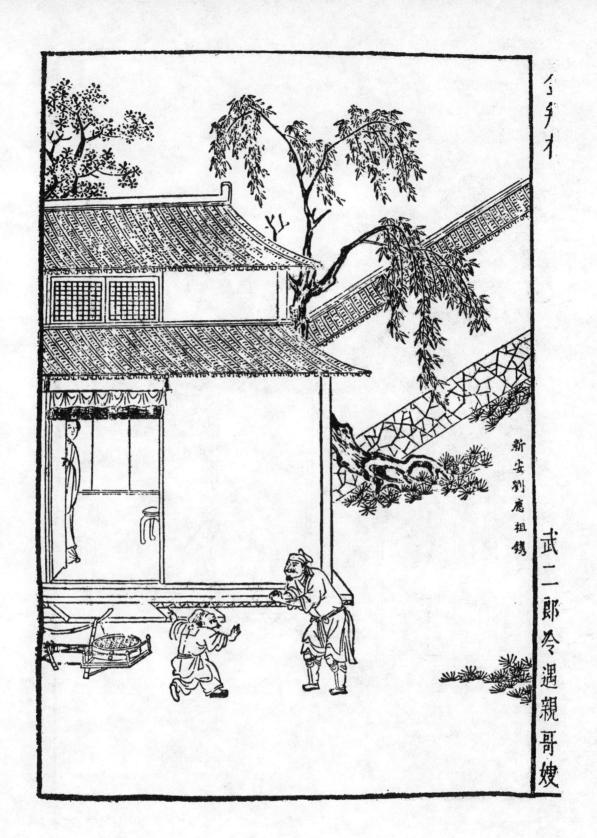

《新刻绣像批评金瓶梅》 不分卷　一百回　小说类

题明兰陵笑笑生撰，新安刘应祖、刘启先、黄子立、洪国良、黄汝耀同刻。
明崇祯年间刊本。
每回两图，单面版式，20.6×13.8cm。

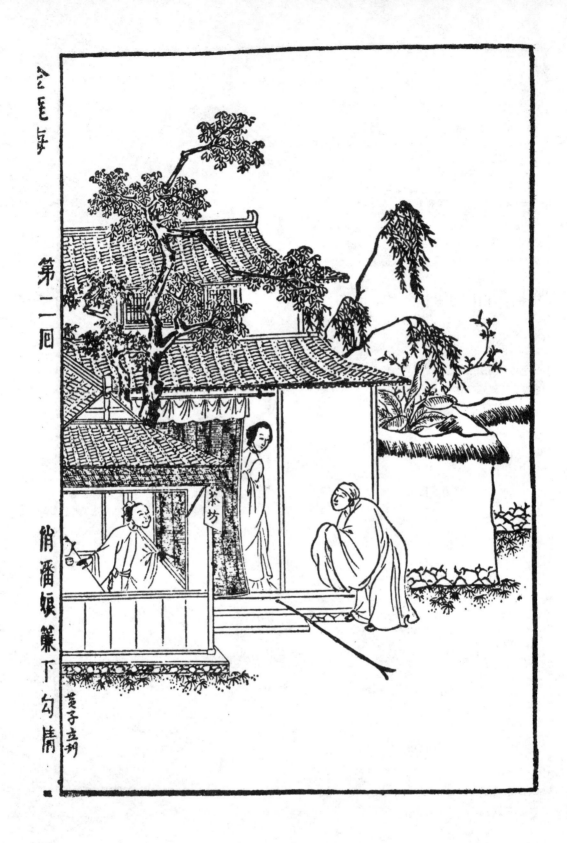

金瓶梅

第二回

俏潘娘簾下勾情

芟子立剙

此书有万历词话本，无图。日本内阁文库藏本题《新刻绣像批评原本金瓶梅》图一百页。北京市图书馆藏本及北京大学藏本图五十页。至清康熙年间有张竹坡评本，有图一百页。安徽省图书馆藏有乾隆本，图亦可观，以上版本惟崇祯本最精。

此书为明代长篇世情小说，成书约在隆庆至万历年间，以《水浒传》中武松杀嫂一段故事为引，通过对兼有官僚、恶霸、富商三种身份的代表人物西门庆及其家庭生活的描述，揭露了明代中叶社会的黑暗和腐败。

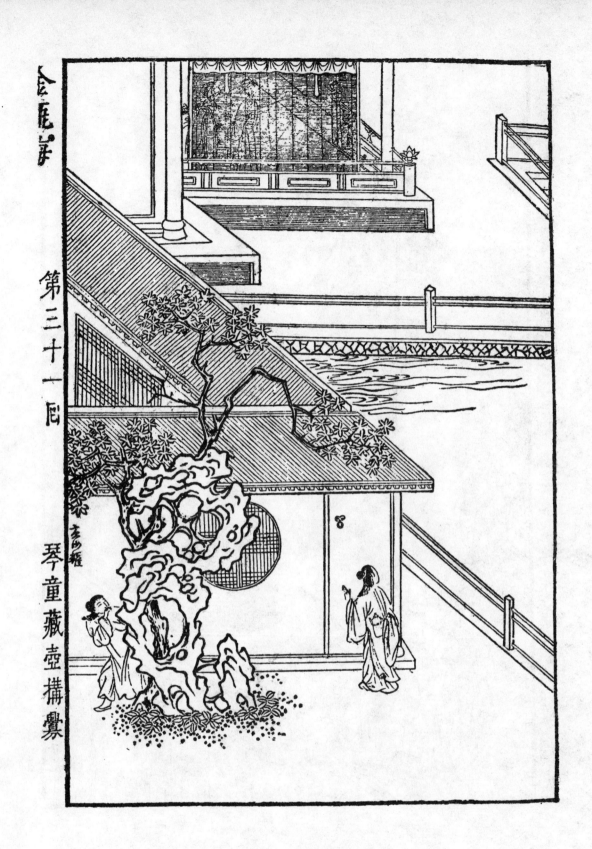

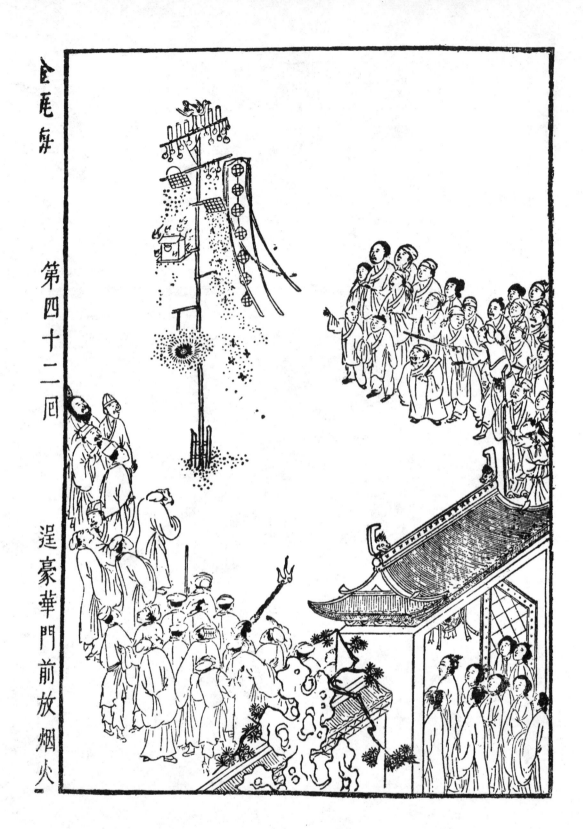

金瓶梅

第四十二回

逞豪華門前放烟火

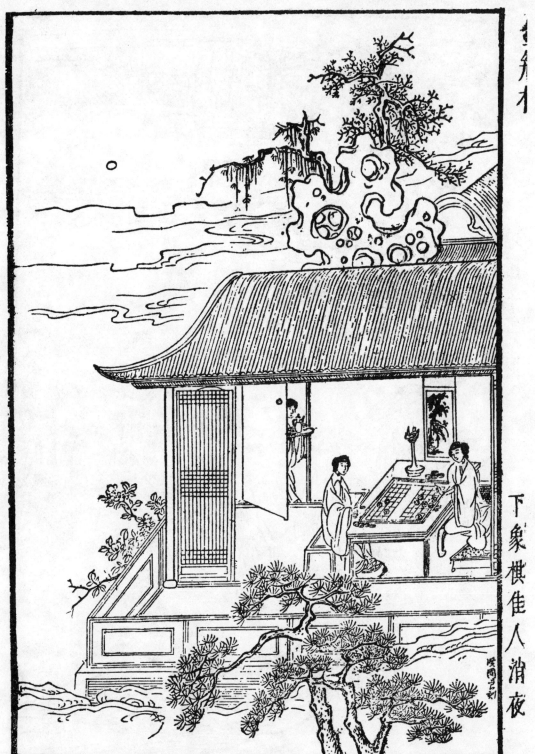

下象棋佳人消夜

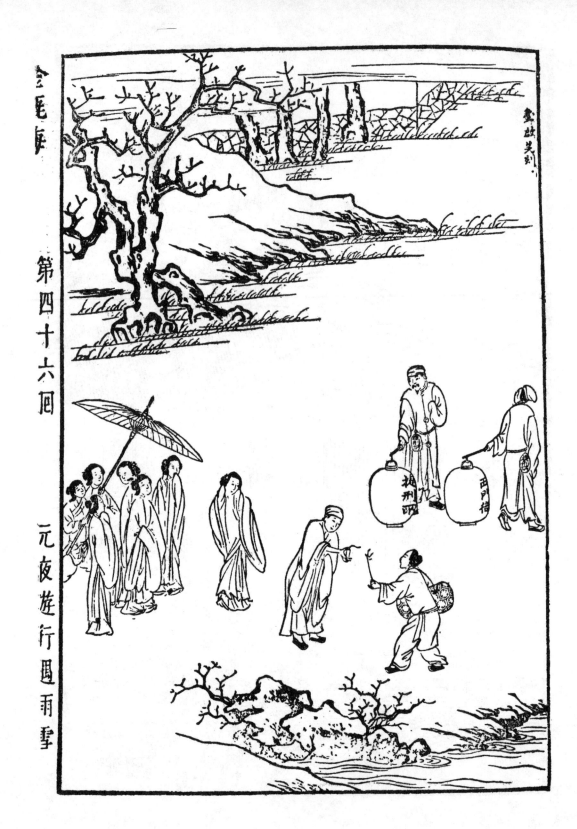

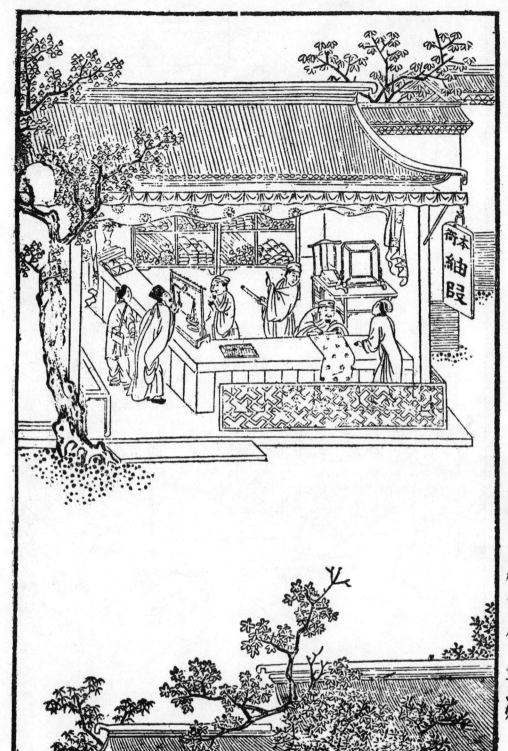

本舖
綢緞

西門慶當行生涯

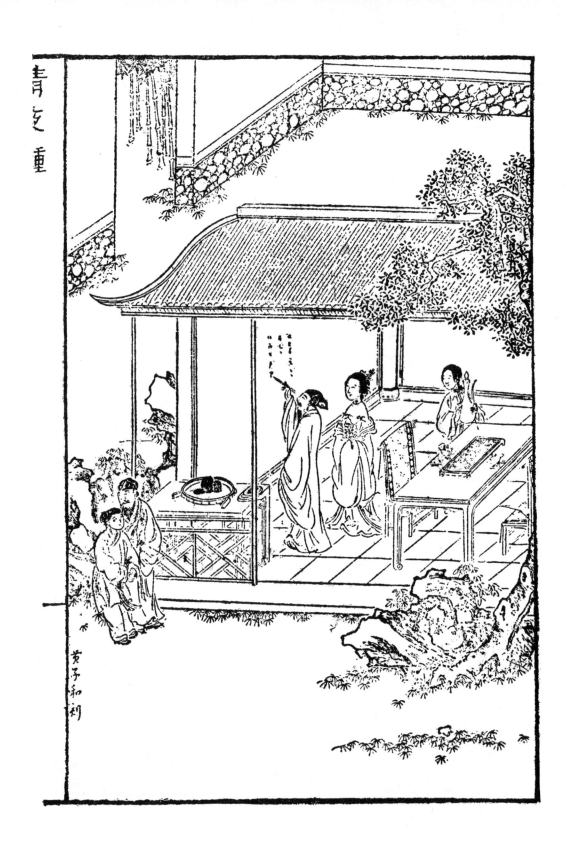

《新镌绣像小说清夜钟》 不分卷　十六回　小说类

明薇园主人撰，黄子和、刘启先同刻。
明崇祯年间刊本。
安徽省图书馆、西谛藏。

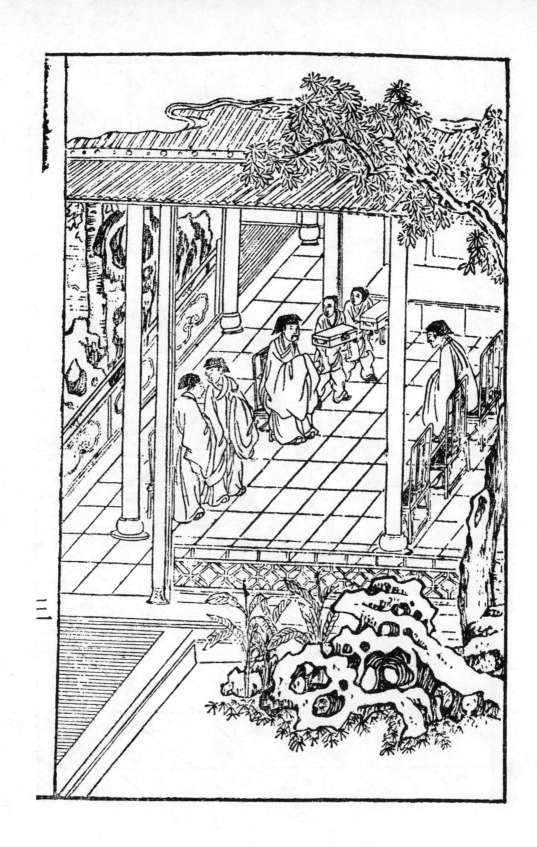

图单面版式，20.2×12.4cm。

薇园主人即陆云龙，号于麟，别号江南不易客，又号吴越草莽臣，浙江钱塘人，明末著名作家，著有《魏忠贤小说斥奸书》、《辽海丹忠录》和诗文集等。

此书为明代短篇小说集，作品每回叙一事，各不相属。

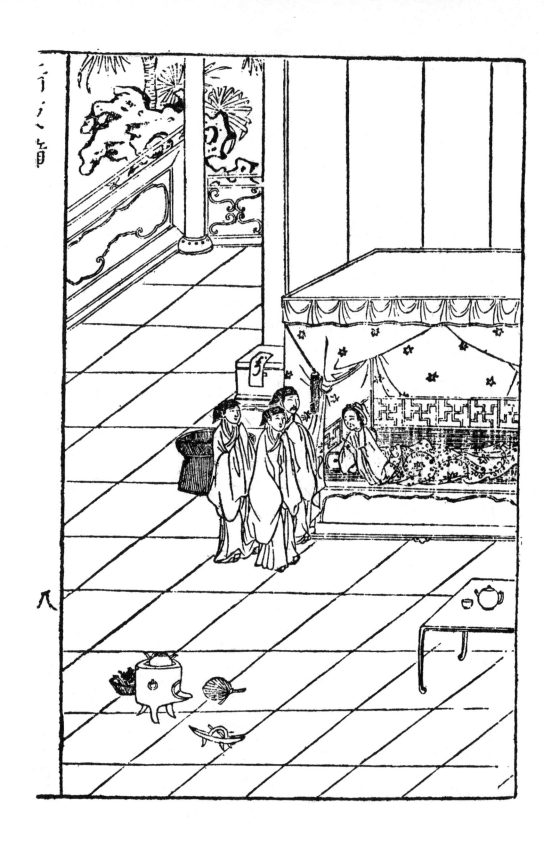

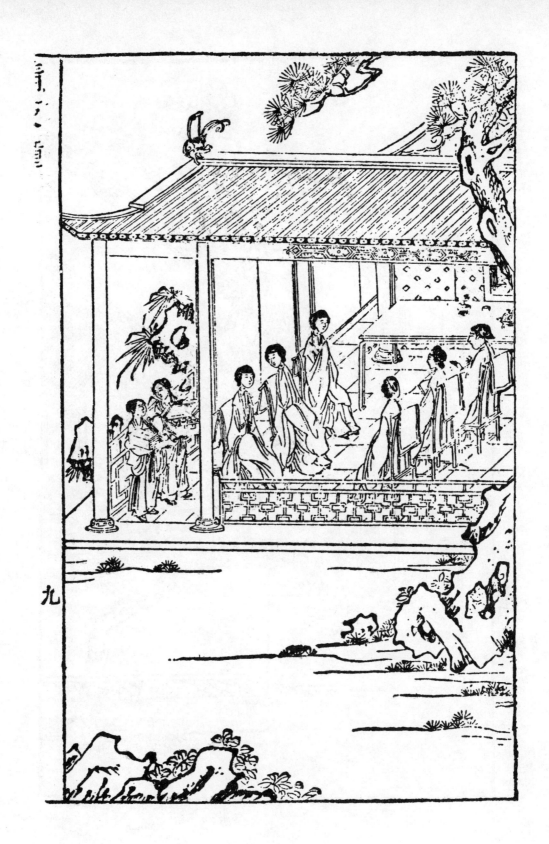

九

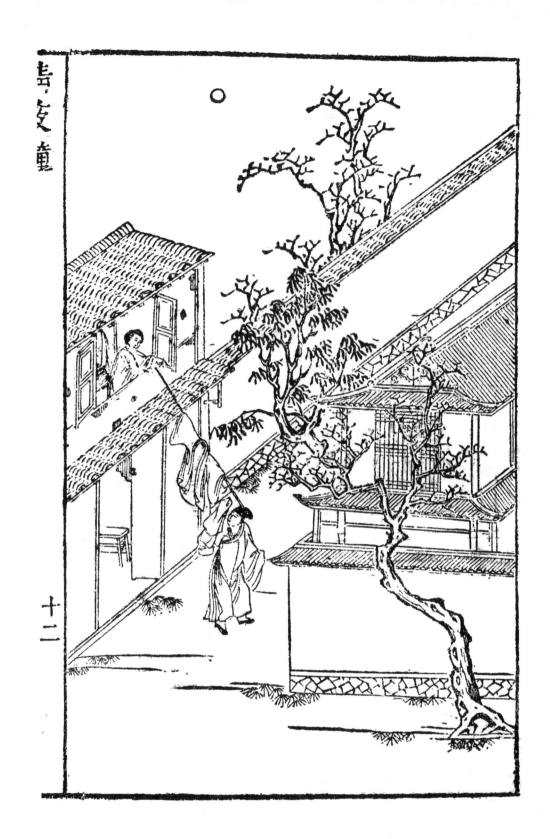

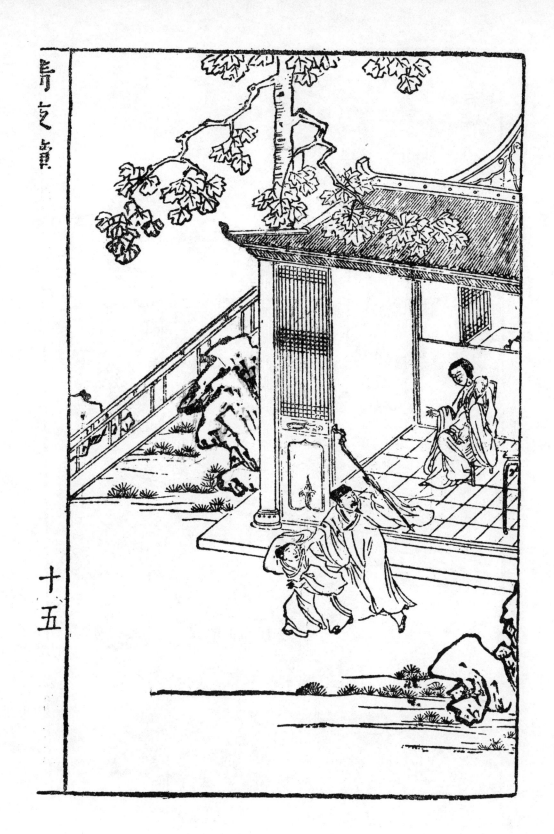

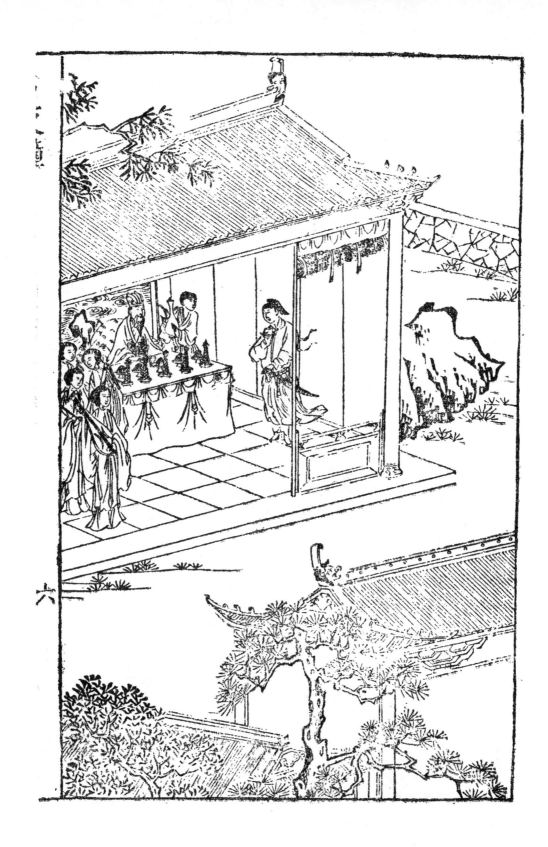

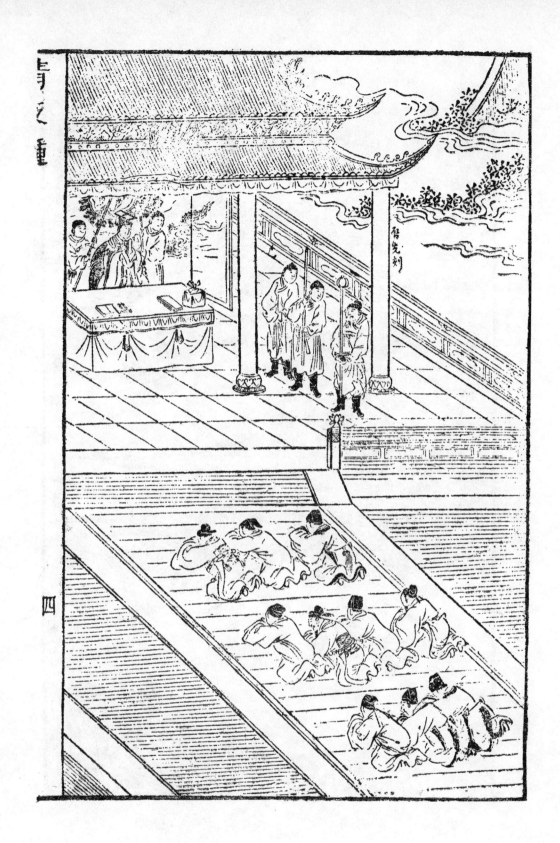

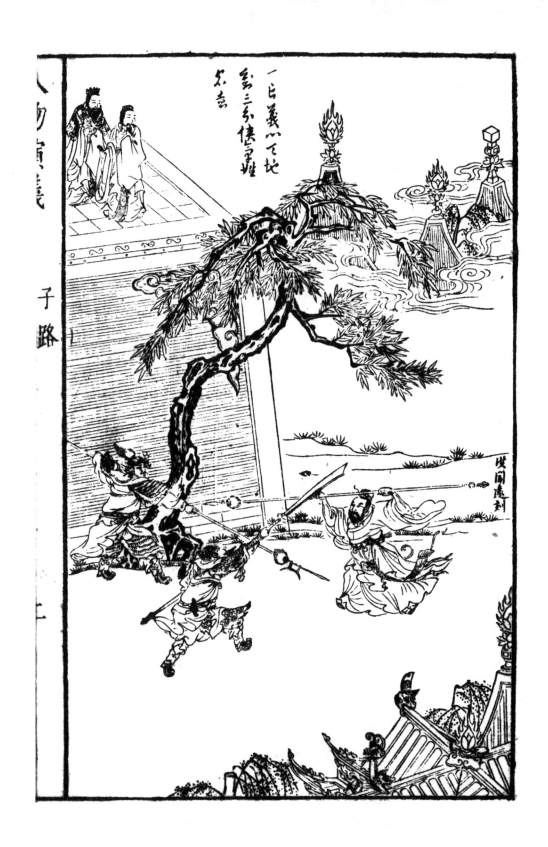

《七十二朝四书人物演义》四十卷 小说类

明无名士撰，陆武清绘，项南洲（仲华）、洪国良（闻远）刻。
明崇祯年间刊本。
国家图书馆、日本内阁文库藏。
图分正副图，前正后副，八十单幅，单面版式，20.8×12.9cm。

观插图式样，似应于崇祯间。项南洲、洪国良在杭州合作过《吴骚合编》等书插图。此书当刻于杭州，作为演义，没有独特之处，插图却别一格。绘者陆武清又绘有项南洲刻《燕子笺》插图，是明末插图名家，大类陈老莲遗风，其秀丽处有过之而无不及。

此书共四十卷，每卷独立成篇。与其他小说不同的是，这四十篇文字正文所写的人物和事件都源于"四书"，作者意在通过书中人物的品行从正反两方面劝诫世人，故本书不失为一部较佳的警世小说。此书中的"七十二朝"，非为七十二个朝代，而为列朝之意。

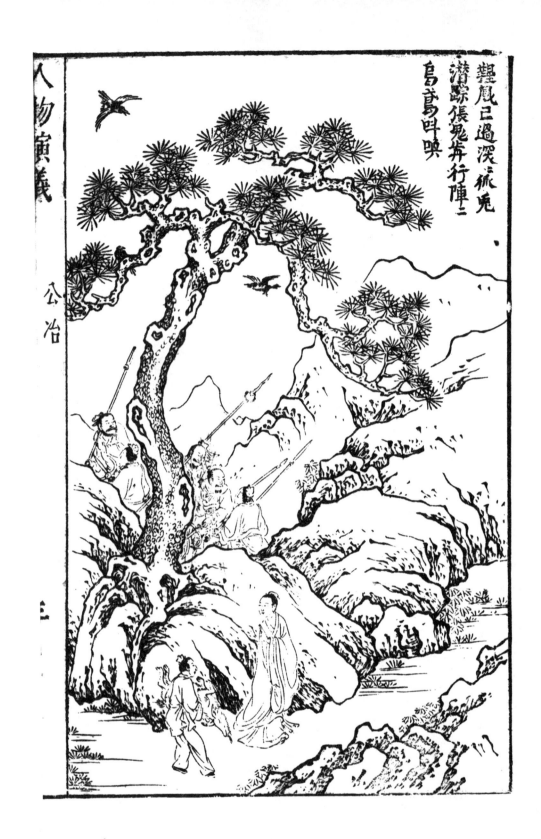

人物演義

公冶

鋤鼠已過深谿兔
潛蹤張羅半行陣二
鳥鳶鳥呌映

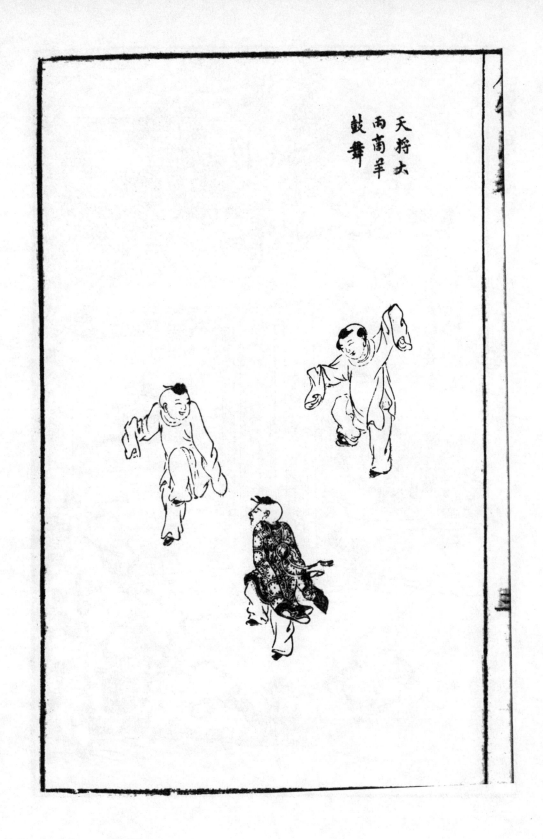

天将大
两商羊
鼓舞

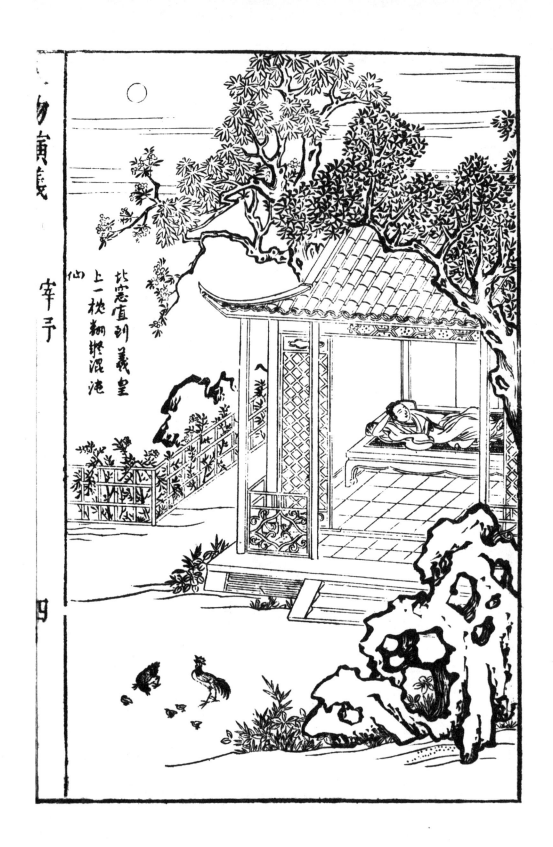

此窗直到義皇
上一枕翺䍐混沌
仙 宰予

屈雲之才
出先之利

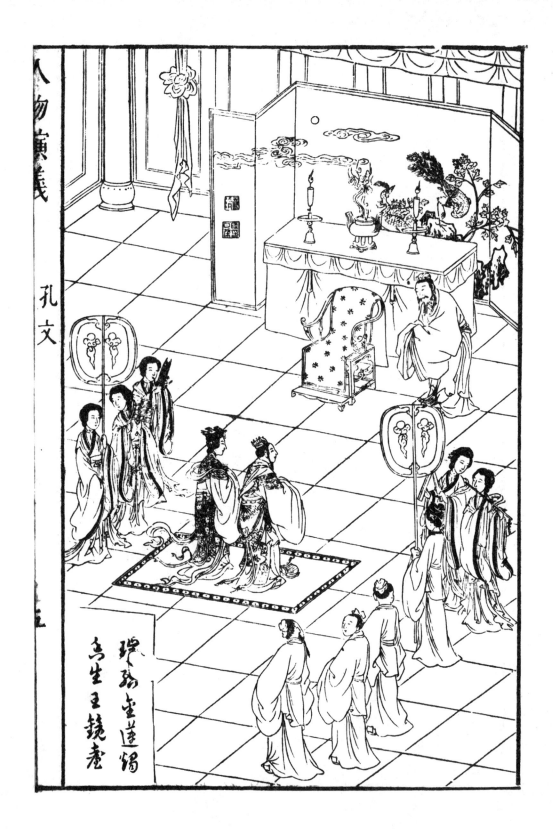

孔文

璎珞金莲锡
鸳生玉镜台

含毶杯

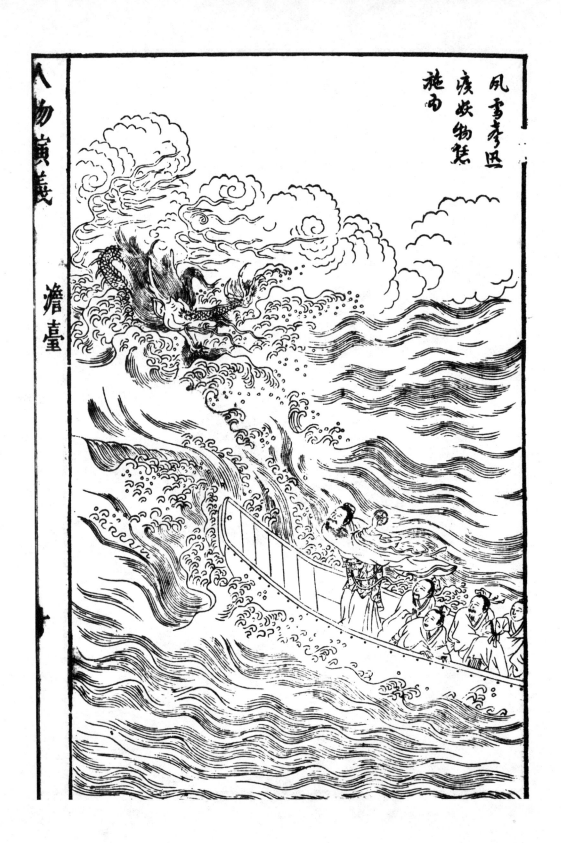

玉璧

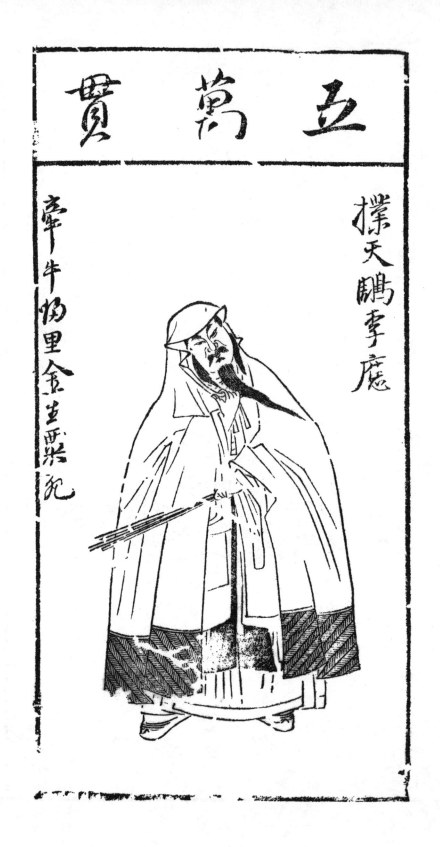

五萬貫

撲天鵰李應

牽牛怕入里金生卼死

《水浒叶子》 不分卷　一册　酒牌类

明陈洪绶绘图，徽州黄君倩刻。
明崇祯年间武林刊本。
李一氓藏。
图单面版式，18×9.4cm。

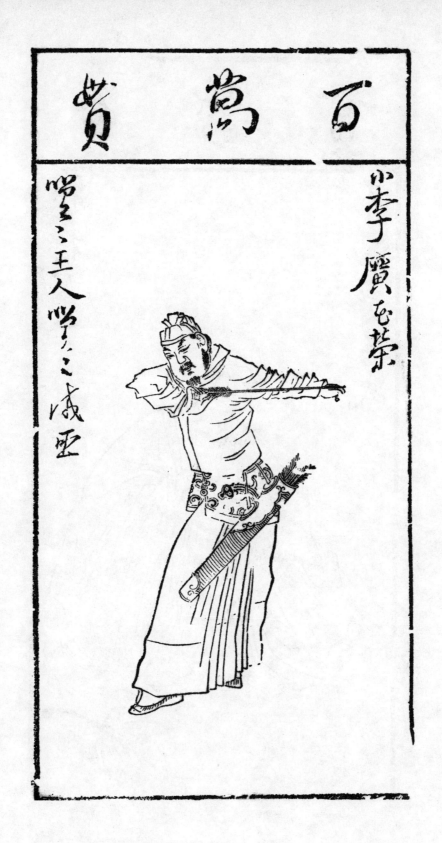

黄君倩，《黄氏宗谱》未载，应为寓杭州出生的黄氏晚辈。清咸丰年间肖山蔡容庄刻任渭长绘图本《列仙酒牌》，其卷首蔡氏自识及曹子嶙识，对君倩、子立均极推崇，可算明末清初间黄氏两位名手。

《正字通》载："牙牌，今戏具。俗传宣和二年设，高宗时，诏颁行天下，谓之骨牌。"《陶庵梦忆》谓后"以纸易骨，便于角斗"。"叶子"则从木版印刷纸牌演变而来。

此为描绘水浒传中的四十名英雄人物而成的一种酒令牌子。每叶上书人名有宋江、林冲、呼延灼、卢俊义、鲁智深等。前有汪念祖题"陈章侯水浒叶子引"。

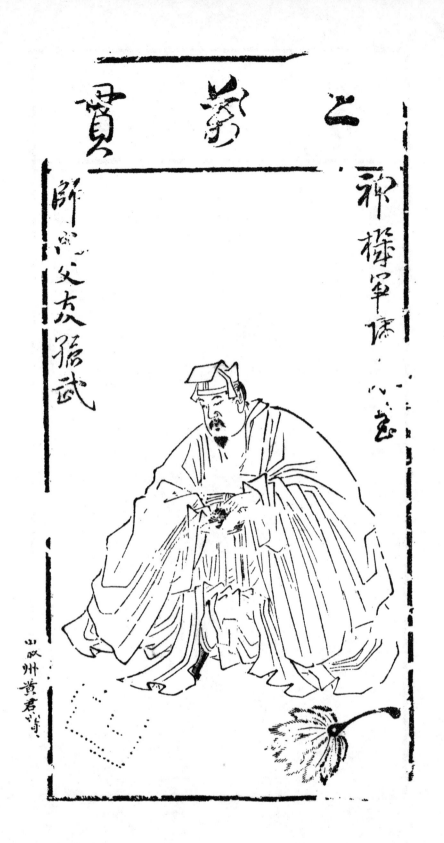

之蒙賁

神樞軍傳 · 心岳

即心父友孫武

山攷州黃君嵵

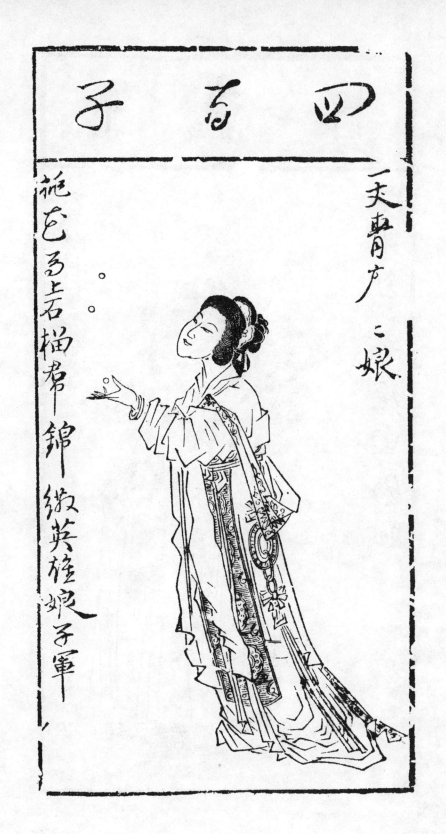

四百子

一夫曹庐二娘

施豆豆上石榴裙
錦緞英雄娘子軍

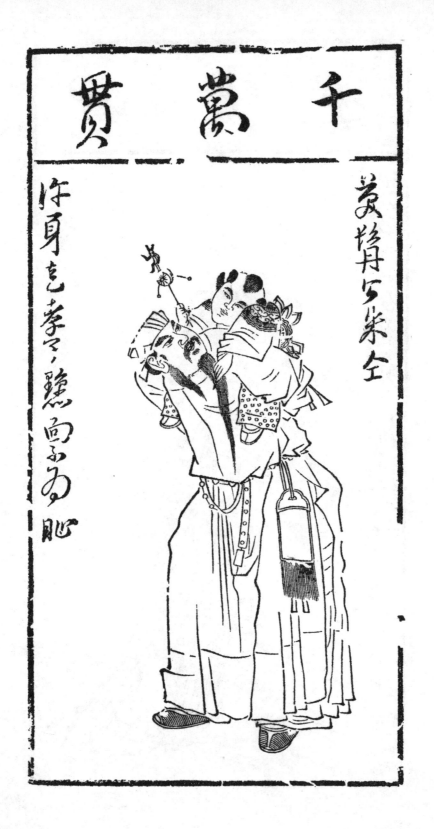

二十萬貫

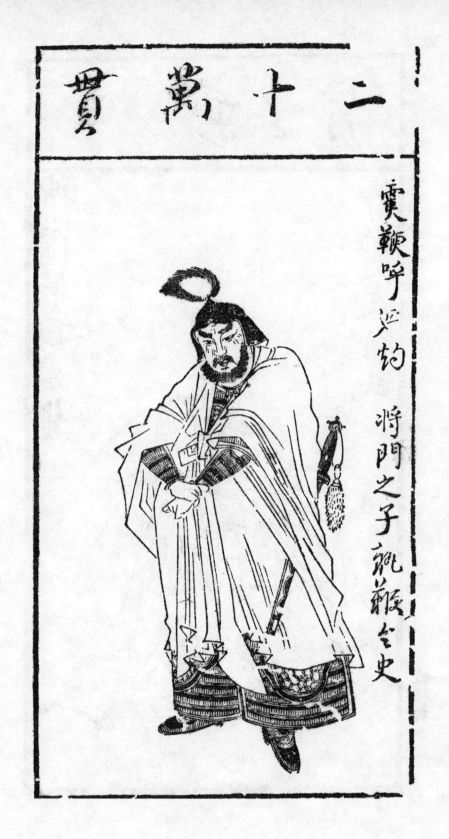

霹靂呼延灼 將門之子靚鞭台史

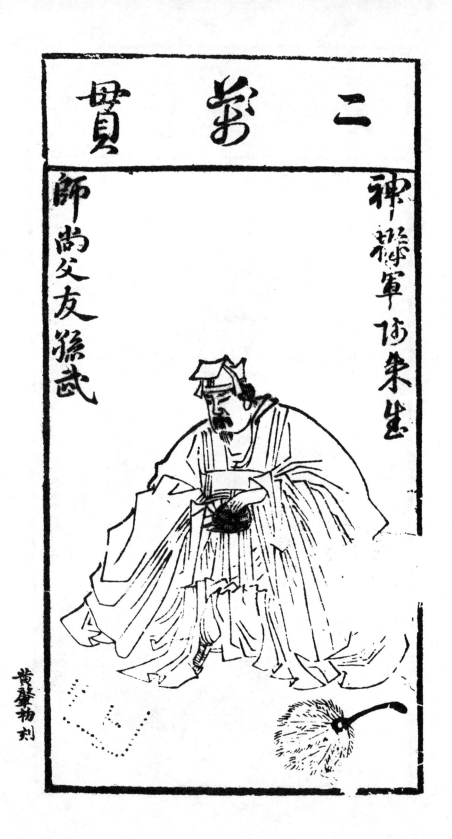

《水浒叶子》 不分卷　酒牌类

明陈洪绶绘，黄肇初刻。
明末（约1628—1643）刊本。
西谛藏。

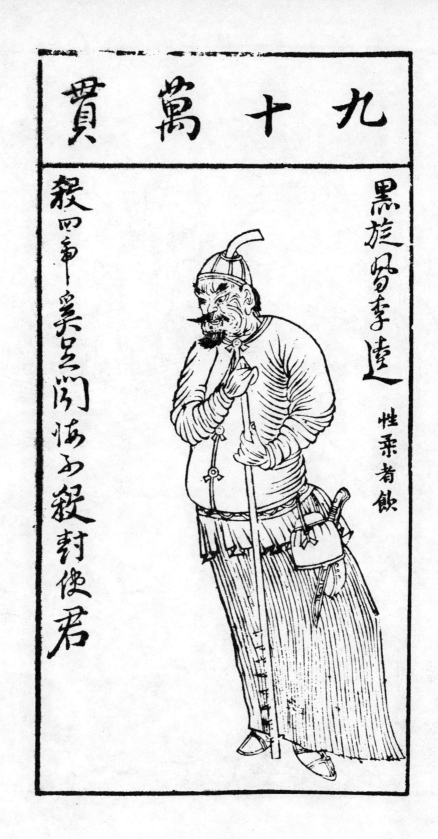

九十萬貫

黑旋曾李逵

性柔者飲

殺四畫吳呈閬恨而殺封使君

图单面版式，17.6×9cm。

据《黄氏宗谱》载称；黄肇初初名一中，生万历辛亥三十九年（1611），殁缺。父应端，为徽州木刻名家，子长孙、喜孙，均迁浙江省金华。

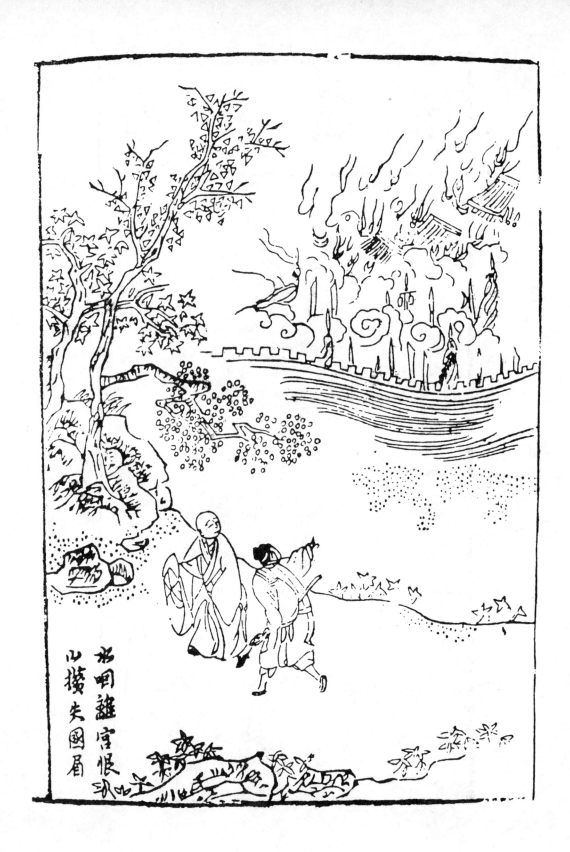

《峰霄馆评定出像通俗演义型世言》十二卷　四十回　小说类

陆人龙著。
明末武林刊本。
图单面版式。

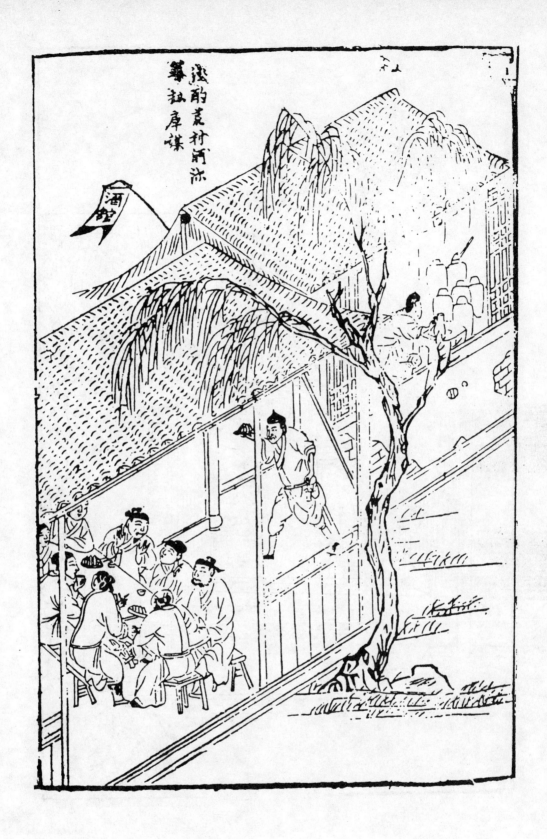

陆人龙，字君翼，浙江钱塘人。尚撰有小说《辽海丹忠录》，并曾协助其兄陆云龙选评，出版过多种书籍，斋名峰霄馆。

陆云龙，字雨侯，号翠娱阁主人。《型世言》回前序，引及眉批、夹批、回后评等，均出自他的手笔，约刻于明崇祯五年（1632）左右。

此书叙忠孝友悌、贞烈节义之事，基本上取自明代的人物故事、社会传闻写作的，可以从中了解当时风俗人情及各种社会现象。有些篇章虽立意在劝惩，却能够较真实地描写生活中的事件。而本书所表现的思想倾向，对于了解晚明社会思想的变化，有着不可忽视的作用。

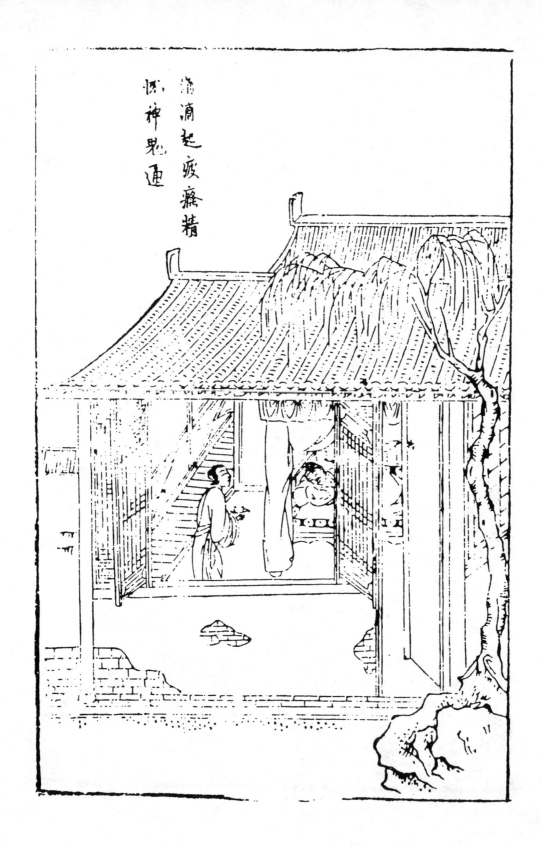

沐浴起沉痾精
怳神思通

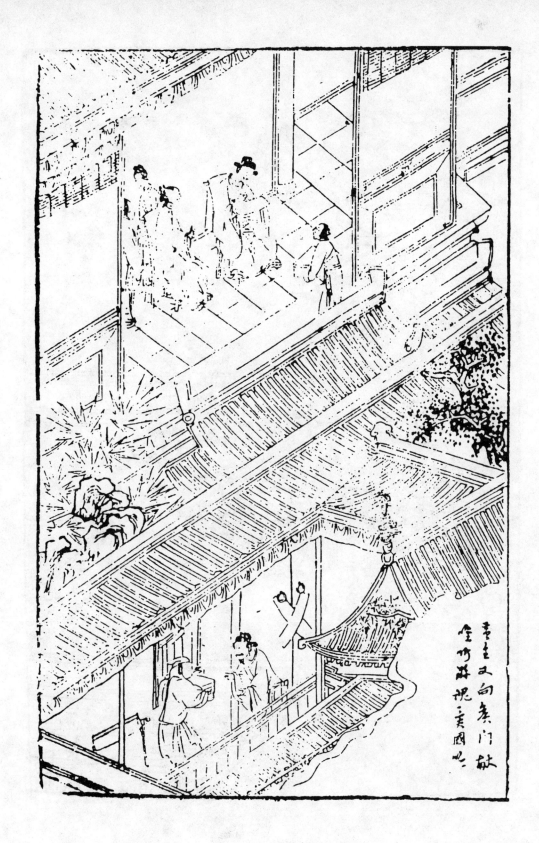

書生又向羹門獻
金竹驛現二美國此

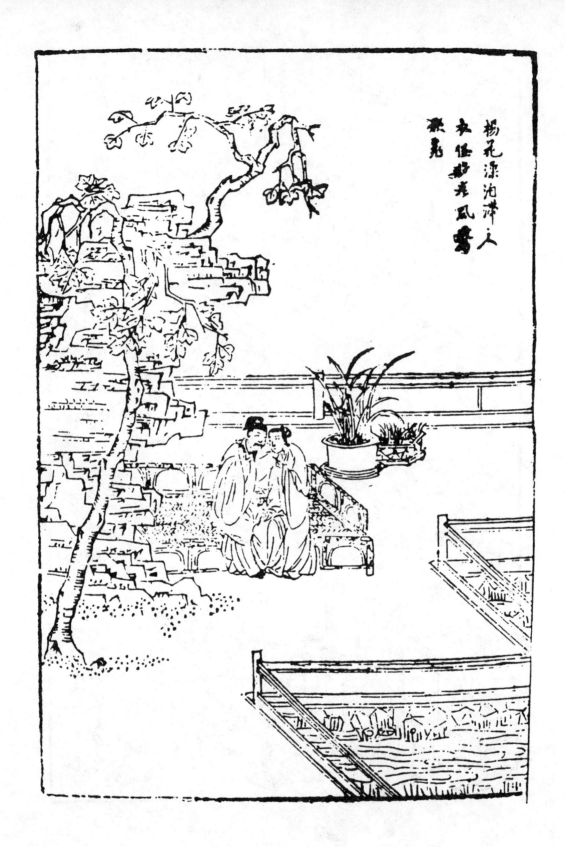

楊花漠漠萍人
衣袍拂生風露
凄凉

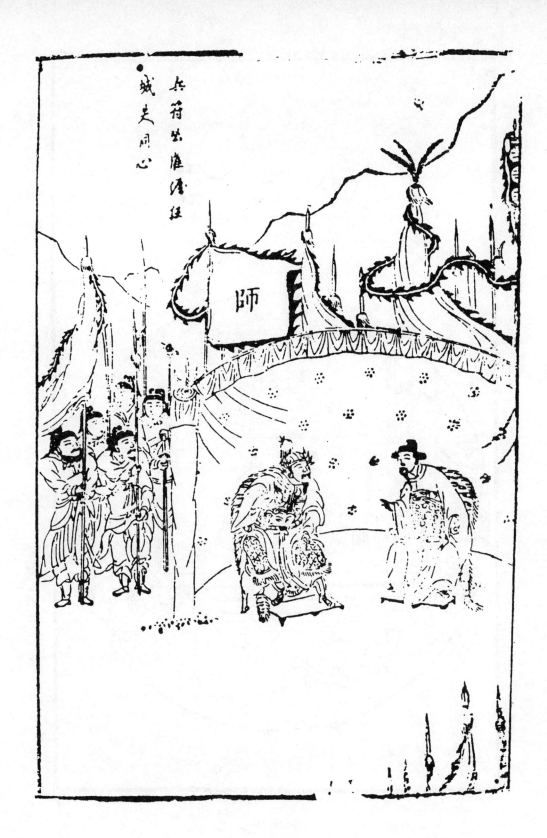

兵符出処俱凭往
城夫同心

《新镌出相批评通俗小说龙阳逸史》 不分卷　二十回　小说类

署"京江醉竹居士浪编"。
明崇祯年间刊本。
日本东京大学藏。

图二十幅，月光型。

每回一幅，第一回图左下角署"洪国良刻"。

每回演一故事，卷首有崇祯壬申五年（1632）蔗道人题辞及新安程侠叙文各一篇，目录前题"新镌出像批评通俗
小说龙阳逸史"，正文前题"京江醉竹居士浪编"。

此书是一部反映当时社会喜好男风的盛况以及小官阶层的各种状况的短篇小说集，由二十个短篇故事组成。

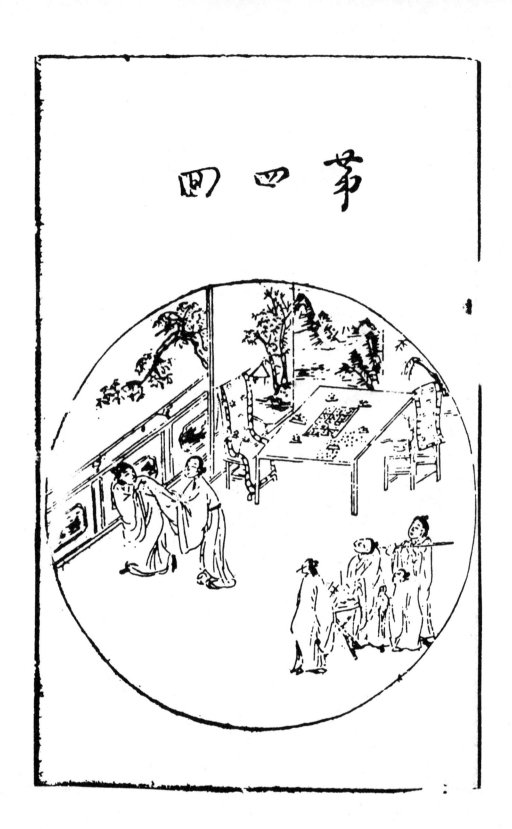

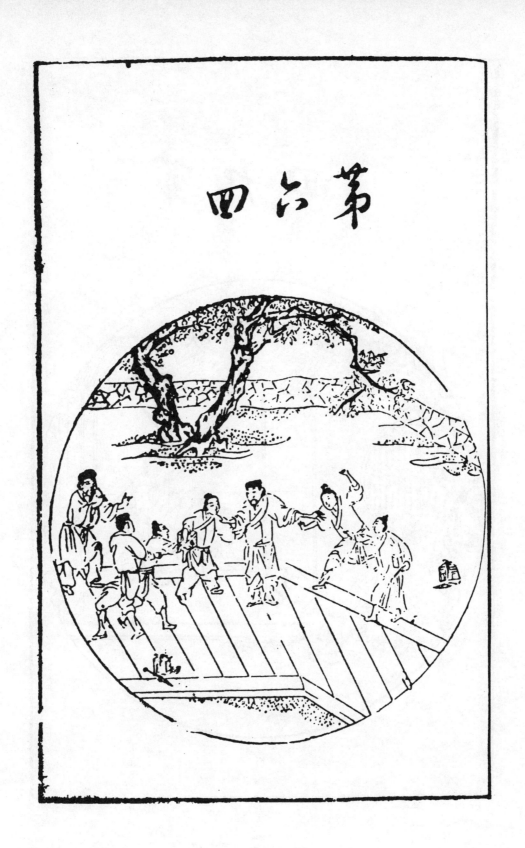

# 第九回

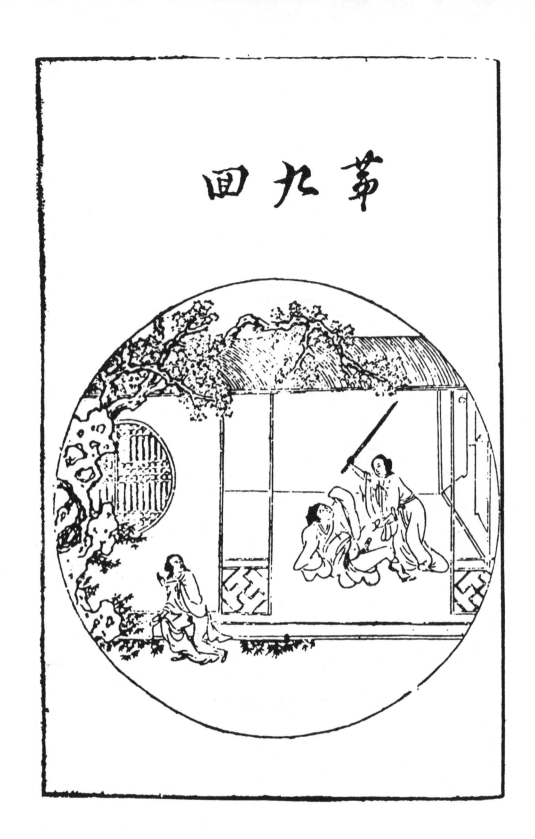

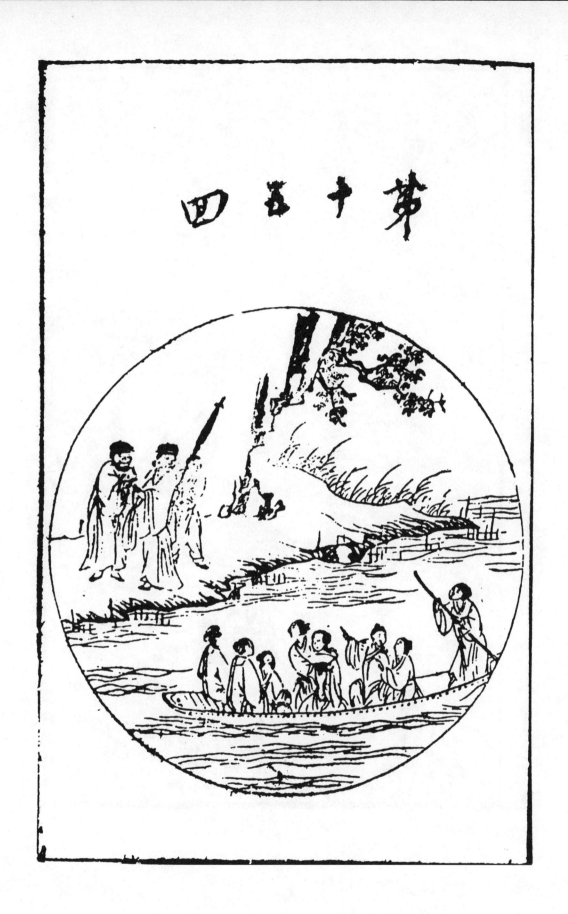

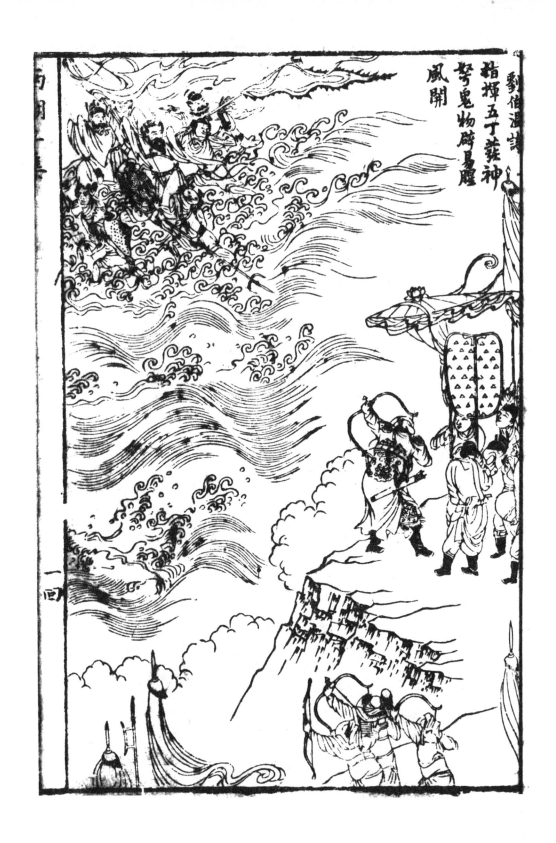

《西湖二集》三十四卷（回）　十六册　小说类

明周楫撰。
题"武林济川子清原甫纂，武林抱膝老人许谟甫评"。
明崇祯年间聚锦堂刊本。
日本内阁文库藏。

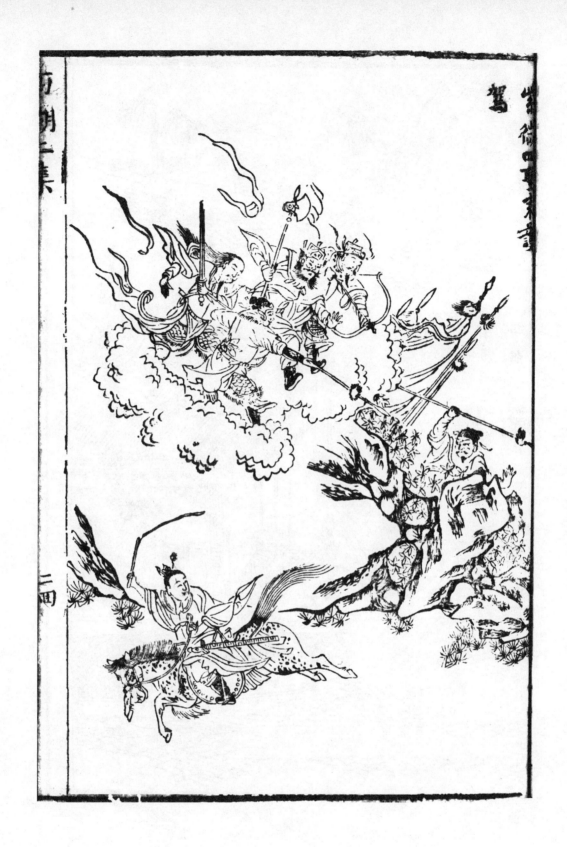

图六十八幅，单面版式，20×13.3cm。
扉页刊《精刻绘像西湖二集》，内附西湖秋色一百韵，云林聚锦堂藏板。
晚明短篇小说集，内容大抵取材于《西湖游览志》。全书三十四卷，每卷包括平话一篇，后附西湖秋色一百韵，
其平话皆与西湖有关，故谓《西湖二集》。

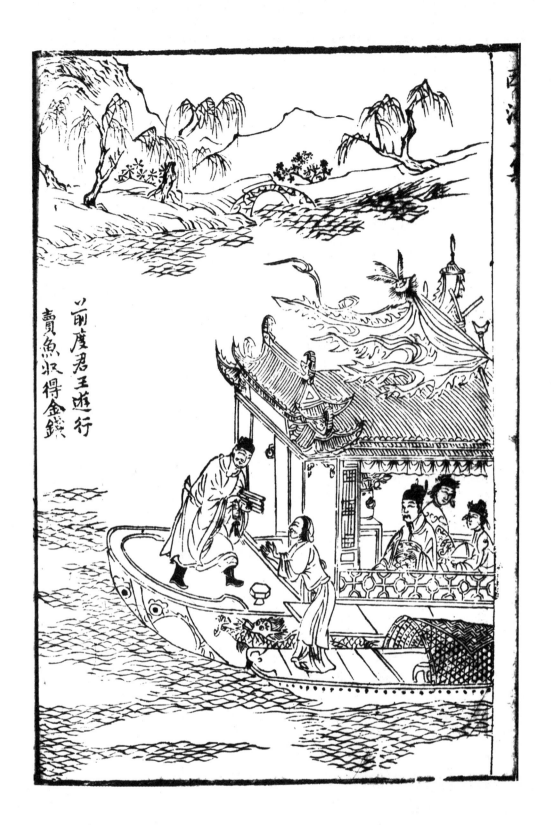

前度君王遊幸
賣魚收得金錢

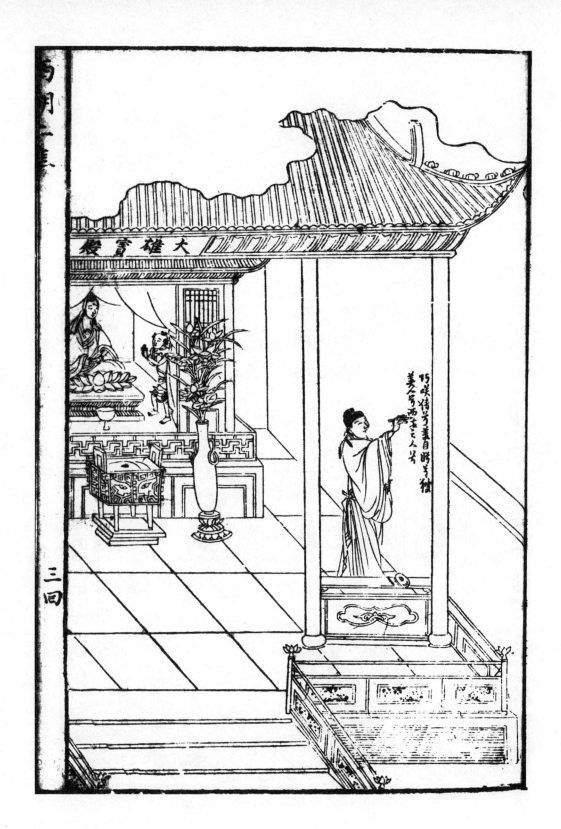

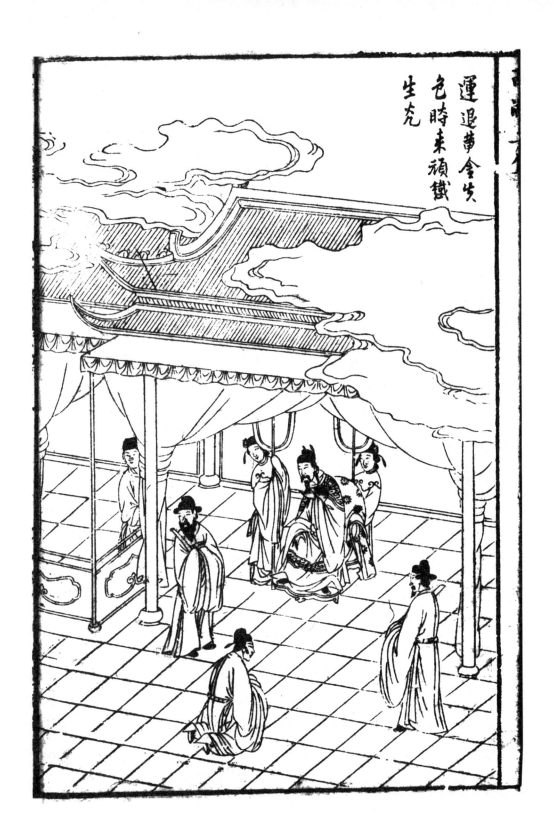

運退黃金失
色時來頑鐵
生光

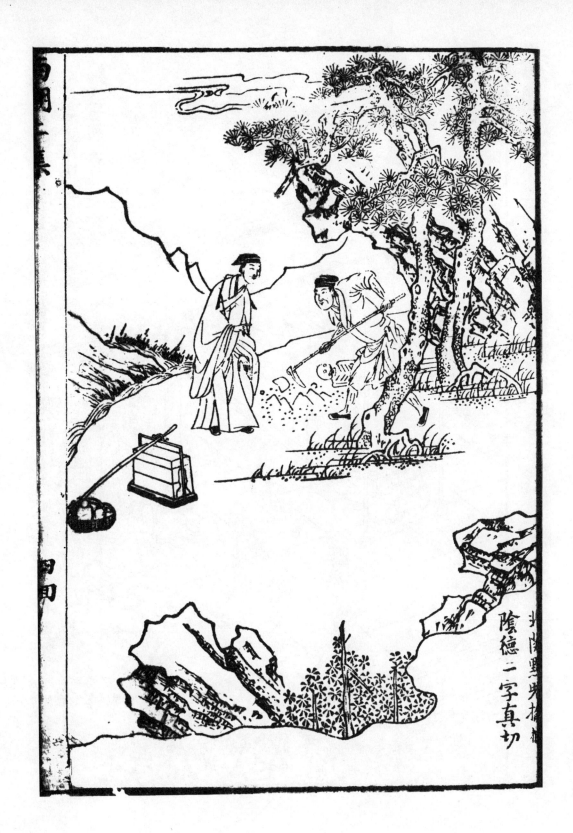

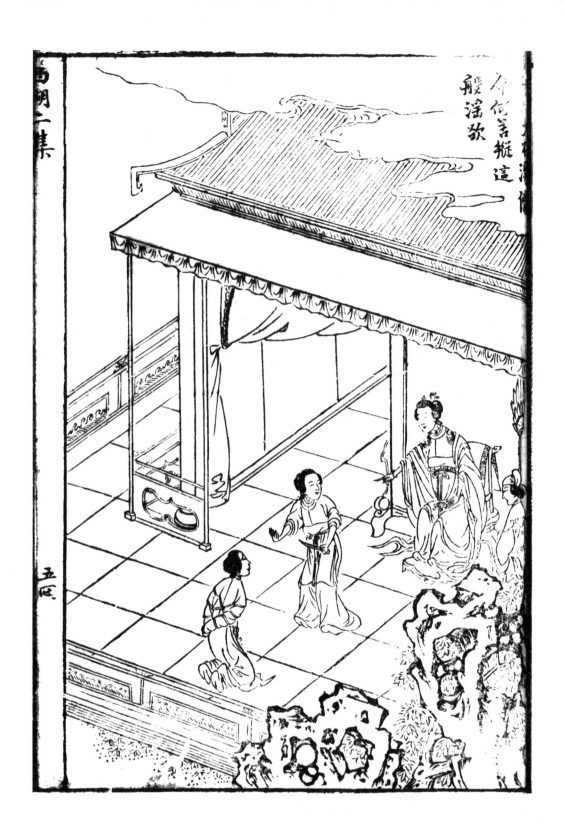

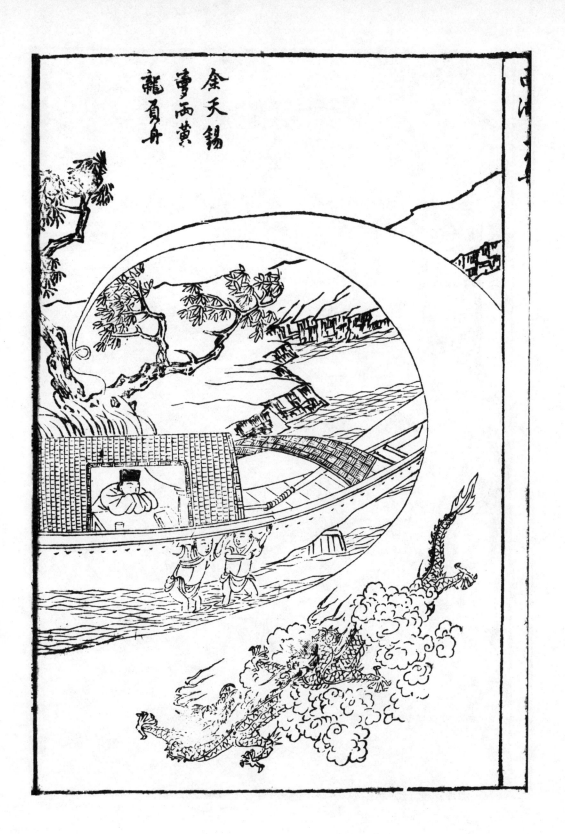

金天錫
夢兩黃
龍負舟

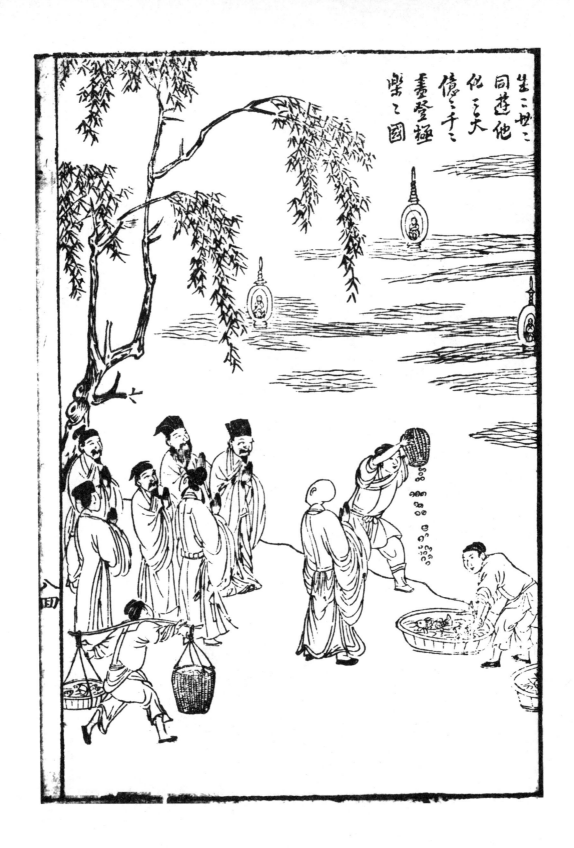

生二世之
同遊他
化三天
億々千之
畫登極
樂之國

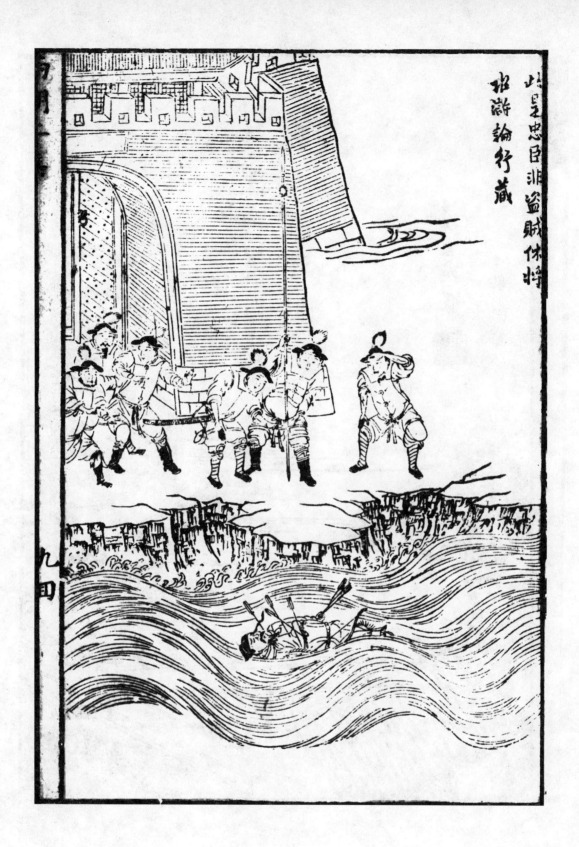

山是忠臣非盗賊休将<br>根游論行藏

《新撰醋葫芦小说》四卷 二十回 小说类

题西湖伏雌教主编，且笑广主人等评，陆武清绘，项南洲、洪闻远刻。
明末笔耕山房刊本。
日本内阁文库藏。

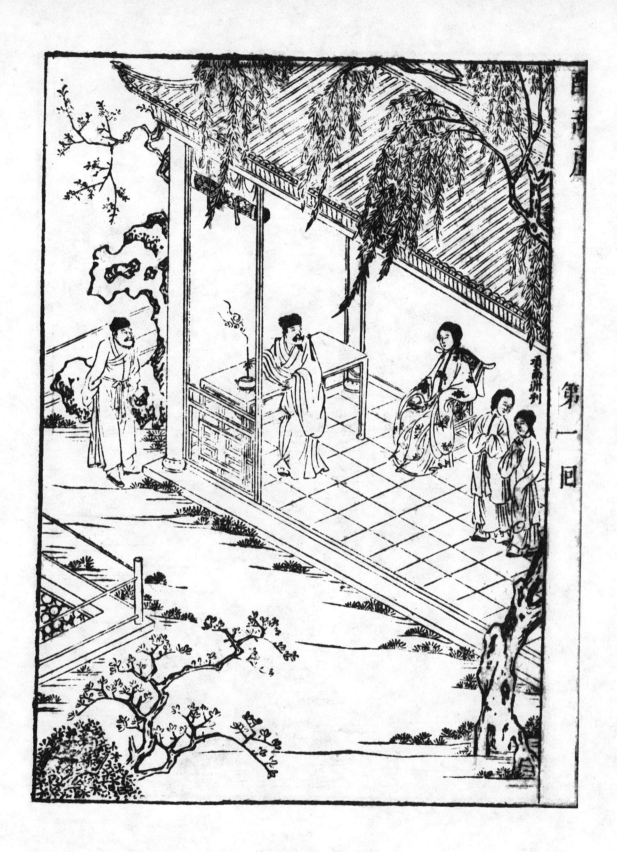

图二十幅，双面版式，19.4×29.4cm。

此书通篇皆为男女情事，尤以大量的婚外性关系描写令人喷舌。其间男女道德观念淡薄，无视理法，随意通奸而无羞耻感，反映了当时社会风尚的变迁，人的本能欲望得到重视，对个体生命、感官快乐的追求得到强调，是中国社会早期"婚外恋"现象的真切记载。

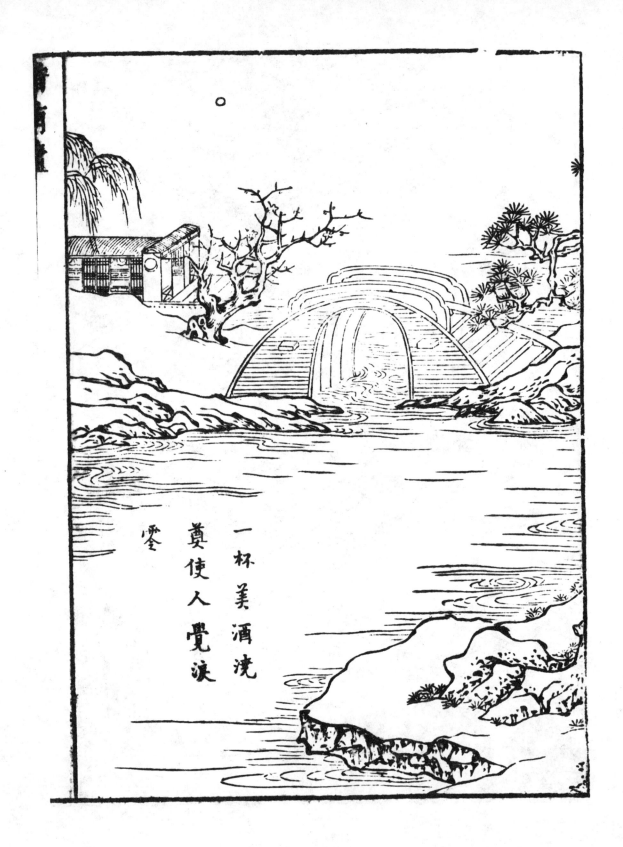

一杯美酒澆

莫使人覺淚

鑑

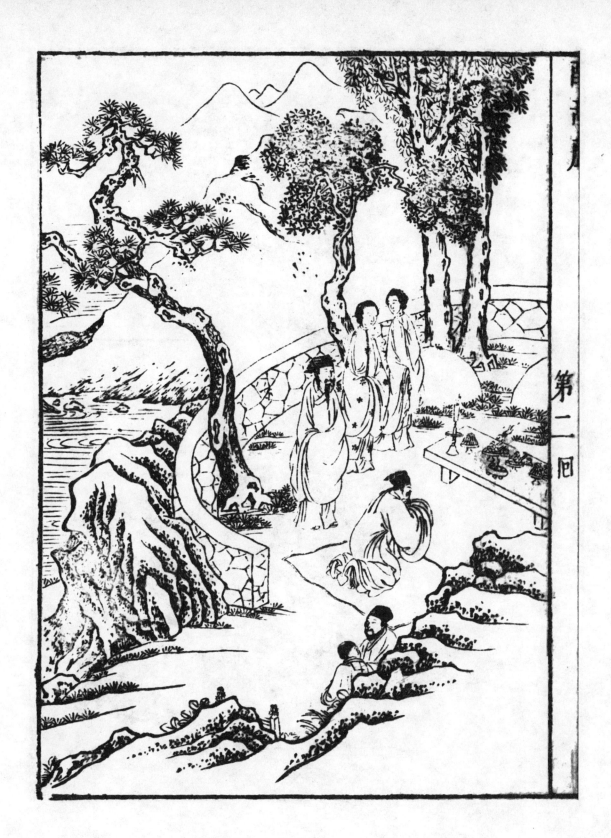

第二回

忙煞
曲鉤鉤情濃把
走芝瑩眠猢屈

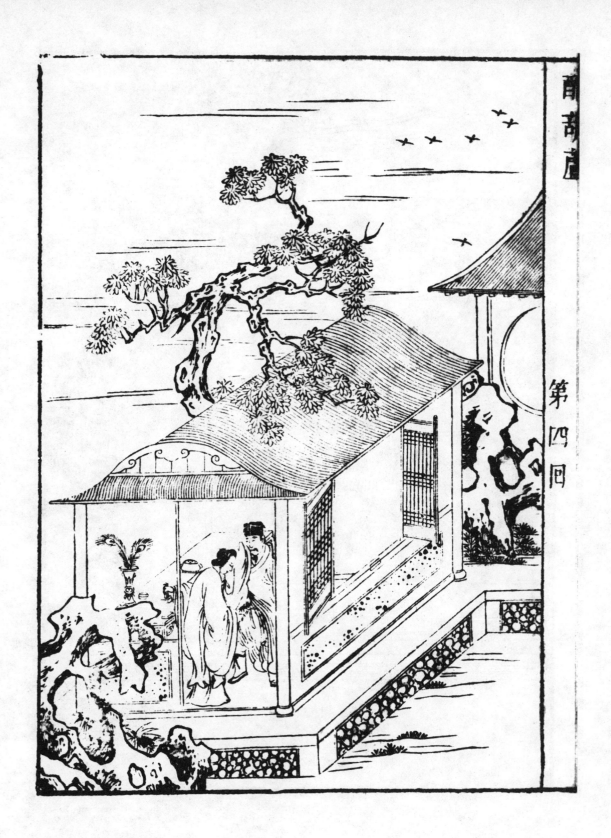

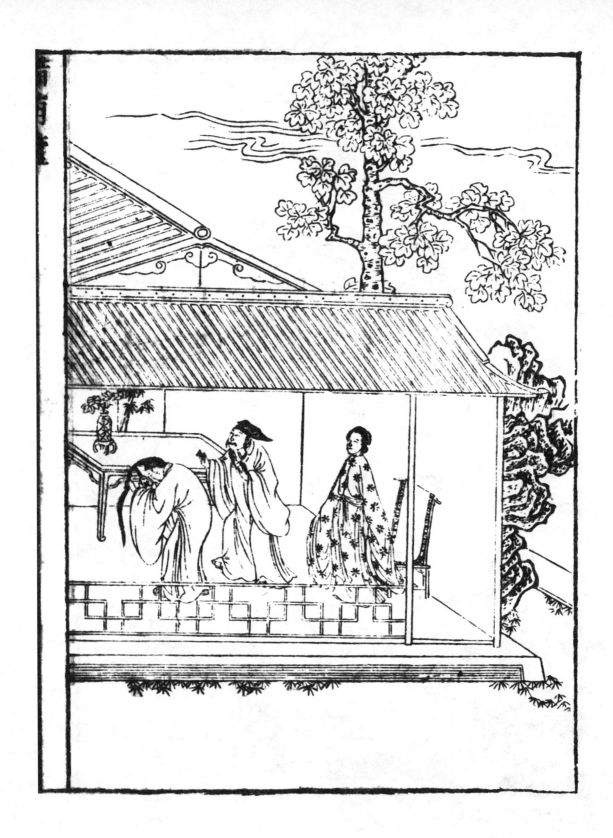

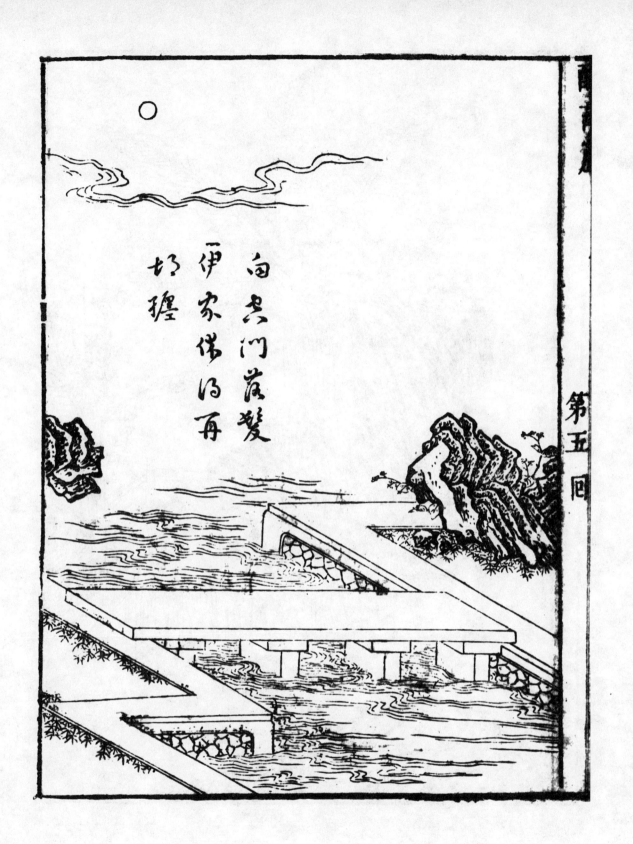

向吾門荖髮
伊家俤仍再
圬撞

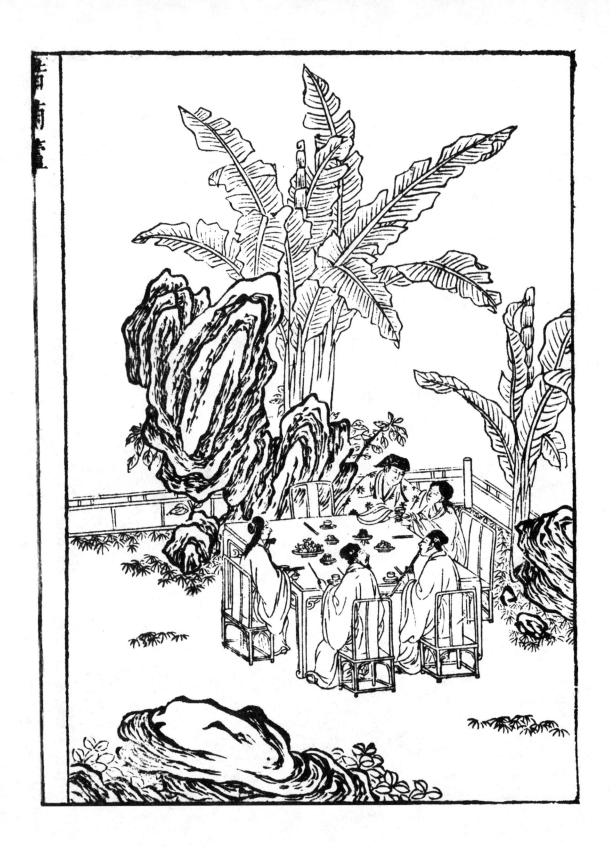

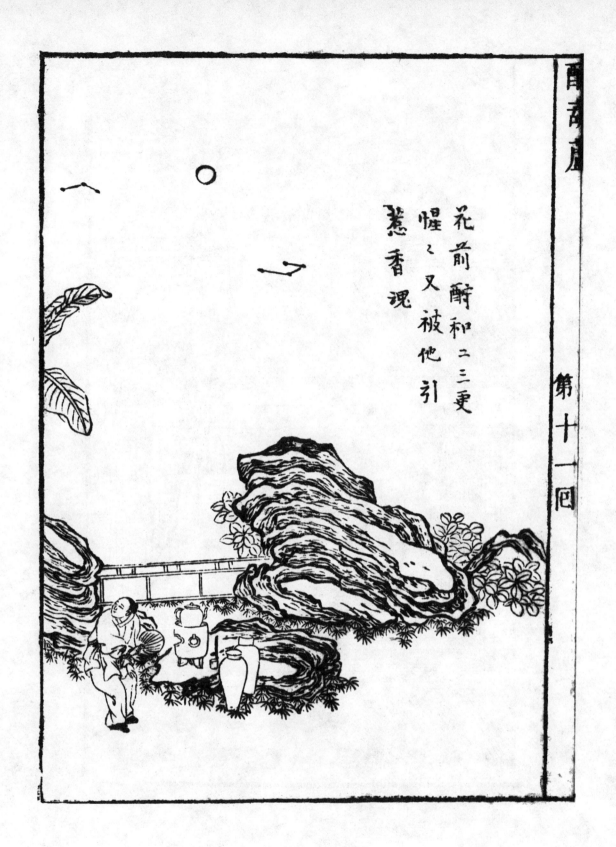

花前酩和二三更
惺々又被他引
慈香覛

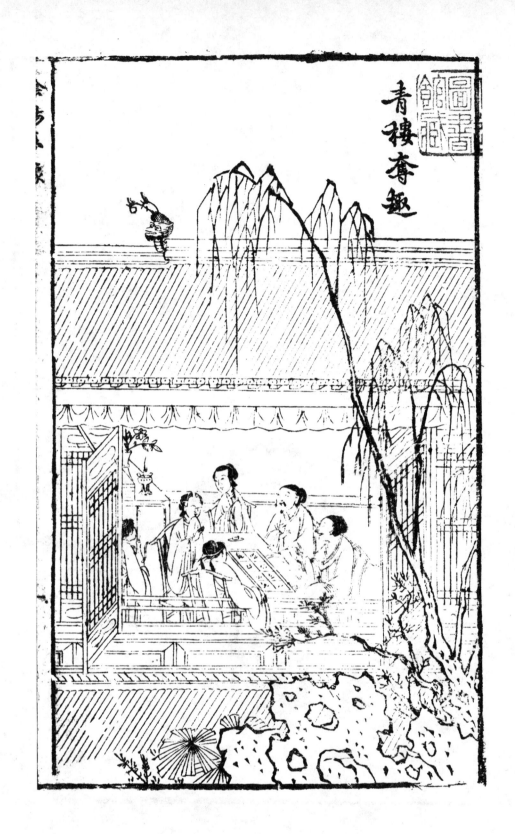

《新镌警世阴阳梦》　十卷　十册　十四回　小说类

长安道人国清编次。
明崇祯元年刊本。
大连图书馆藏。

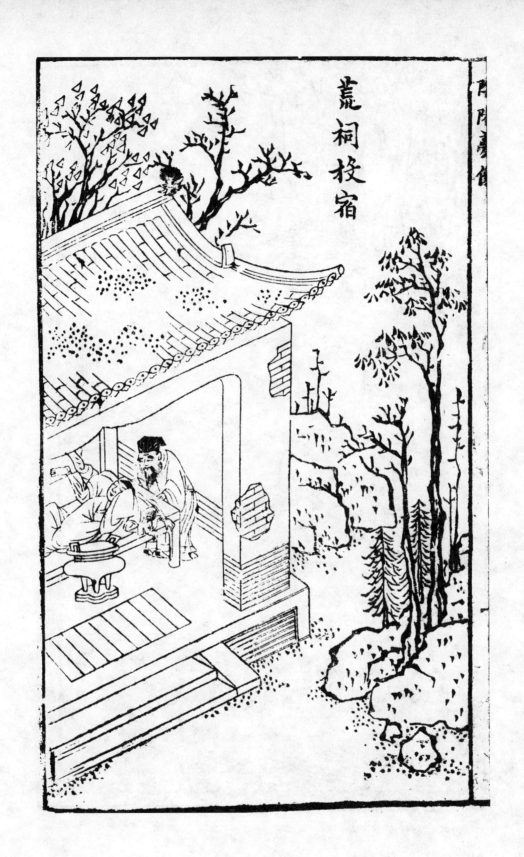

荒祠投宿

图单面版式，20×12.5cm。

此书作者为魏忠贤同时之人，书中所叙，多为当时传闻时事。分《阳梦》与《阴梦》两部分，《阳梦》述魏忠贤生平事；《阴梦》述魏党在地狱受惩——事属荒诞迷信，但作者斥奸、惩奸之情感真实。

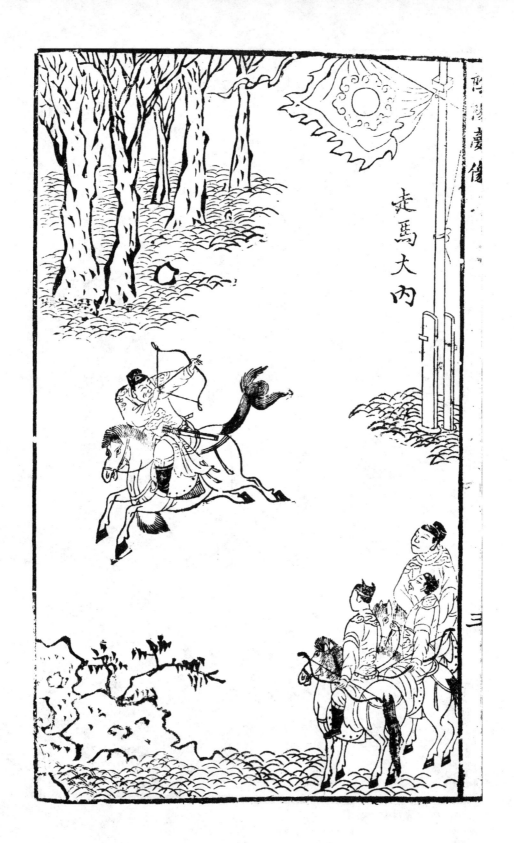

走馬大內

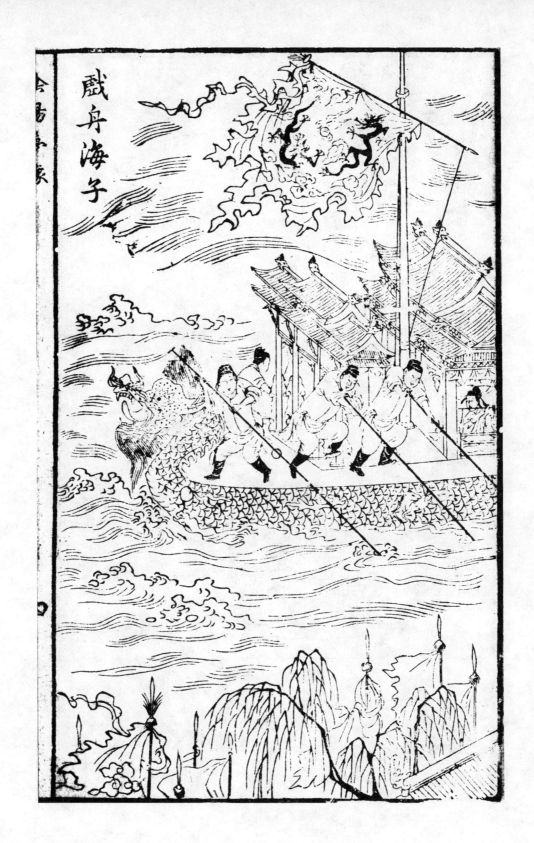

戲舟海子

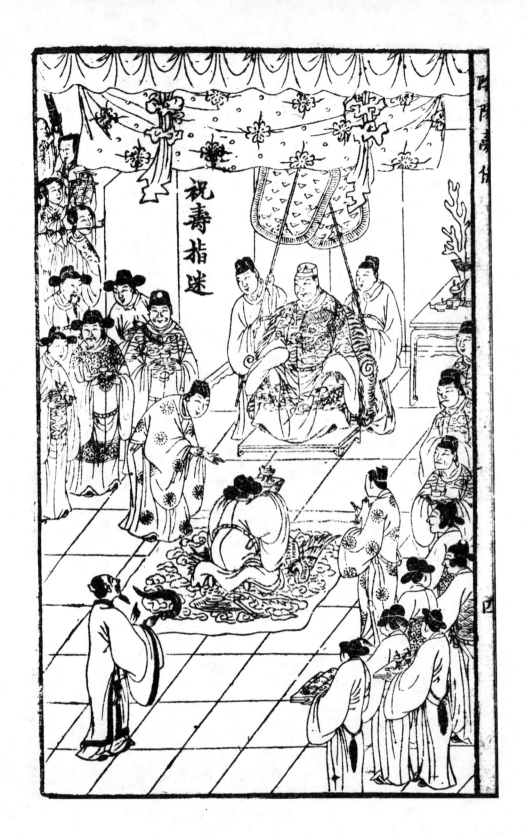

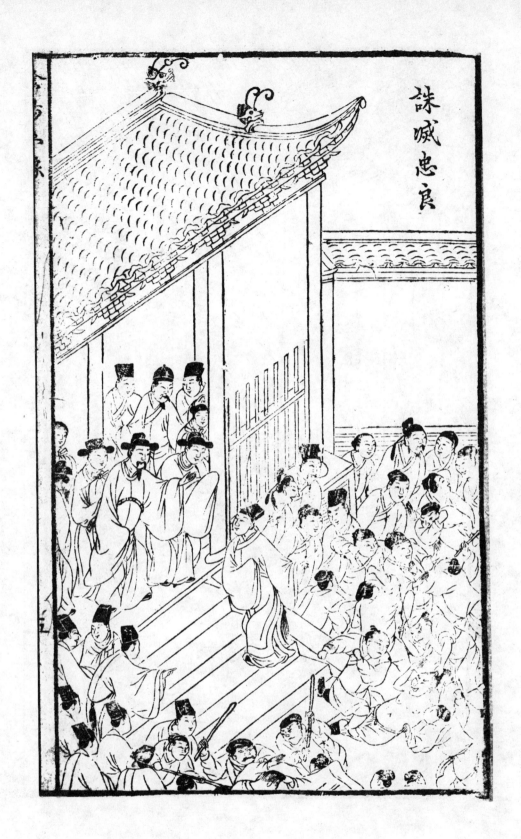

誅讒忠良

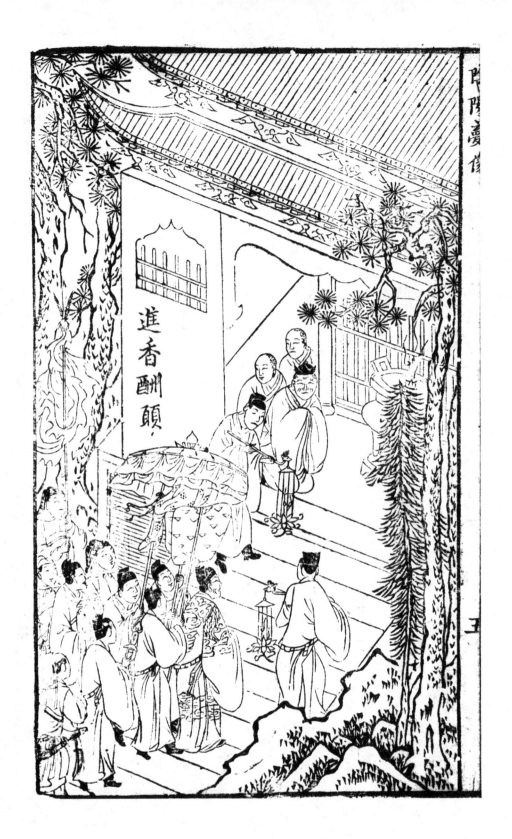

進香酬願

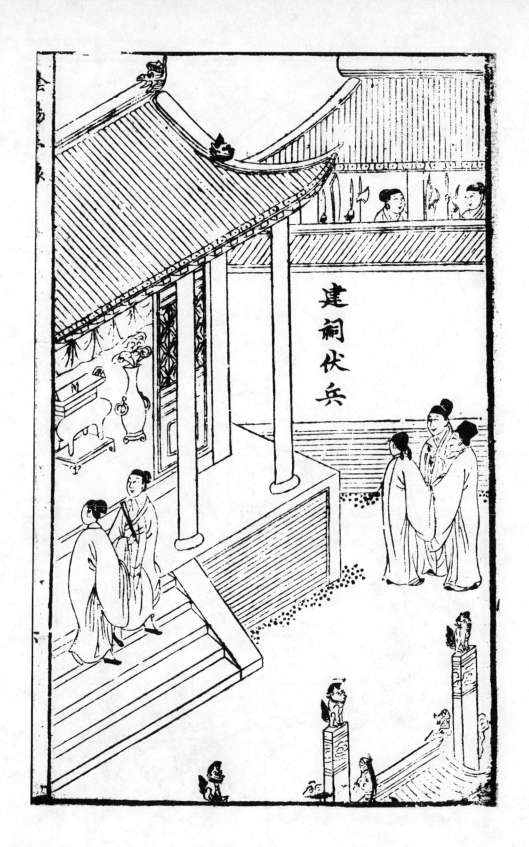

建祠伏兵

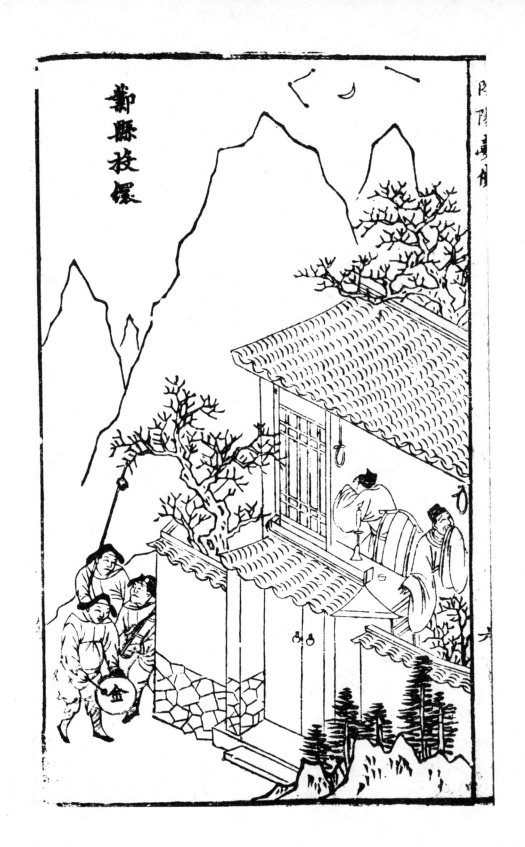

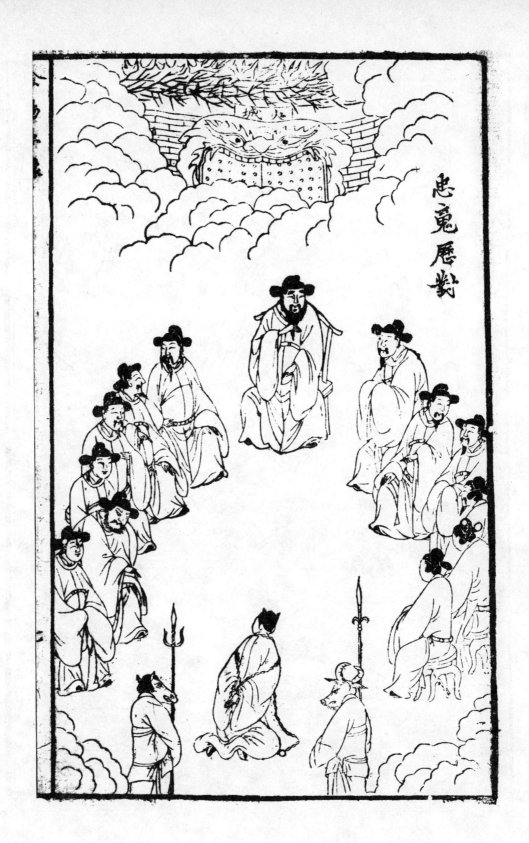

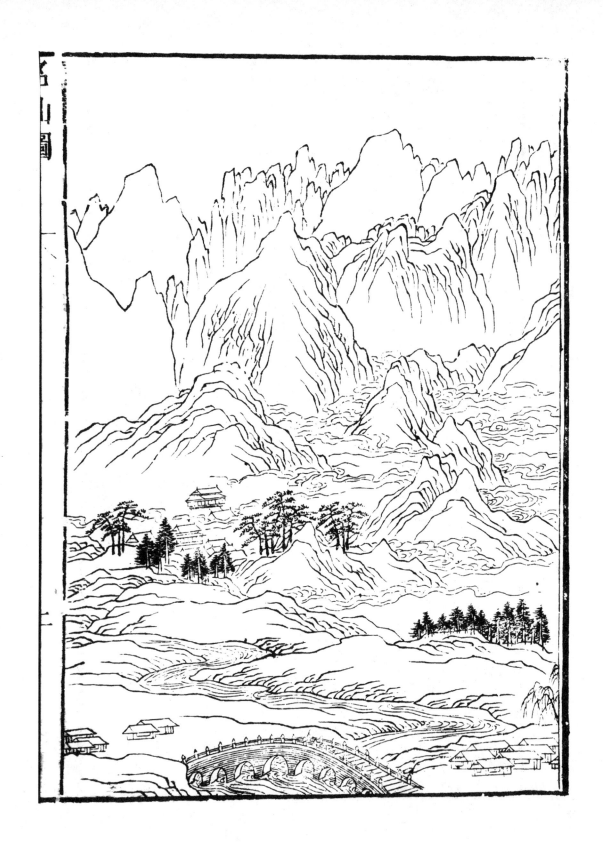

《天下名山胜概记》四十八卷　图一卷　附录一卷　五十册　谱录类

明何镗原辑，不著撰人，明郑千里、吴左千、赵文度、林士良、陈路若、黄长吉、蓝田叔、孙子真、刘叔宪、单继之等绘，刻工不详。
明崇祯六年（1633）墨绘斋刊本。
徐州图书馆藏。

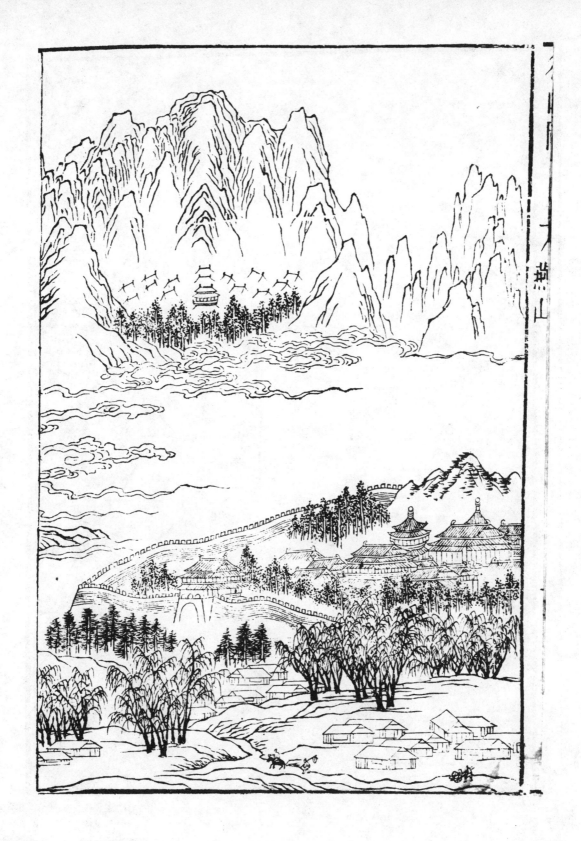

图双面版式，20×27.4cm。

左右双边，白口，口题"名山图"页数，首有王世贞、王樨登、汤显祖三序。故有人题有王世贞编或汤显祖选。

此本系以明嘉靖四十四年河镗《古今游名山记》十七卷为基础，加以增选汇编，故一般题为河镗编选，末选明以前各种游记文字汇刻而成。

据扉页所刊崇祯六年墨绘斋说明，名山图访自旧志，但绘刻精致，为明代版画全盛时期中的山水版画的代表作。

并有明崇祯后叙，图中可见各家山水的画法。计绘有燕山、钟山、九华山、黄山、西湖、天目山、衡山、岳阳楼、赤壁、庐山、嵩山、泰山、五台山、华山、雁荡山、桂林等五十五图。

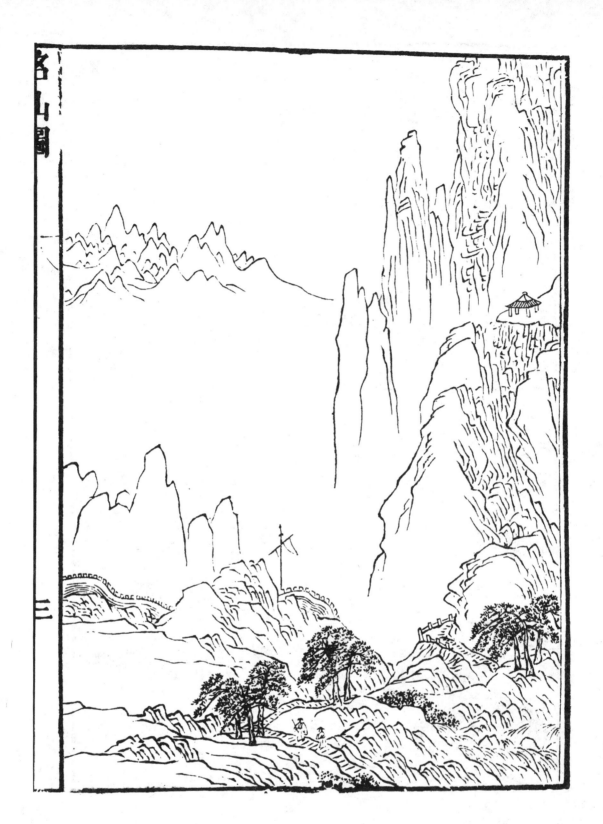

名山圖

三

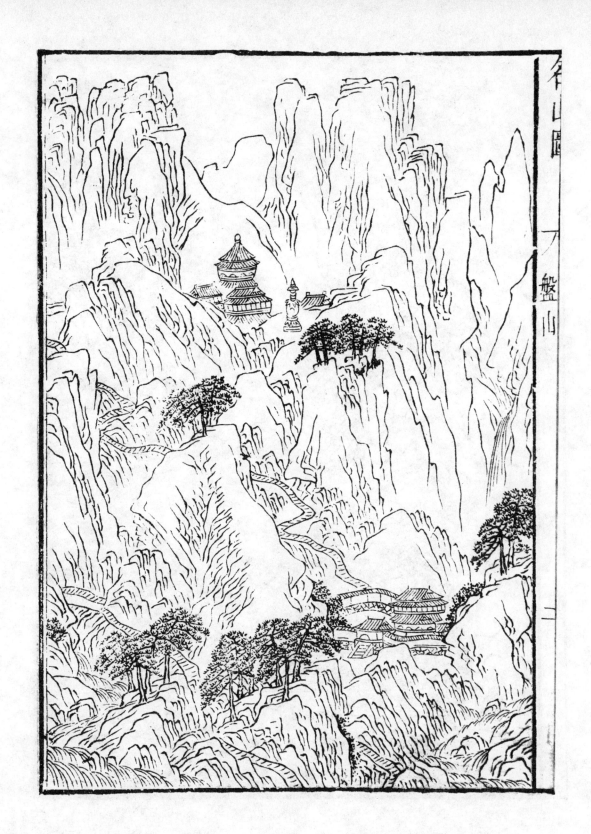

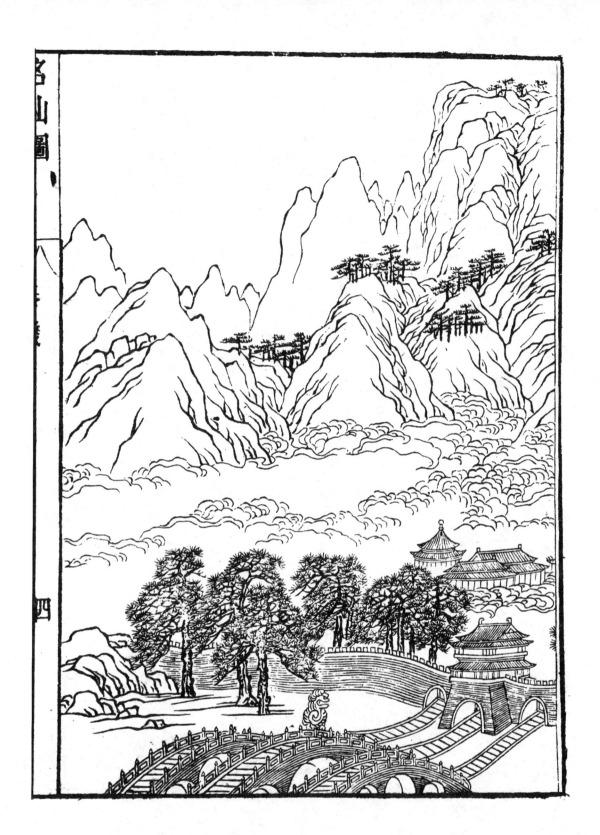

名山圖

四

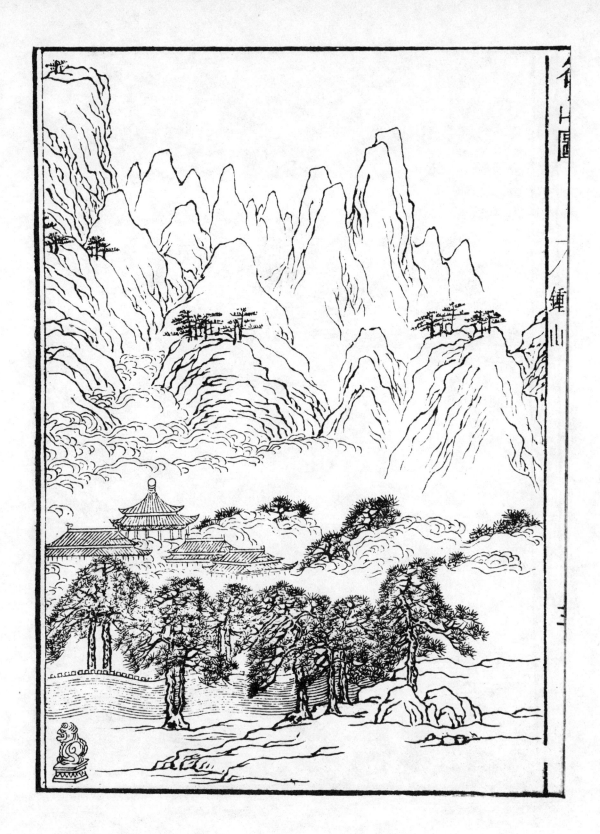

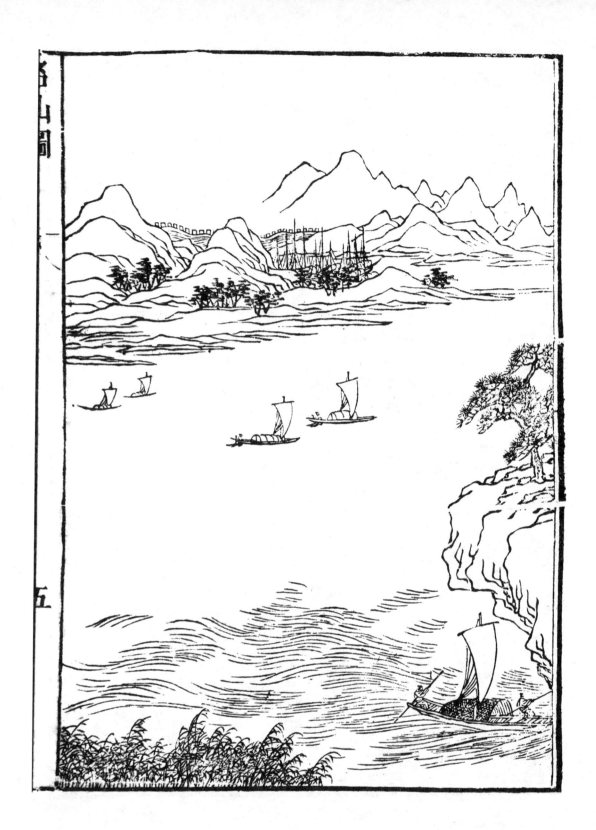

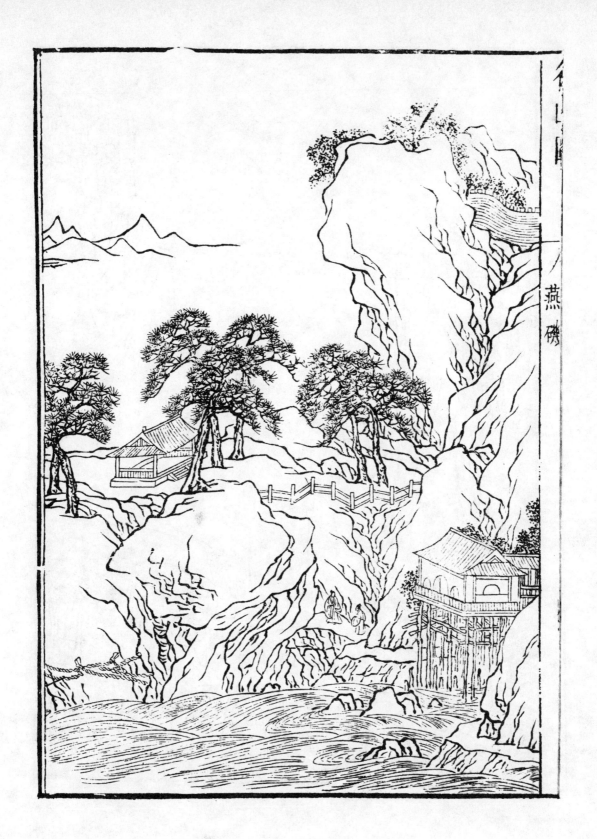

燕磯

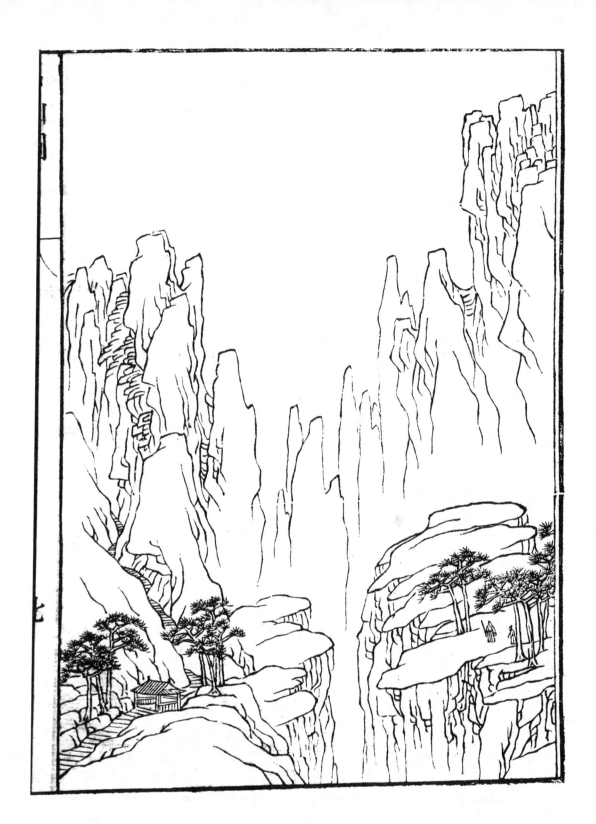

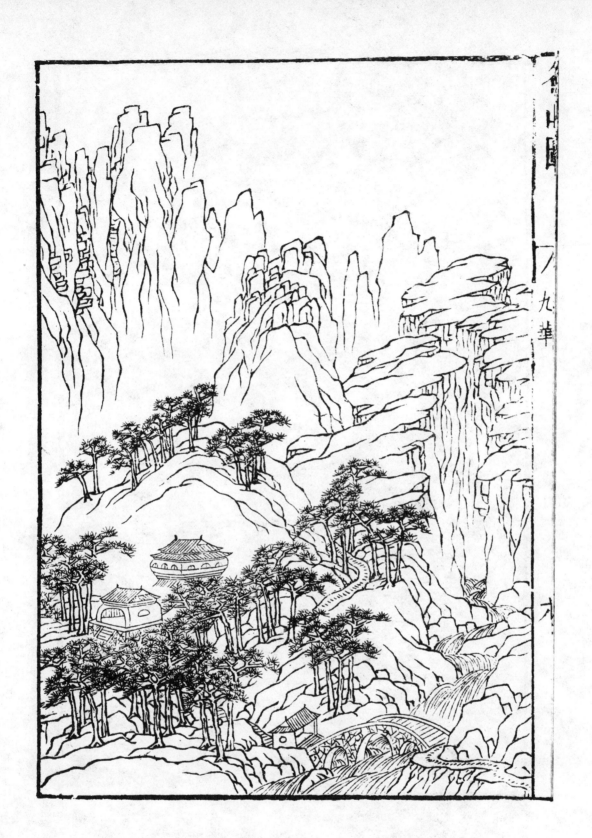

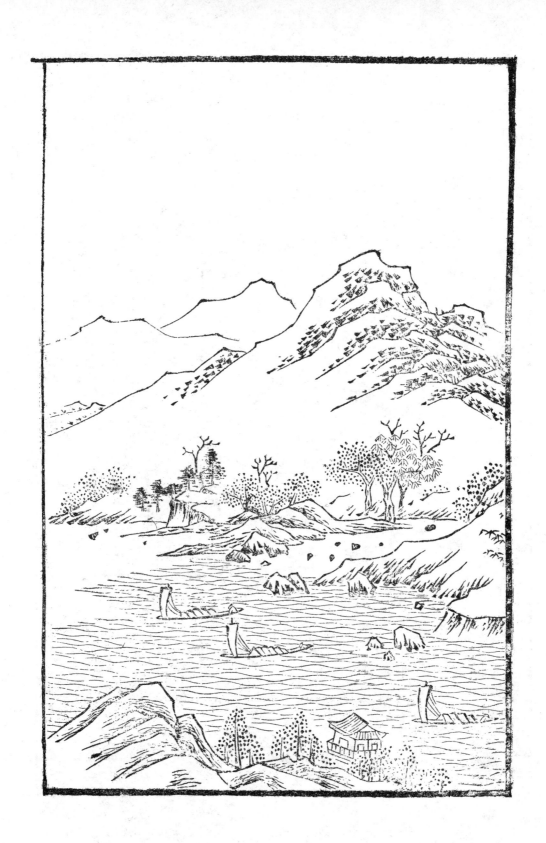

《钓台集》 五卷  诗文集类

明柴时畅、柴挺然等辑，陈元锡、柴为枢等订，何英绘。
明崇祯年间刊本。
图双面版式。

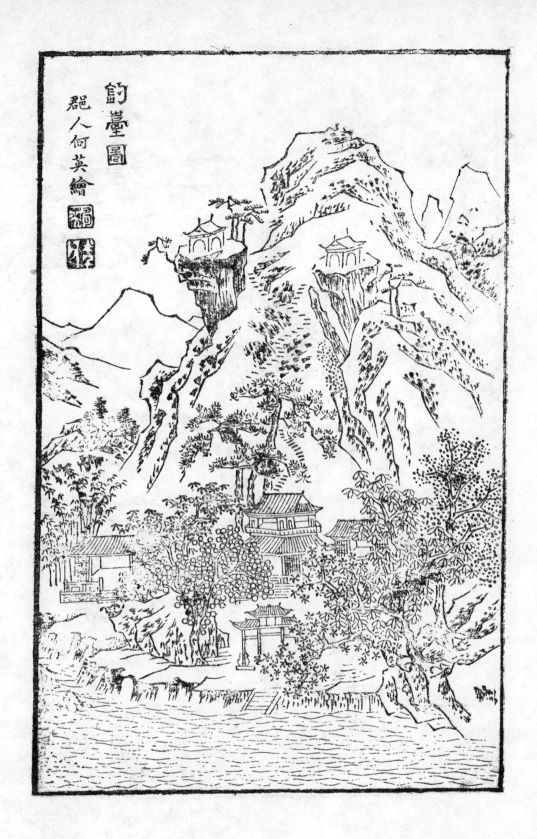

釣臺圖
郡人何英繪

《仙佛奇踪》八卷　八册　宗教类

题还初道人编。
明末武林太和馆刊本。
重庆市图书馆藏。
图单面版式。
此本图中刊记"允中"，允中为黄氏刻工二十八世，生于1625年。

《花幔楼批评写图小说生销剪》十九回，十册，戏曲类

清谷口生等撰，集芙主人批评，井天居士校点，徽州黄子和、徽州叶耀辉刻。
明末清初（约1644）木活字印本。
大连图书馆藏。

正图十九幅，单面；副图十九幅，月光型，共三十八幅。

此书收拟话本十八篇，每回下注撰人别号，多至十余人。所演多明人事，故多隐其实名。

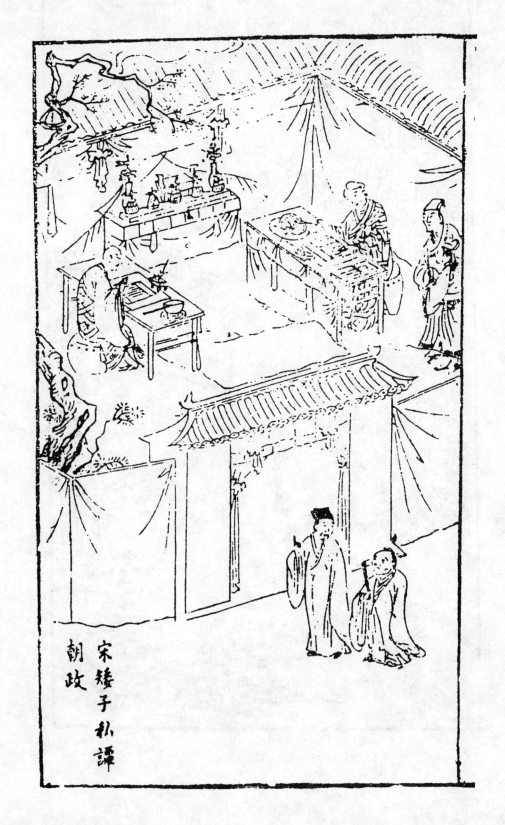

朝政　宋矮子私譚

《剿闯通俗小说》十回　小说类

题"吴懒道人口授"。
清初兴文馆刊本。

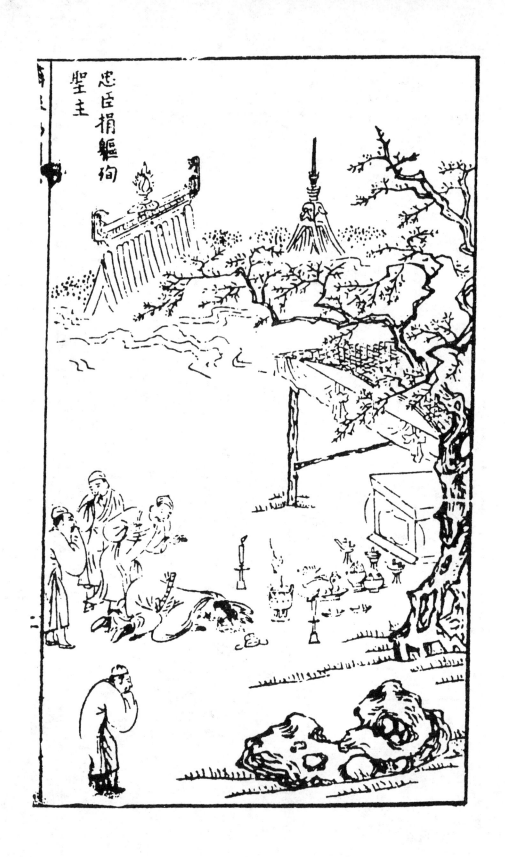

忠臣捐躯徇
圣主

图十幅，单面版式。

此 书叙李闯事始末，至弘光即位南京，吴三桂降清而止。

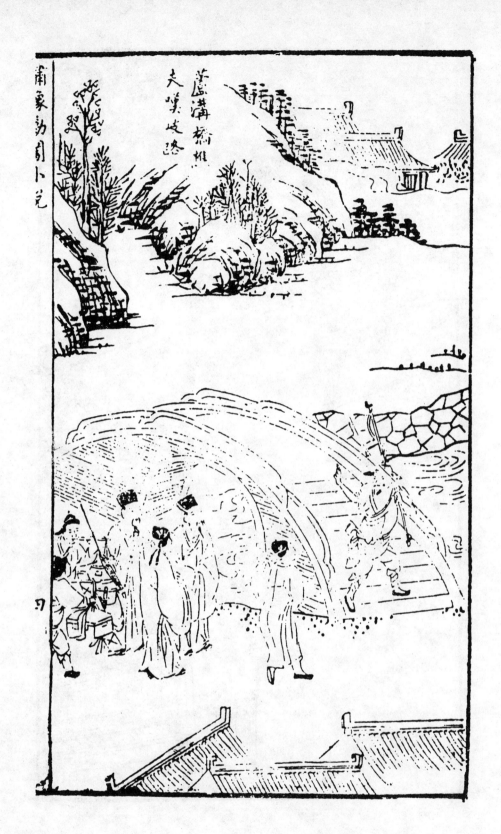

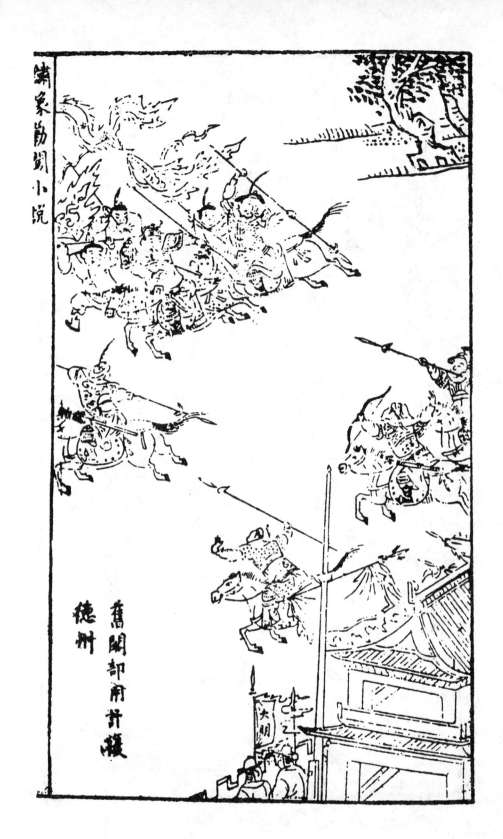

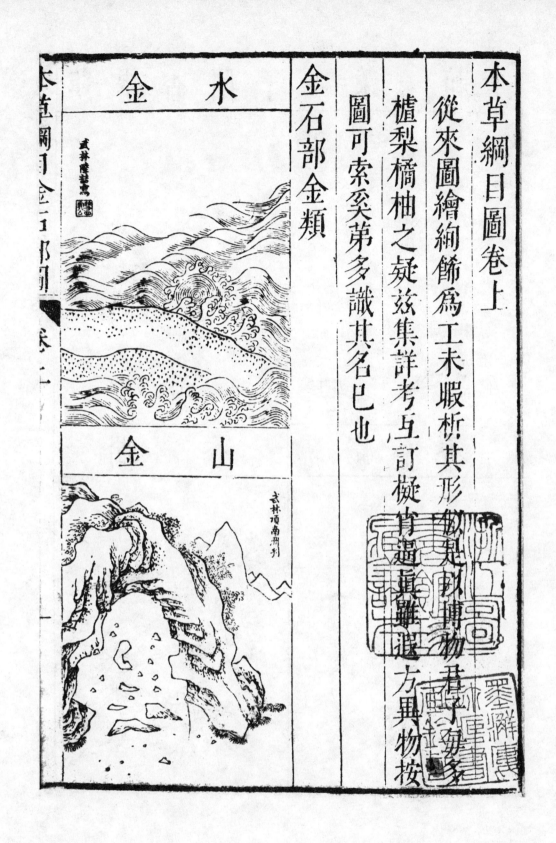

本草綱目圖卷上

從來圖繪絢飾爲工未暇析其形
櫨梨橘柚之疑茲集詳考互訂擬肯過重雖退方異物按
圖可索奚第多識其名巳也

金石部金類

水　金

金　山

《本草纲目》十六册　图二册　医学类

明李时珍撰。
第一图署"项南洲刊"，"陆喆写"。
清顺治十二年（1655）重刊本。
日本东京大学、法国国家图书馆、浙江图书馆藏。

图单面版式，22.5×28cm。
封面刊大字"吴氏重订本草纲目"，左下刊小字"太和堂藏版"。
卷首有多人之序。

香草排　　香茅

香迷迭　　香茅白

稀薟

菜耳
蒼耳

箬葉

地菘名天精

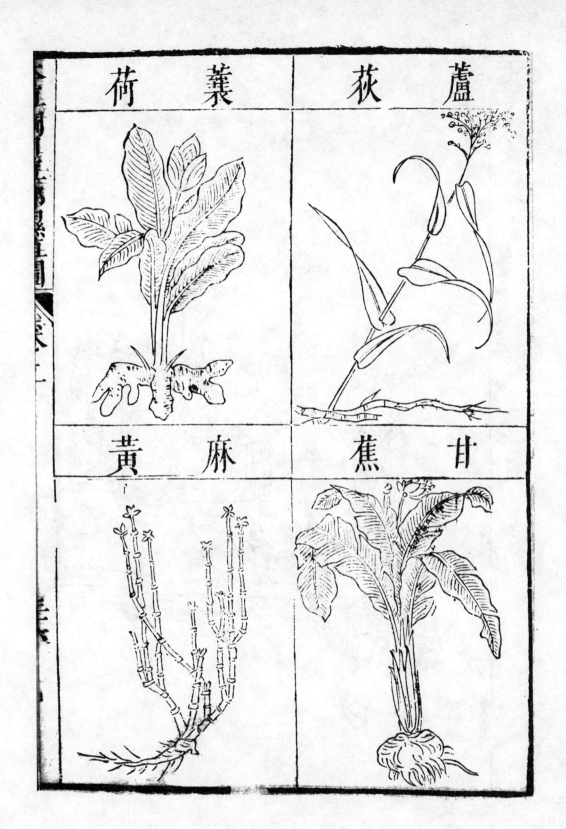

蘘荷　蘆荻

麻黄　甘蕉

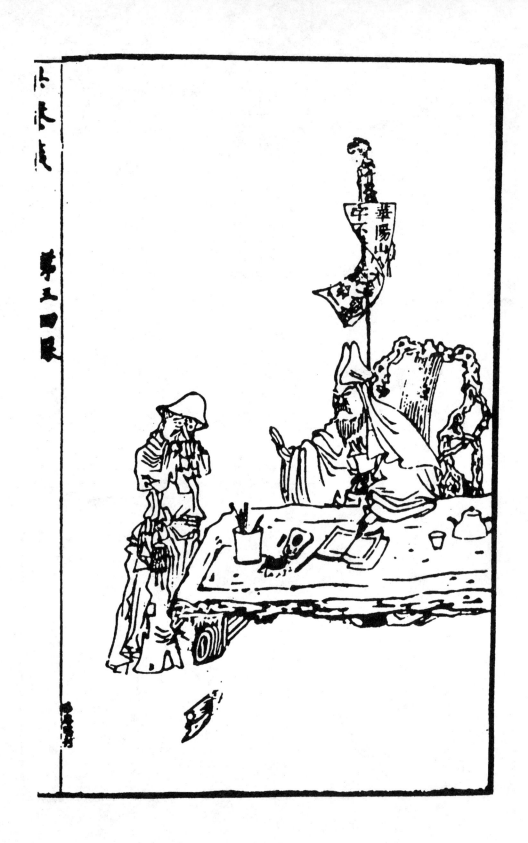

《无声戏》十二回　小说类

署"觉世稗官编次，睡乡祭酒批评"，胡念翼绘，蔡思潢刻。
清顺治年间刊本。
尊经阁文库文库藏。

图十二幅，单面。

前有伪斋主人序。

觉世稗官即李渔（1611—1680），睡乡祭酒即杜浚。

《贯华堂第五才子书评论出像水浒传》七十五卷　七十回　小说类

元施耐庵撰，清金人瑞删订批评，陈洪绶绘。
清顺治十四年（1657）醉耕堂刊本。
此本所藏处较多。

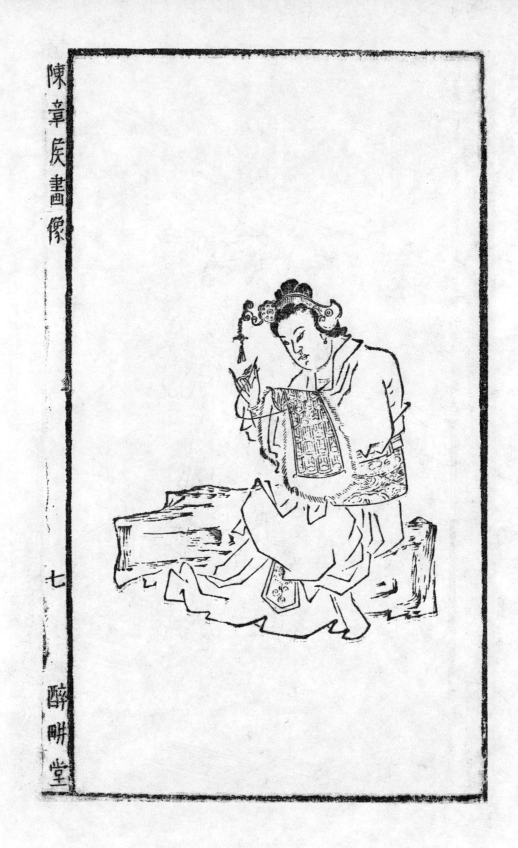

陳章侯畫像

七

醉畊堂

图单面版式，17.7×10.2cm。

前图后题赞，四周单边，白口，题"陈章侯画像"、页次及醉耕堂。

此本实脱胎于《水浒叶子》。

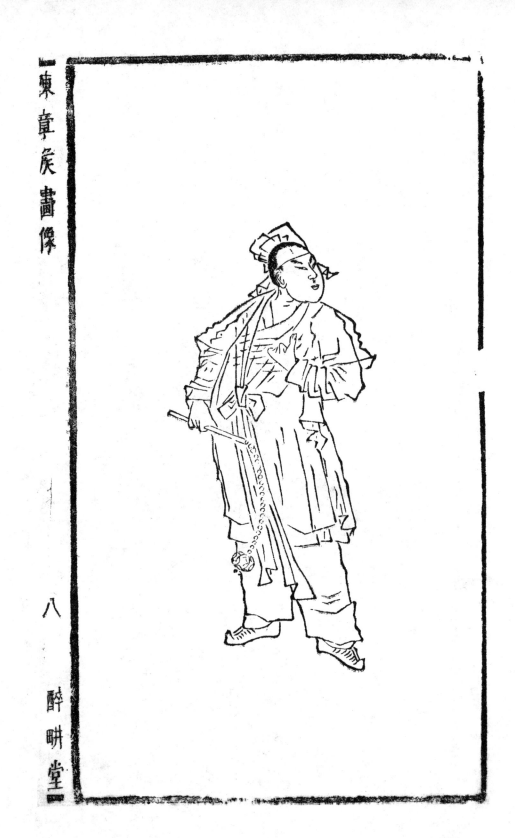

陳章侯畫像

八

醉畊堂

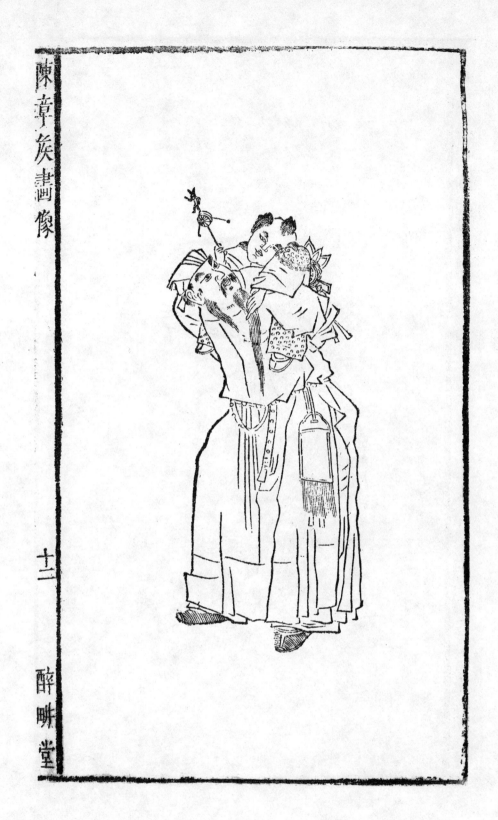

十二

醉眺堂

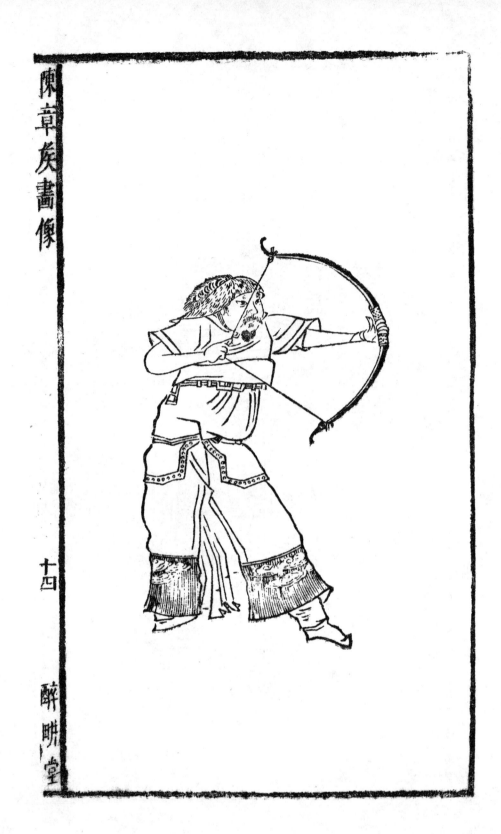

陳章侯畫像

十四

醉眯堂

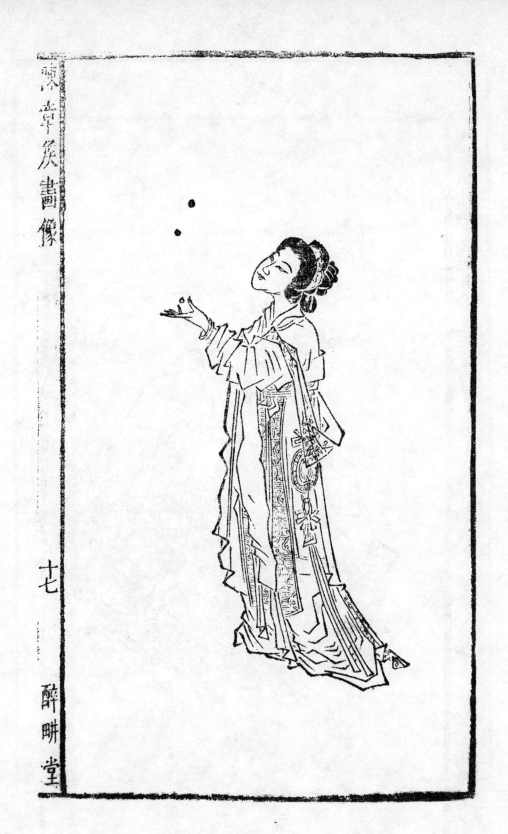

藜章厭畫像

七

醉畊堂

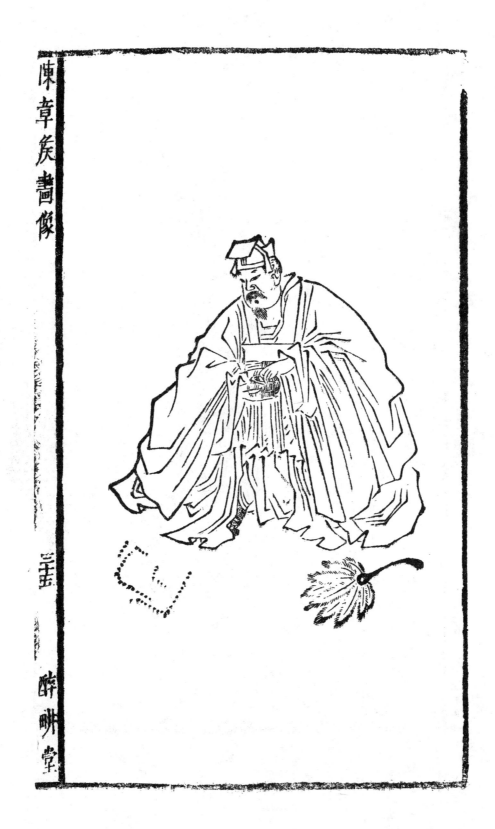

陳章侯畫像

醉畊堂

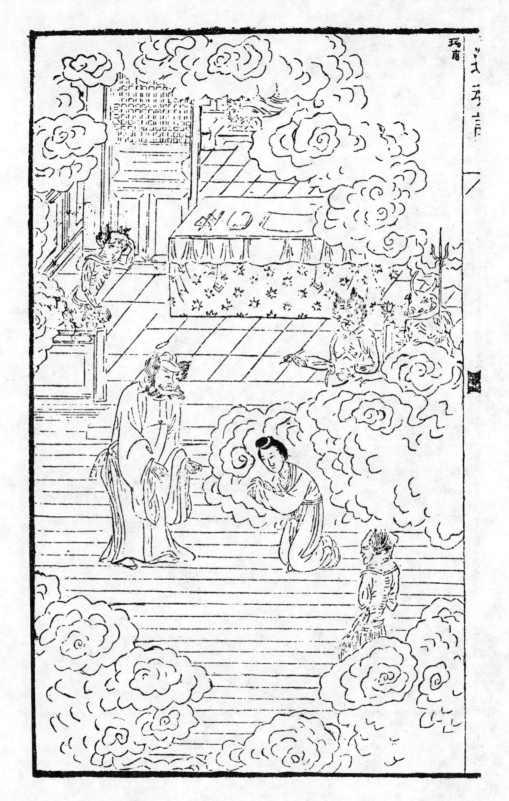

《牡丹亭还魂记》二卷　戏曲类

明汤显祖撰。
清槐堂九我堂翻武林本。
西谛藏。

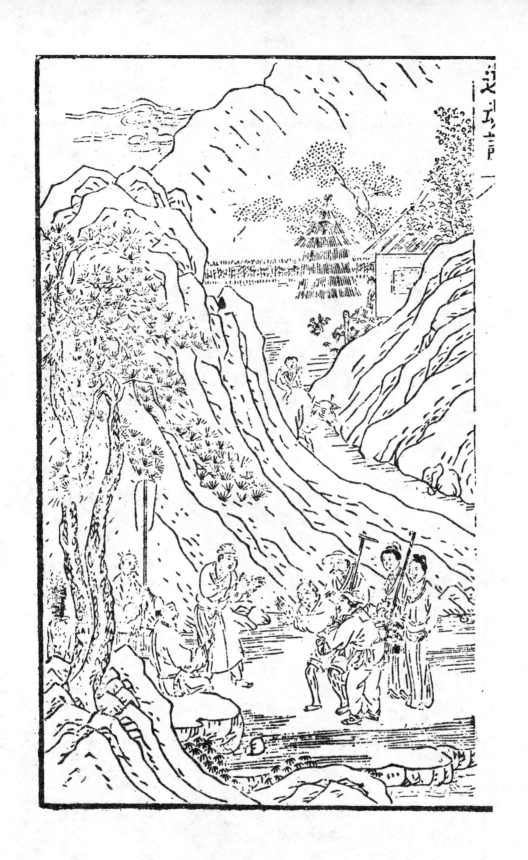

图单面版式。

此本图中刊署"瑞甫"，实为名工黄端甫之误刊，且有"墨钉"等多处差异。

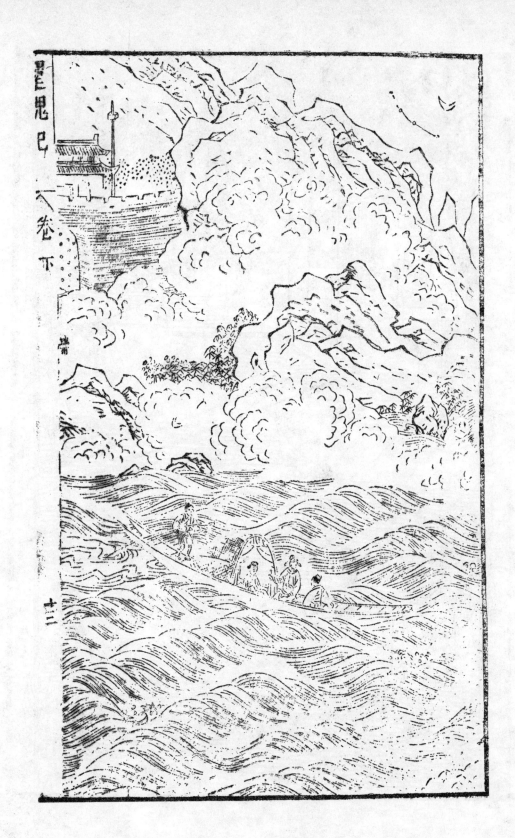

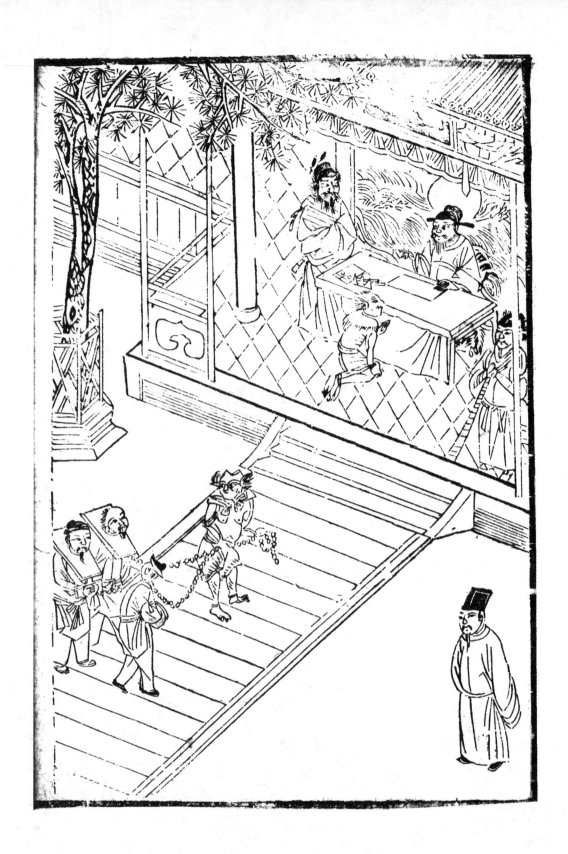

《容居堂三种曲》 六卷　戏曲类

清周稚廉撰。
清康熙年间书带草堂刊本。
浙江图书馆藏。
存图《珊瑚玦》四幅，《元宝媒》一幅，《双忠庙》四幅，单面版式。

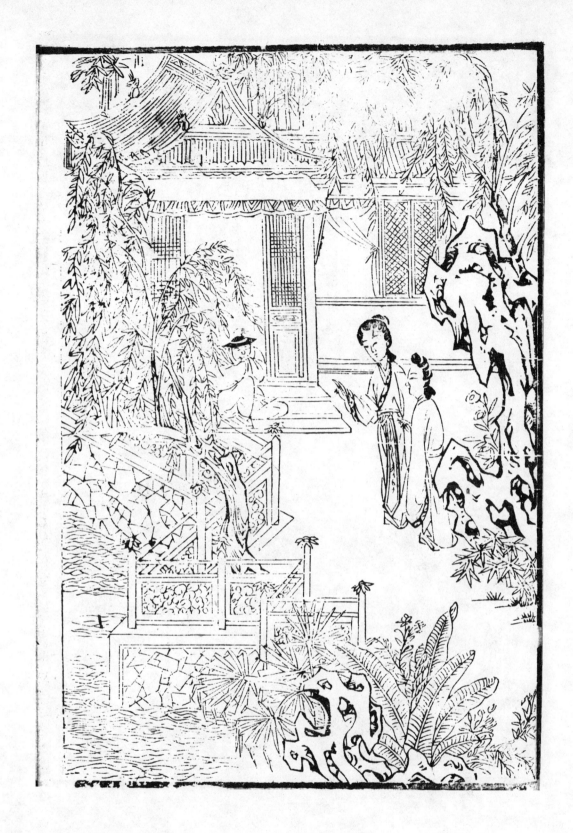

周稚廉，字冰持，号可笑人，华亭（今上海松江县）人，清初戏曲家。

三种曲即：《双忠庙》、《珊瑚玦》、《元宝媒》。

《珊瑚玦》此剧演卜青、祁氏夫妇遇流贼秦曦而奔逃，途中遇官兵，祁氏被夺，二人将珊瑚玦各分一半为将来重逢辩识。头领晏竿，年老无子，将祁氏纳为妾并生有一子，之后晏竿阵亡，其妻单氏将祁氏所生之子为自己的儿子。卜青思念其妻，遍访各处军营无果，一日更名为韦行，投入行伍。而祁氏之子已渐长大，应募剿贼，得胜并受封，给假归里访父，遇韦行，见其年老令其看管花园。一日，祁氏至园中，见老者所配珊瑚玦，并得知详情，遂复与其为夫妇。

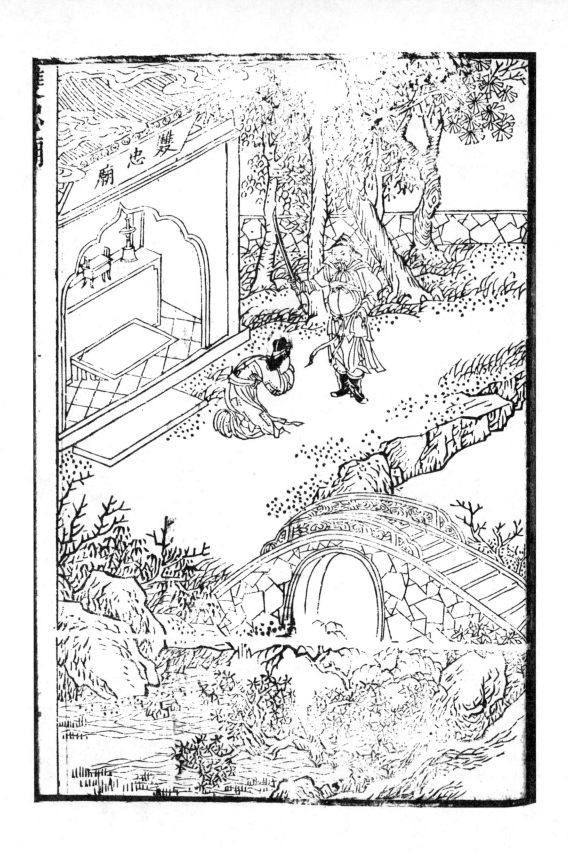

《元宝媒》此剧演乞儿张尚礼还人遗金，因此得妻立业之事。

《双忠庙》此剧演舒真、廉国保落难，二人皆孤儿幼女，被赖义仆王宝、中官骆善抚养于双忠庙，后得报冤为夫妇之事。

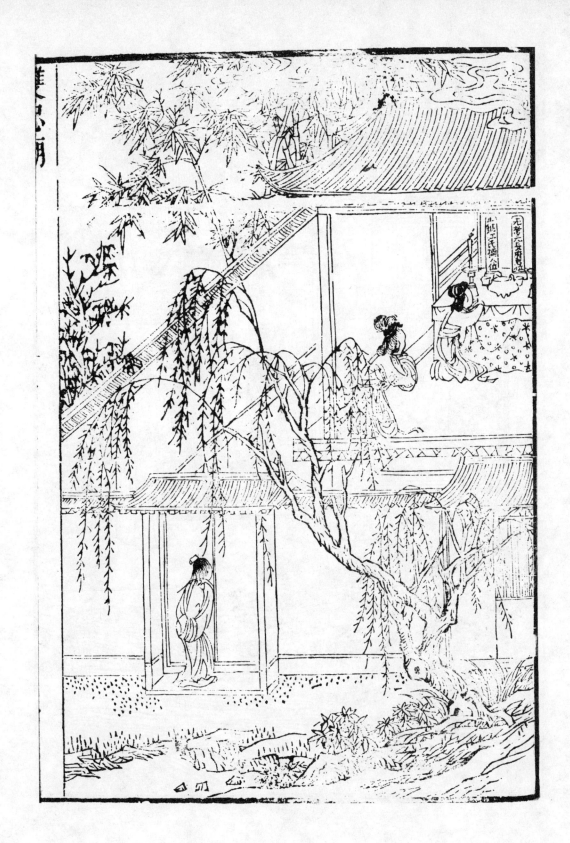

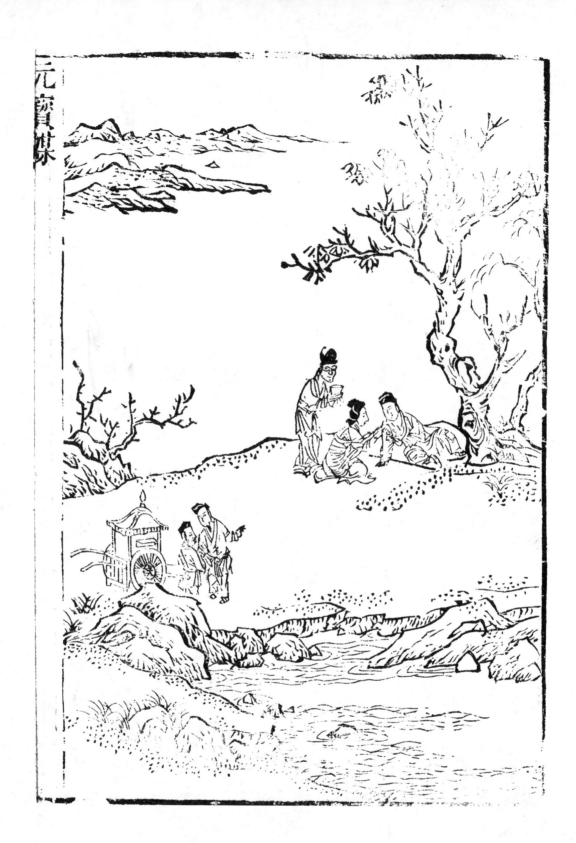

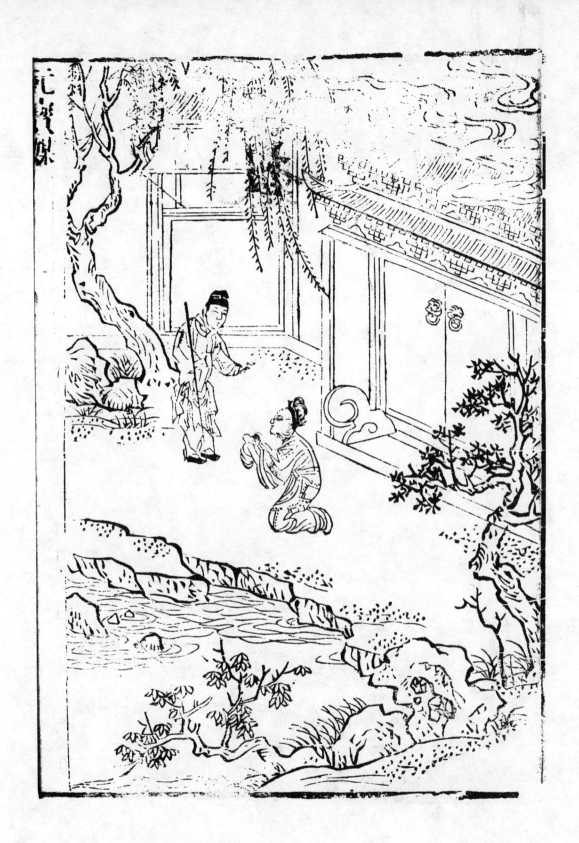

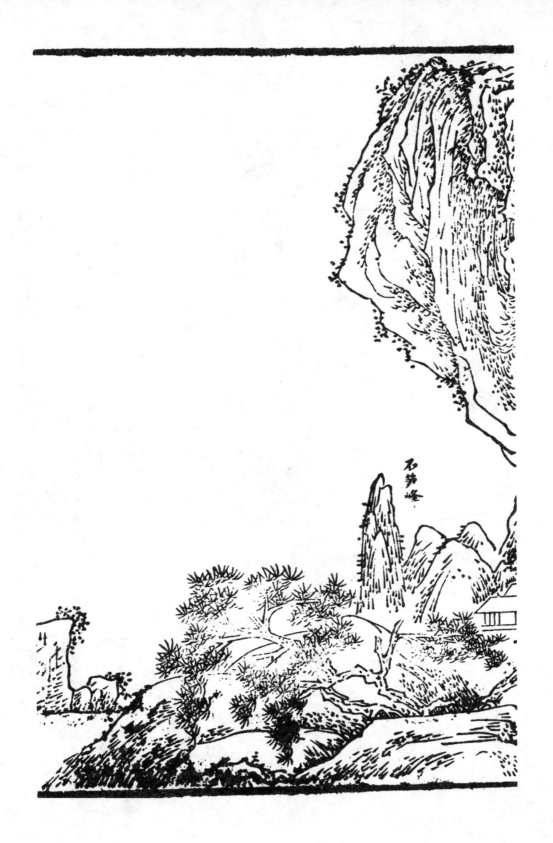

《武林灵隐寺志》八卷　地理类

武林孙治（宇台）初辑，吴门徐增（子能）重修。
清康熙年间刊本。
西谛、武汉大学藏。
图双面版式，21×30.4cm。

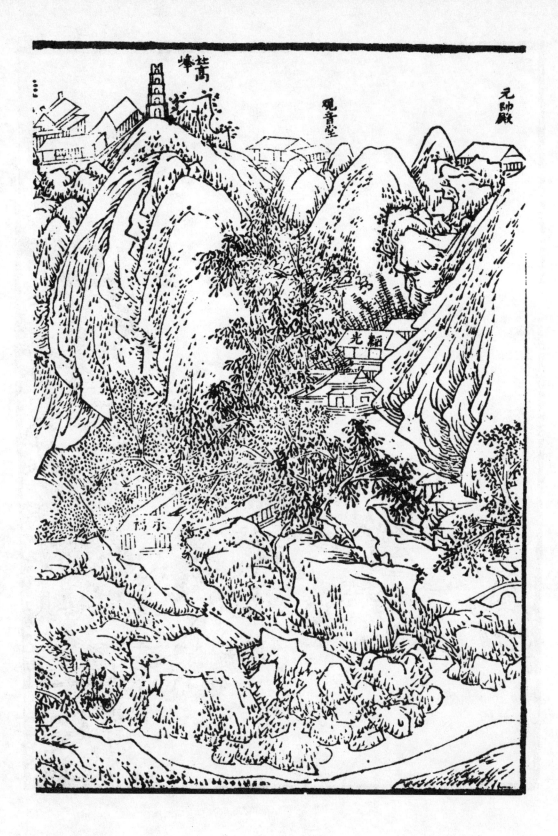

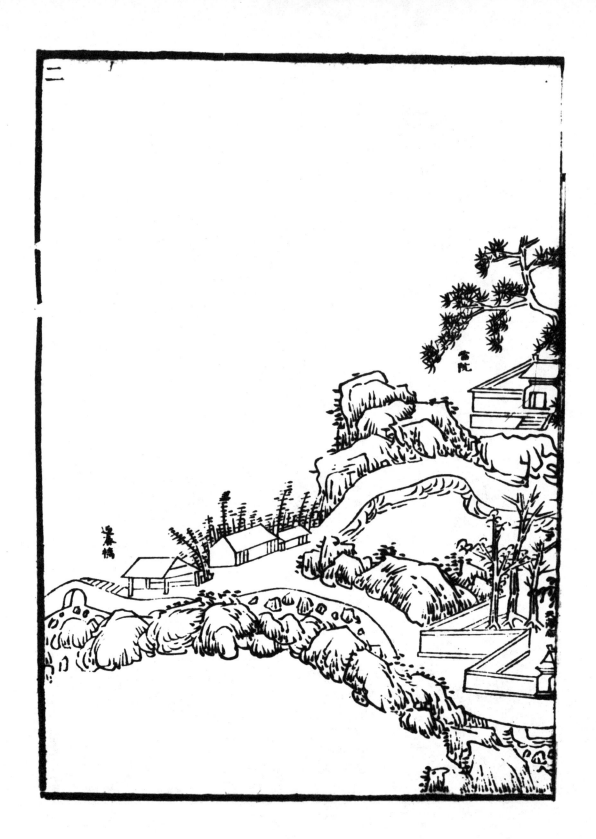

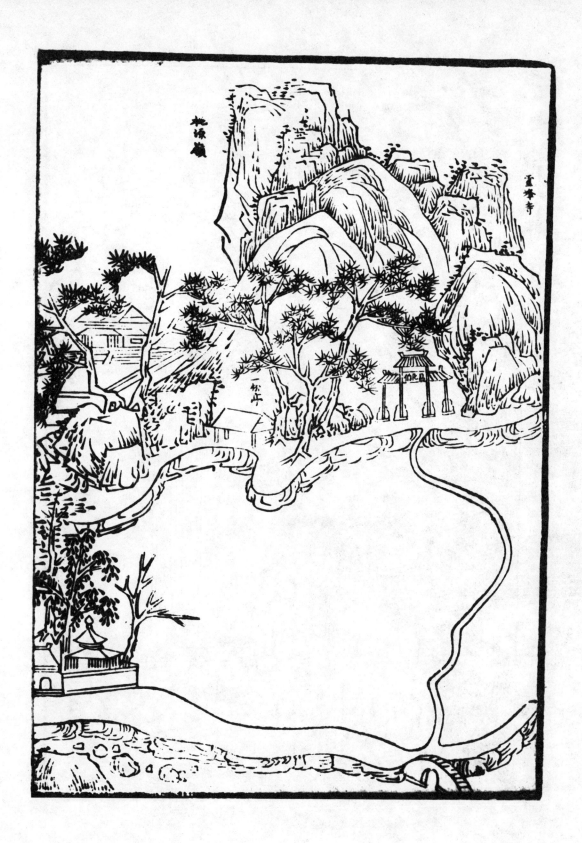

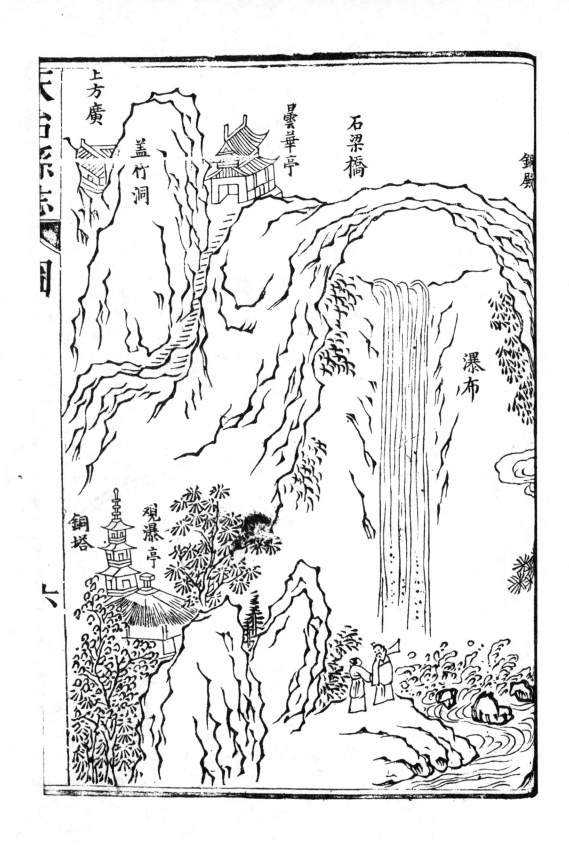

《天台县志》十五卷 图考一卷 地理类

清李德耀，清黄执中纂修。
清康熙二十三年（1684）刊本。
浙江图书馆藏。

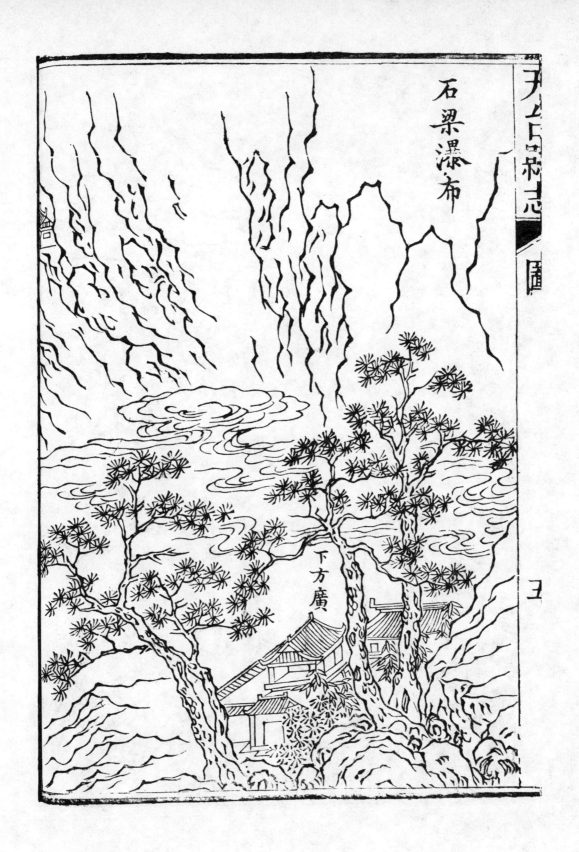

石梁瀑布

下方廣

图八幅，双面版式，21×29cm。
卷首有鲍复（汇亭）"撰重修天台县志序"和张友宓"序"。

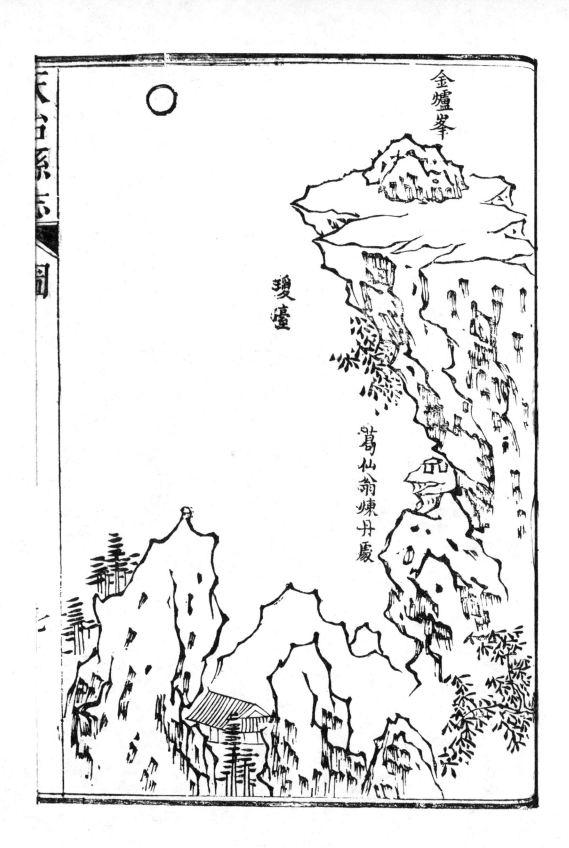

金爐峯

瓊臺

葛仙翁煉丹竈

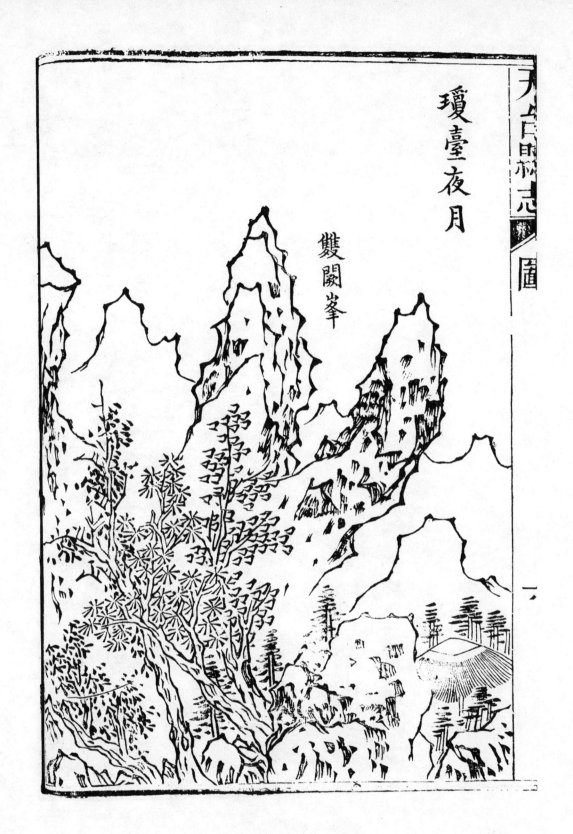

瓊臺夜月

雙闕峯

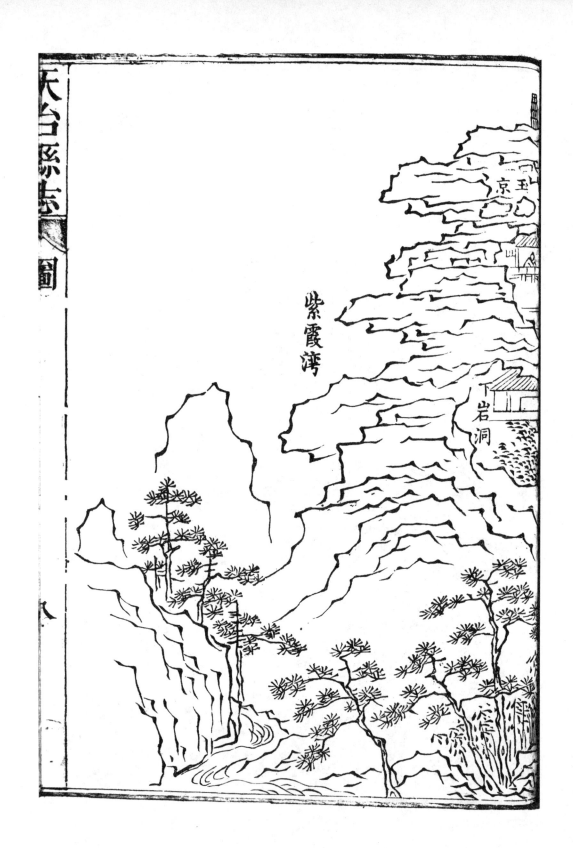

天台系志 圖

紫霞灣

玉京

下岩洞

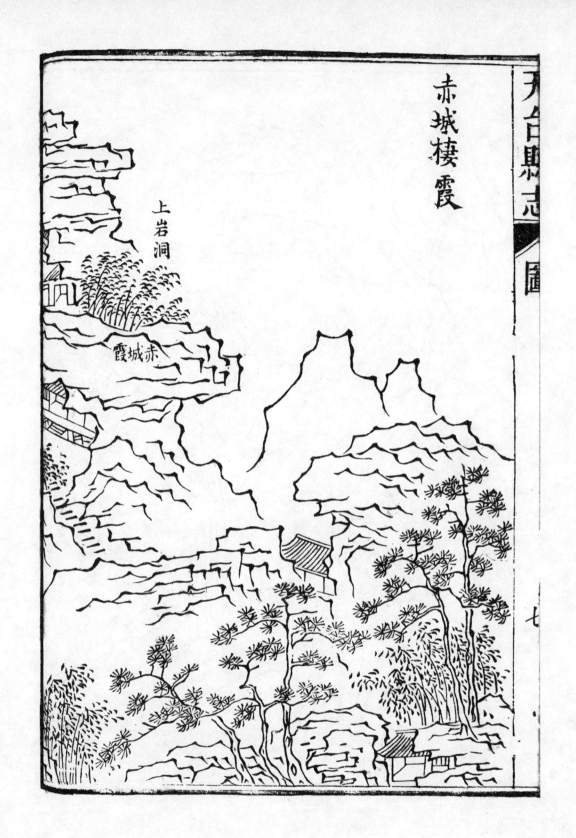

赤城棲霞

天台縣志 圖

上岩洞

赤城霞

七

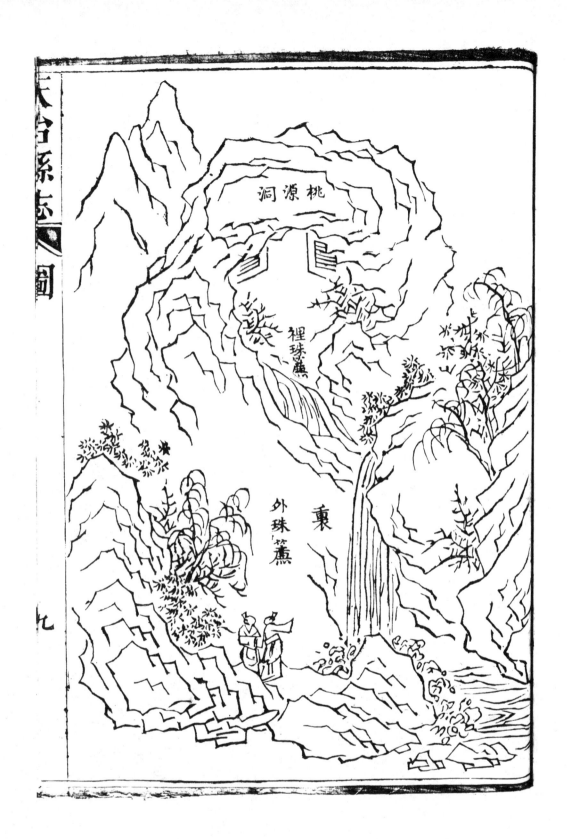

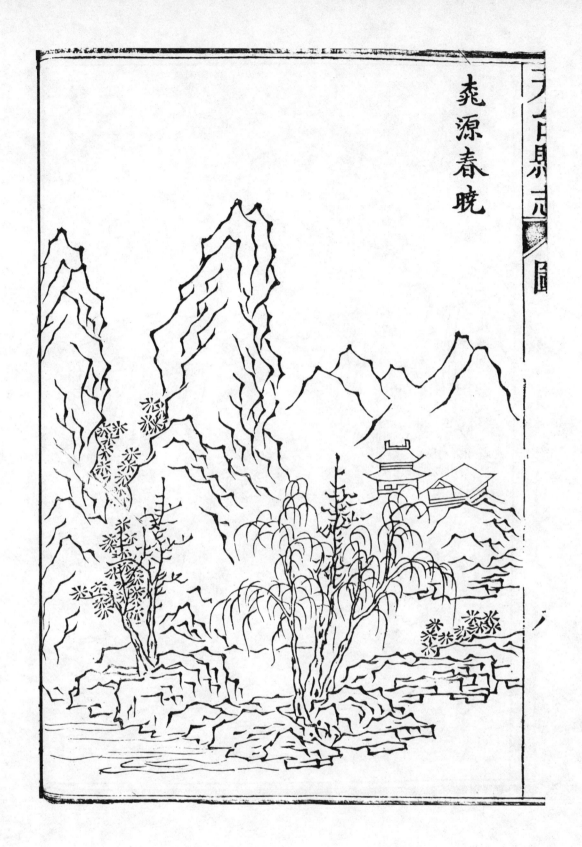

尭源春暁

天台縣志　圖

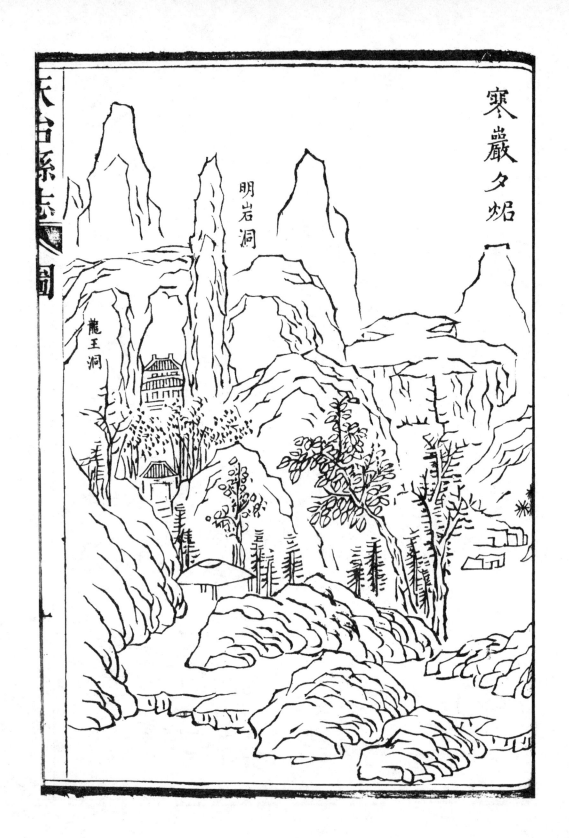

寒巖夕炤

明巖洞

龍王洞

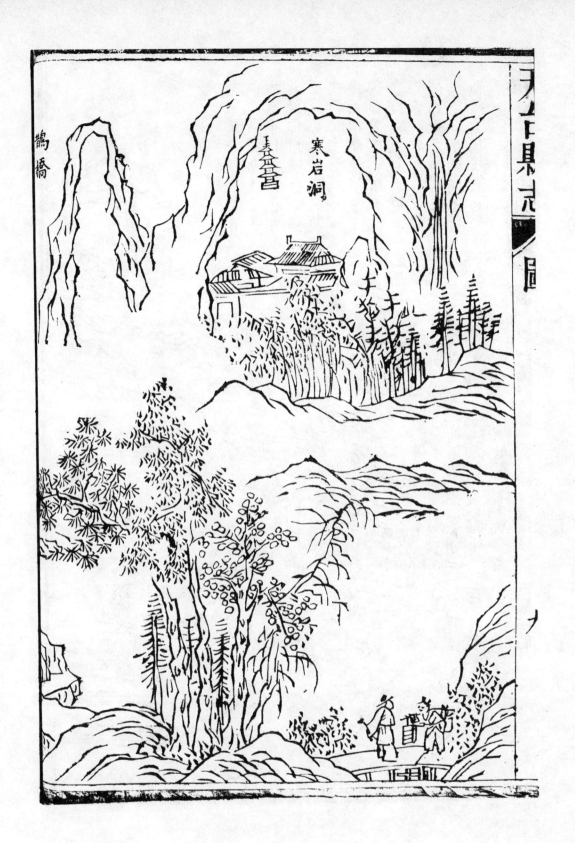

鵲橋

寒岩洞

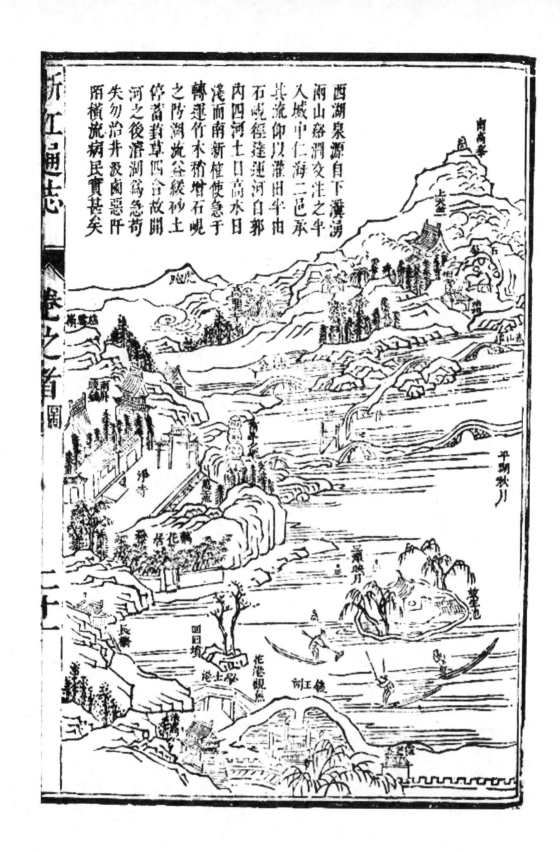

西湖泉源自下灘湧
兩山容潤灤注之半
入城中仁海二邑承
其流仰以灌田半由
石峴徑蓬運河自郭
內四河土日高水日
港而南新造使急于
轉運竹木稍增石峴
之防潮流絲緩砂土
停蓄對尊四合故開
河之後澄湖爲急苟
失勿怜井汲鹵惡阡
陌橫流病民實甚矣

《浙江通志》五十卷　方志类

清康熙二十三年（1684）刊本。
法国国家图书馆藏。
图二十三幅，双面版式。

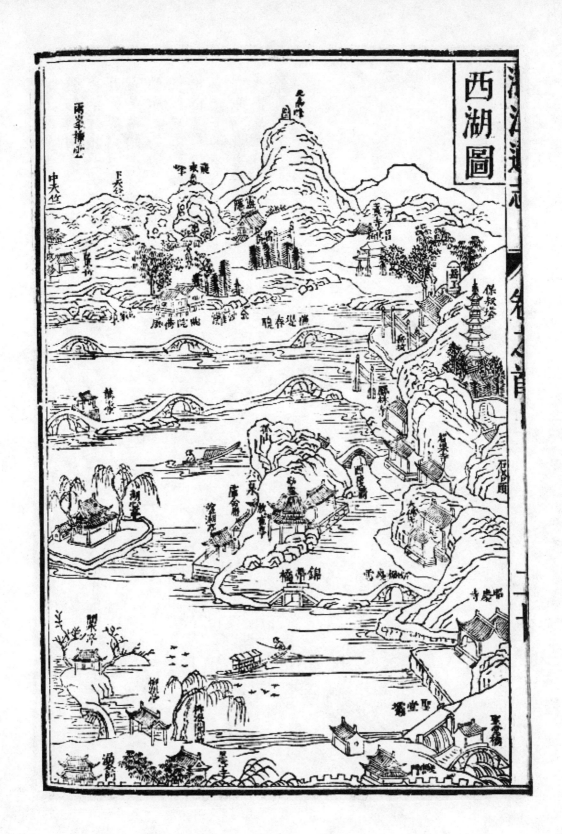

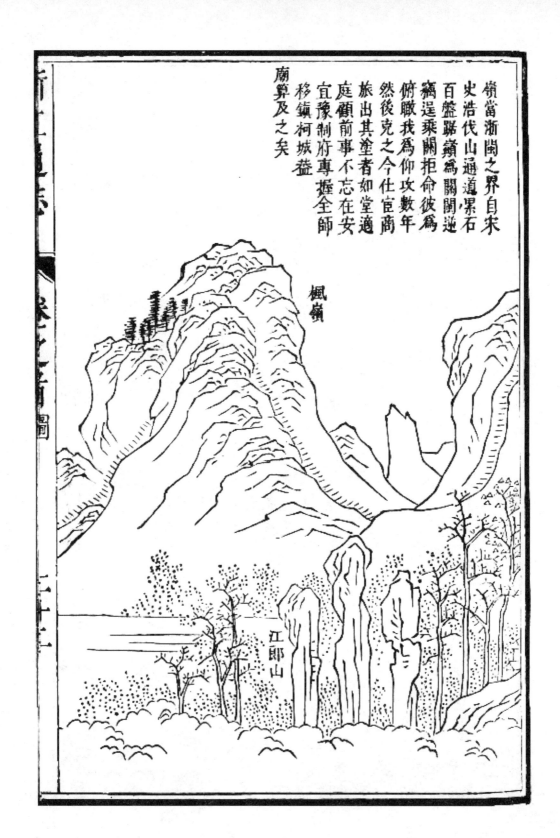

嶺當浙閩之界自宋
史浩伐山通道累石
百盤躞嶺爲關關逶
竊逞乘關拒命彼爲
俯瞰我爲仰攻數年
然後克之今仕宦商
旅出其塗者如堂適
庭顧前事不忘在安
宜豫制府專握全師
移鎮柯城益
廟算及之矣

楓嶺

江郎山

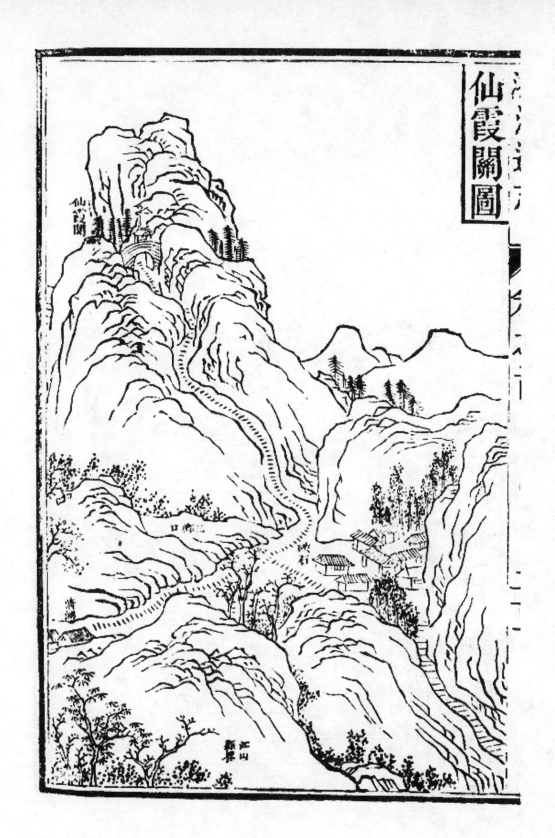

仙霞關圖

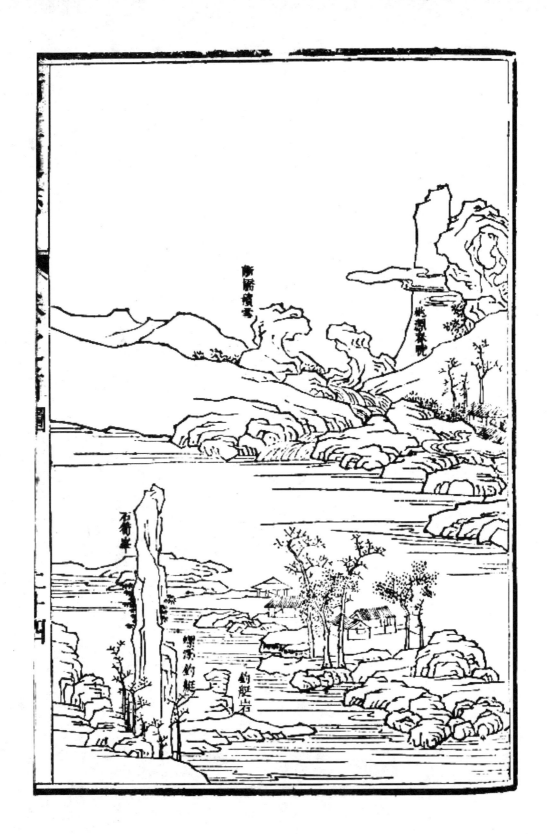

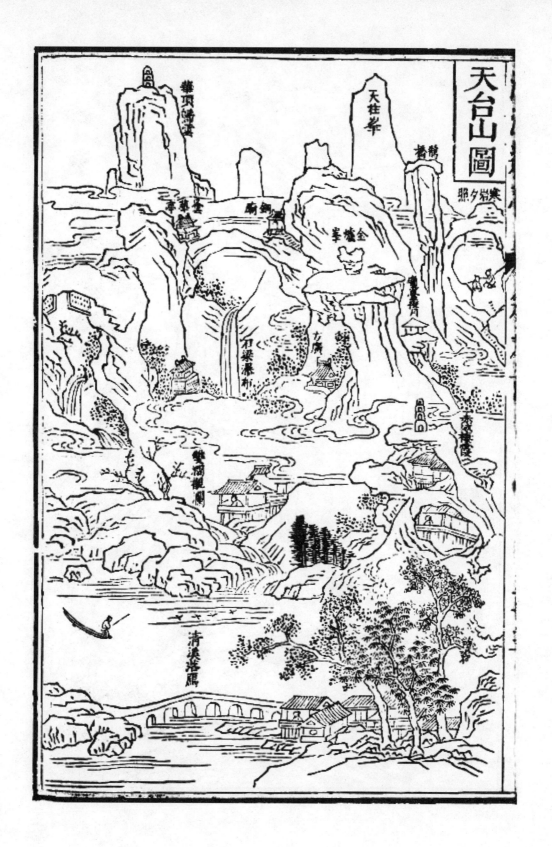

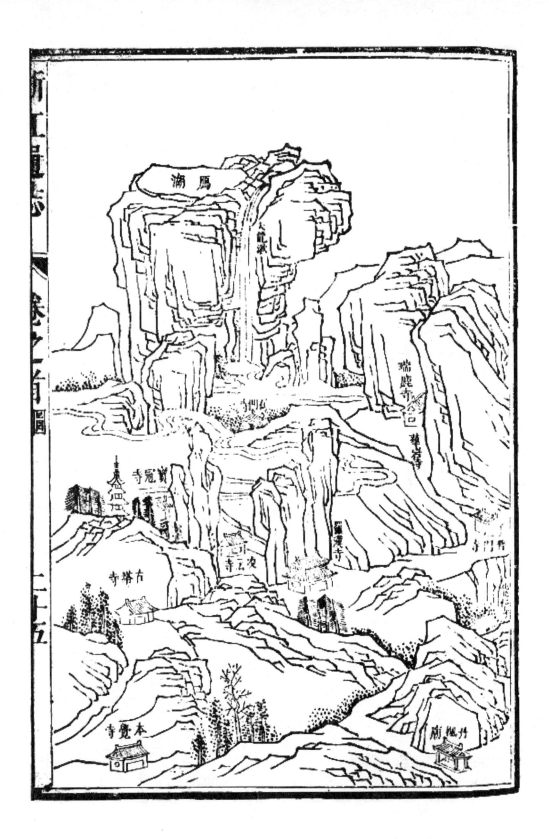

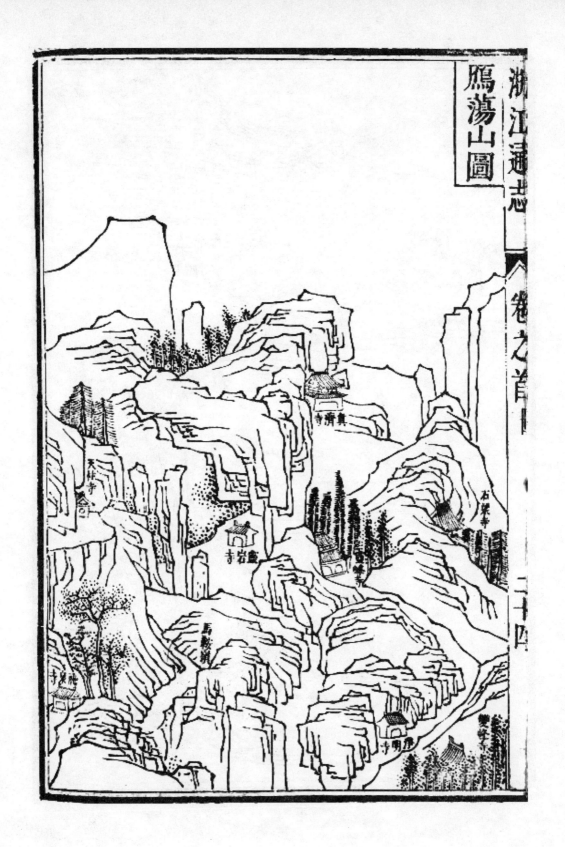

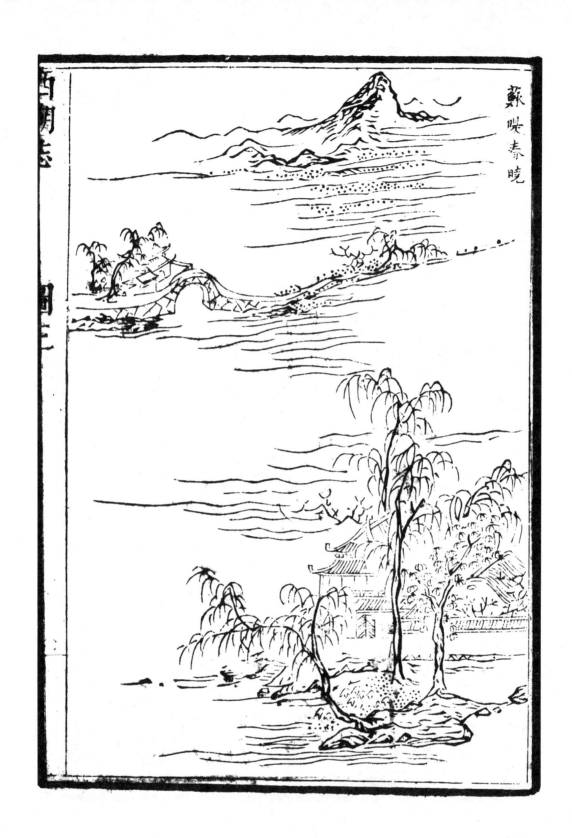

《西湖志》八卷；《志余》十八卷　地理类

明田汝成撰，清姚靖增删。
清康熙二十八年（1689）姚氏三鉴堂刊本。
湖南图书馆、浙江图书馆藏。

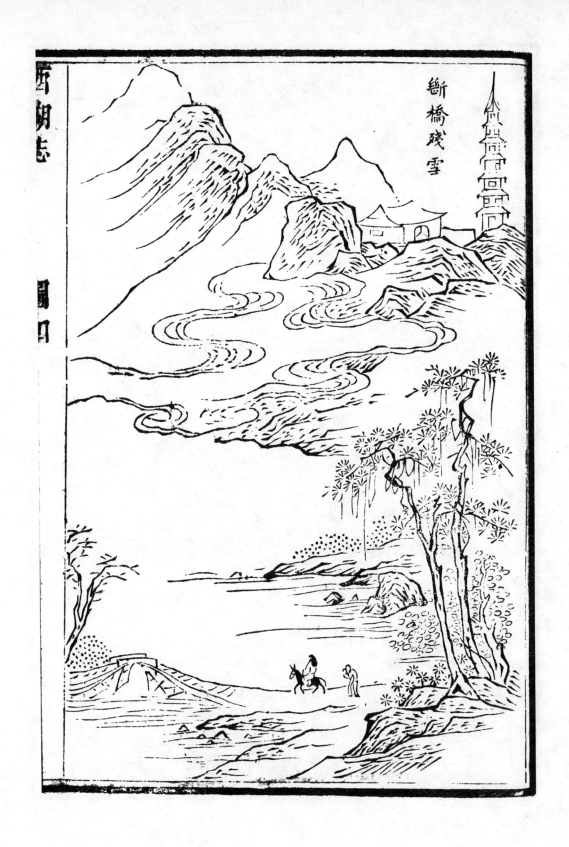

山水图十一幅（单面），地理图七幅（三双，一单）。

内封面刊：西湖志全集（大字），三鉴堂藏板（小字）。卷首有重刻西湖志序，大清康熙己巳端阳日古吴姚靖敬书；次原序，嘉靖二十六年冬十一月钱塘田汝成敬禾父撰；次西湖志目，钱塘田汝成辑撰，古吴姚靖增删。

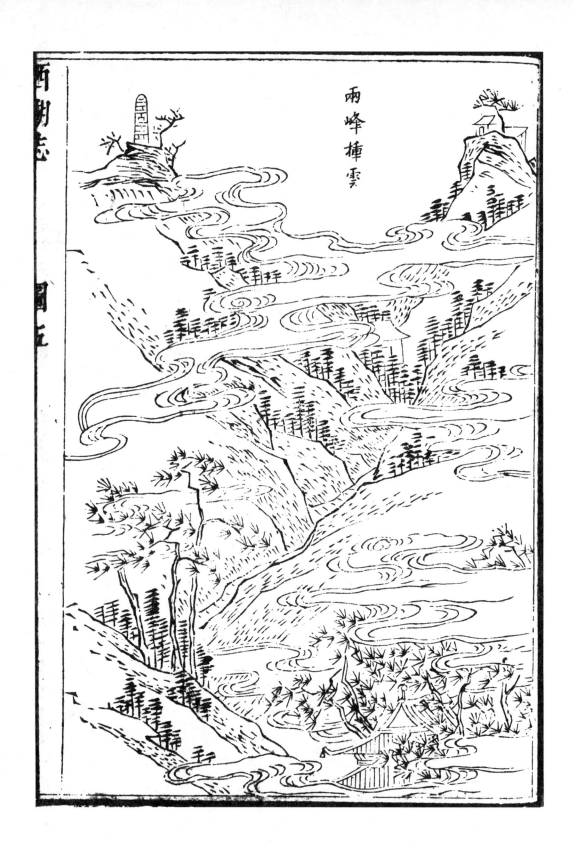

兩峰插雲

西湖志 圖五

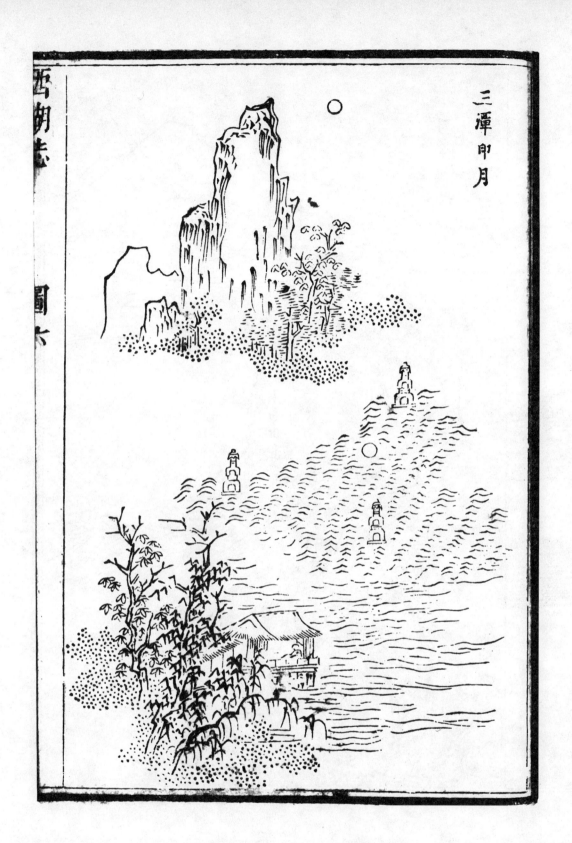

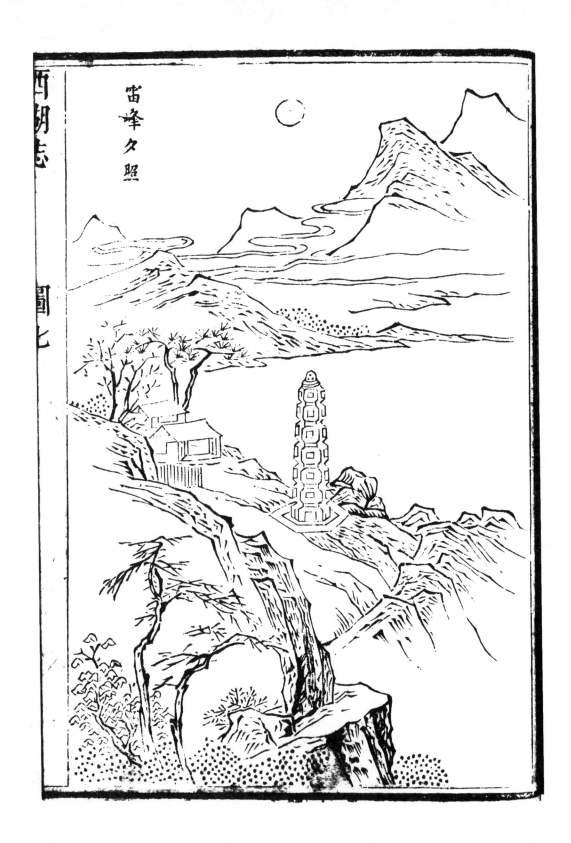

西湖志　圖七

雷峰夕照

南屏晚鐘

西湖志

圖八

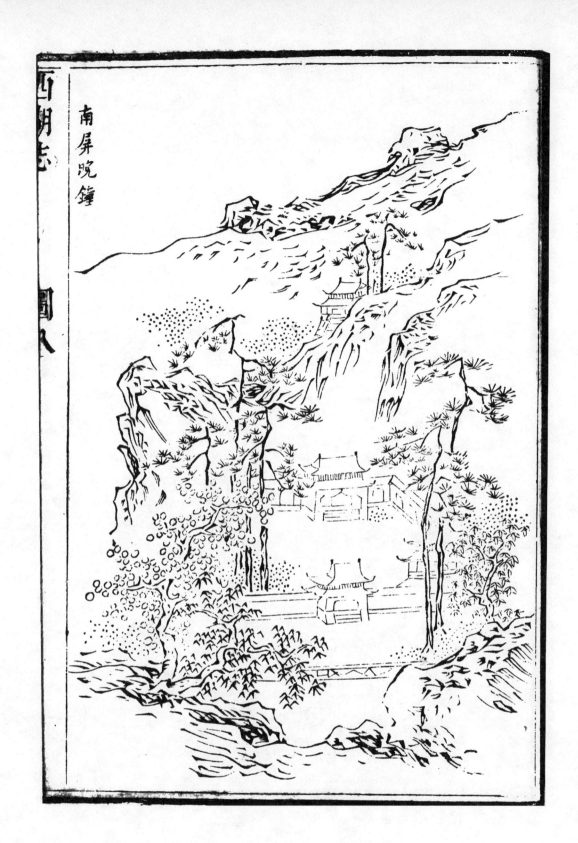

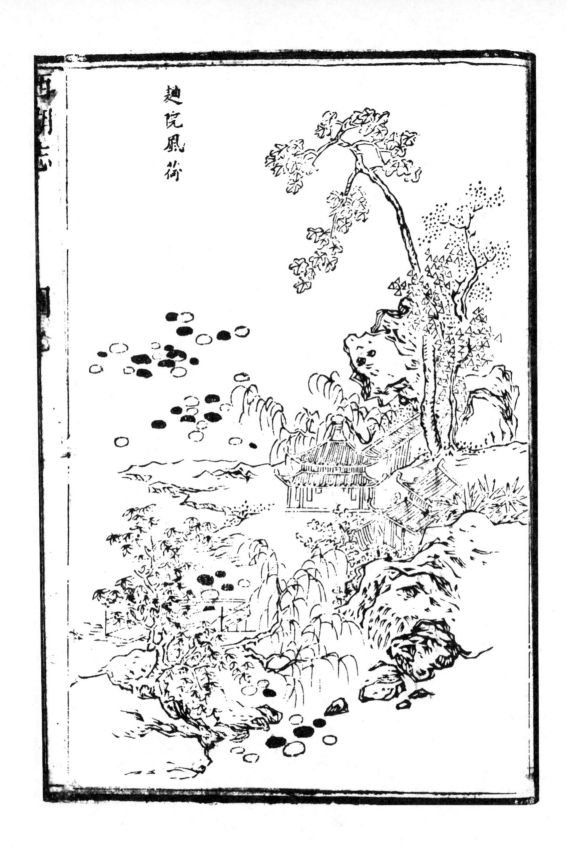

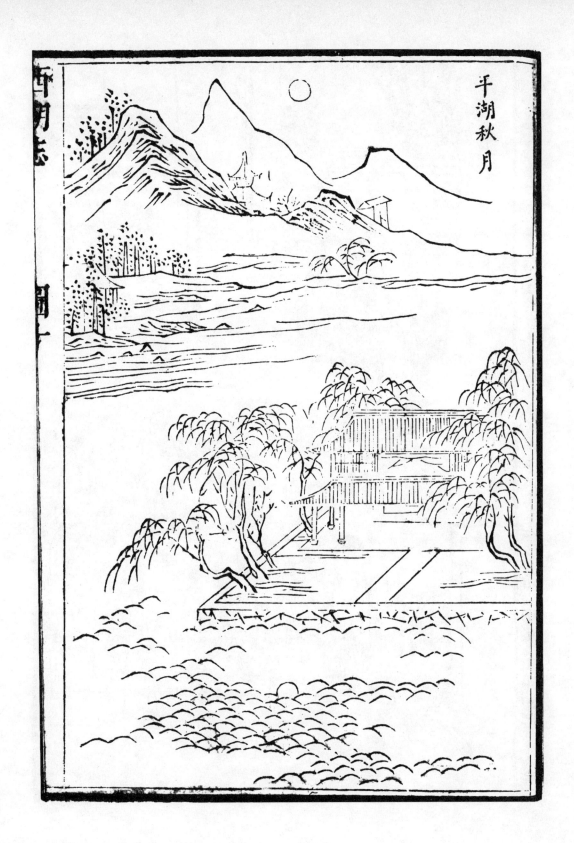

平湖秋月

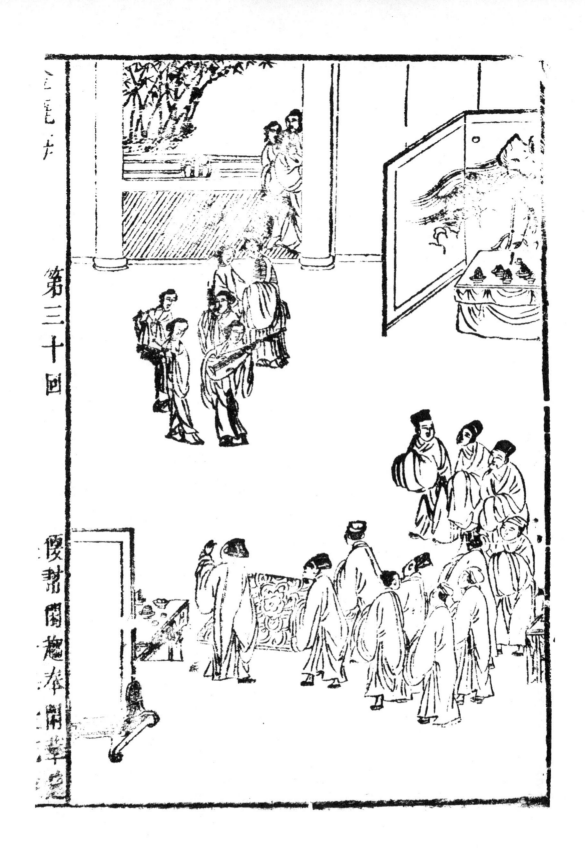

《全像金瓶梅》 小说类

笑笑生撰，彭城张竹坡批评。
清康熙三十四年（1695）影松轩刊本。
日本国会图书馆藏。
图单面版式，20.5×13.5cm。

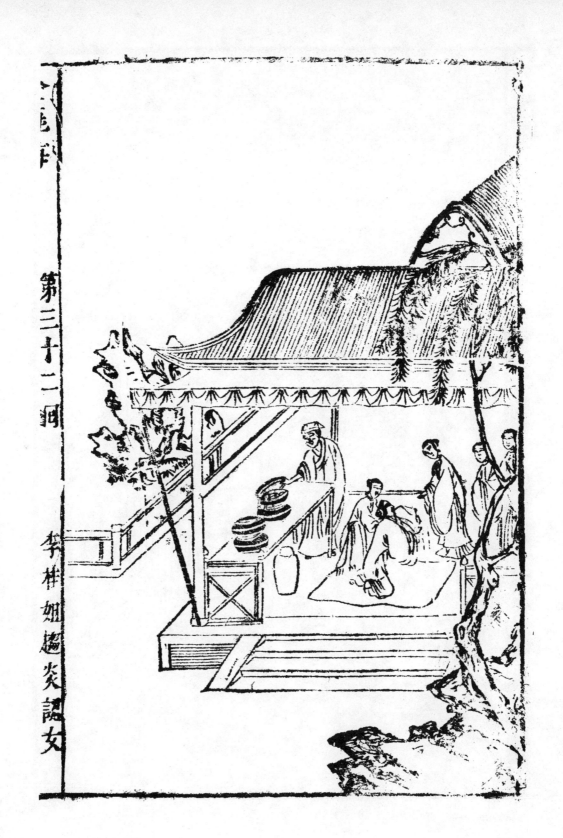

第三十二回

李桂姐趋炎认女

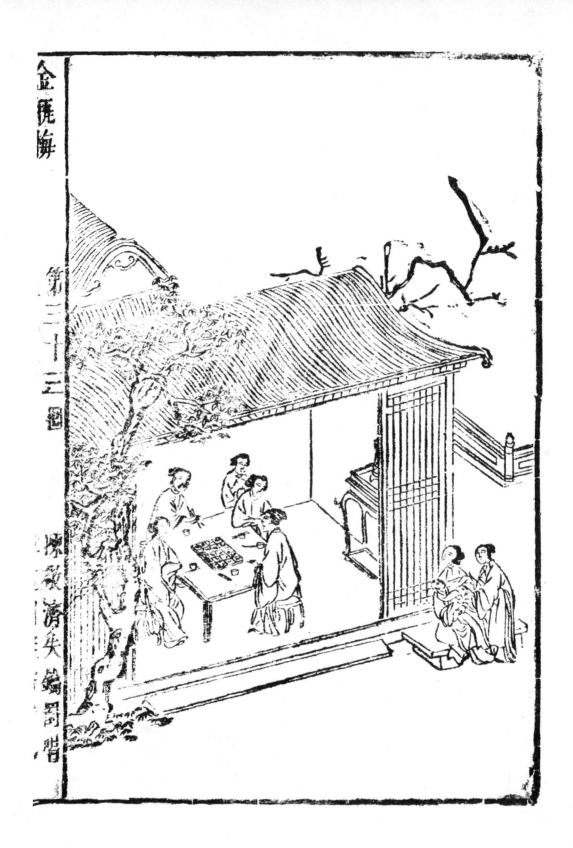

金瓶梅

第三十三回

陳敬濟失鑰罰唱

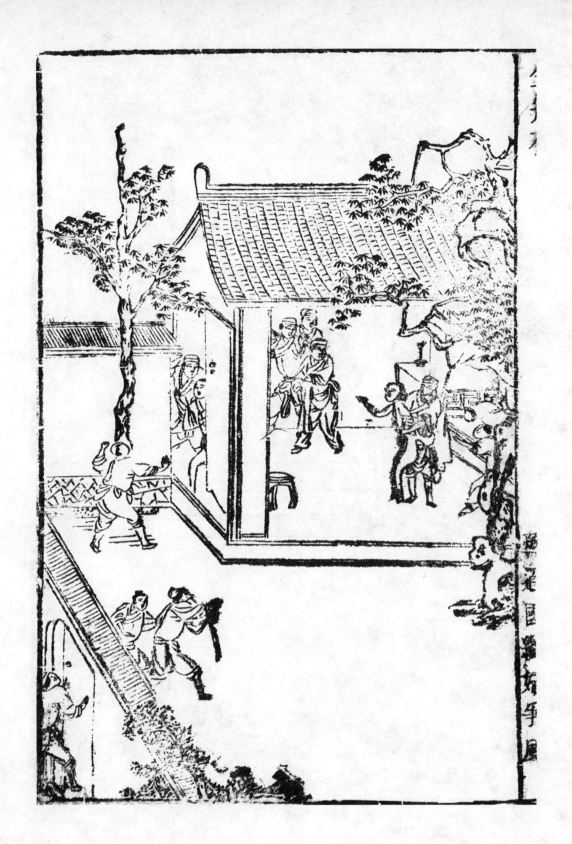

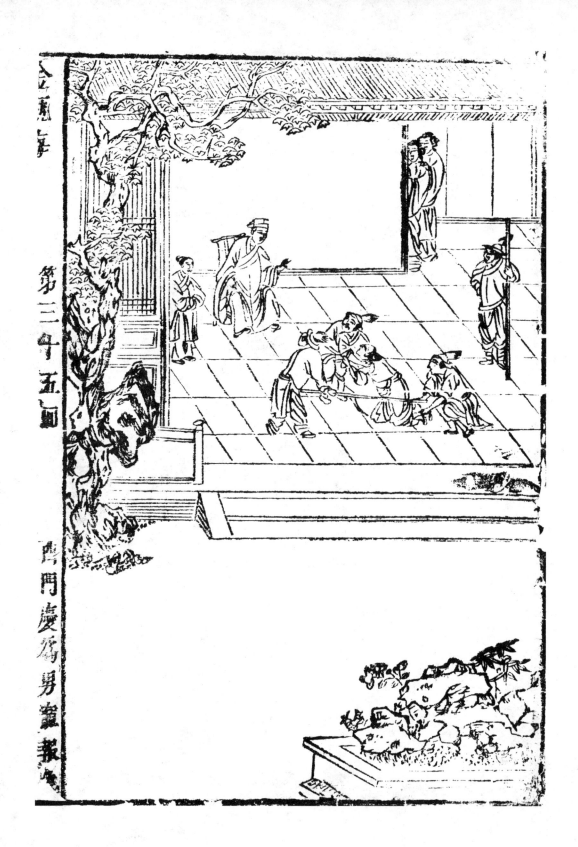

第三十五回

西門慶辱罵男寵報

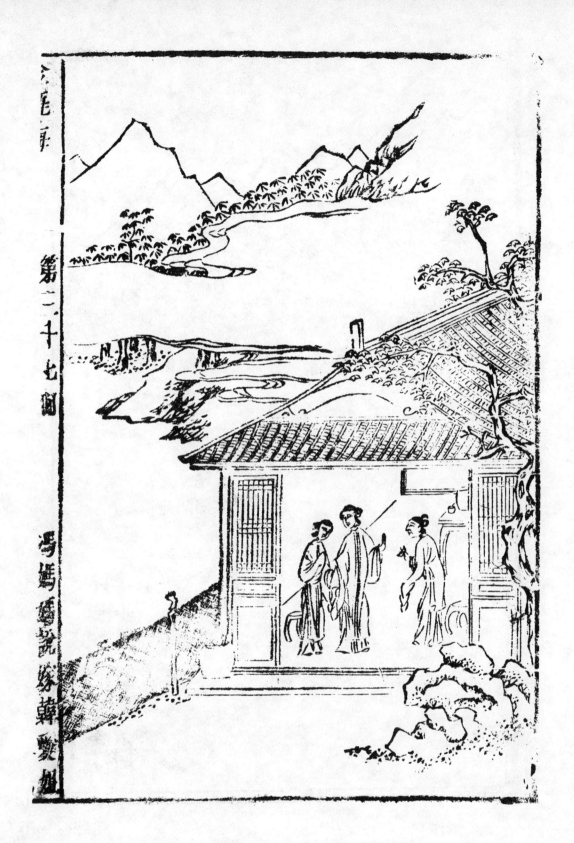

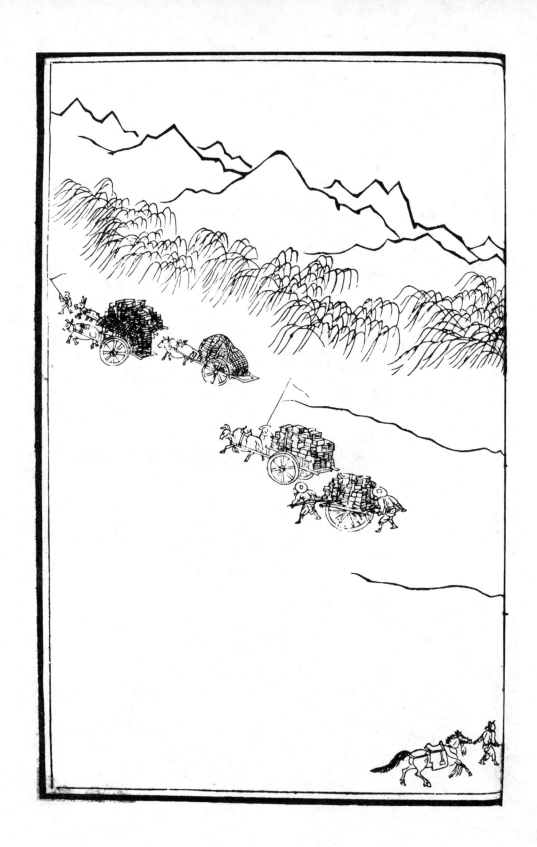

《大司寇新城王公载书图诗》不分卷　一卷　一册　诗文类

清王士祯撰，清张起鳞等辑，禹之鼎绘。
清康熙四十年（1701）刊本。
浙江图书馆藏。

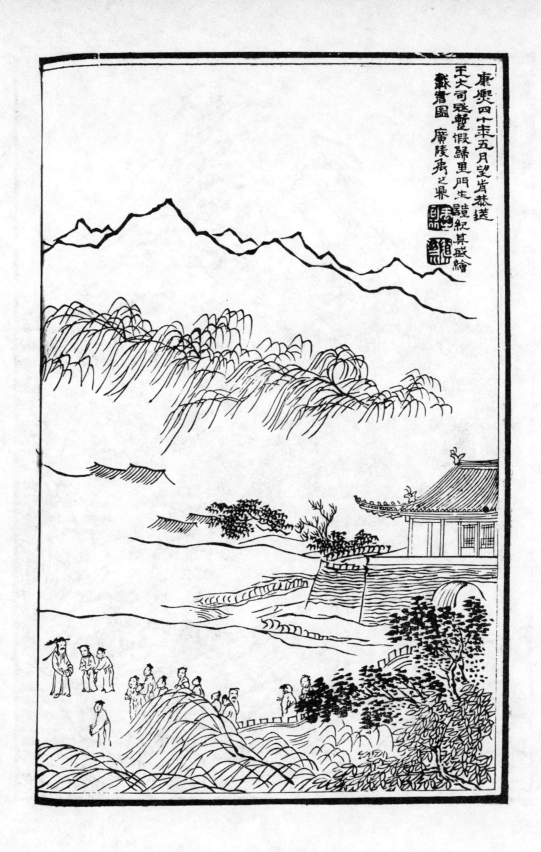

康熙四十年五月望肯恭送
王大司寇暨暨假归里门生□纪其盛绘
载旧图 广陵弟之鼎

图一幅，双面版式，22×29cm。

大司寇即王士禛，据说他康熙年间回山东新城老家迁葬父母，旅途所载书籍有十余车，朝野对此盛传一时。本书就是对此事的记录。

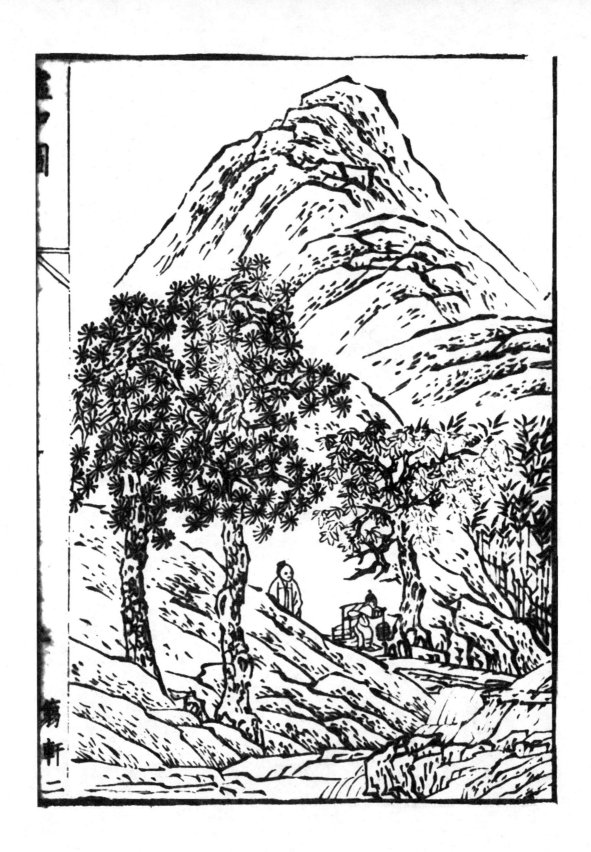

《墟中十八图咏》不分卷　二册　地理类

章标绘，周明凤、张大相、蔡柱成刻。
清康熙五十一年（1712）篛轩章氏刊本。
重庆市图书馆藏。

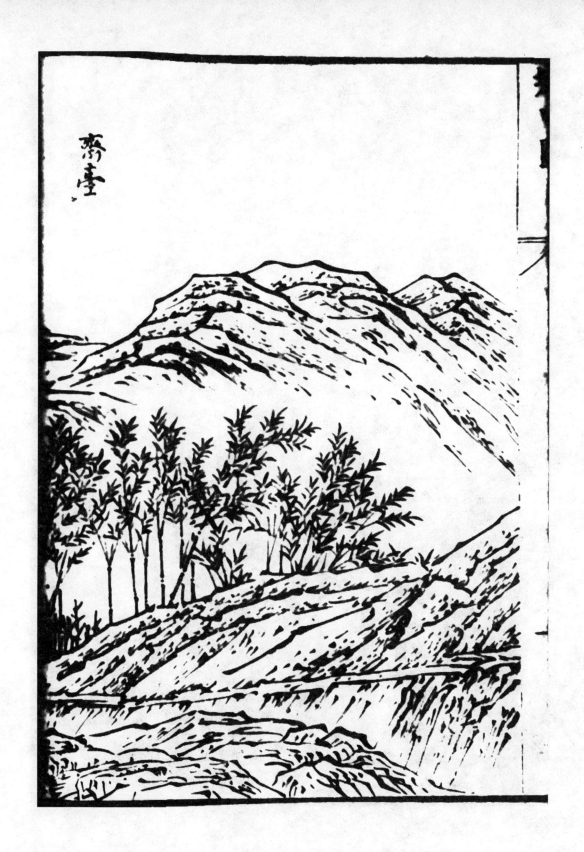

图双面版式，20×27cm。

墟中即今绍兴东湖一带。

章标，字原本，浙江绍兴人，工诗善画，常入山林看烟霞出没，云气飞动以助画意。

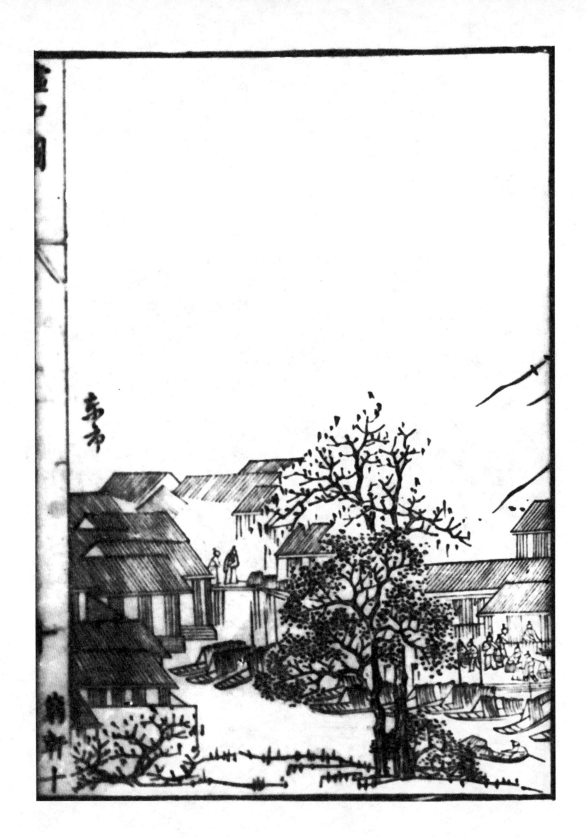

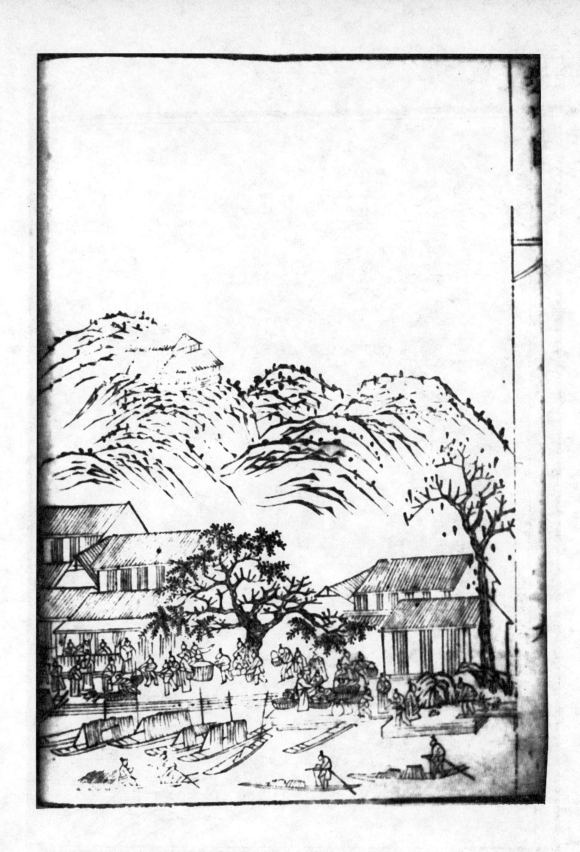

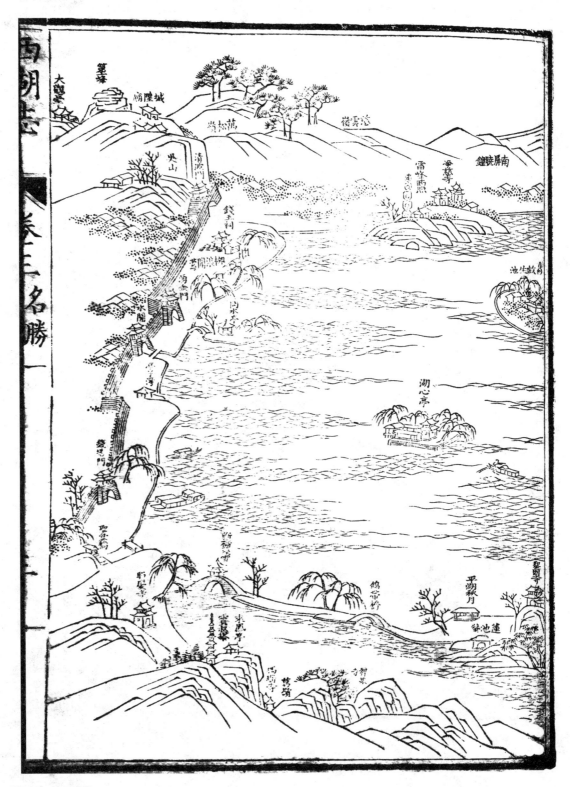

《西湖志》地理类

清李卫编。
清雍正九年（1731）刊本。
湖南图书馆、徐州图书馆藏。
图双面版式。

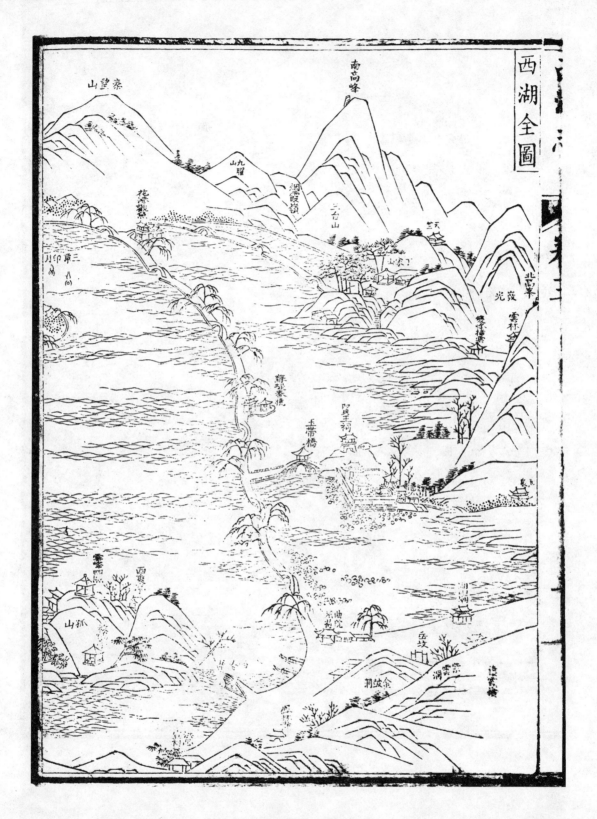

西湖志，在田汝成《西湖游览志》的基础上，重新增删材料，搜罗文献，历时五年，于雍正十三年修纂成《西湖志》。全书共48卷，附有大量插图，是一部图文并茂的精美志书。目录列水利、名胜、山水、堤塘、桥梁、寺观、祠宇、古迹、方外、特产、冢墓、撰述、书画、艺文、诗话、志余、外纪等20门，其中山水、堤塘、桥梁、寺观、祠宇之属，还特别分为孤山、南山、北山、吴山、西溪五路，极便读者阅览，这是清代官方以一个省的人力物力编纂而成的志书。

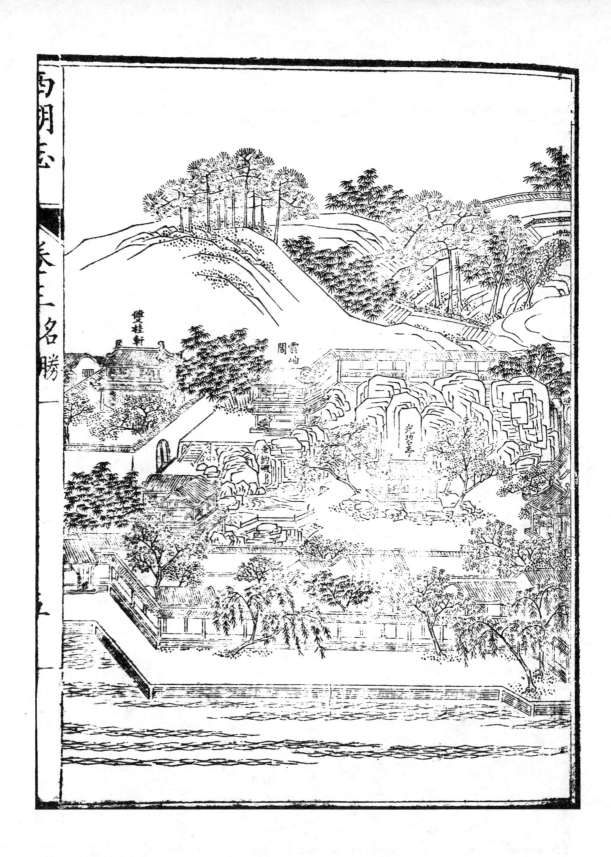

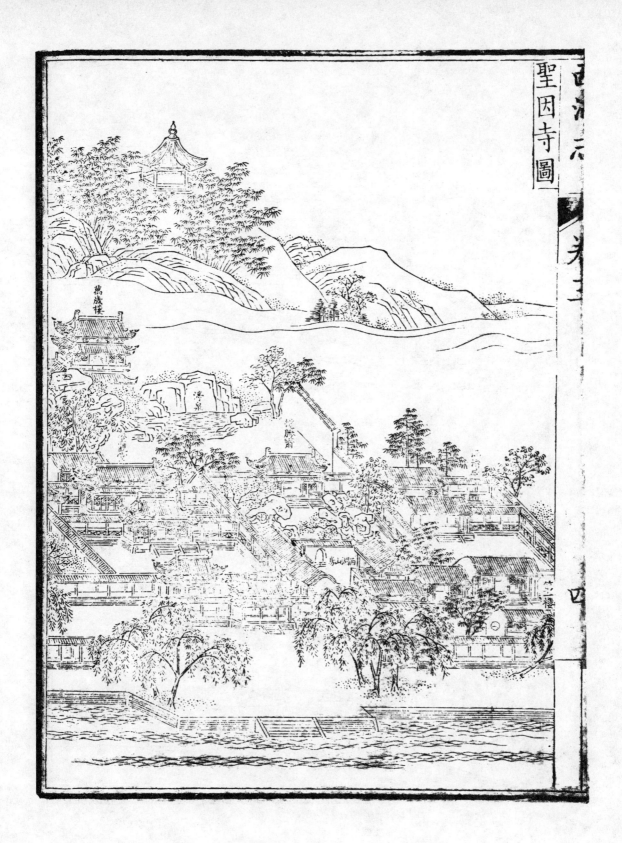

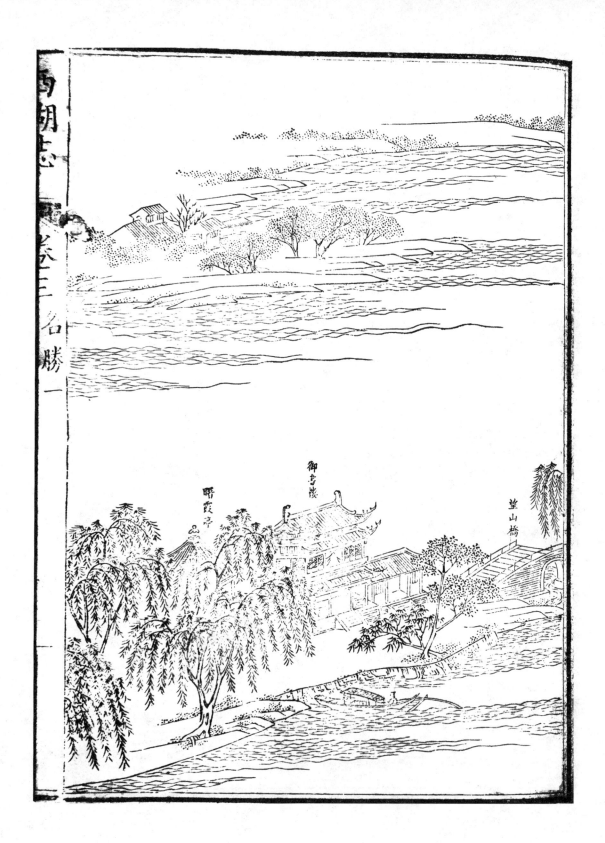

御書樓

曙霞亭

望山橋

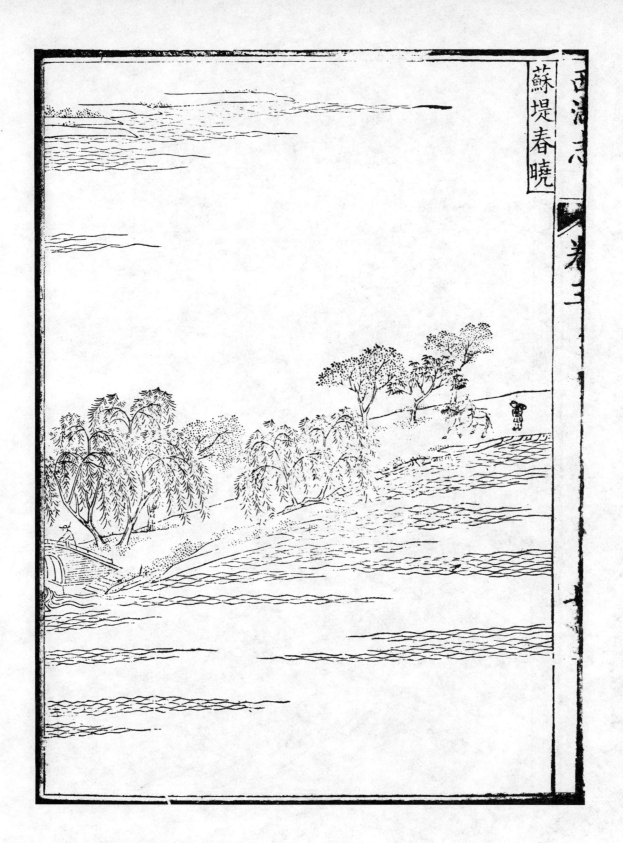

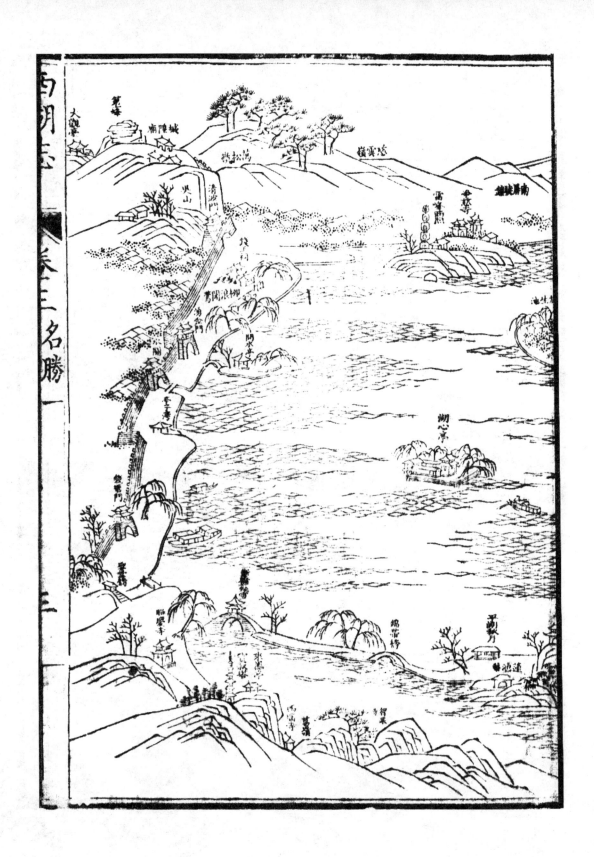

《西湖志》四十八卷 二十册 地理类

清傅王露等纂。
清雍正十三年（1735）两浙盐驿道库刊本。
徐州图书馆等藏，本书选湖南图书馆藏本。

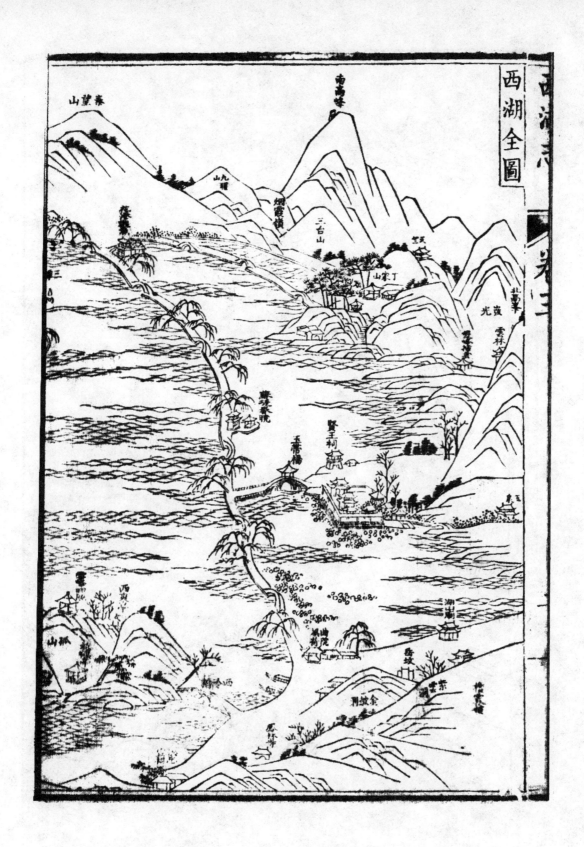

图双面版式，20×28.2cm。

卷首序署江南臣李卫谨，次程元章西湖志序，次郝玉麟西湖志序，次王鈇西湖志序，次张若谨西湖志序，次西湖志署顾济美等，次西湖志纂修职名，次凡例、总目、正文。卷三附图。

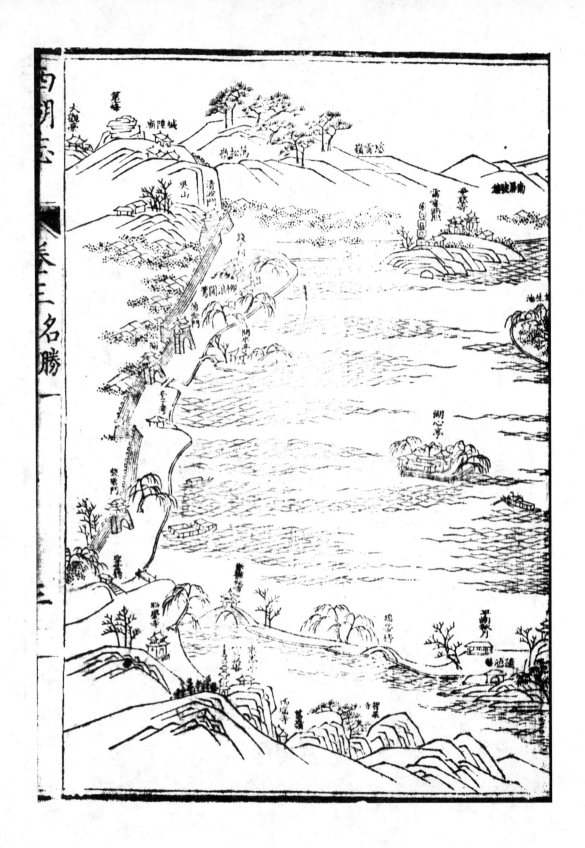

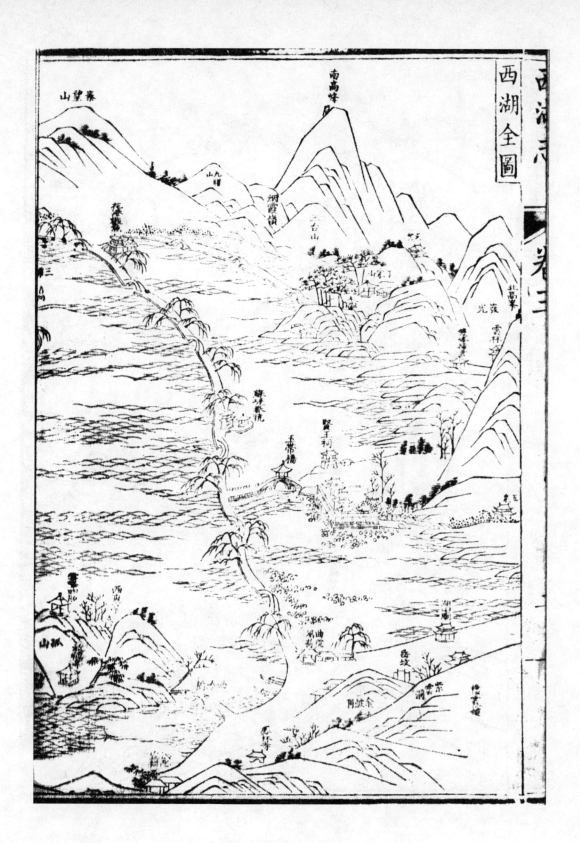

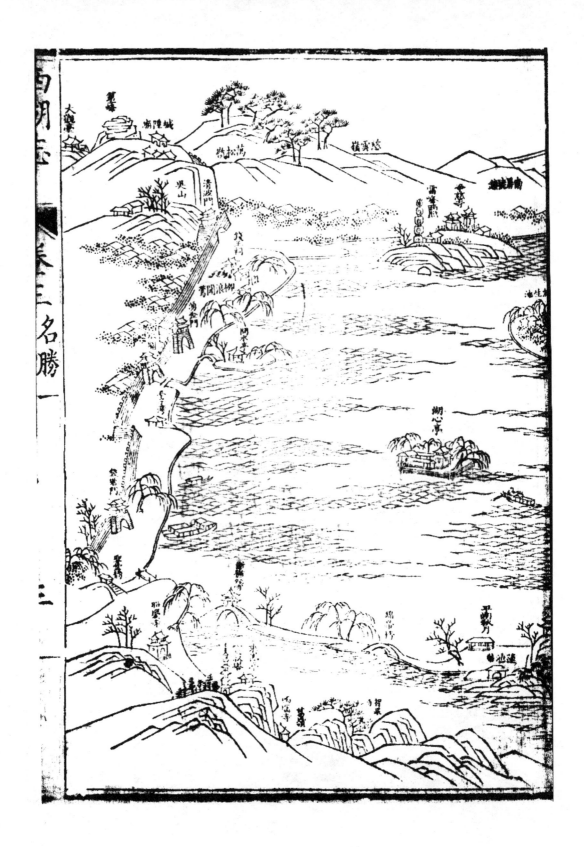

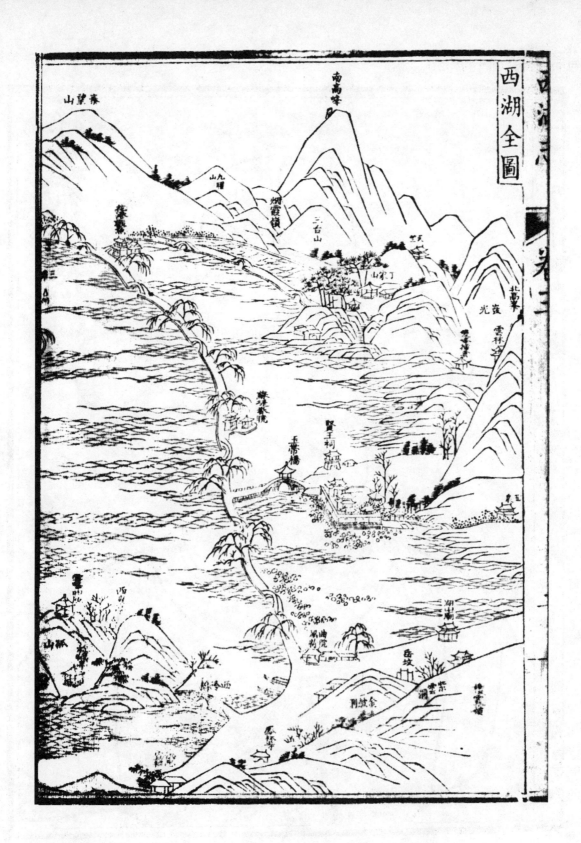

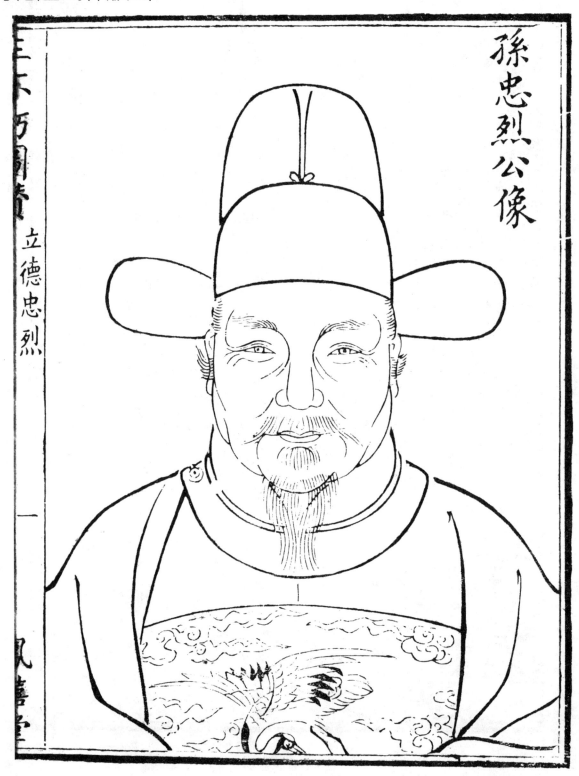

《有明于越三不朽图赞》 三卷　传记类

清古剑老人张岱撰。
清乾隆五年（1740）凤嬉堂刊本。
浙江图书馆藏。

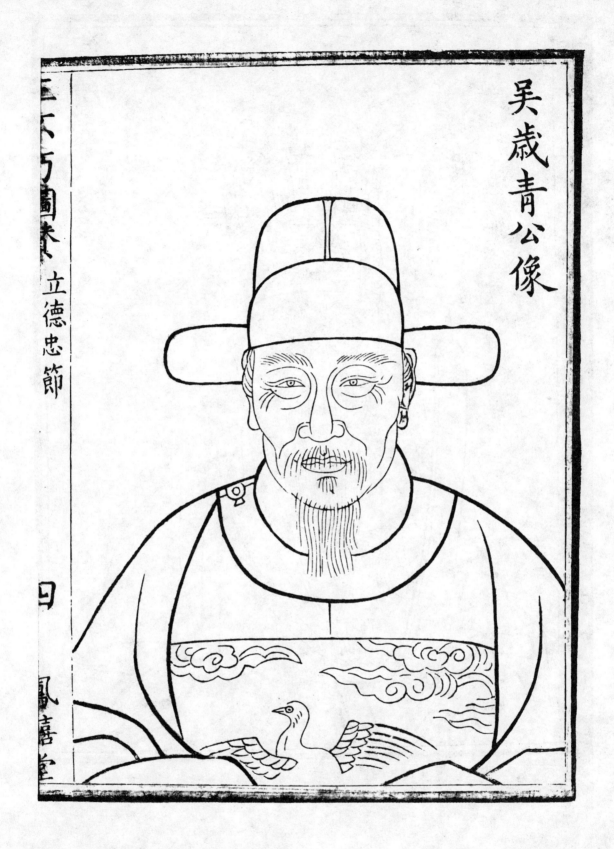

图单面版式，20×14.5cm。

封面残，封面刊中字"三不朽图赞"，右上刊"陶庵先生著"，左下刊"南涧横德堂藏板"，上端字缺。版心下端题"凤喜堂"。

卷首有张岱庚申八月撰"越人三不朽图赞小叙"。

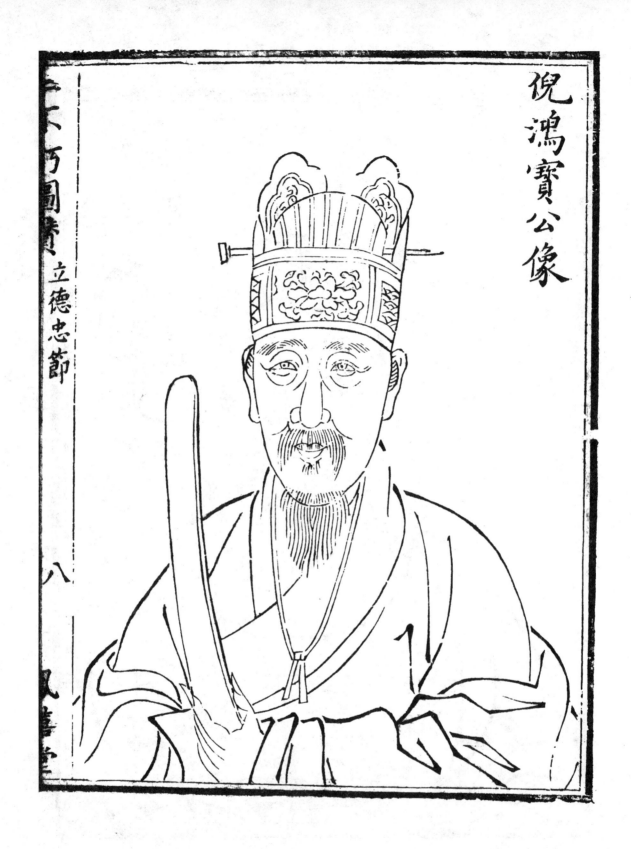

倪鴻寶公像

天下方圓圖贊 立德忠節

八 又善堂

张岱（1597—1679），又名维城，明末清初文学家，字宗子，又字石公，号陶庵、天孙，别号蝶庵居士，晚号六休居士等，山阴(今浙江绍兴)人。著有《陶庵梦忆》、《西湖梦寻》、《三不朽图赞》、《夜航船》等文学名著。图绘明浙江一地人物，以立德、立功、立言分门别类，镌像立传，系以赞语，有明显的封建主义的"立言"准则，其中亦有若干正直人士，所绘在同类书之上。

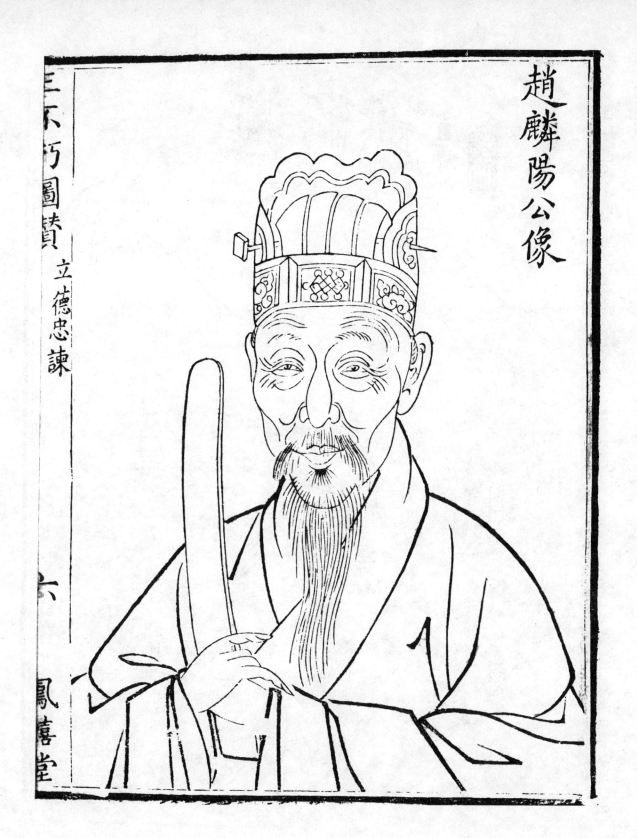

趙麟陽公像

三不朽圖贊 立德忠諫

六 鳳嘻堂

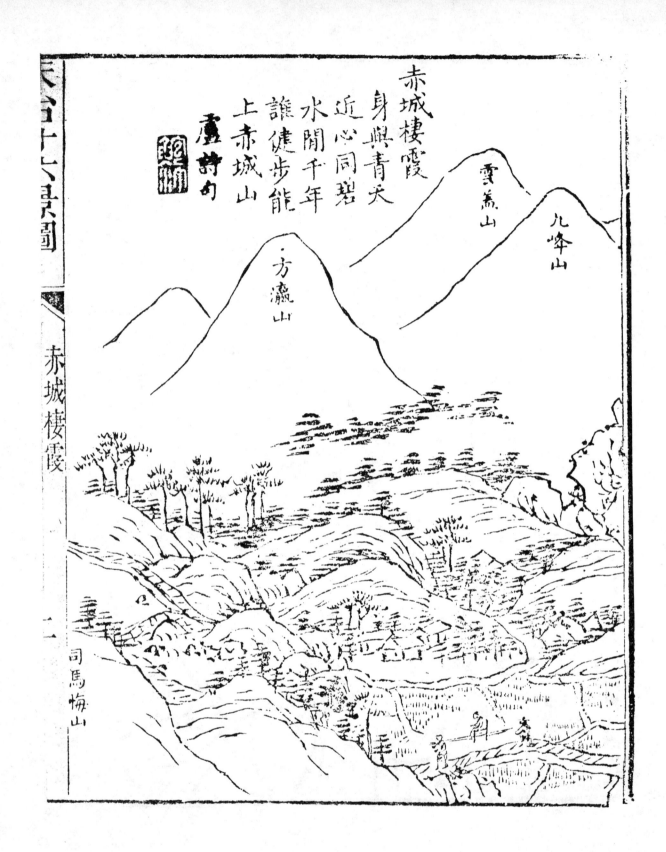

赤城棲霞
身與青天
近心同碧
水閒千年
誰健步能
上赤城山
盧時句

雲蓋山

九峰山

方瀛山

司馬悔山

天台十六景圖詩

赤城棲霞

二

《天台十六景图诗》 一卷　二册　地理类

清齐召南辑，鲍汀、顾仲升（士魁）绘，鲍汀刻。
清乾隆三十二年（1767）息园刊《天台山方外志要》本。
安徽师范大学藏。
图十六幅，双面版式，18.9×28.8cm。

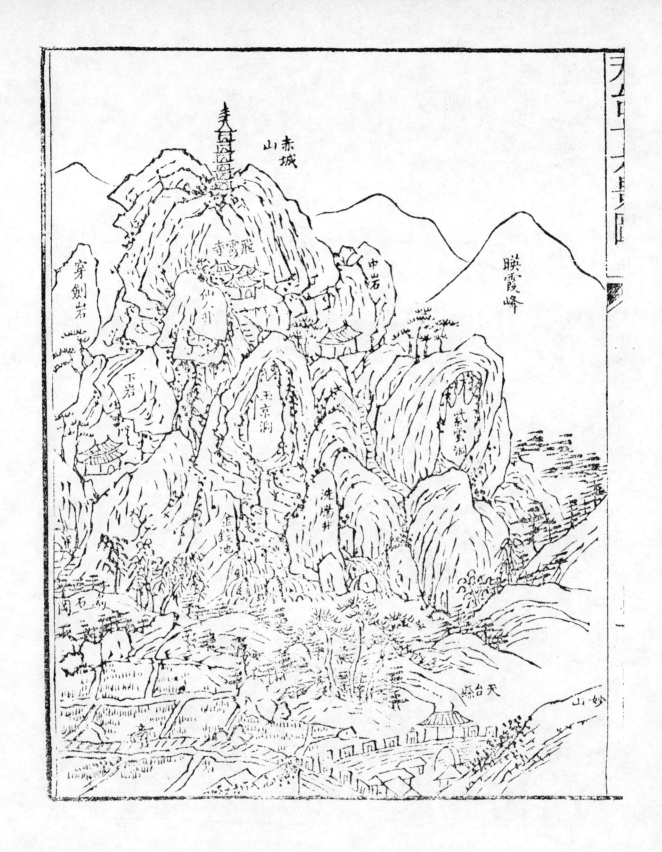

浙江省天台山志有多种，惟此本附图且精。此本首有"天台山全图"一至四页，次为"天台十六景图"篆文并"鲍汀氏书画图章"阳文及"读画丛房"阴文印记两方。图末有乾隆辛卯十月锡山鲍汀跋，跋称："物公上人辑天台志成，迄余为图，余曰，山之名胜传于志，志不尽传图，于是作。余未尝道赤诚，登石梁，览桃源，桐柏诸胜，余焉能为！公曰，唯唯。归，即邀绘士仲升登陟险阻，阅三月，稿成复镌以示，余爱不辞而为之图。然苦笔墨钝拙，不免为山灵所笑也。仲升姓顾氏，名士魁，江南太仓人。"

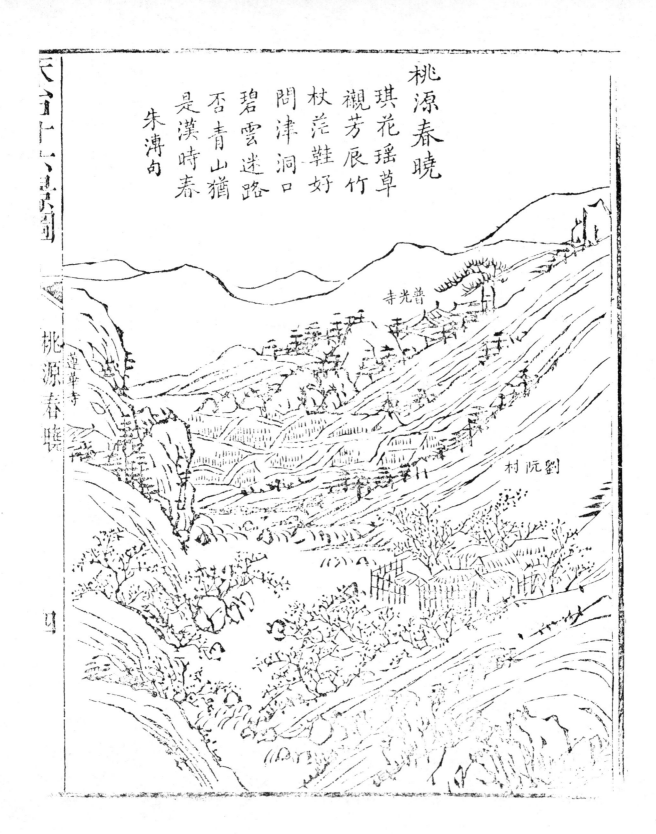

桃源春曉
琪花瑤草
襯芳辰竹
杖芒鞋好
問津洞口
碧雲迷路
否青山猶
是漢時春
朱溥句

普光寺

草華寺

桃源春曉

劉阮村

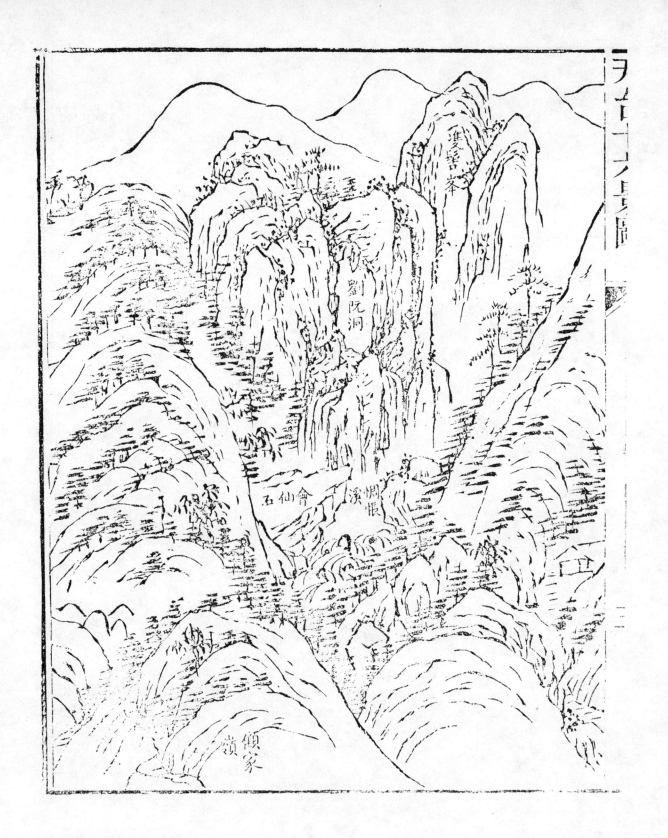

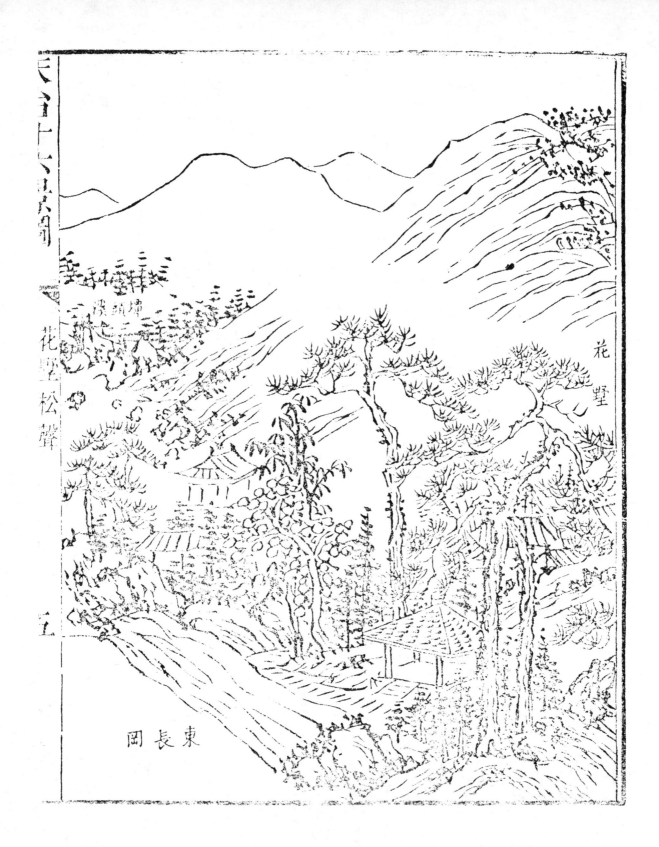

花墅

花墅松聲

東長岡

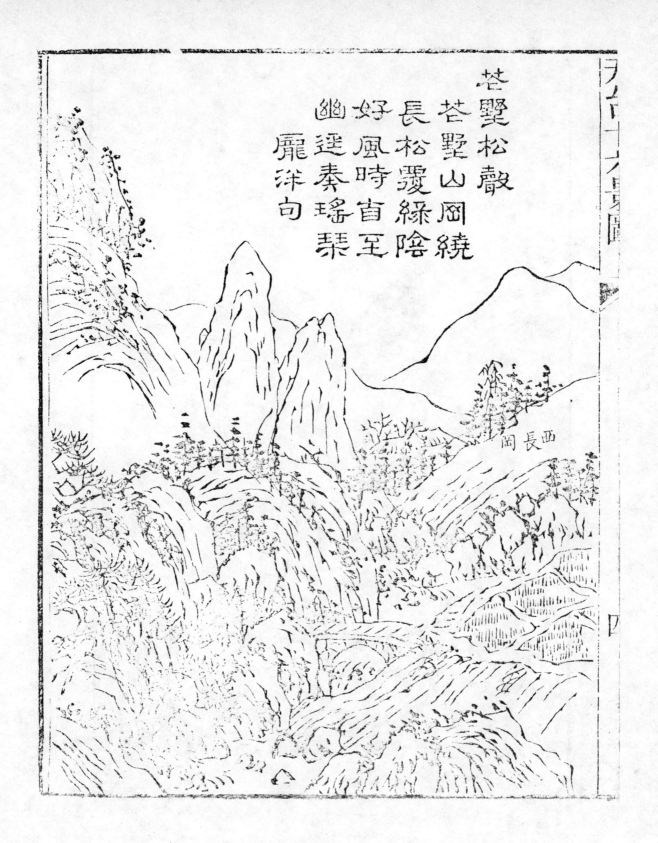

苍野松壑
苍野松壑山冈绕
长松覆绿阴
好风时自至
幽迳奏瑶琴
罢洋句

西长冈

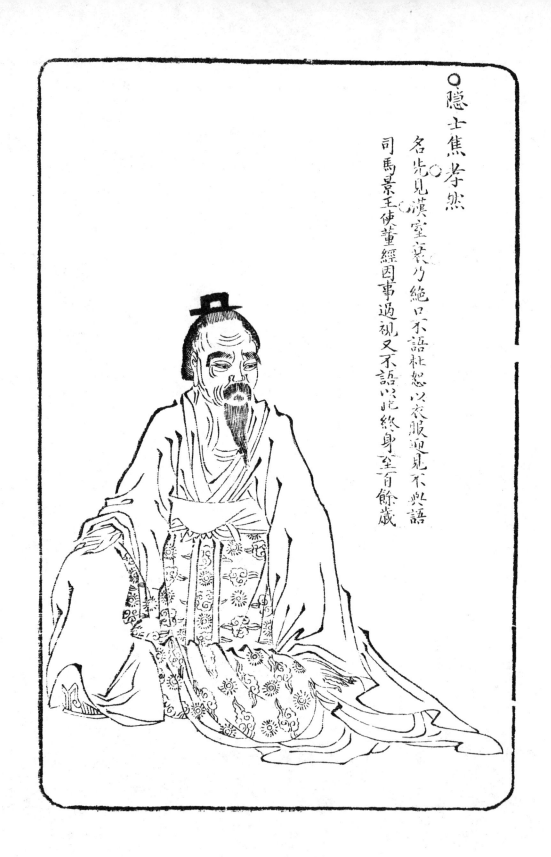

○隱士焦孝然

名先見漢室衰乃絕口不語杜恕以衰服迎見不與語司馬景王使董經因事過視又不語以此終身至百餘歲

《无双谱》

金史（古）良绘。

清乾隆四十八年（1783）会稽沈懋发刊本。

著者藏。

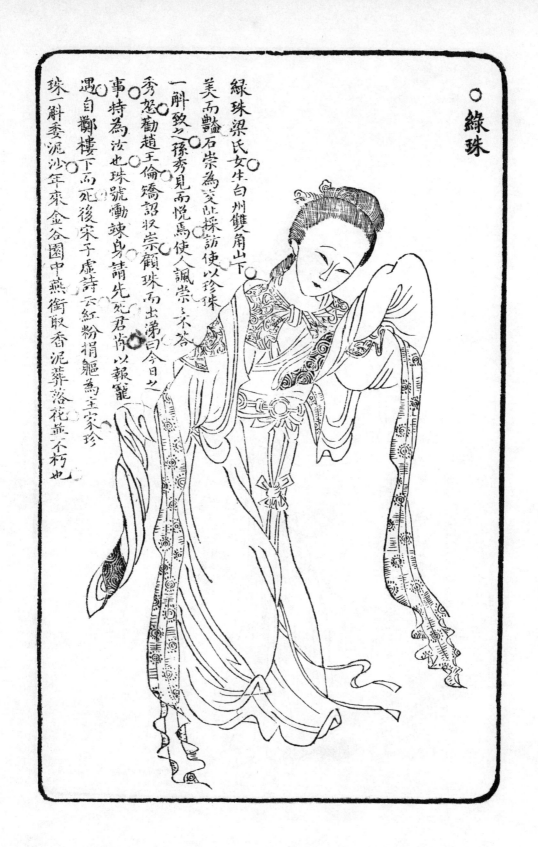

图分正副，单面版式。

据陶元藻《越画见闻》载称："金古良，名史，以字行。别号南陵，山阴人，善画人物，画学老莲。其子金可久、金可大，世其家学，均善画。"

《无双谱》收四十幅，一正一副，前正后福，收张子房至文丞相，所谓"无双"、"三绝"，似为过誉。此书原刊本为清康熙二十九年（1690）刊本。

長樂老馮道

道瀛州人經歷四姓事一十二君務安養百姓
免其鋒鏑之苦當是時天下大亂民命急於
倒懸道乃自號長樂老著書數百言叙階
勳兼官爵以為幸名曰四姓恩榮

安民

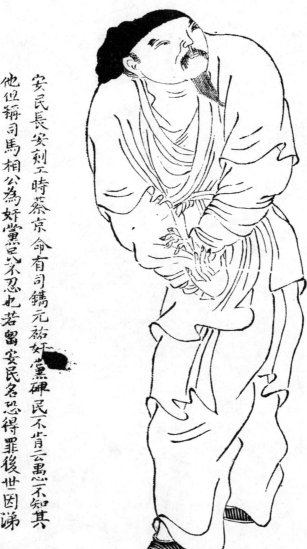

安民長安刻工時蔡京命有司鐫元祐姦黨碑民不肯云愚不知其他但稱司馬相公為姦黨豈忍之若書安民名恐得罪後世因涕泣叩頭以求免



清乾隆武林版画 907

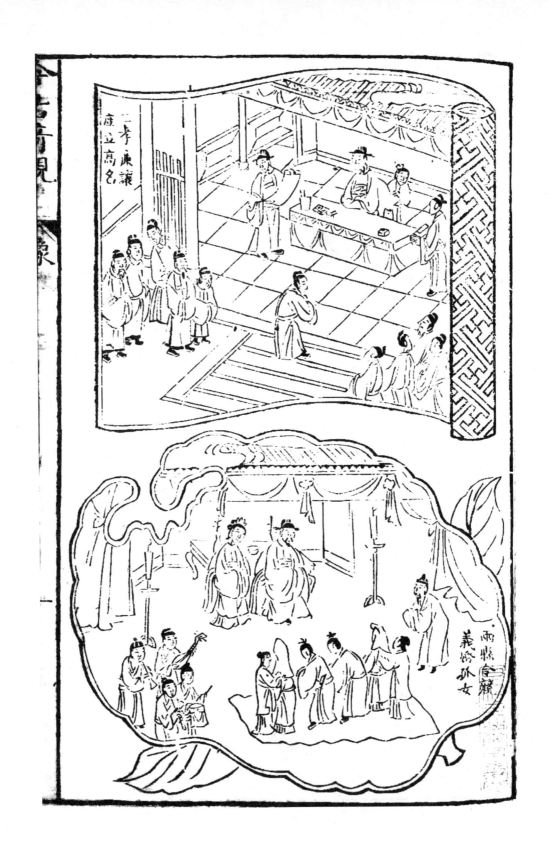

《今古奇观》 四十卷 十六册 小说类

抱瓮老人辑，笑花主人阅，金圣叹评。
清乾隆五十一年（1786）浙省会成堂刊本。
日本早稻田大学藏。

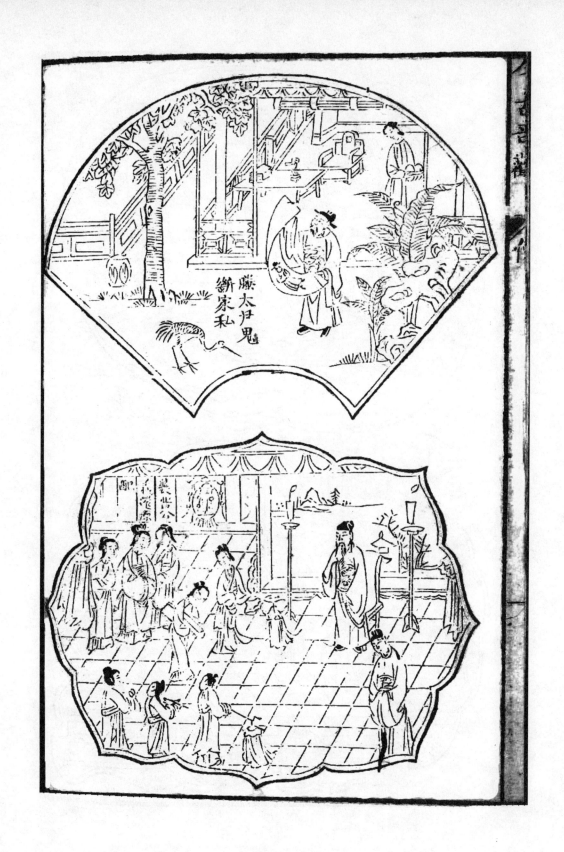

图二十幅，单面版式，上下各一图。

内封面刊：乾隆丙午年重订（上横），金圣叹先生评（右），新镌绣像今古奇观（中大字），浙省会成堂梓行（左下）。目录题:重镌绣像今古奇观。

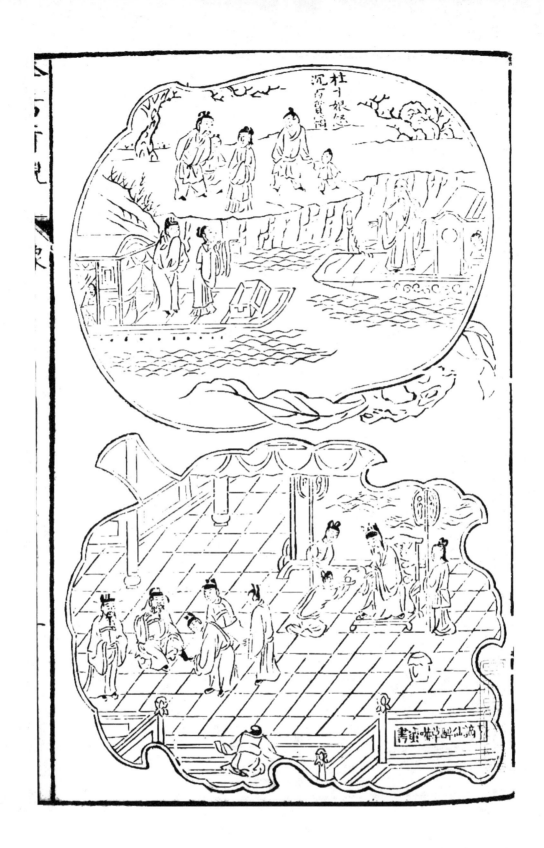

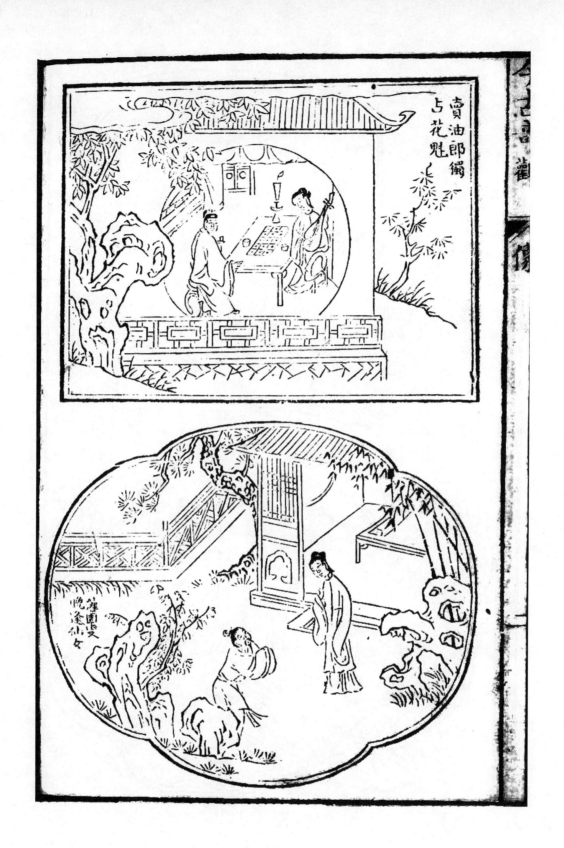

占花魁
賣油郎獨

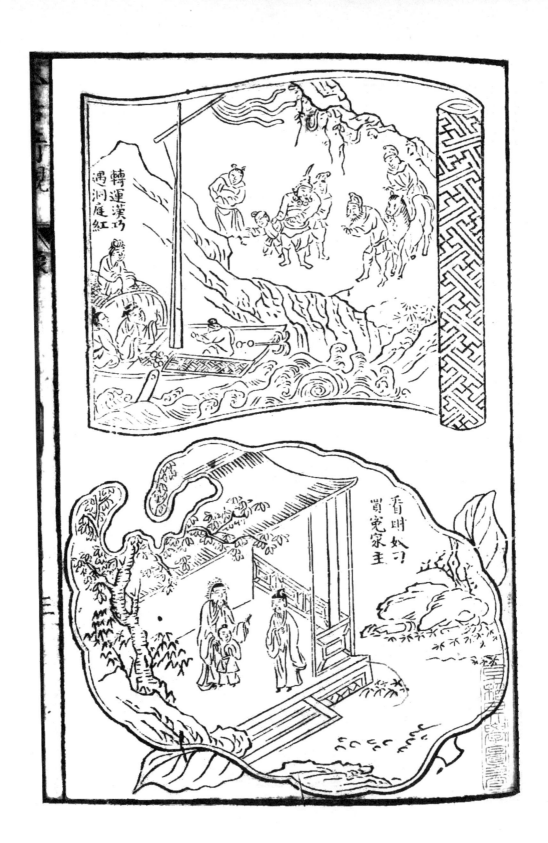

转运汉巧遇洞庭红

看时奴习罚免家主

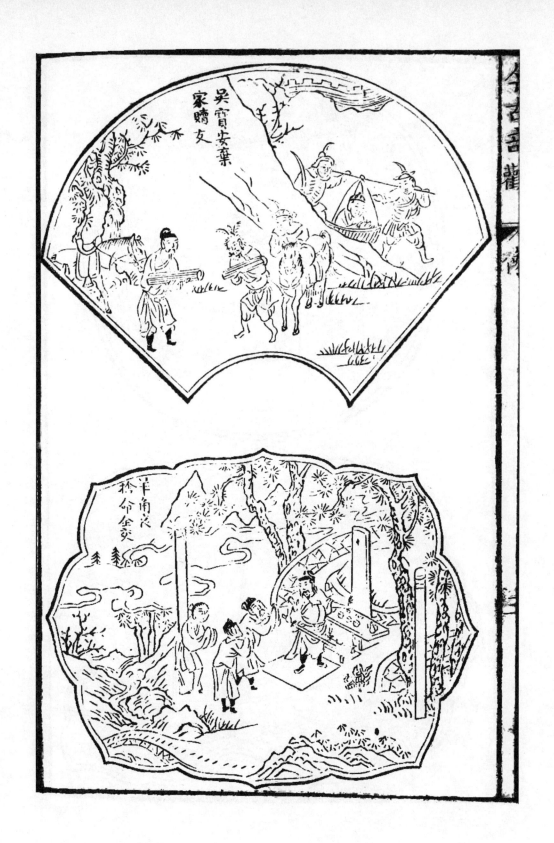

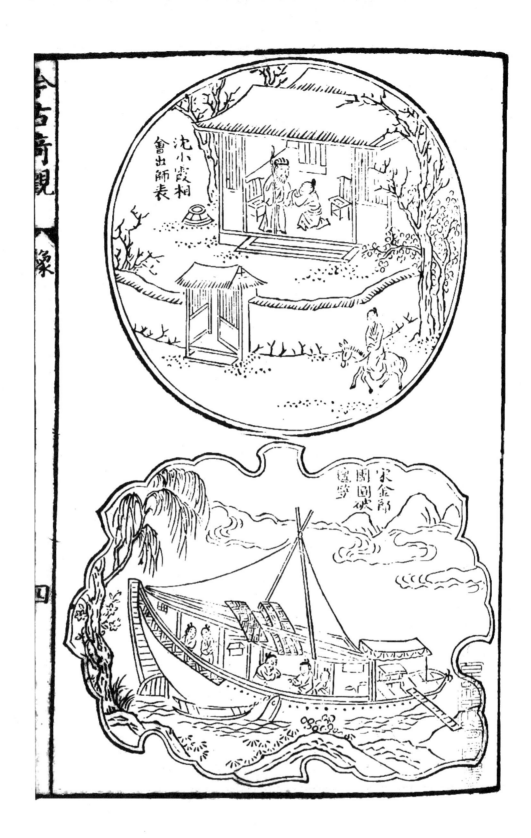

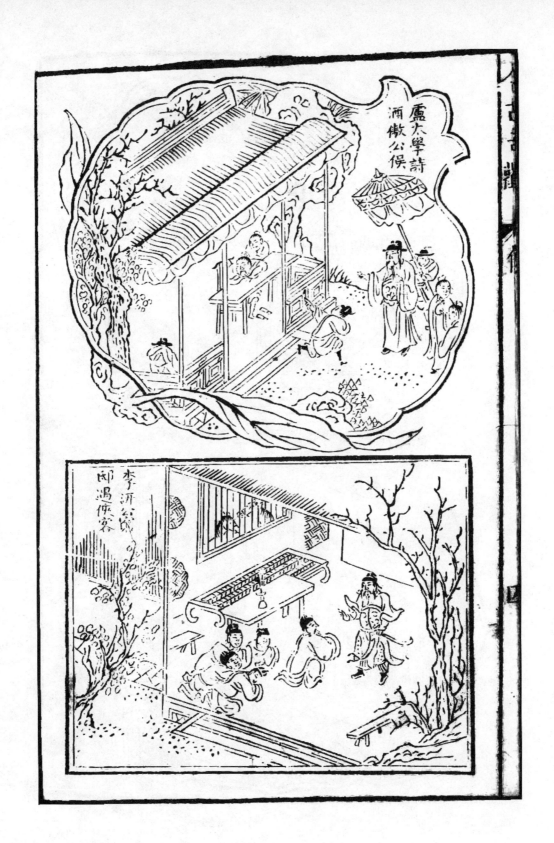

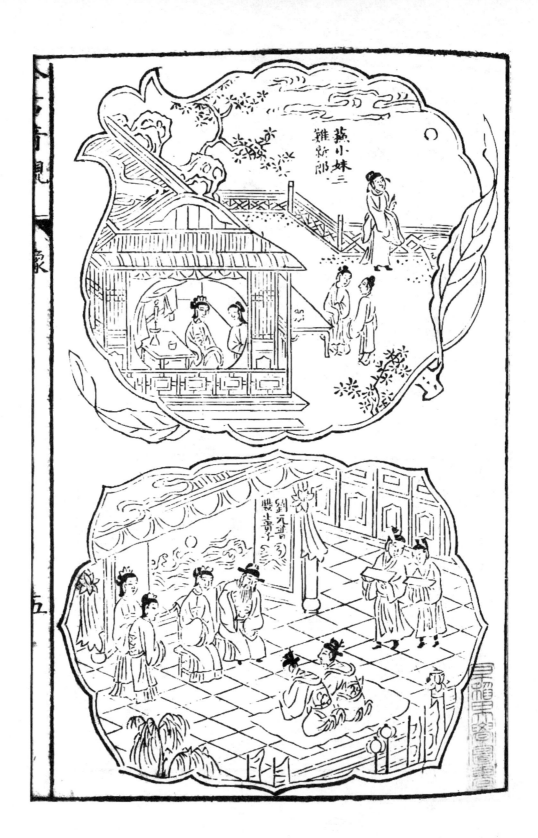

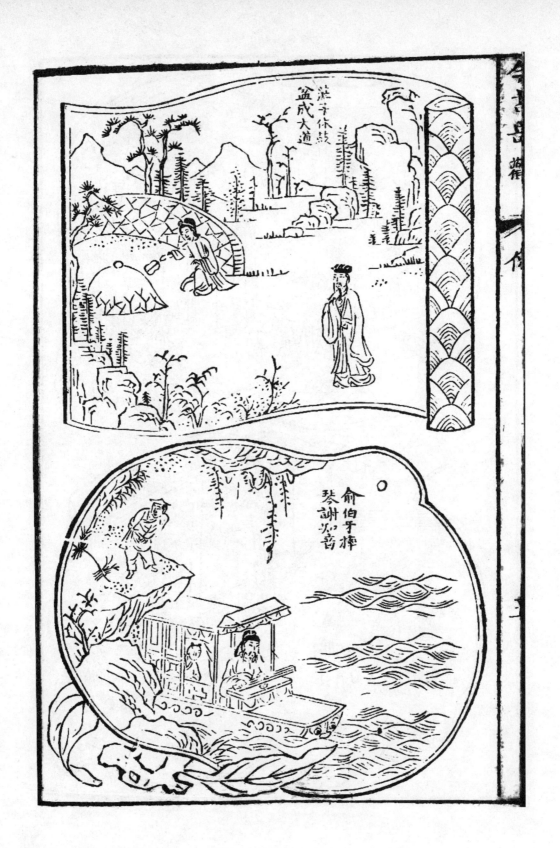

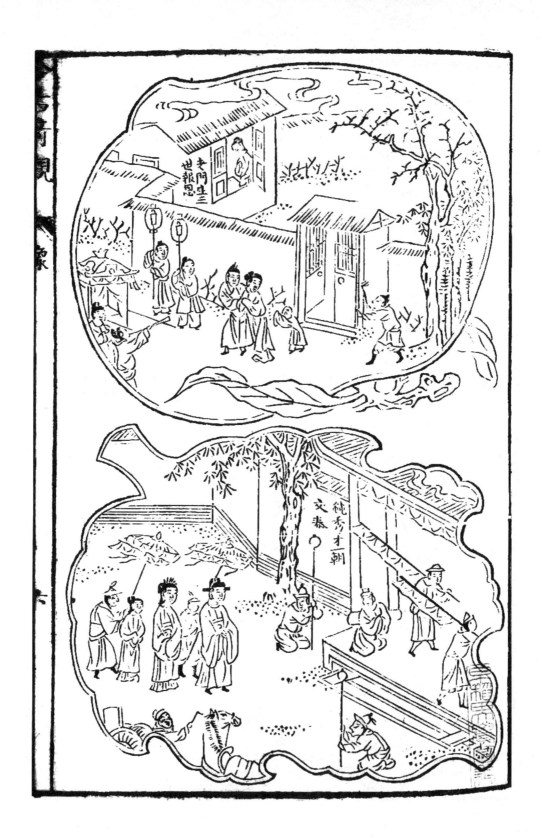

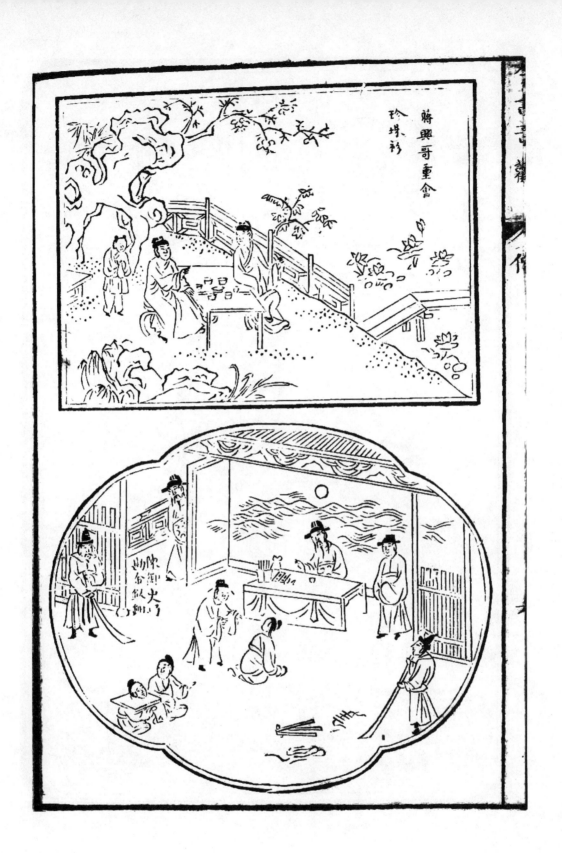

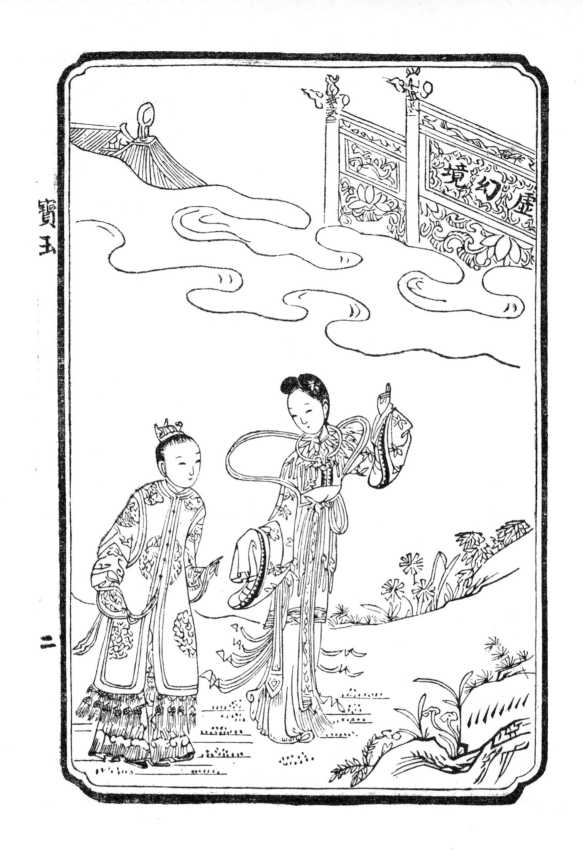

《红楼梦》一百二十卷（回）　小说类

曹沾（雪芹）撰，高鹗续，传程伟元绘。
清乾隆五十六年（1791）程氏伟元萃文书屋（局）第一次活字印本。
国家图书馆、西谛、傅惜华藏。

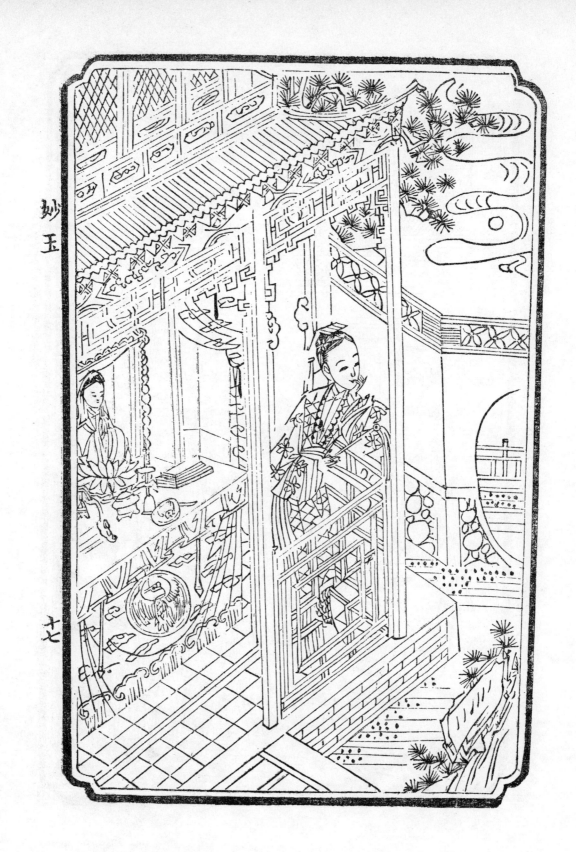

妙玉

乞

图单面版式，16.3×10.8cm。

插图本《红楼梦》以此本为最早，卷首附图二十四（二次印本选刊十八幅）。前图后题词，四周双边。与明末插图风格迥然不同。别具一格。比之此后的翻刻本、新续、后补本以及各种以《红楼梦》小说为题材的版画之作，较有价值。

此本称程甲本，次年印本程乙本，程乙本比程甲本少六幅。

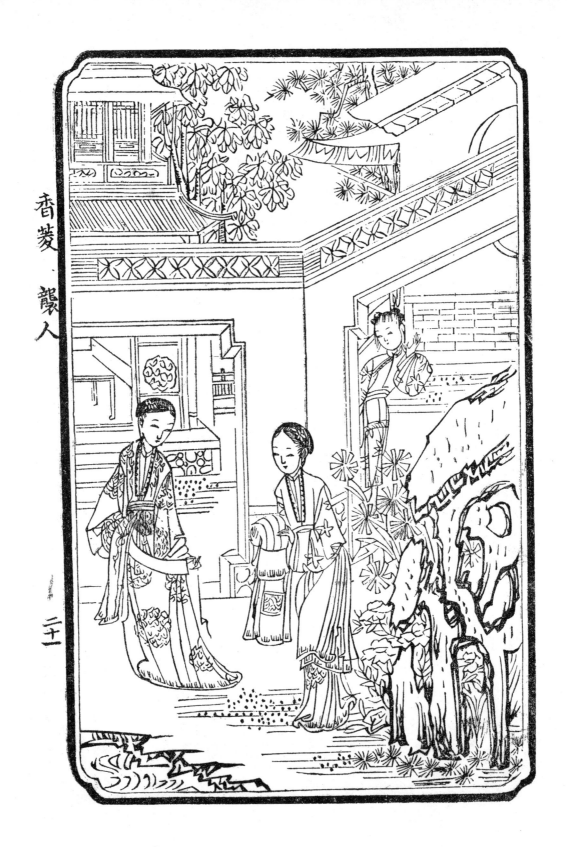

香菱・襲人

二十

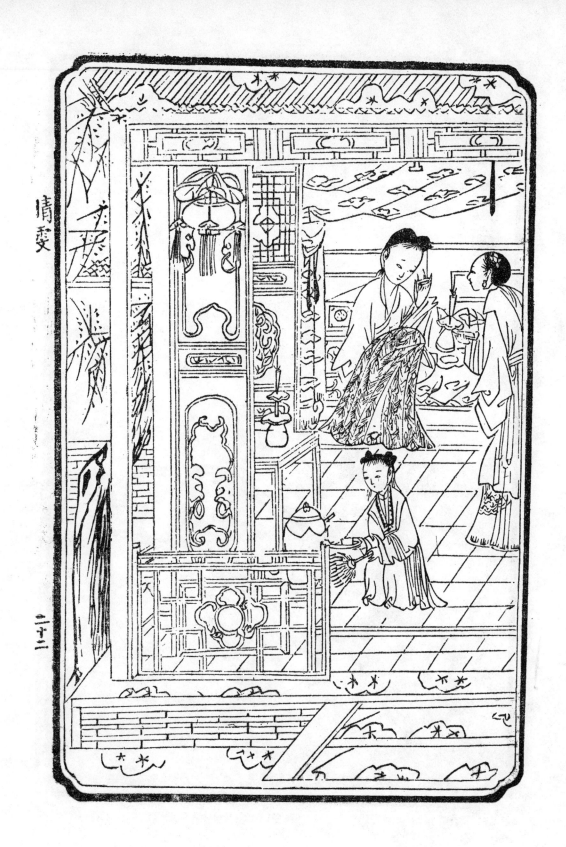

情變

二十二

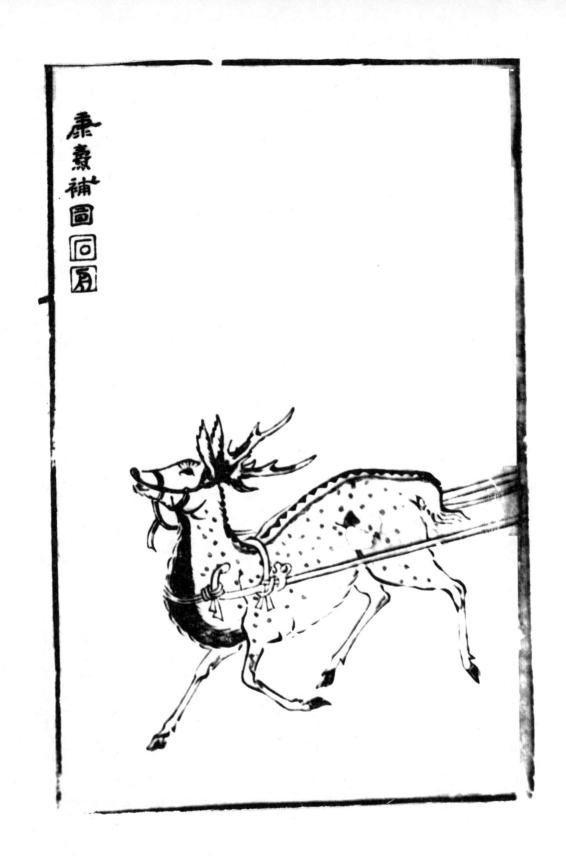

《三图诗》一卷　诗文集类

康寿补绘。
清乾隆年间刊本。
西谛藏。

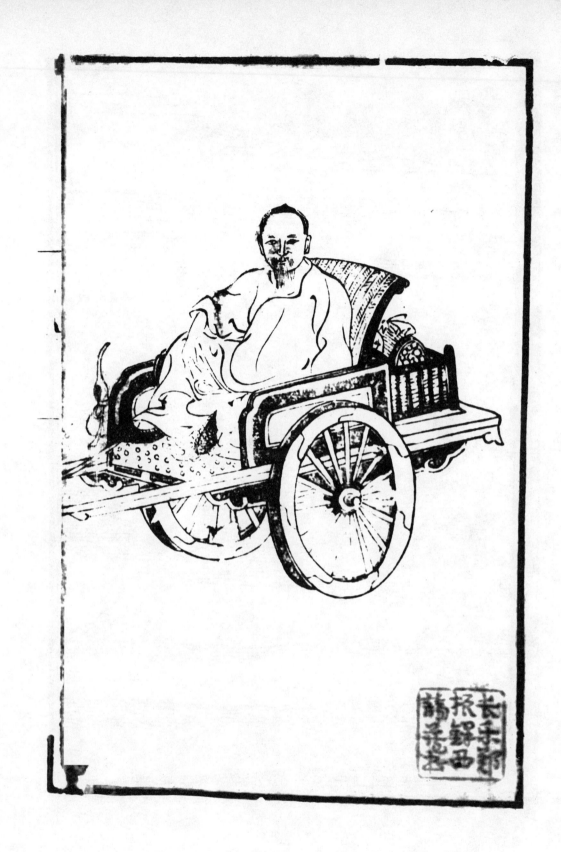

图双面版式，18×22.8cm。

康寿，字石舟，号天笃老人，钱塘人，善山水、花鸟、白描人物。长子康静之，擅书画，次子康凯之，亦白猫人物，《九歌图》插图，出其手笔。

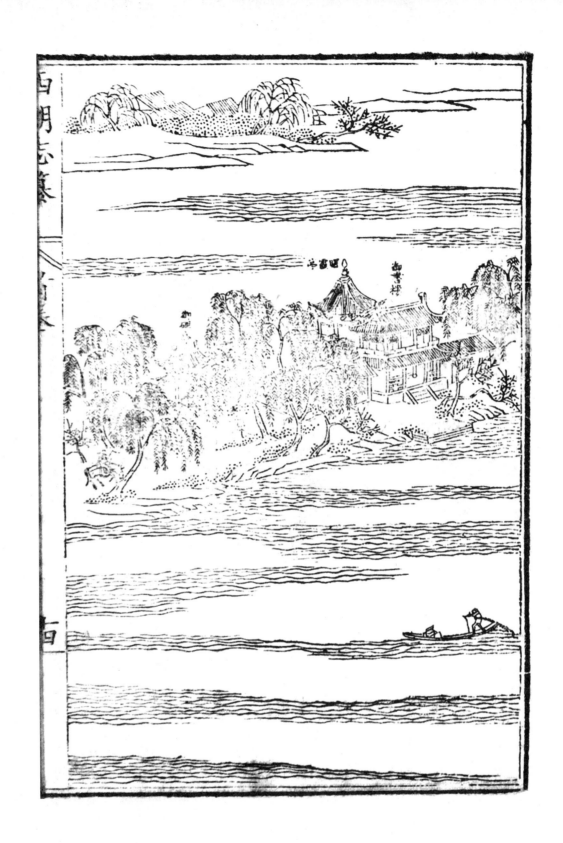

《西湖志纂》十五卷　卷首一卷　地理类

清沈德潜，清傅王露辑。
清乾隆年间刊本。
浙江图书馆藏。
图双面版式。书首有"御制诗"。

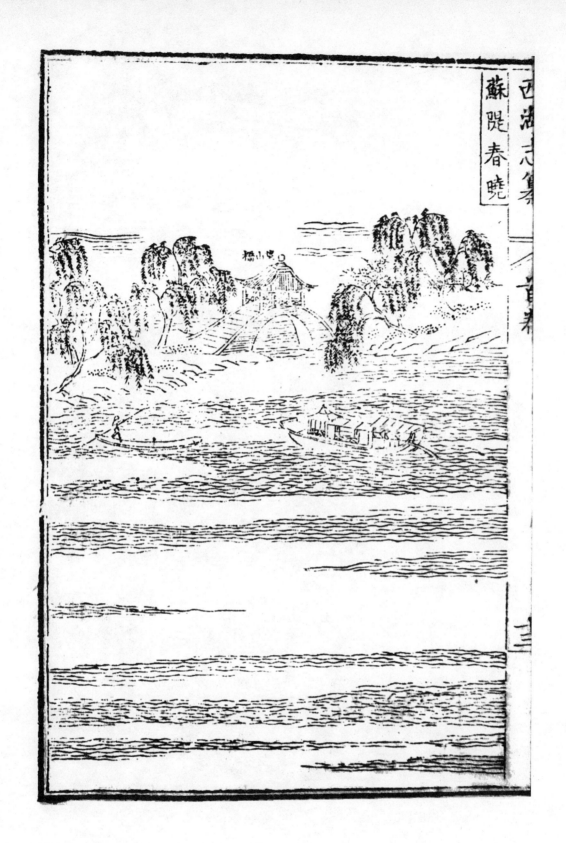

橋小

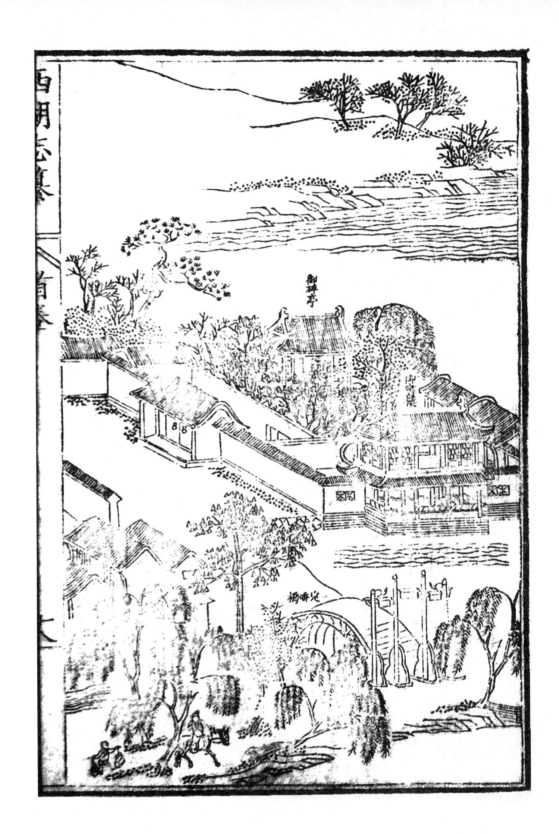

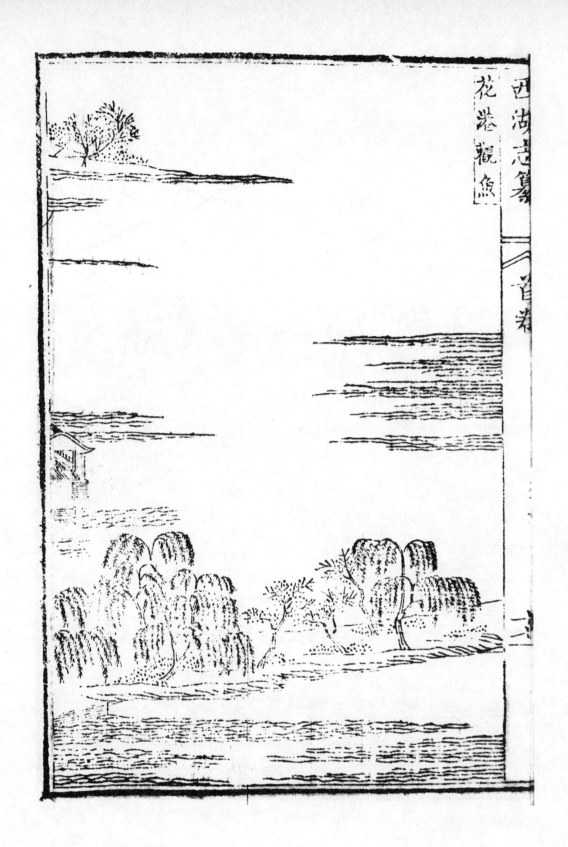

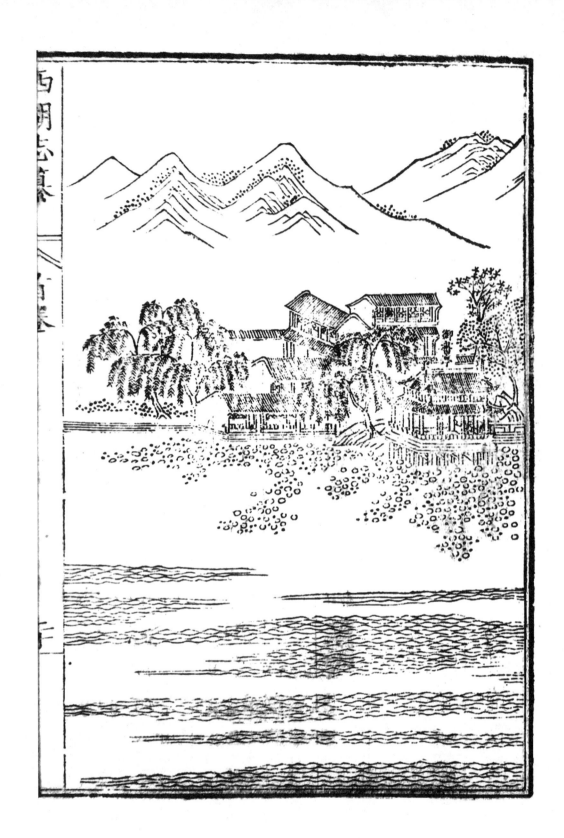

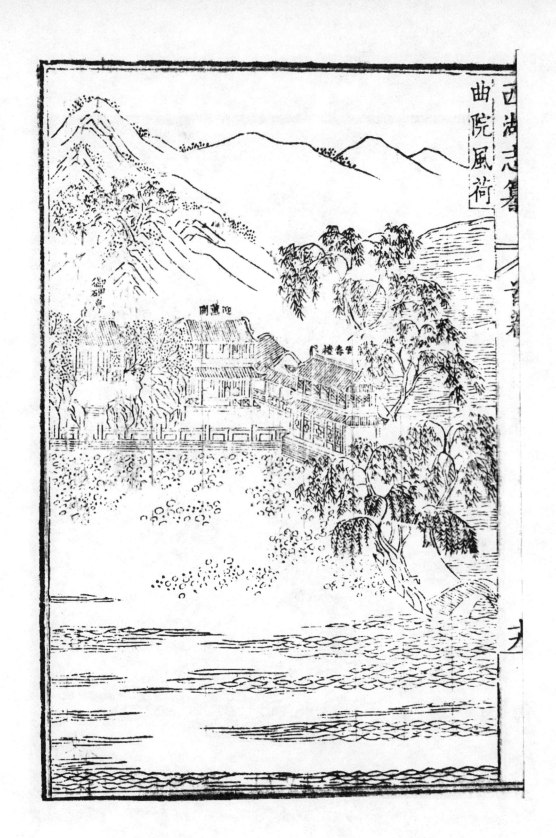

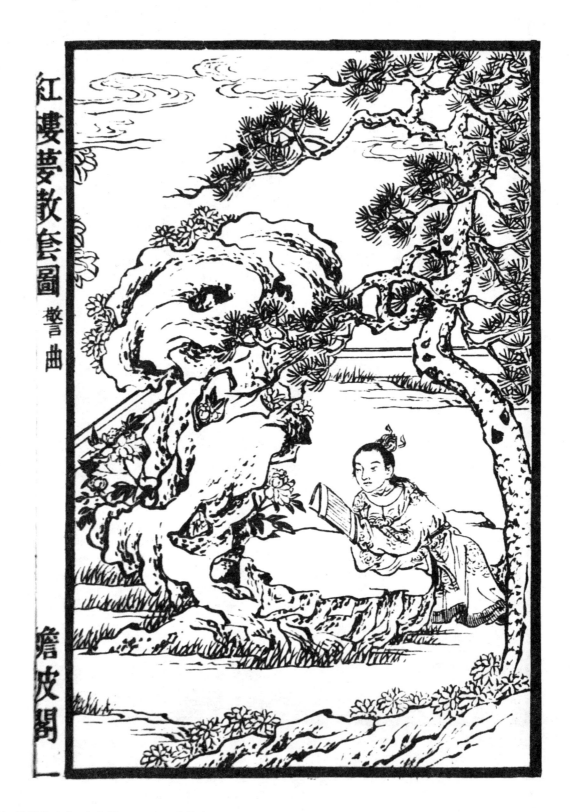

《红楼梦散套》十六卷　四册　戏曲类

荆石山民撰，半霞张泰绘，太仓张浩三刻。
清嘉庆年间蟾波阁刊本。
复旦大学藏。

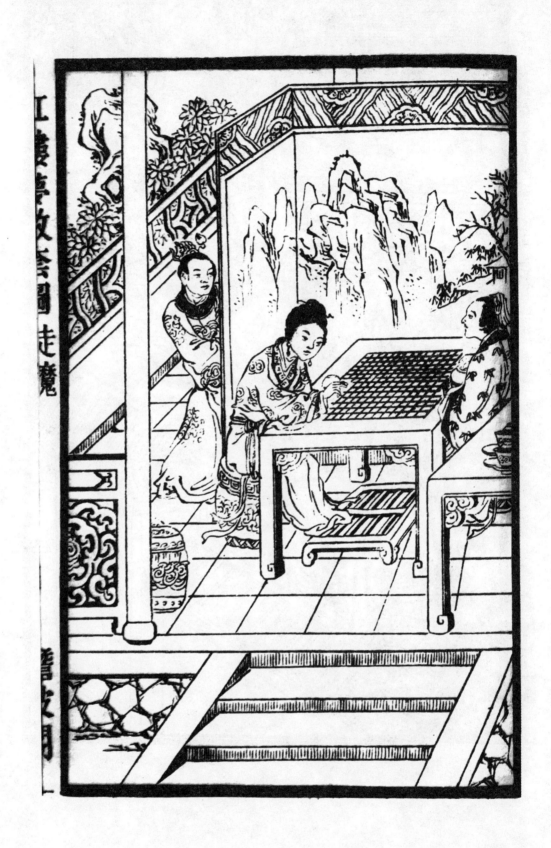

图单面版式，19×13.2cm。

共分《归省》、《葬花》、《警曲》、《拟题》等十六出，先后并不连贯。每套附图两幅，共三十二单面或一双面，四周单边，白口题书名二字图目及蟾波阁堂名。

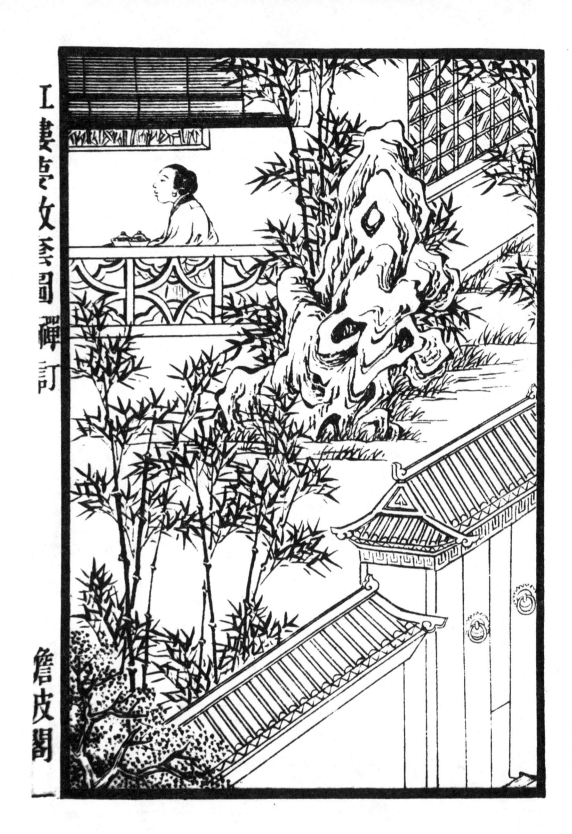

詹皮閣

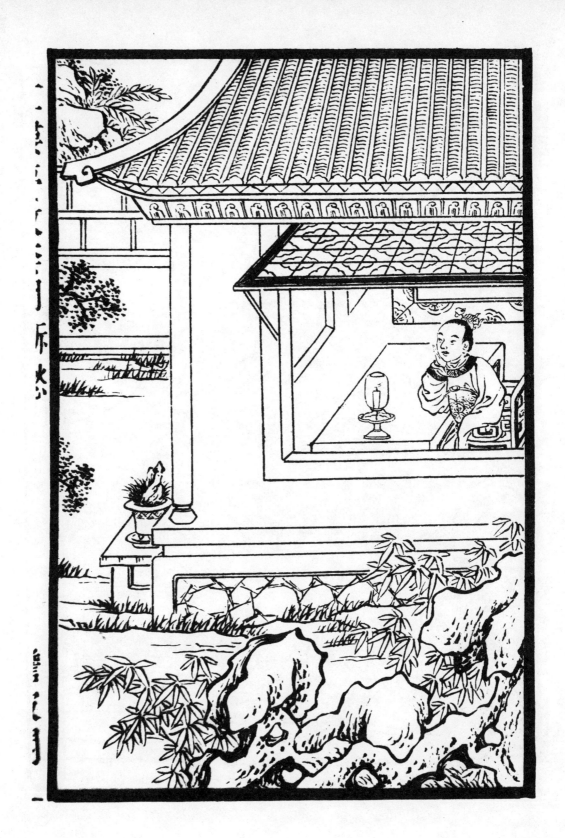

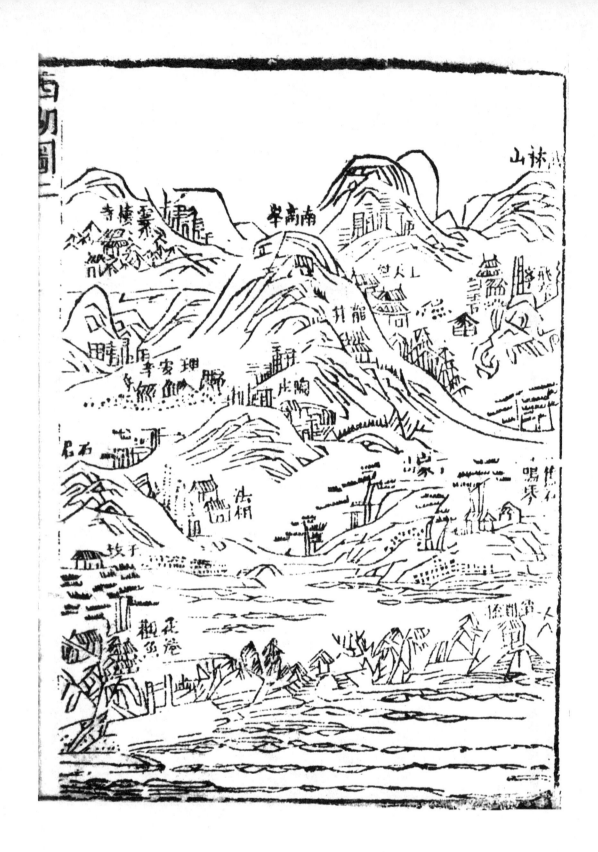

《西湖佳话古今遗迹》 十六卷　小说类

清墨浪子辑.
清嘉庆二十二年（1817）刊本。
浙江图书馆藏。

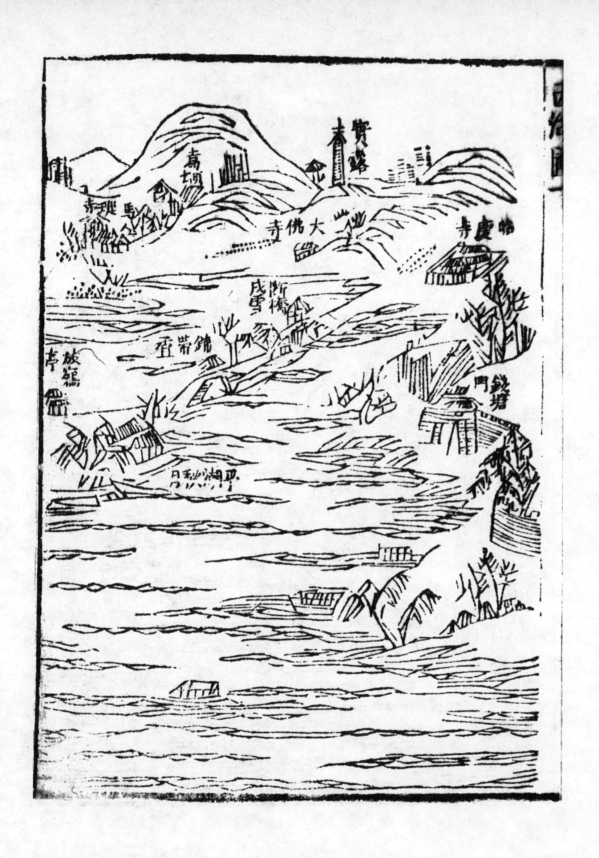

图双面版式。

封面刊"嘉庆丁丑年新镌（上），"精绘增补全图"（右），"西湖佳话"（中），"会贤堂藏板"（左）。

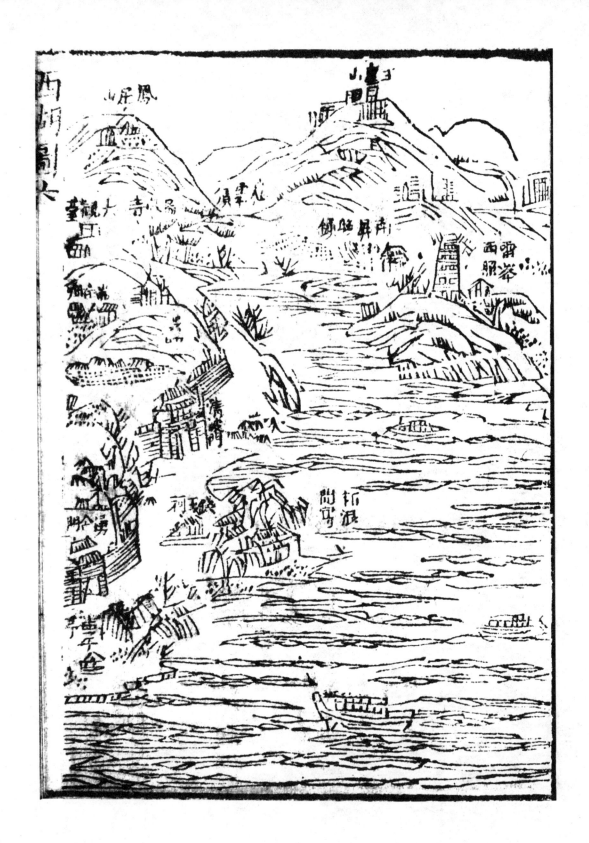

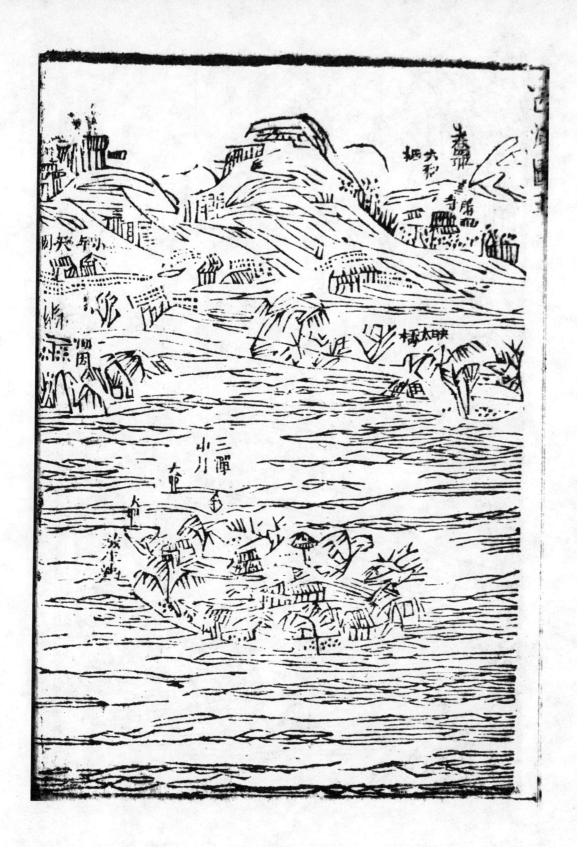

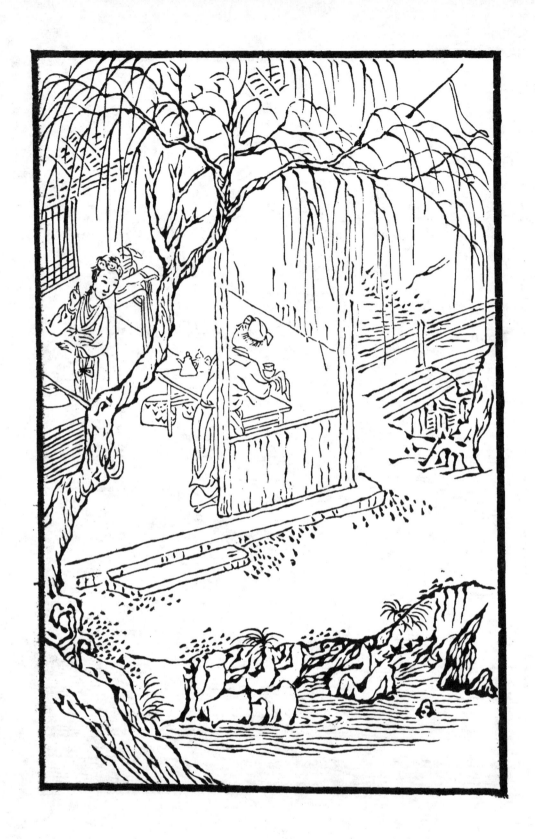

《瓶笙馆修箫谱》 不分卷　戏曲类

清舒位撰，费丹旭绘。
清道光十三年（1833）钱塘汪氏振绮堂刊本。
安徽师范大学藏。
图四幅，单面版式。

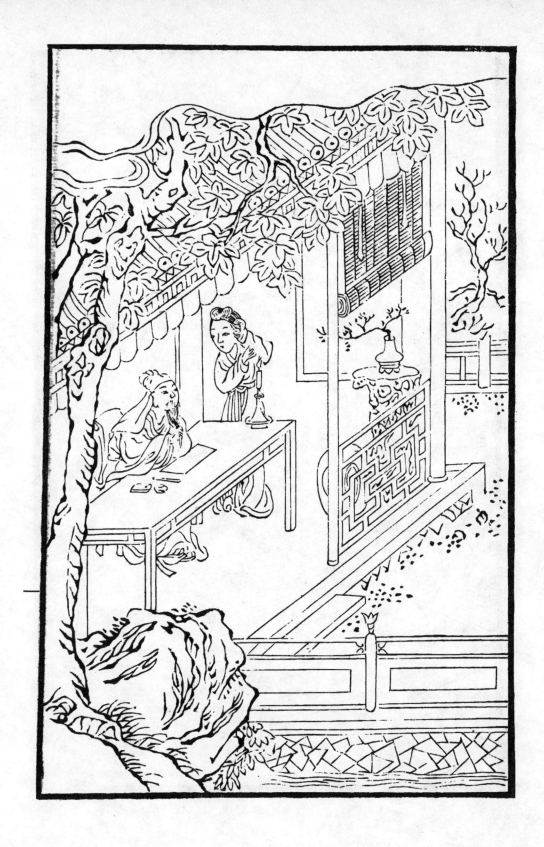

舒位（1765—1815），字立人，号铁云，直隶大兴（今属北平市）人。乾隆举人。家境贫穷，博学，善书画，尤工诗、乐府，书各体皆工。著有"瓶水斋诗集"、"瓶笙馆修箫谱"等。

费丹旭，字于苕，号晓楼，浙江吴县人，工写照，尤精仕女，兼山水花卉。

此书包括四个作品，即《卓女当炉》，演写卓文君与司马相如卖酒之事；《樊姬拥髻》，演伶玄与妾樊姬夜谈赵飞燕之事；《酉阳修月》，演吴刚邀众仙修补残月之传说。《博望访星》，演博望侯张骞探河源而遇牵牛织女双星之传说。

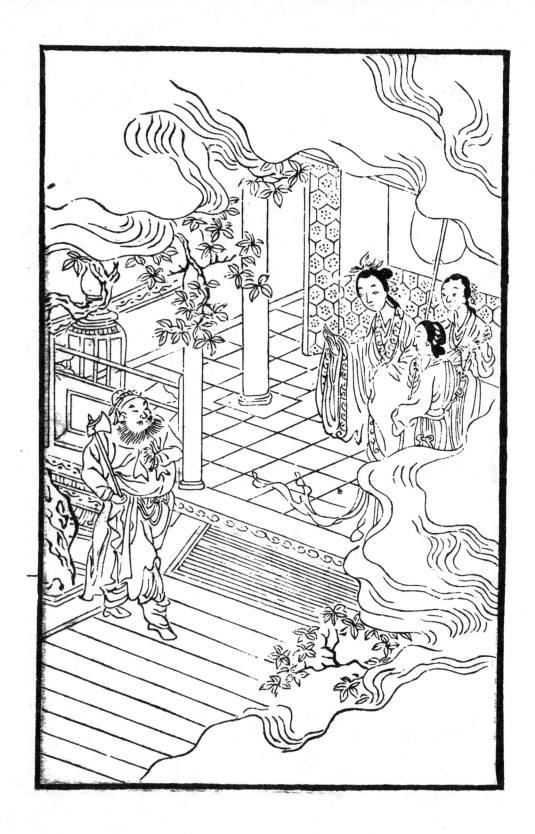

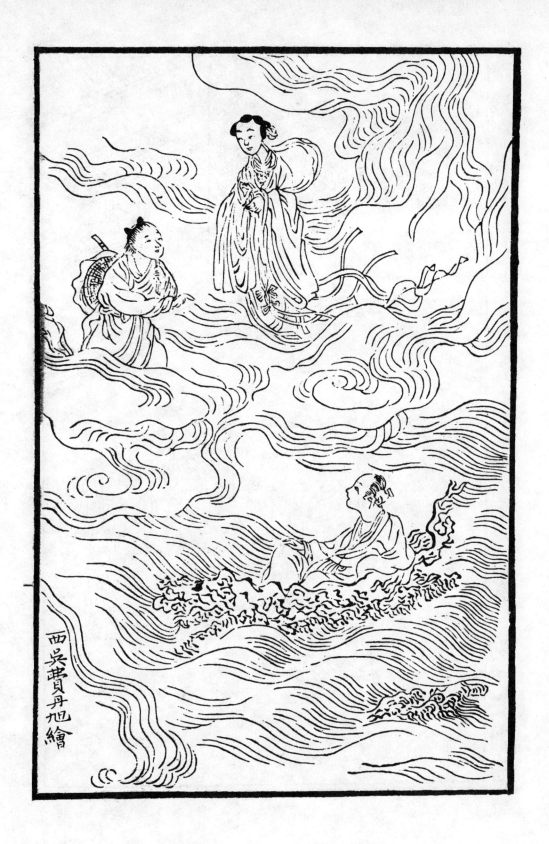

西吳貫丹旭繪

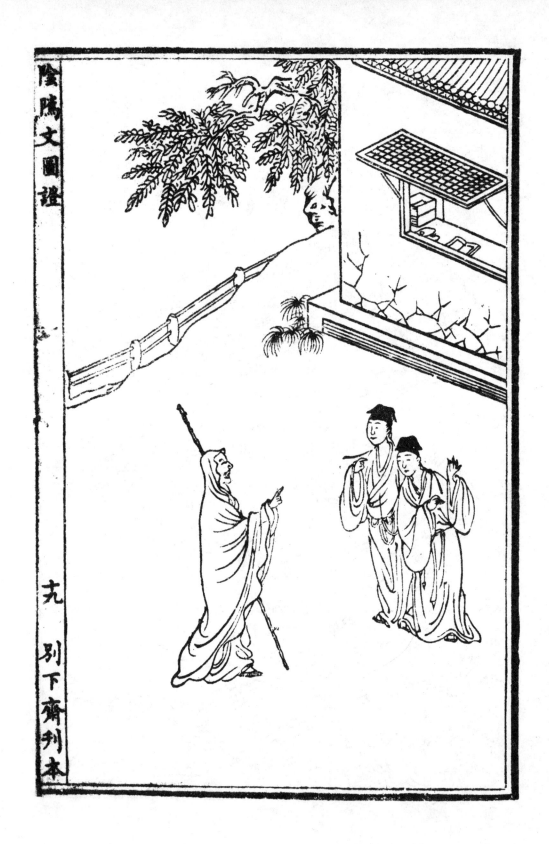

《阴骘文图证》 一卷　劝善类

清海昌许光清集注，清费丹旭绘，钱塘汪钺监刻，末图有姑苏徐竹林刻图。
清道光二十四年（1844）蒋氏别下斋刊本。
西谛藏。

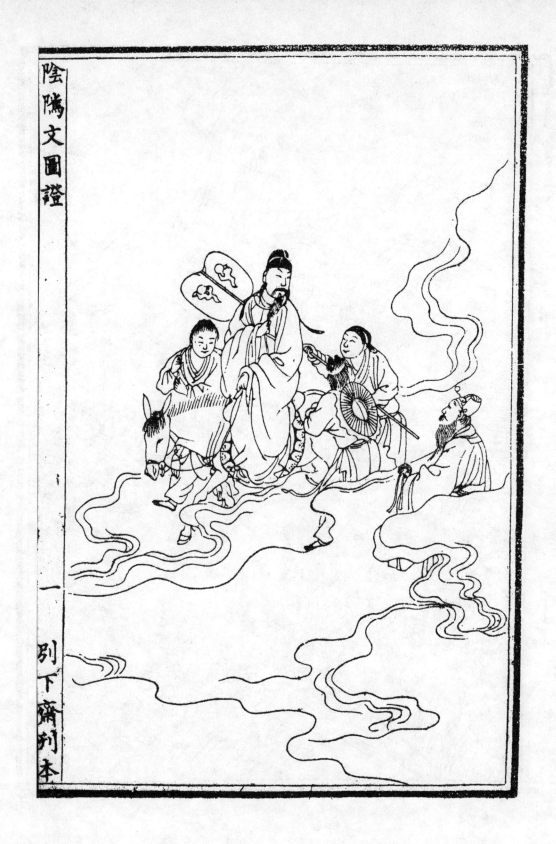

陰隲文圖證

別下齋刊本

图八十七幅，单面版式，19.2×12.7cm。

图简意明，人物神韵如生。

此书刊记"乙卯九月迄，丁巳腊月竣工，板存杭城同文堂书场"，当属杭州刊本。

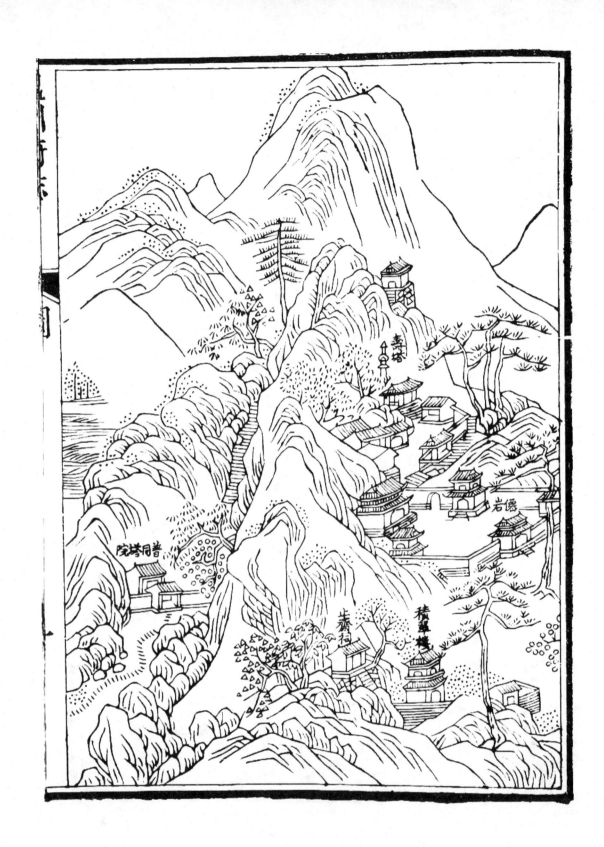

《温州府志》三十卷　二十册　方志类

齐召南、汪沆总修。
清同治五年（1866）温州府学刊本。
日本早稲田大学藏。

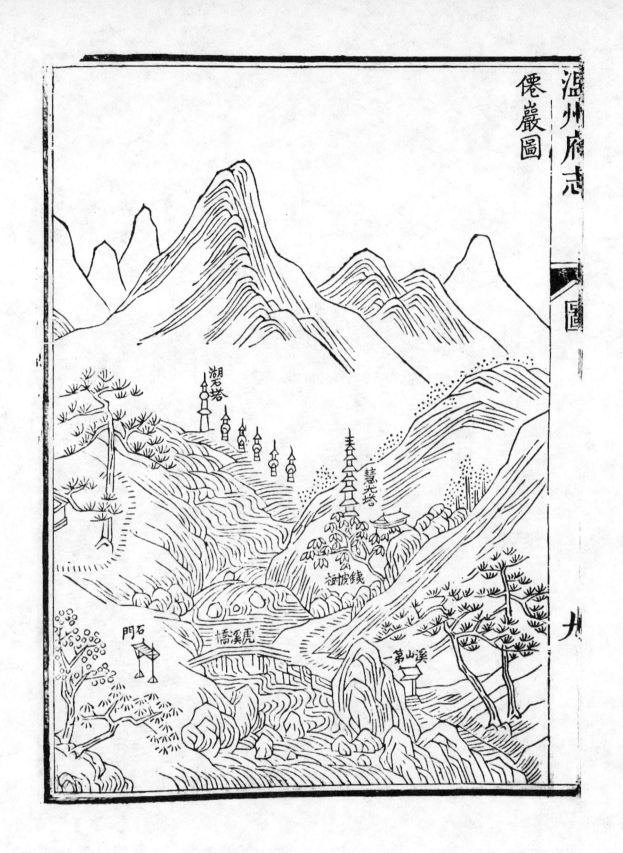

潮石塔

慧光塔

錢波坡

虎溪橋

石門

溪山萼

图二十九幅，双面版式。
序题:重修温州府志，重辑温州府志。

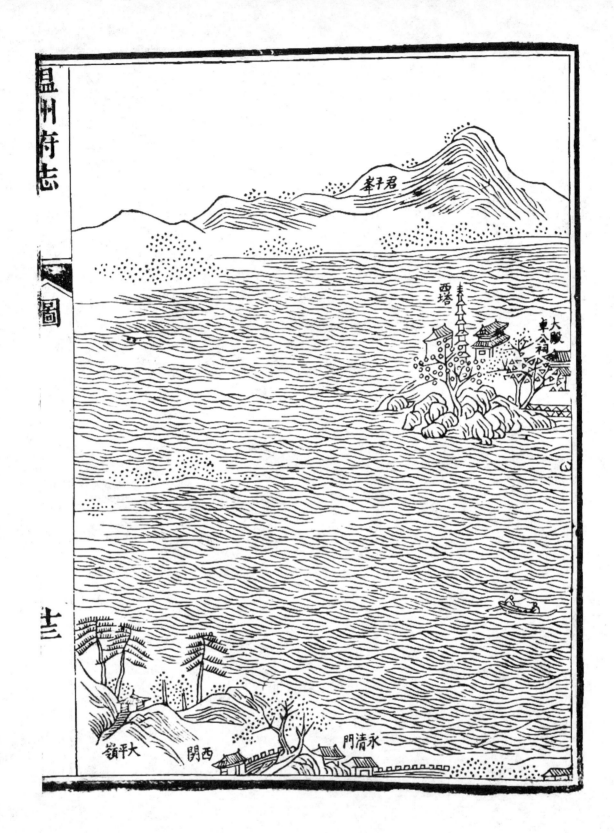

温
州
府
志

之
圖

君平峯

西塔

大殿
卓公祠

十三

大平嶺　西閘　永清門

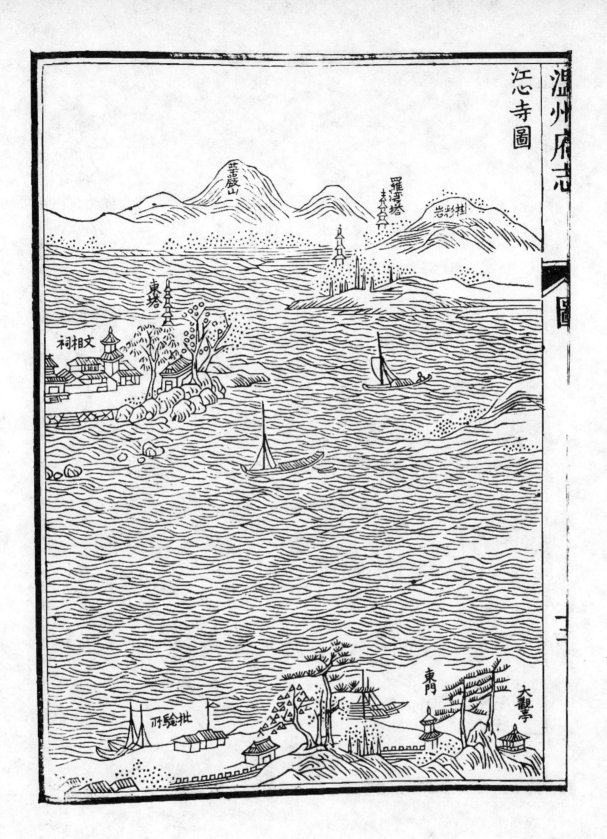

芙蓉巖山

羅浮塔

掛彩岩

東塔

文相祠

批驗所

東門

大觀亭

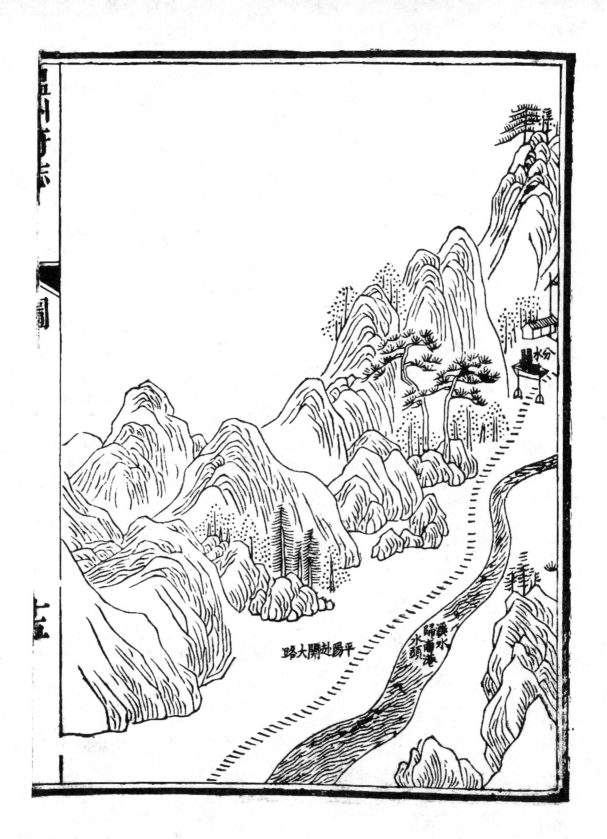

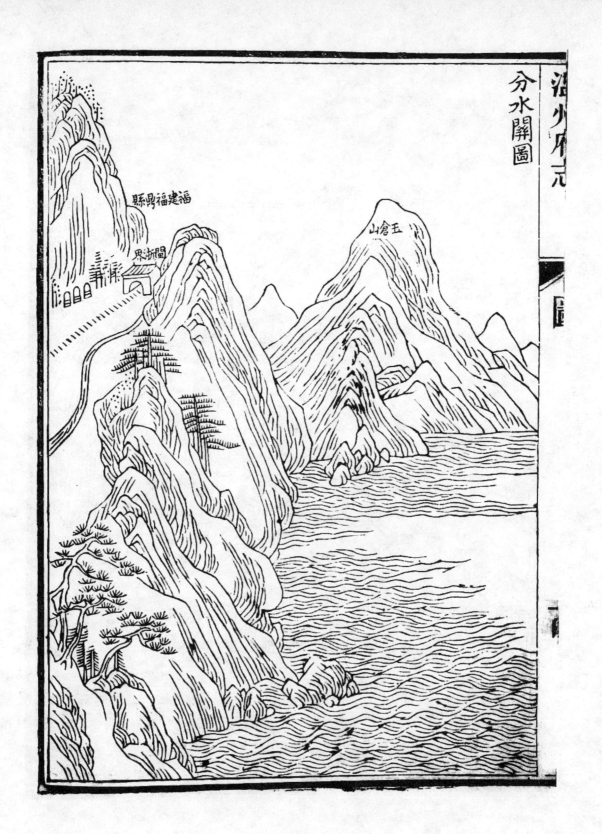

縣馬福建福

閩浙界

玉倉山

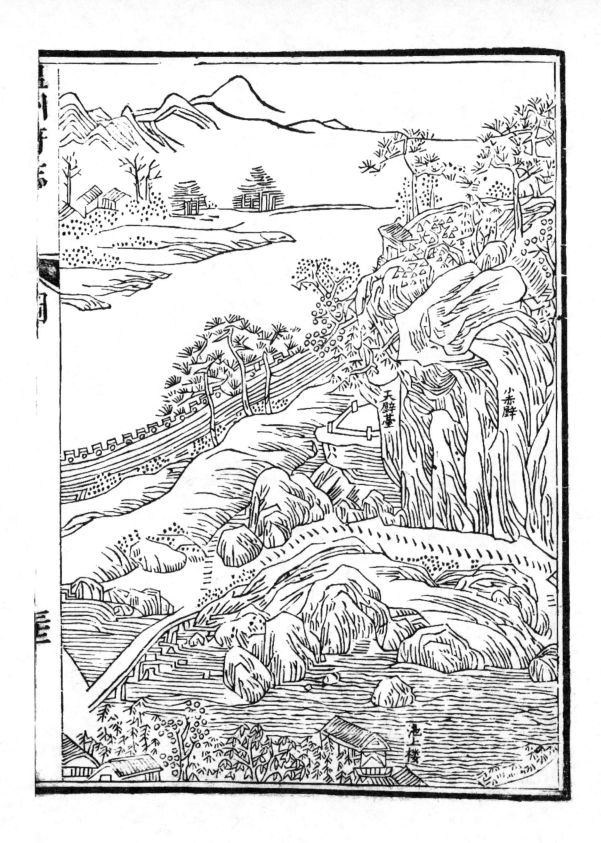

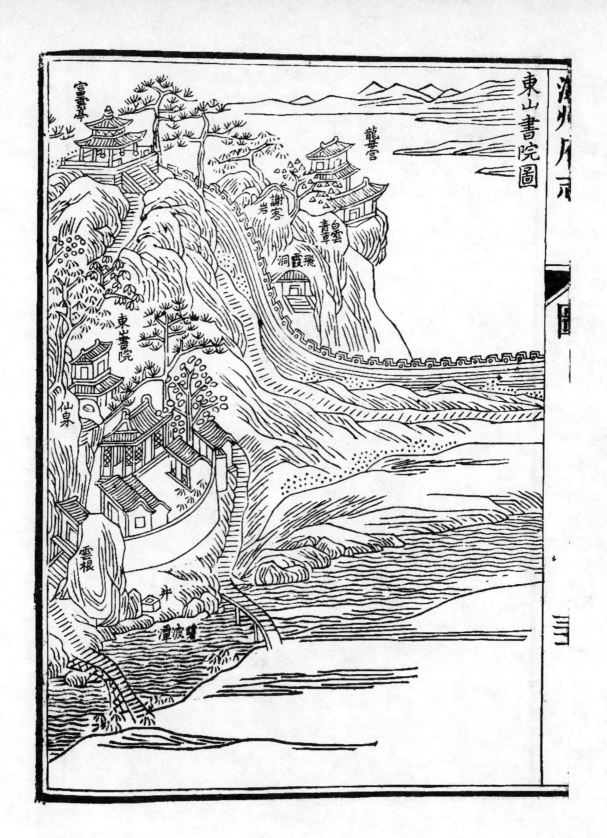

東山書院圖

富覽亭
舊宮
謝客岩
白雲章
青雲章
洞霞飛
東山書院
仙皇
雲根
井
碧波潭

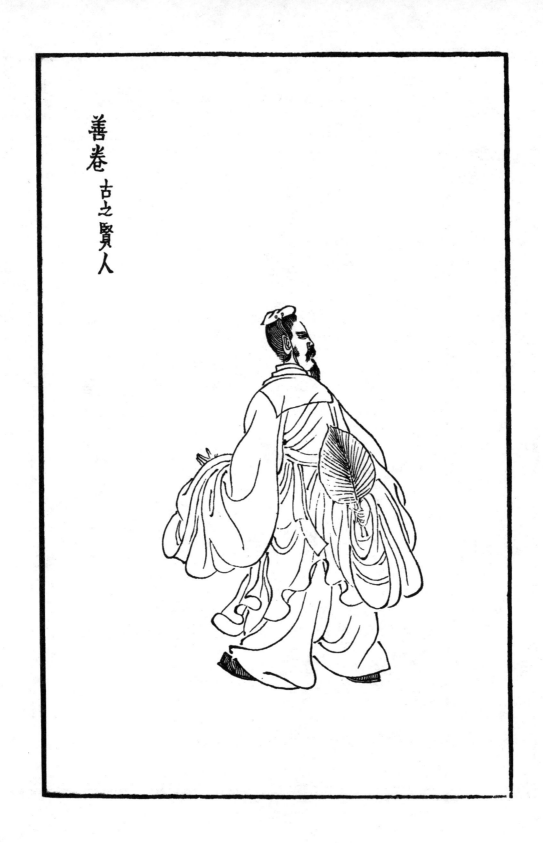

善卷 古之賢人

《任渭長四种》传记类

晋皇甫谧撰，任熊绘，蔡照初（容庄）刻。
清咸丰八年（1858）王氏养和堂刊本。
浙江图书馆藏。

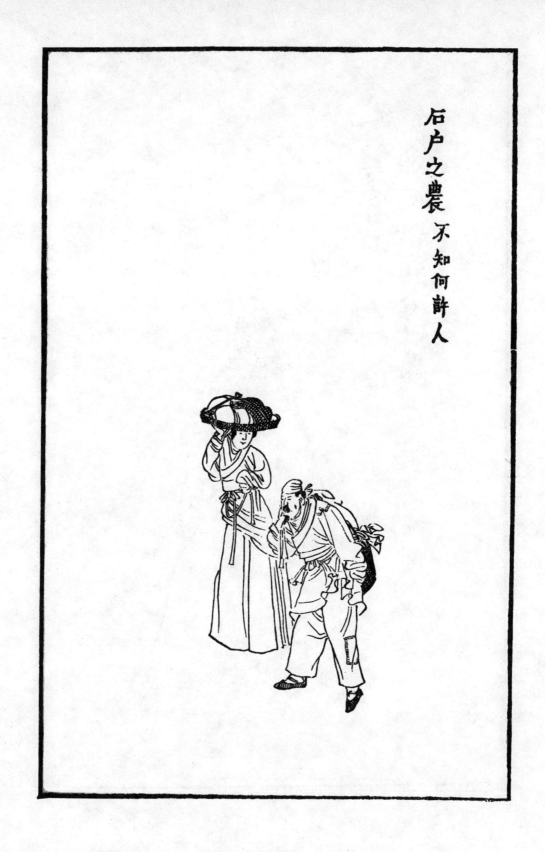

石户之農 不知何許人

任熊，字渭长，工山水花鸟，尤长人物，堪与老莲并驾齐驱。
此本《任氏四种》，设境之奇，运笔之妙，令人赞叹。镌图者蔡容庄，字照初，亦萧山人，任氏四种古人物画传，皆出其手，是清代后期的雕刻能手，可能是刻《笠翁十种曲》插图之蔡思璜的后辈。

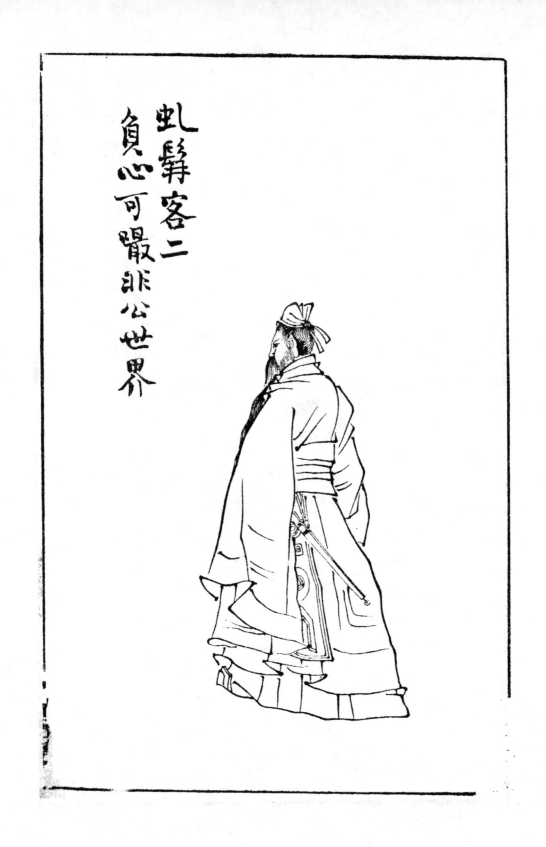

虬髯客二
負心可照非公世界

四种即：

《高士传》三卷，图单面版式，17.5×11.6cm。

据清光绪三年（1877）沙家英翻版本序言载：上卷缺"被衣"、"颜回"两图，中下卷有传无像。今所见之《高士传图像》仅二十六幅。有"王倪"、"巢父"、"许由"、"壤父"、"老子"、"曾参"、"原宪"等。

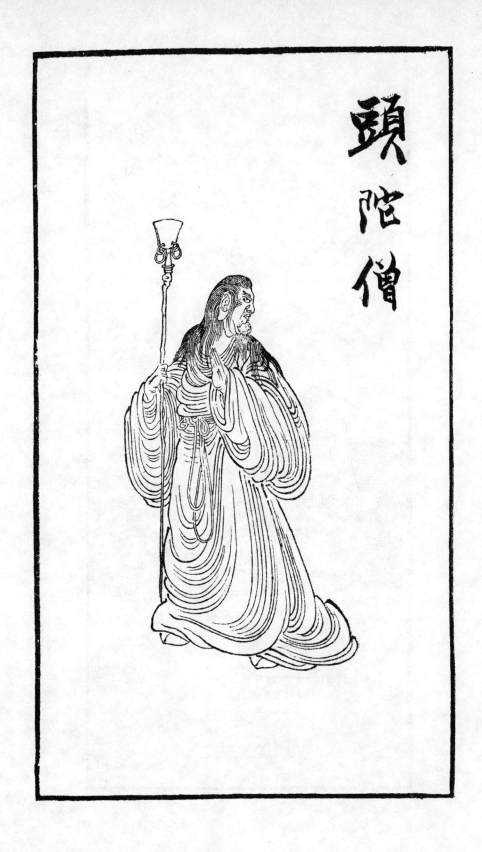

頭陀僧

《剑侠传》四卷。图单面版式，17.6×11.2cm。刻成于咸丰六年，原名《三十三剑客传》，后改为《剑侠像传》，将唐人传奇文附刊在后为定卷。内绘刻赵处女、嘉兴绳技、西京店老人、聂隐娘、虬须叟、行者（韦洵美）、李胜、青巾者（任愿）、解洵娶妇、角巾道士（郭伦观灯）等三十三人像图。人物造型，吸收陈洪绶的传统，刻工尤佳，刀法精练。为任熊四部版画作品中最为得手的一部。

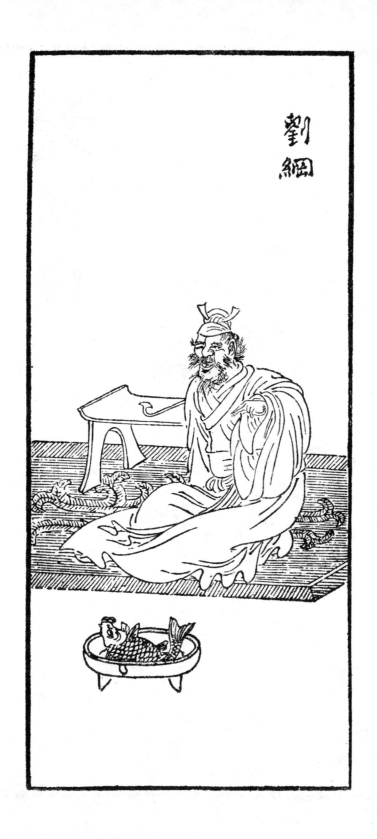

《列仙传》一卷，别题《列仙酒牌》，图单面版式，17.3×7.3cm。画集绘有老子、嫦娥、黄初平、钟离权、葛
叔、葛洪、蓝采和、林逋等四十八人图像。其中"老子"一幅图，曾绘刻过两幅，足见创作谨严。初版印四十
部。后有续印，扉页用朱色套印"每册价银一两"六字，即所谓"流通本"。
《于越先贤像传赞》，二卷，图单面版式，17.5×11.2cm。清咸丰六年（1856）萧山王氏养和堂刊本。绘刻浙江
绍兴、上虞、余姚一带有关的名人如范蠡、西施、郑吉、王羲之、王琳、虞世南、贺知章、陆游、黄宗羲等八十
人图像。为清代版画艺术中的后起之秀。

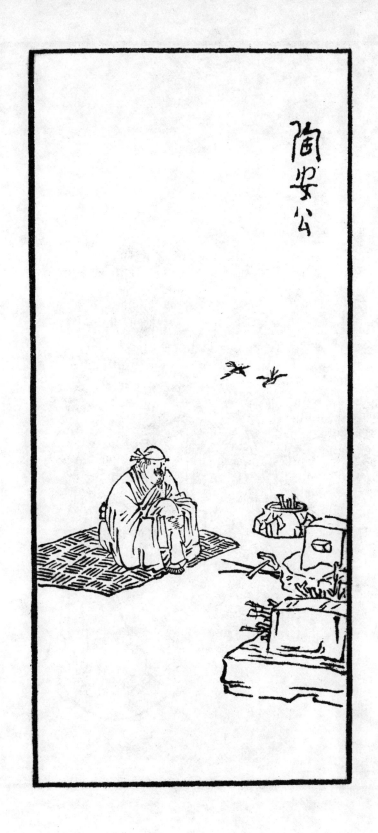

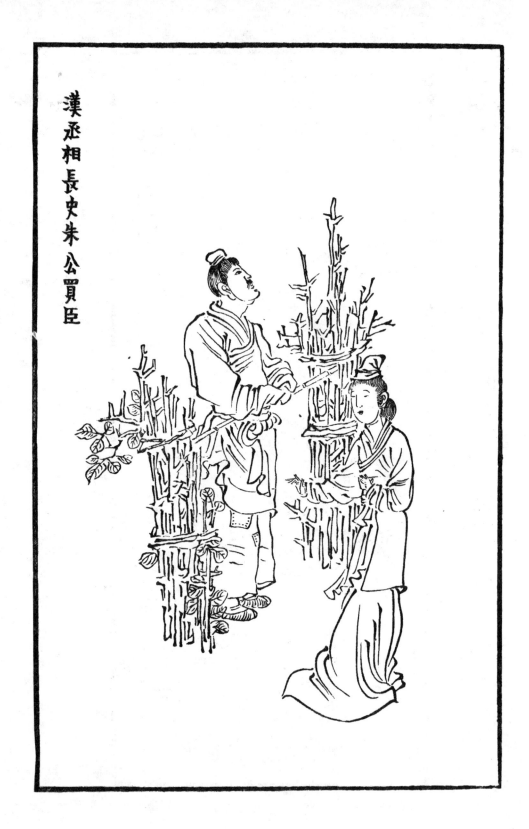

漢丞相長史朱公買臣

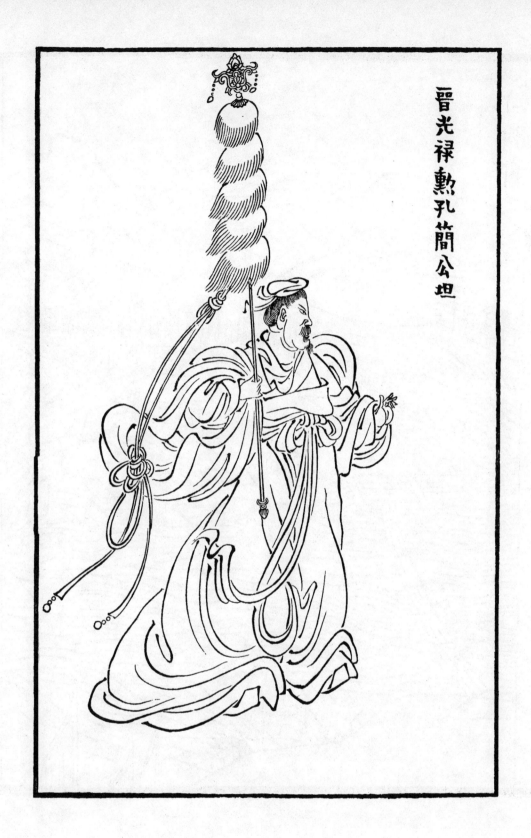

晋光禄勳孔簡公坦

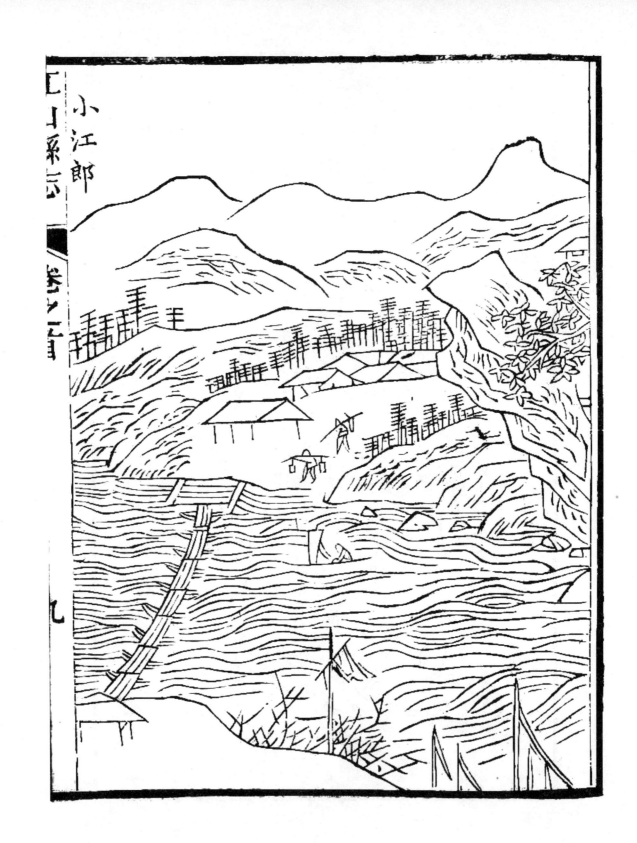

《江山县志》十二卷　八册　方志类

王彬等纂修。
清同治十二年（1873）文溪书院刊本。
日本早稻田大学藏。
图十五幅，双面版式。
序题:重修江山县志。

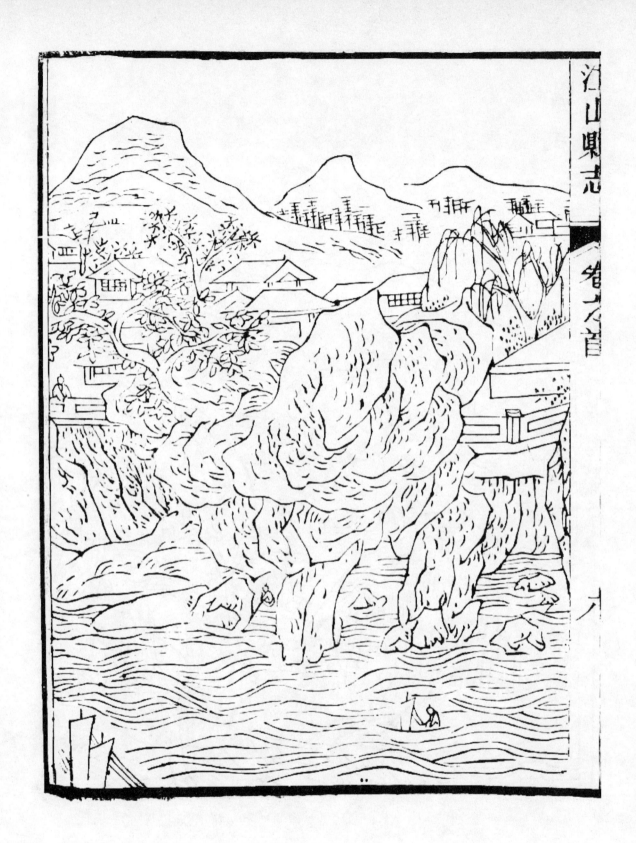

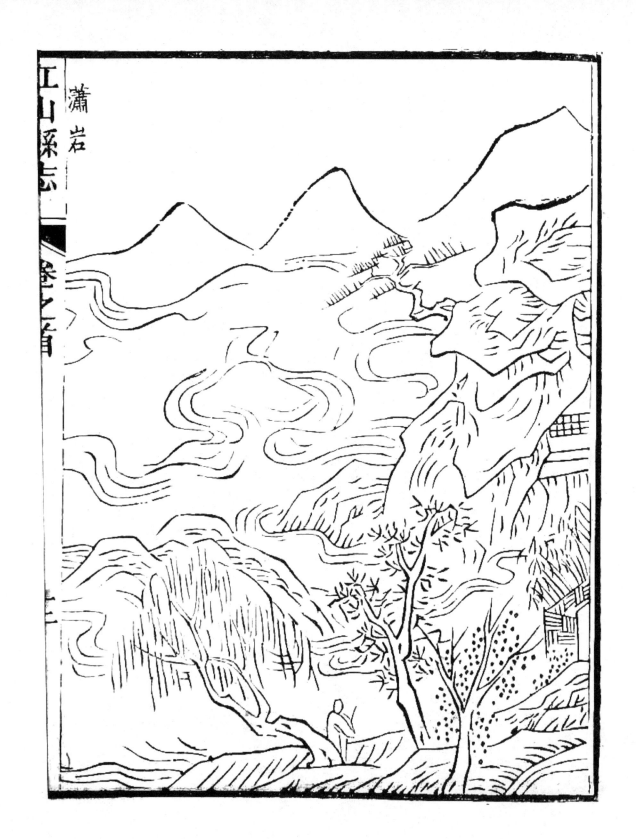

江山泉志 卷之首

瀟岩

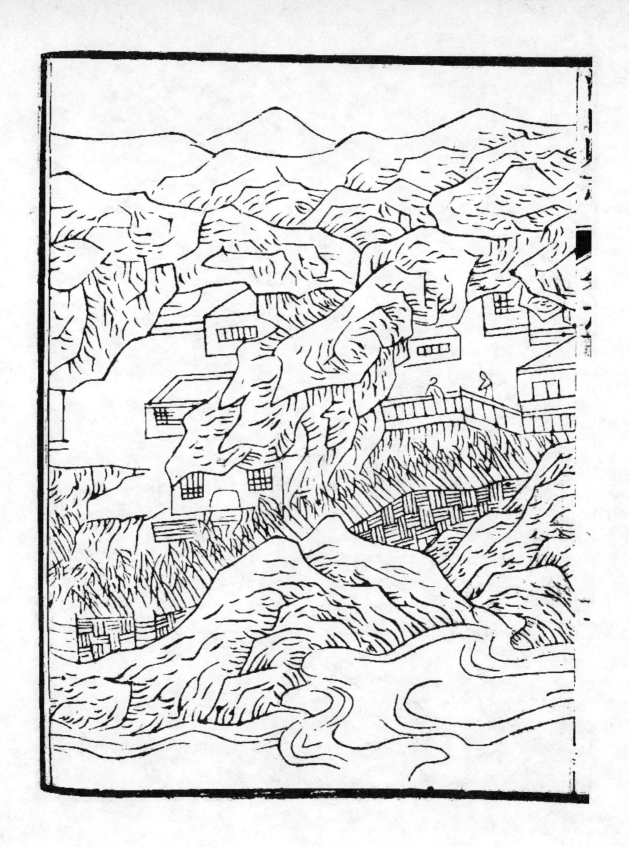

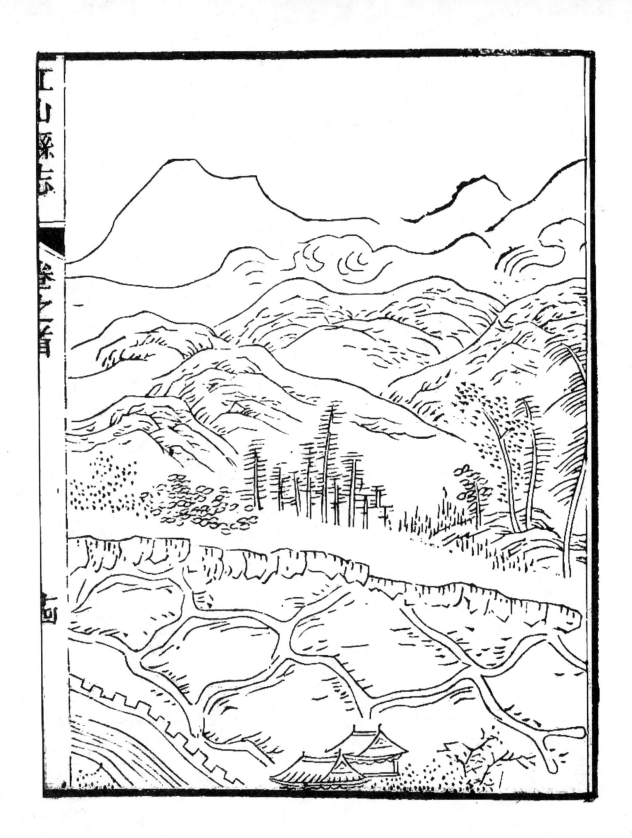

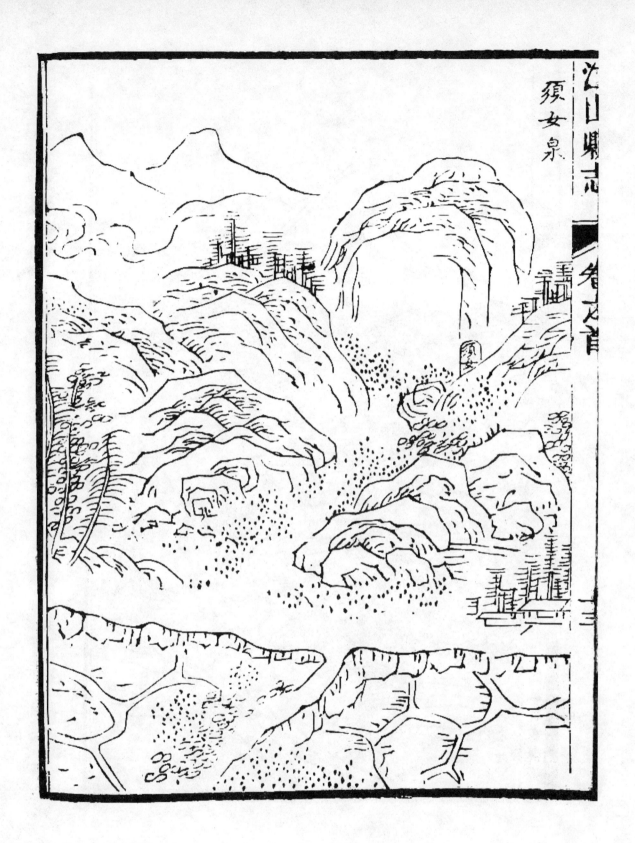

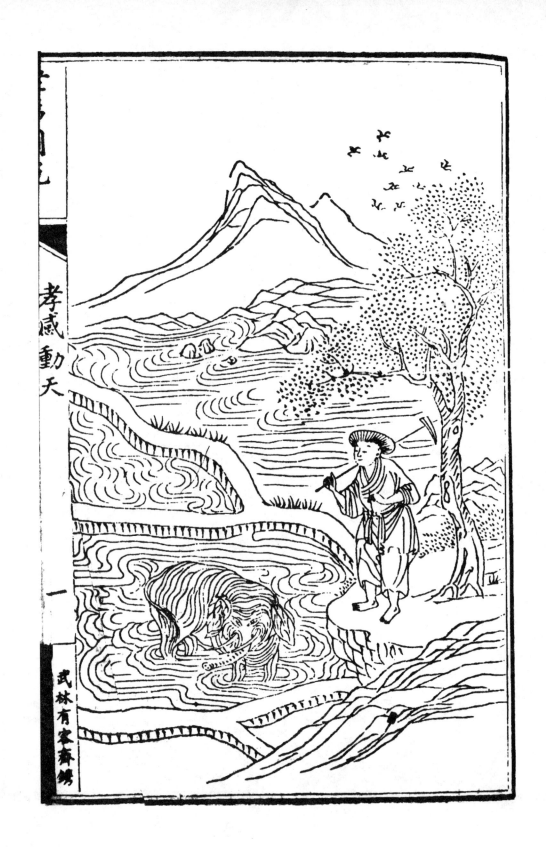

《孝弟图说》 谱录类

李文耕辑。
清同治十三年（1874）刊本。
浙江图书馆藏。

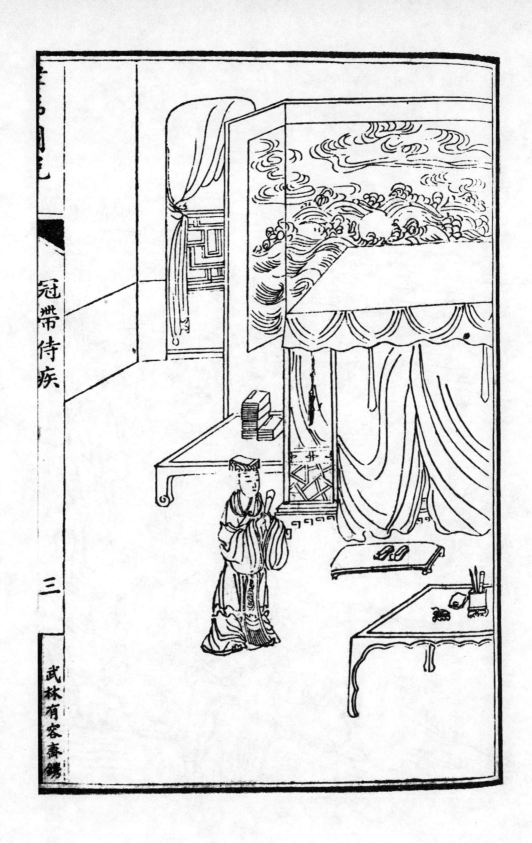

图五十幅，单面版式。

封面右题"同治甲戌刊"，中题"孝弟图说"，左题"陈德铭书眉"。

版心下端题"武林有容斋镌"。

前有同治三年"孝弟图说序"。

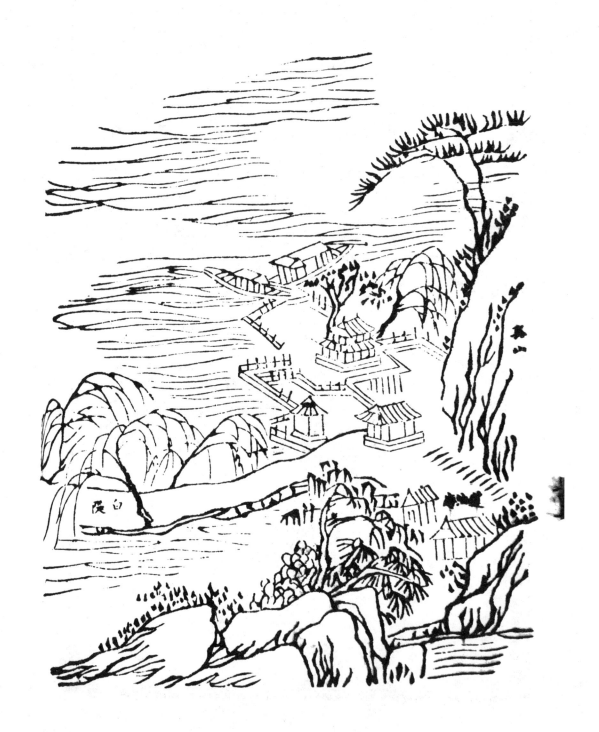

《湖山便览》十二卷　六册　地理类

清翟灏等撰，王维翰重订。
清光绪元年（1875）槐荫堂刊本。
日本早稻田大学、徐州图书馆藏。
图十幅，单面版式。
序题:重刻湖山便览。

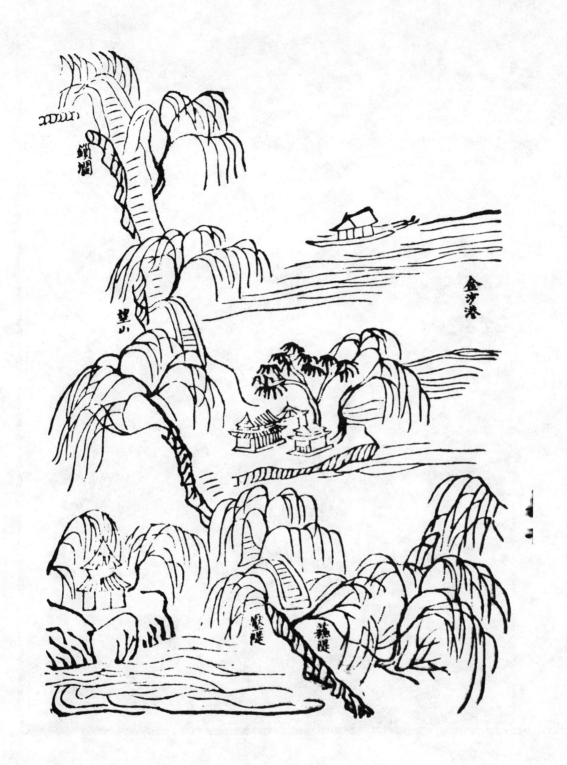

鎖瀾

望山

金芝港

繁陰

慕陰

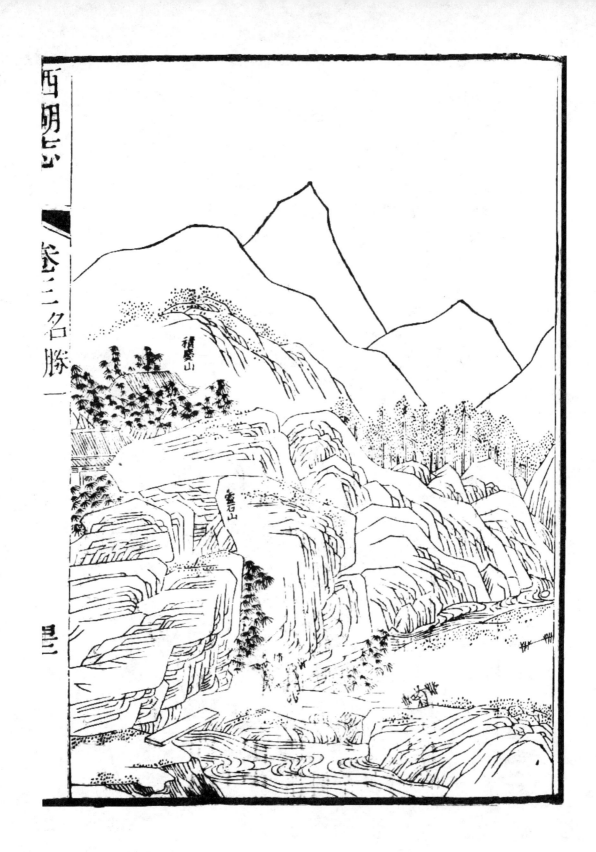

《西湖志》四十八卷　二十册　地理类

傅王露总修。
清光绪四年（1878）浙江书局重刊本
安庆图书馆、日本早稻田大学藏。
图四十一幅，双面。

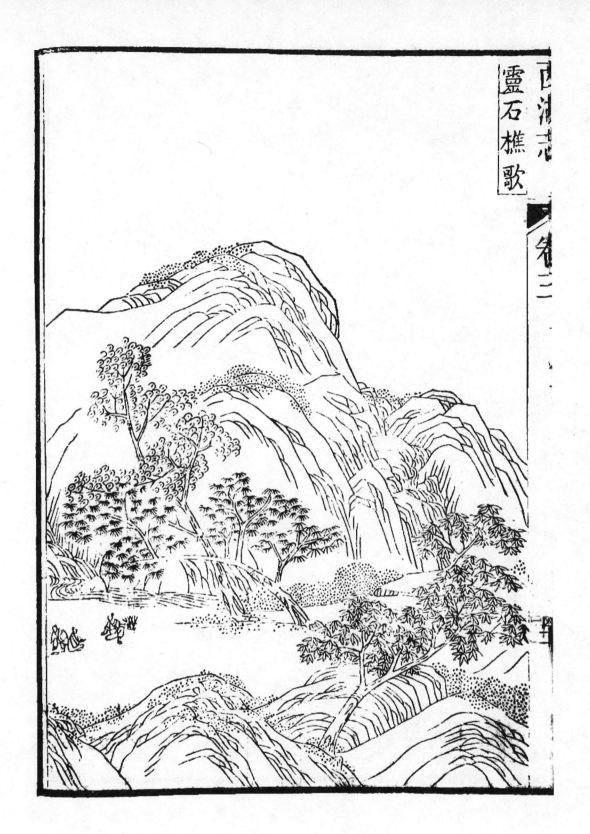

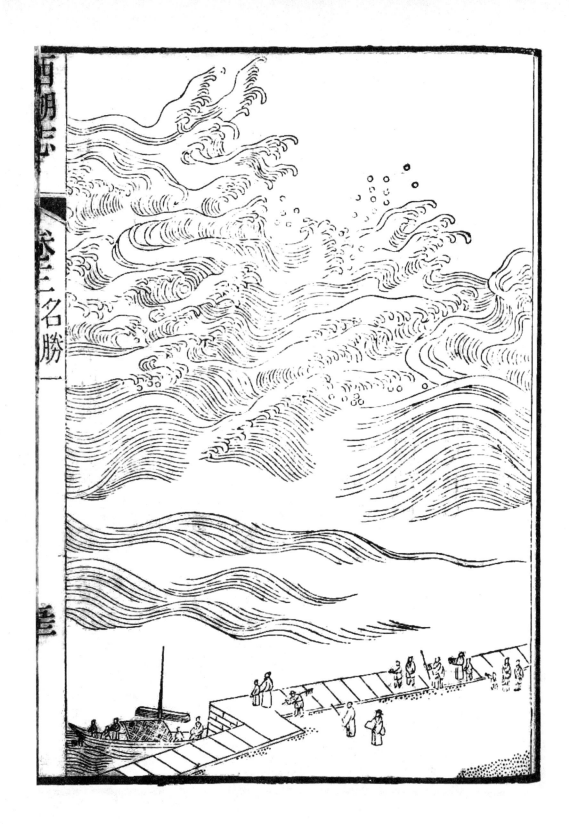

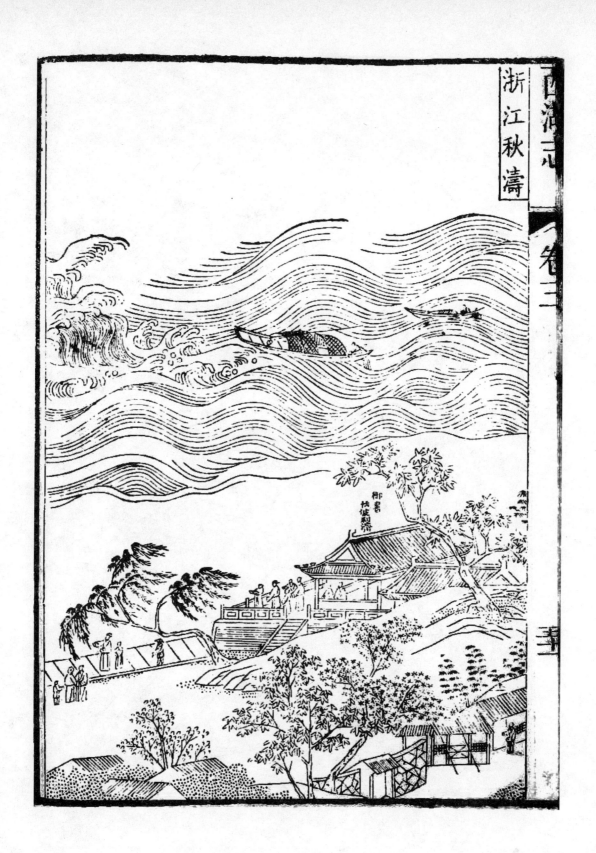

浙江秋濤

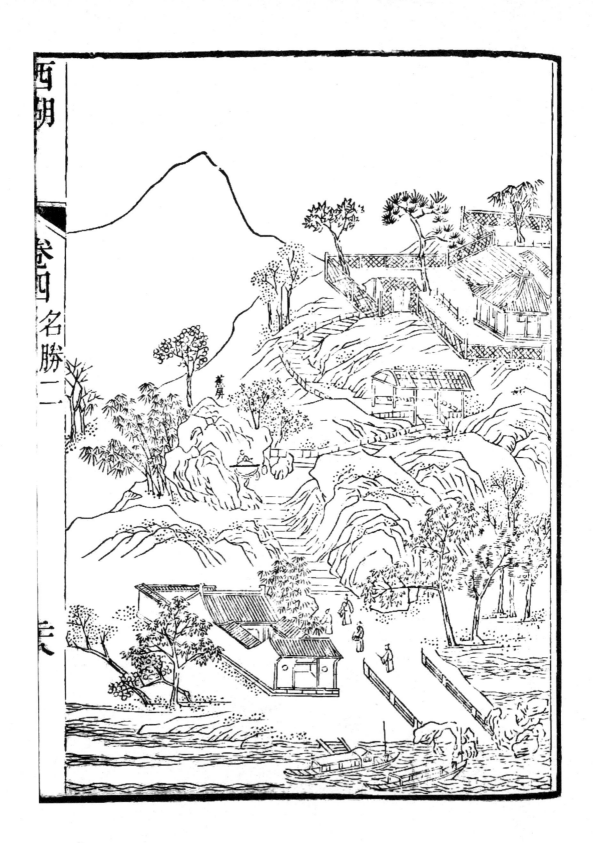

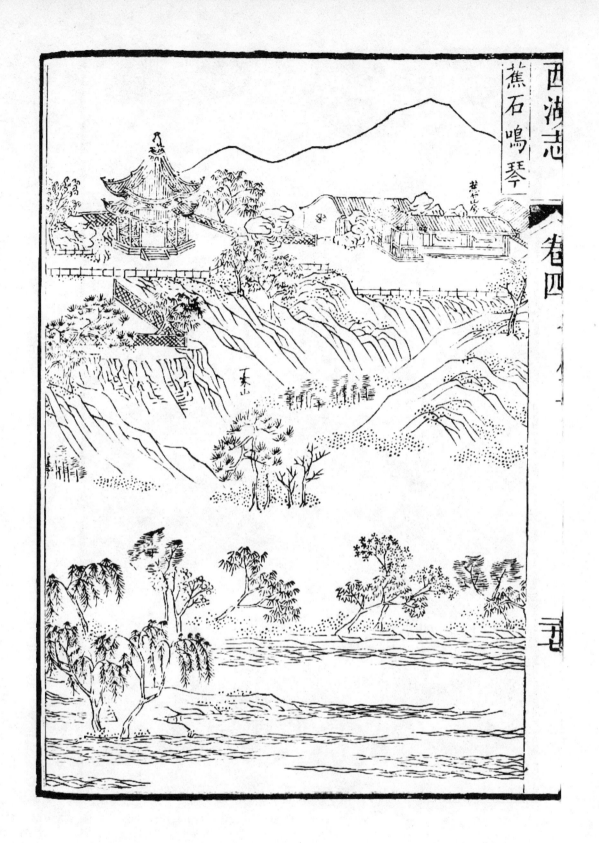

蕉石鳴琴

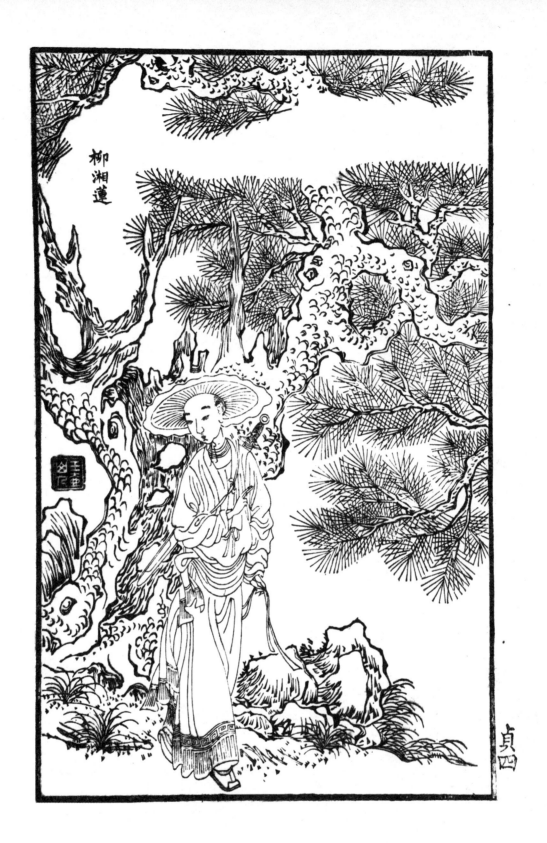

《红楼梦图咏》不分卷　四册　小说类

清李光禄（笋香）原编，淮浦居士重编，改琦绘。
清光绪五年（1879）浙江文元堂杨氏刊本。
著者藏。
图五十幅，前图后赞，单面版式，22.5×15cm。

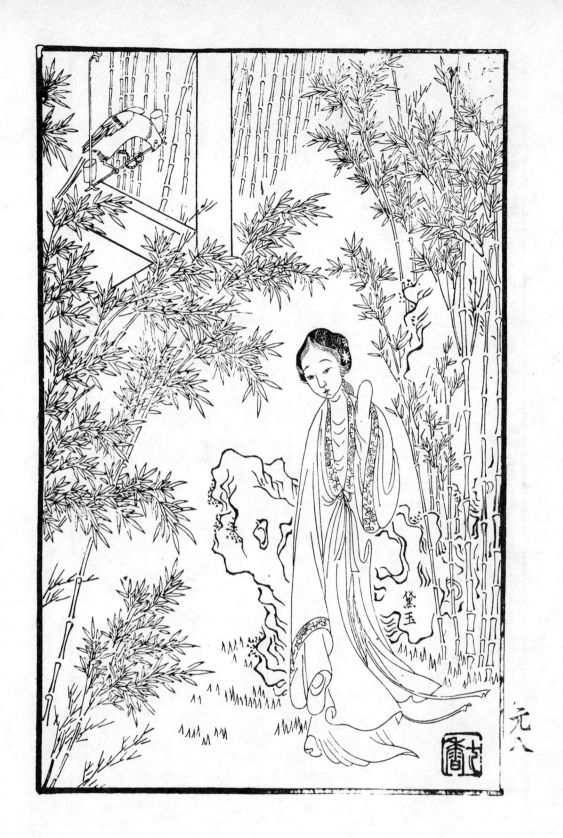

此册线条流畅，白描造诣颇深，刀刻不苟，是清末的出色之作。

别有几种刻本，所见"黛玉"一幅，刻本有长扁两"玉"之别，以扁玉字本为佳。还有杭州文元堂杨耀松绘本，刻印较劣。

改琦，字伯蕴，号香白，又号七郷，别号玉壶外史，西域（今新疆）人。久居华亭（今上海松江），"工山水、人物、有声苏杭之间"。所绘形象娟丽，笔姿秀逸。

此本为《红楼梦》版本中最佳之作，但人物造型雷同，个性不鲜明，也是此本的不足。

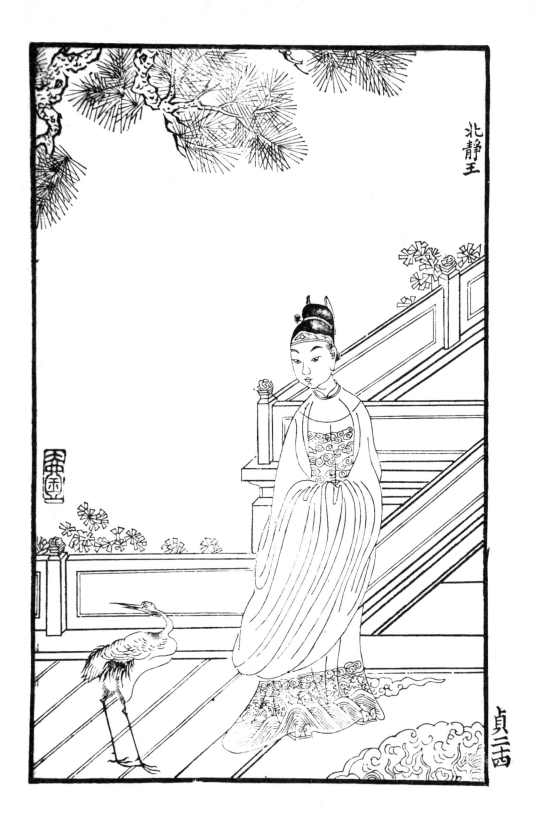

北静王

貞二西

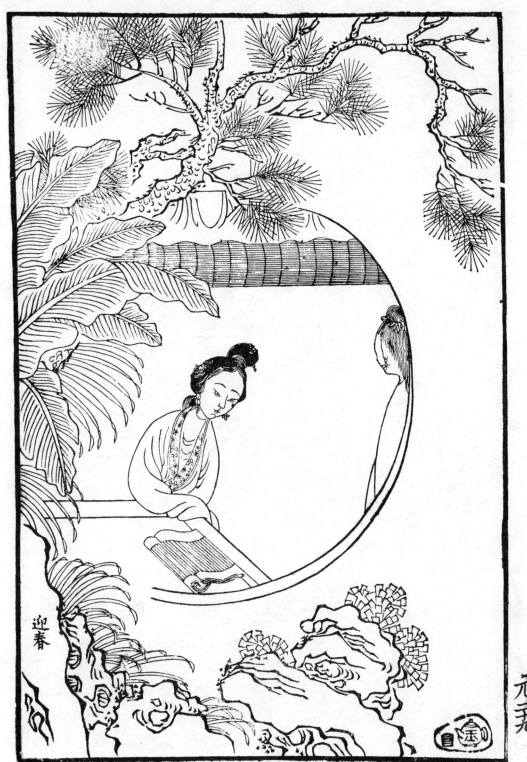

迎春

元无

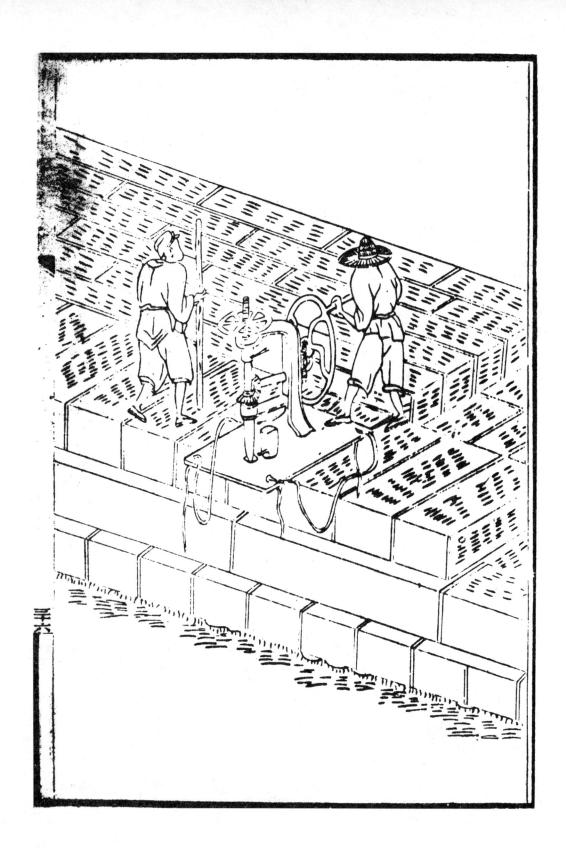

《海宁塘工图》

清光绪七年（1881）刊本。
西谛藏。
图双面版式。

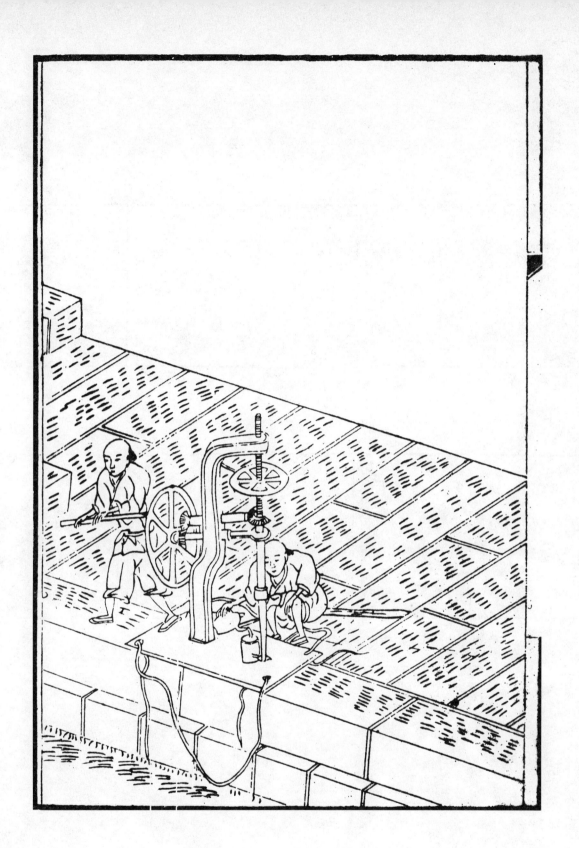

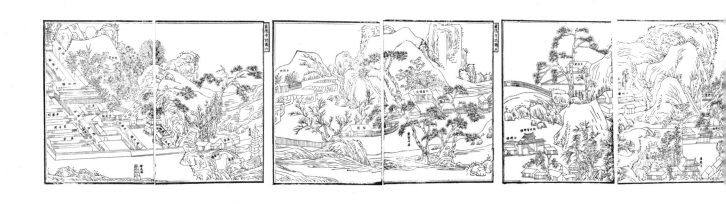

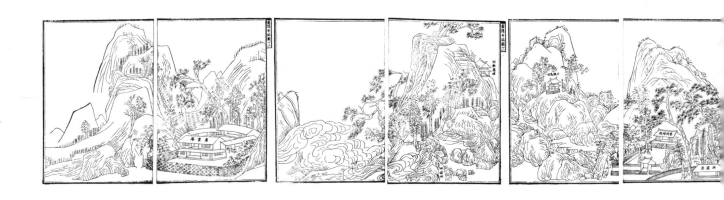

《武林灵隐寺志》八卷　地理类

署"武林西山樵者孙治宇台初辑"，"吴门而痷居士徐增子能重修"，"住灵隐第二代戒显晦山校订"。
清光绪九年（1883）钱塘丁氏嘉惠堂刊本。
浙江图书馆、湖南图书馆、徐州图书馆藏。
图多页连式共十二幅，单面尺寸16.5×11.5cm。

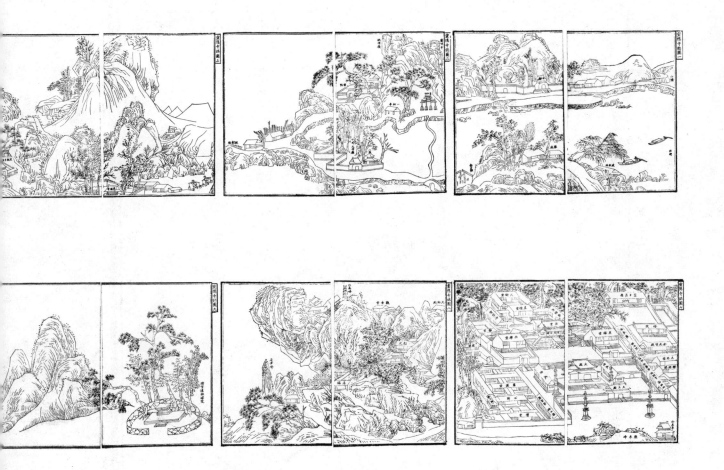

**《冬心先生集》四卷 诗集类**

清金农撰，任熊绘，吴玉田刻。
清光绪六年（1880）当归草堂刻本。
傅惜华藏。
卷首冠图，前幅图画，后幅题句，单面版式。
浙江图书馆所藏《冬心先生集》，为清雍正十一年（1733）广陵般若庵刊本。图一幅，单面版式，20×12.5cm。
图中署"为广陵高翔写"。此本前有雍正二十一年十月钱塘金农自序，末有雍正癸丑十月开雕广陵般若庵，吴郡
邓弘文仿宋本字书录写。观此版本要优于光绪版。

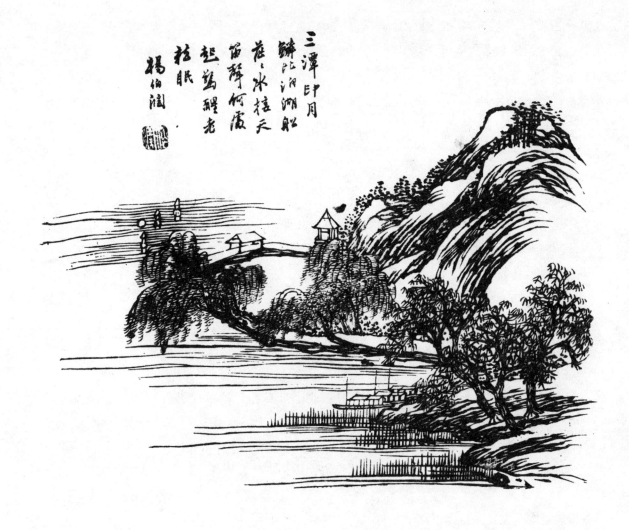

三潭印月
鱗比澗湖船
莊水接天
渺瀋何處
起鴛醒老
枯眠
楊伯潤

《西湖十八景图》 一卷　一册　地理类

任伯年、杨伯润等绘。
清光绪十二年（1894）耆经堂刊本。
图单面版式，15.5×19.5cm。

# 后　记

　　《武林古版画》从2007年酝酿，到2008年申报国家社科艺术学项目，以及到2009年完成并于2010年结项后，至今已有六个年头了。其间也有打算将此项成果出版的念头，但因种种原因未能实现，功夫不负有心人，此书最终获得了国家出版基金资助，得以问世。

　　本专集是针对1984年周芜先生编著的《武林插图选集》而提出的若干问题并加以改进和论证的一部古版画专集，共收录版本为早期18种，明万历55种，明天启12种，明崇祯42种，清代36种，所选基本为在杭州刊刻的作品，大都根据原件拍摄或扫描，全书图版近1000余幅。考虑到吴兴古版画的独特性以及与武林古版画存在着一些差异，故未将其列入本书中。本书以时代为顺序编撰，内容主要包括以下几个方面：宗教类、戏曲类、小说类、画谱类、山川类及日用科技类等，重点放在明代万历至崇祯年间武林刊刻的版画，基本上对每一种版本加以考证和详述，稍微有别于当时结项成果的方式。

　　本专集研究延续笔者近年来持续的一种研究思路和方法，即地域间版画的比较研究。理论根据来自笔者博士论文的部分章节并加以扩展而成，概述中以武林版画为中心，并将其与其他几个地域版画进行比较，找出之间的同异性，确立这些地区在不同阶段的整体性风格或主流风格，以及某一地域或某一阶段并存状态的多重风格，为明清版画流派的分类设定一种较为合理的办法。笔者认为以风格为基准，结合画家、刻工、版本的刊行地等来综合判断版画流派，可以有助于我们对明清版画有个清晰的认识。

　　在本专集中，读者会发现，一些徽派版画的作品也纳入本书中，这主要是考虑到这些作品刊刻于武林的缘故；同时，本专集的少量作品与笔者编著的《苏州古版画》中雷同，是因为笔者无法断定刊刻地，本来，明末清初苏杭两地的版画风格本质上就很微妙，把这些作品摆出来，目的是有待进一步认识苏杭两地版画，并进行深入的探讨和研究。学海无边，本专集谬误之处在所难免，希望读者批评指正。

　　本专集所选图版主要来自以下几个方面：1. 周芜先生生前所藏古版画图片（包括底片）；2. 周芜先生于1986年访问日本所搜集的古版画图片（包括底片）；3. 笔者留日期间所搜集的古版画图片（包括底片）；4. 笔者2009年及2012年调查浙江图书馆、大连图书馆、湖南图书馆、徐州图书馆、安徽师范大学图书馆、安庆图书馆和上海复旦大学图书馆等地搜集的古版画资料等。在此，对上述提供调阅和拍摄的单位深表谢意。

　　最后，特别感谢全国哲学社会科学规划办公室，国家出版基金规划办公室。

<div align="right">周亮 2013年3月于江南大学设计学院</div>